미술,
세상을 바꾸다

미술, 세상을 바꾸다

세 상 을 움 직 이 는 미 술 의 힘

초판 발행 2015. 4. 28
초판 7쇄 2023. 3. 17

지은이 이태호
펴낸이 지미정
편집 문혜영 | **디자인** 박정실 | **영업** 권순민, 박장희
펴낸곳 미술문화 | **주소** 경기도 고양시 고양대로1021번길 33, 402호
전화 02) 335-2964 | **팩스** 031) 901-2965 | **홈페이지** www.misulmun.co.kr
등록번호 제2012-000142호 | **등록일** 1994. 3. 30.
인쇄 동화인쇄

ISBN 979-11-85954-02-8 (03600)

미술,
세상을 바꾸다

세 상 을 움 직 이 는 미 술 의 힘

이태호 지음

미술문화
MISUL MUNHWA

미술, 세상을 바꾸다

차례

PART 1
미술, 사람들과 함께하다

PART 2
미술, 세상에 맞서다

PART 3
미술, 그 시대정신

책머리에

우리에게 미술은 아직 편하거나, 자연스럽거나, 익숙하지 않은 그 무엇이다. 용어부터도 그렇다. '회화painting'라든가 '조소sculpture'라는 말부터가 어렵거나 낯선 말이다. 영어에서 일상어로 느껴지는 데 비해 한국어로는 그 말이 전문용어이거나 개념어처럼 느껴진다. 그만큼 미술이 우리의 생활 속에 녹아 있지 않다는 증거다. 가장 기초적인 말이 그러하니, 실제 물건으로서의, 현상으로서의 미술이 일상생활과 어느 정도의 거리에 있는지 짐작할 만하다.

나는 일차적으로 그 거리, 즉 미술과 일상의 거리를 좁히는 데 일조하고자 하는 목적에서 글을 쓴다. 그런데 그 거리를 좁히는 일에 누가 주도적으로 나서야 할까. 당연히 미술을 생산하고 배포하는 미술인들이 앞장서야 한다. 미술이 거처할 곳은 미술관과 화랑만이 아니다. 비바람 부는 들판과, 삶과 현실이라는 거리로도 나와야 한다. 거리에서도 광고물보다 더 자주, 더 오래 마주하게 해 미술이 우리 삶의 일부분이 되었으면 한다. 그렇게 보편화와 일상화부터 해야 한다는 게 내 생각이다.

여기서 짚고 넘어가야 할 것이 있다. 미술의 대중화가 곧 미술의 저질화나 하향평준화를 의미하는 것이어선 안 된다는 것이다. 대중의 인식과 감각을 고양시킬 수 있는 상향지향의 미술이어야 한다는 것이다. 여기서 '상향'과 '하향'은 모더니즘에서 구분했던 '고급미술'과 '저급미술'과는 다른 것으로, 인류역사에서 줄곧 예술과 함께 지속돼온 '좋은 미술'과 '나쁜 미술'이라는 가치개념이다. 나쁜 미술이란 상투적이자 습관적인 반응으로서 과거에 고착돼 있는 진부한 미술, 즉 죽은 미술을 가리킨다. 그러나 좋은 미술이란 현실의 변화와 삶을 반영하며 인간의 지성과 감각을 일깨우고 그 가능성과 존엄성을 각성시키

는 살아 움직이는 미술을 의미한다.

미술은 구체적으로 느낄 수 있고, 합리적으로 해석하고 이해할 수 있으며, 그 감동의 질과 양에 따라 가치를 매길 수 있는 대상으로 우리 앞에 있다. 인간과 세상을 한두 마디로 정의할 수 없는 것처럼 미술품도 한두 사람의 언어로 결정될 수 있는 것은 아니다. 그러나 미술품도 인간이 만든 것이고, 그렇기 때문에 신성불가침이 아니라 인간의 존엄성과 한계를 가진 채 적절히 감상되고, 합리적으로 평가되어야 한다. 나의 글과 작업이 그러한 토대를 만드는 일에 일조했으면 한다.

이 책의 원고를 정리하면서 나는 그동안 쓴 글들을 다시 읽는 기회를 가졌다. 그러면서 새삼 깨달은 것은 스무 살 무렵 미술이란 숲에 발을 처음 내딛은 이후 40년을 그 속에서 헤매며 여기까지 왔다는 사실이다. 그 숲에서 나는 사냥꾼처럼 공격적으로 목표물을 찾아 나서진 않았지만, 약초꾼처럼 무언가를 찾아 헤맸다. 그런데 되돌아보니 의문이 들었다. 그동안 그 숲 속에서 내가 찾으려 했던 것은 무엇이었나? 그리고 과연 무엇을 얼마나 찾았을까.

지금 내 손에 쥐어진 것이 거의 없음에도 불구하고, 나는 그동안 미술이라는 숲에서 가슴 벅찬 감동들을 만나는 행운을 누려왔음을 자랑하지 않을 수 없다. 미술사의 굽이굽이마다 우뚝 서서 빛나는 작품들, 작가들, 그들과 조우할 때의 기쁨과 떨림을 어떻게 표현할 수 있을까. 누구나 아는 이름 레오나르도 다 빈치의 노트북을 만나, 알 수 없는 글들과 설계도, 인체 해부도, 그리고 페이지마다 가득 차있는 아이디어와 스케치들을 볼 때 그 누가 인간과 생명에 대한 찬탄과 외경심을 갖지 않을 수 있을 것인가.

그의 모나리자도 좋았지만, 그로부터 5백 년 후 거기에 수염을 그려 넣은 뒤상의 행위도 내 눈을 번쩍 뜨게 만들었다. 수백 년 전에 그려진 감로탱화도 홍

미롭지만, 그 지옥도 부분을 현재 상황으로 다시 그리며 자신과 친구들의 모습을 그려 넣은 오윤의 그림도 생각할 때마다 웃음 짓게 한다.

이와 같은 크고 작은 감동들이 나로 하여금 글을 쓰게 했다. 그런데 나의 글들을 읽으며 그 저변에 흐르는 일관된 질문을 발견했다. 그것은 "미술이 이 세상을 바꿀 수 있을까?"라는 의문이었다. 그것은 이 시대 미술의 효용과 가치에 대한 질문이기도 했다. 나는 결국 그것을 찾아 헤매며 여기까지 온 것이란 생각이 들었다. 여기에 실린 글을 보면 미술이 누군가의 인생을 바꾸고 때론 세상을 바꾼다는 것을 확인할 수 있다. 이렇게 해서 『미술, 세상을 바꾸다 : 세상을 움직이는 미술의 힘』이라는 책이 나오게 되었다.

1부는 미술이 미술관 밖으로 나와 사람들과 함께하면서 그들을 감동시키고 변화시킨 내용들이다. 특히 짐 허버드나 팀 롤린스처럼 자신의 재능을 열악한 상태에 있는 아이들을 교육시키는 데 사용하여 그들의 인생을 바꾼 내용은 미술에 대한 나의 열망을 더욱 뜨겁게 했다. 여기서 거론되는 작가들은 사진, 벽화, 그라피티, 미술교육, 라이프캐스팅 조각, 기념비 등 매체와 형식은 다르지만 그 지향점은 하나라고 할 수 있다. 작품을 통해 감동을 나누고, 나아가 세상과 사람을 변화시키고자 하는 것이다. 그런 의미에서 마야 린의 〈월남전 참전용사 기념비〉는 공공조형물 제작과 감상에서 꼭 참고할 만한 사례이다.

2부에선 세상의 관행에 맞서는 구체적인 사례들을 모았다. 남아메리카 출신 알프레도 자르의 작품은 미국과 서유럽 각국의 부도덕과 나태를 제3세계의 시선으로 고발하고 있다. 자본과 권력의 일방통행에 제동을 걸고 '해방'을 향해 질주하던 68혁명의 현장과 함께한 민중공방의 포스터들은 미학적 측면과 윤리적 측면에서 새로운 지평을 열었다. 예술노동자연합이 제작한 〈아기들도?〉와 관련된 얘기는 오늘 한국의 상황에서 남의 이야기일 수만은 없을 것이다.

3부는 동시대를 살면서 생각하고 느낀 것들, 그리고 필요에 따라 연구했던 결과물이다. 미술이 시대를 어떻게 반영해왔는지, 시대에 따른 고난과 억압에 어떻게 대응해왔는지, 그리고 우리 미술이 '지금' '여기'에서 무엇을 해야 할지를 고민한 흔적이다. 여기서 나는 우리의 역사와 정체성을 전혀 반영하지 않은 서울대학교 문장에 대해서 좀 지나치다 싶을 정도로 비판적 입장에 섰다. 이유는 그것의 영향력이 너무도 커서 지금이라도 시정됐으면 하고 바라기 때문이다. 그리고 전 세계적으로 확산되고 있는 공공미술을 그 간단한 역사와 함께 한국의 현재 상황을 살펴보았다. 또한 인류사에서 끊임없이 충격과 변화를 일궈온 전쟁을 미술이 어떻게 그려왔는지 살펴보았다.

나는 동시대를 사는 작가들이 이 시대와 이 세계를 어떻게 해석하고 대응하는지 작품을 통해 이해하려 했다. 나는 우리 미술이 보다 다양하고 활달해졌으면 한다. 그리고 작가 혼자 느끼고 즐기는 미술이 아니라, 우리가 사는 이 세상을 평화롭고 정의로운 세계로 변화시키고자 하는 예술이 보다 많아졌으면 하고 바란다. 여기의 글들이 미술로부터 소외되는 사람들을 줄이고, 미술을 즐기는 사람을 늘리는 일에 도움이 됐으면 한다.

이 책이 나오기까지 많은 분들의 도움이 있었다. 동시대 작가의 작품을 이 정도 넉넉하게 실어 이 책이 독자에게 생생하게 다가갈 수 있게 된 것은 짐 허버드, 팀 롤린스, 존 에이헌, 알프레도 자르, 게릴라 걸스 등 작품사진 사용을 흔쾌히 허락해준 작가들과 갤러리 덕분이다. 많은 원고와 도판을 깔끔하게 정리해준 미술문화 편집부 식구들, 그리고 미적거리고 있는 나를 출판으로 이끌어주신 주재환 형님께 감사드린다.

2015년 2월 종로구 이화동 낙산에서

이태호

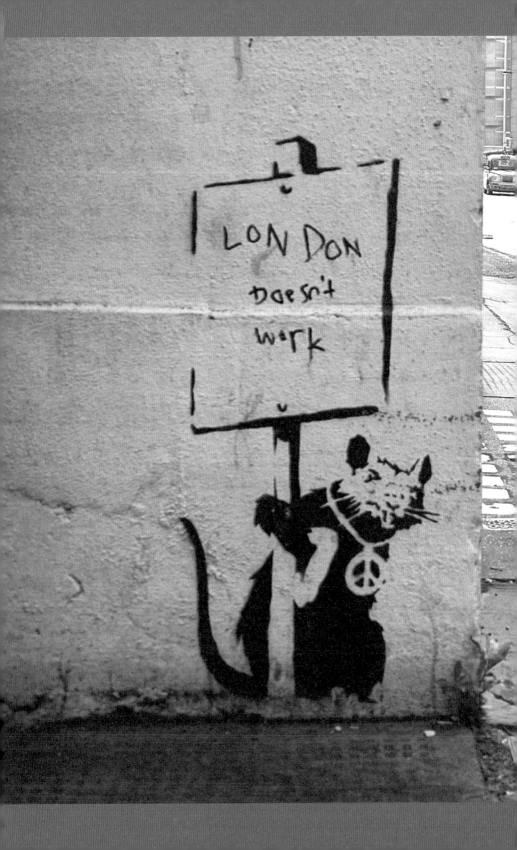

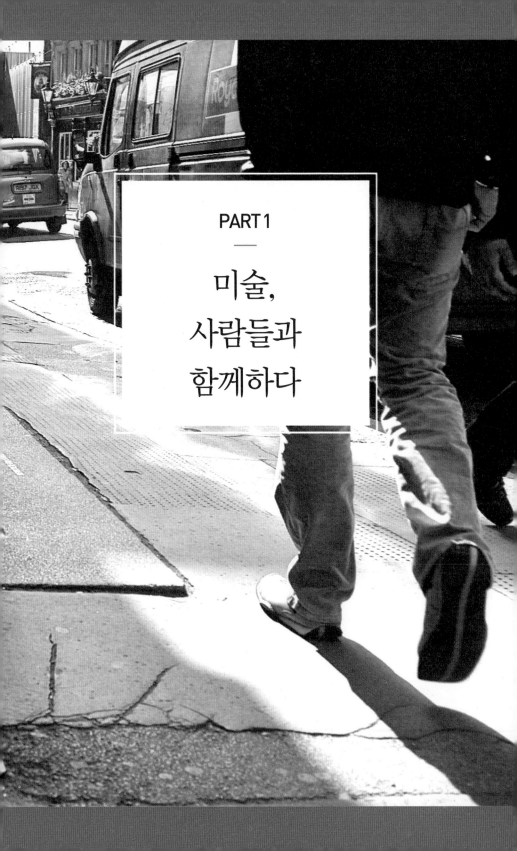

PART 1

—

미술,
사람들과
함께하다

우리는 모두
사진 예술가

슈팅 백 프로젝트

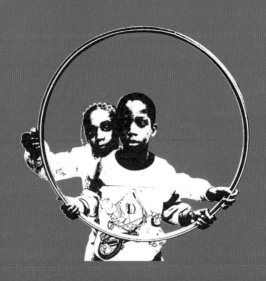

벼랑에 선 사람들,
관심에 굶주린 아이들

———

짐 허버드는 UPI 사진기자로 전 세계를 돌아다니며 사진을 찍었는데, 특히 전쟁지역을 찍은 사진들로 유명하다. 1980년대 초부터 그는 미국의 수도 워싱턴 D.C. 근처의 노숙자들을 주제로 사진을 찍었다. 자본주의 사회의 극빈층인 노숙자들의 삶과 그 리얼리티를 드러내기 위해서였다.

'캐피톨 시티 인Capital City Inn'도 그가 촬영을 위해 주기적으로 방문하는 노숙자 시설 중 하나였다. 폐업한 호텔을 정부가 인수해 노숙자 수용시설로 사용하면서, 폐업 전 호텔 이름을 그대로 사용하고 있는 캐피톨 시티 인은 방마다 다른 세대가 살고 있었는데 대체로 어수선하고 누추했다.

별다른 희망 없이 하루를 살아가는 이들의 방에서 그림이나 사진을 보기는 힘든 일이지만 어느 날 그는 벽에 그림들이 붙어있는 방을 지나게 됐다. 아이들이 그린 그림과 그들이 찍은 사진들이 작은 갤러리처럼 붙어있었다. 그 방에는 바네사라는 여성과 그녀의 네 아이가 살고 있었다. 바네사가 벽에 붙어있는 사진들을 가리키며 말했다. "내 아들 디온이 찍은 사진이에요."

그녀의 표정에서 자랑스러움이 묻어났다. 평소 그림 그리기와 사진 찍기를 좋아하는 열 살 먹은 큰아들이 일회용 사진기로 찍었다는 얘기를 들으며 허버드는 문득 중요한 결심을 하게 된다. 사람들의 관심에 굶주려 있는, 그러나 호기심과 창조적 에너지가 넘치는 이 아이들에게 도움이 되는 일을 하기로.

그가 가장 자신 있게 할 수 있는 일은 사진을 가르치는 일이다. 사진기와 필름만 있다면 누구든 사진을 찍을 수 있고 그것이 현상되어 나오면 누구나 인지하고 해석할 수 있다. 혼자 찍고, 혼자 즐기고, 혼자 이름을 떨치는 수단으로서의 사진이 아니라, 함께 만들고 함께 느끼는 그 무엇이 될 수 있다는 생각이 들

었다. 사진 찍기는 누구나 할 수 있다는 것을 새삼 깨닫게 되는 순간이었다.

대도시의 노숙자 수용소에 사는 사람들의 대다수는 인생의 벼랑 끝에 있는 이들이다. 아이들은 폭력과 마약에 무방비 상태로 노출되어 있고, 가족의 무관심과 학대, 빈곤과 혼란 속에서 살아가고 있다. 1987년부터 1989년까지 2년 사이에 그곳에선 다섯 명의 아이가 죽었다. 두 아이는 아버지의 칼에 찔려 죽었고, 한 아이는 수용소 뒤 철로에서 낙서를 하다 기차에 부딪혀 죽었으며, 두 아이는 어머니가 음식을 구하러 간 사이에 난 화재로 희생되었다. 허버드는 이런 환경에 사는 아이들을 사진의 소재로 삼을 것이 아니라, 이들과 함께 무언가를 해야겠다는 생각을 한 것이다.

카메라를 든 허버드가 수용소 시설에 들어오면 호기심이 많은 아이들은 그의 뒤를 따르며 이것저것을 물었다. 카메라를 만져보고 싶어 하는 아이들에게는 안전하게 카메라를 쥐는 법부터 가르치기 시작했다.

© Jim Hubbard

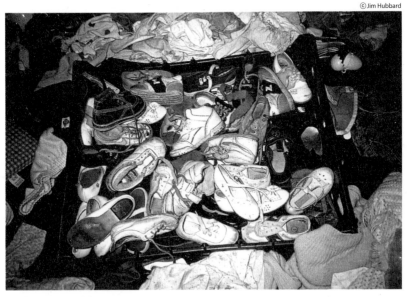

1. 디온 존슨(11세), 〈신발들〉, 1989.

미술, 사람들과 함께하다

그는 디온에게 자신의 카메라를 들고 수용소 안을 오가며 흥미 있는 것들을 찍게 하고 디온에게 초점과 심도, 셔터속도 등을 조금씩 설명하기 시작했다. 디온의 관심과 재능을 보면서, 허버드는 더 많은 아이들에게 기회를 주면 좋겠다는 생각을 하기 시작했다. 이 절망적인 상태에 있는 아이들에게 사진으로 흥미와 참여를 유도하고 삶에 대한 성취감을 느끼게 해준다면 얼마나 좋을까 하는 생각이 들었다.

그는 자신이 가지고 있는 카메라와 소도구들을 들고 매주 수용소에 가서 카메라 다루는 법과 사진에 대해 가르치기 시작했다. 배우고 싶어 하는 아이는 많은데 모두를 수용할 만한 여건은 마련되어있지 않았다. 그래서 여러 아이들을 동시에 효과적으로 가르칠 만한 시설을 갖추고 사진교육을 해야겠다고 결심했다. 허버드는 이렇게 쓰고 있다.

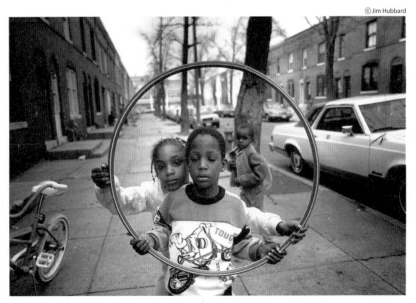

ⓒJim Hubbard

2. 디온 존슨(12세), 〈훌라후프〉, 1990. "저에게 가르쳐주신 것처럼 저도 애들에게 사진 찍는 걸 가르쳐주고 싶어요"

수용소 아이들의 삶에서 비극과 폭력은 일상이 되어있다. 이 아이들을 만났을 때, 나는 이들에게서 정상적인 삶의 과정이 박탈되어 있음을 깨달았다. 타이-캄보디아의 국경 지대, 북아일랜드와 레바논의 전쟁터에서 본 기아와 질병으로 허덕이는 아이들의 눈빛을 내 나라 미국에서 보았다. 이 같은 고통으로부터 아이들을 구출할 방법을 찾아야 했다. 아직도 나는 아이들을 그 환경에서 해방하는 꿈을 꾸고 있다.

허버드는 UPI 사진기자로 전 세계를 돌아다녔고 귀국해선 워싱턴 D.C. 주변의 빈민들을 주제로 사진을 찍었다. 그의 사진은 1986년에 퓰리처상 후보에 올랐고, 사진집『미국의 난민들*American Refugees*』도 1991년에 후보에 올랐다. 레이건 정부시절 UPI의 백악관 출입 사진기자였던 그는 UPI를 떠나 수용소 아이들에게 사진을 가르치는 일에 헌신하기로 작정한다.

슈팅 백 프로젝트

허버드는 1989년 워싱턴 예술프로젝트의 책임자를 만나 구상을 털어놓았다. 60퍼센트 이상이 학교를 그만두고 마약과 폭력에 빠져드는 수용소의 아이들에게 사진을 통해 자기를 찾고, 미래를 바라볼 수 있는 교육을 하겠다는 취지였다. 그의 제안이 채택되자 워싱턴 시 중심에 있는 한 수용소에 장소가 마련되었다. 현실과는 거리가 있는 '희망의 공동체'라는 이름을 가진 곳이었다.

슈팅 백 프로젝트는 이렇게 시작되었다. 그것은 일종의 방과 후 학교였다. 허버드는 친구이자 동료였던 사진작가들, 특히 정년퇴임한 작가들을 자원봉사자로 영입하고 중고 카메라도 사들였다. 주로 일본제인 중고 카메라들은 가격

에 비해 성능이 우수했다. 그는 학생들에게 조작법과 사진의 원리를 가르치며 카메라를 들고 나가 촬영하게 했다. 규칙은 단 하나, 수용소가 있는 블록 안에서만 찍을 것, 한 블록의 리얼리티만 기록할 것이었다. 이는 카메라를 들고 돌아다니는 아이들의 안전을 생각한 규칙이었다. 그들이 살고 있는 세계와 그 모습을 아이들 자신의 눈으로 발견하고 포착하게 하고 싶었다.

이 프로젝트는 아이들과 그 부모들로부터 뜨거운 호응을 받았다. 수용소 밖의 사람들도 참여를 자원해 몇 개월 후 슈팅 백 교육 미디어 센터로 확대되었다. 이 센터를 비영리 단체로 등록한 후 많은 사진가들의 자원봉사를 받아들여 캐피톨 시티뿐만 아니라 6개의 다른 수용소 아이들도 교육할 수 있게 되었다. 1990년에는 암실 등 완전한 시설이 갖추어져 방학 중 프로그램까지 실시할 수 있게 됐다.

"어떤 이들은 이곳에 와서 무보수로 사진을 가르친다. 또 어떤 이들은 경제적인 도움을 주고, 어떤 이들은 새로운 아이디어와 발전적인 계획을 갖고 왔다. 또 어떤 이들은 사진기와 필름을 제공했고, 여러 종류의 기자재들을 기부하기도 했다"라고 허버드는 설명한다.

1990년 9월, 1년 반 만에 아이들의 사진을 모아 첫 전시회《슈팅 백 프로젝트: 노숙자에 의한, 노숙자 사진Shooting Back: Photography By and About the Homeless》를 열었다. 여기에는 53명의 아이들의 사진이 전시

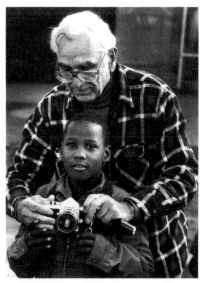

3. 워싱턴 포스트의 사진기자 더글러스 슈발리에가 은퇴 후 슈팅 백 프로젝트에 합류했다.

되었다. 이 전시는 사회적으로 큰 반향을 일으켰다. 잠깐 사이에 관람객이 수만 명을 넘어섰으며, TV와 신문을 통해 미국 전역에 알려졌다. 사진잡지『라이프』가 7페이지를 할애하여 작품과 함께 전시를 소개했고, 당시 최고 인기 있는 TV진행자 오프라 윈프리의 프로에 출연하기도 했다. 이어서 전시는 전국을 순회했고, 1991년에는 프랑스에서 초대전을 열었다.

전시된 작품들은 열 살 안팎의 아이들이 촬영한 것이 대부분이었다. 사진들은 공동체 안에서 사는 아이가 바로 그 현장에서 포착한 순간이어서 생생한 리얼리티가 있었다. 또한 어린이의 순수한 눈이 전문 사진가와 다른 독특한 사진을 만들었다. 허버드는 대외적으로는 이 전시회의 작품을 선별하는 사람 역할이었지만 실제로는 전시 계획에서부터 이동, 설치, 카탈로그 제작 등 모든 일을 지휘하며 실행했다.

방과 후 학교에서 사진을 배우는 학생 중 비교적 나이가 많던 숀 닉슨(18세)과 허버드의 대화가 카탈로그에 실렸다.

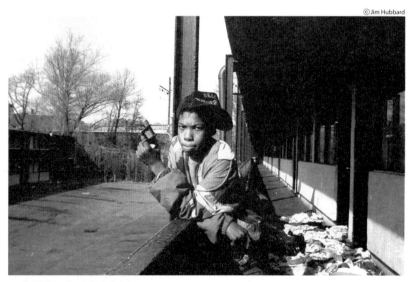
ⓒ Jim Hubbard

4. 대니얼 홀(10세), 〈총을 가진 아이〉, 1990.

닉슨　　전 많은 사진을 찍었어요. 선생님이 확대사진을 만들어줘서 그 중 몇은 팔기도 했어요.

허버드　팔았다고?

닉슨　　네, 사람들이 제 사진을 사고 싶다며 골랐어요.

허버드　이 동네 사람들을 찍은 네 사진을 샀다고?

닉슨　　그럼요.

허버드　아아, 너 진짜 프로 사진가가 됐구나. 이렇게 좋은 소식은 처음 듣는다. 지금까지 넌 마약을 팔았잖아. 근데 이제는 사진을 팔고 있는 거야. 물론 사진으로 한꺼번에 큰돈을 벌진 못할 거야. 그래도 이제부터는 총에 맞거나, 감옥에 가는 일은 없겠지. 더구나 네가 하는 일은 창조적인 일이야. 그래서 나는 이 일로 너를 돕고 싶은 거야. 네가 원한다면 말이야.

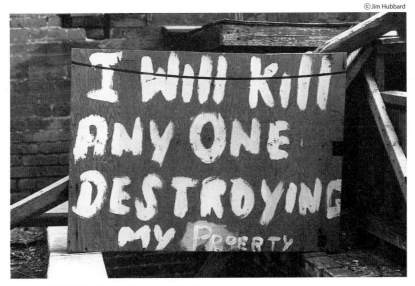

5. 캘빈 스튜어트(17세), 〈내 물건 망가트리면 죽어!〉, 1989.

1990년 11월『라이프』지가 슈팅 백 프로젝트에 관한 기사를 실었다. 짐 허버드는 1989년부터 노숙자 수용소의 어린이들에게 사진을 가르쳐왔는데 그 프로그램이 커지면서 워싱턴 D.C.와 메릴랜드 및 버지니아에 교육시설을 두게 되었고, 50여 명의 전문 사진가들이 자원해서 2백 명 이상의 어린이들에게 사진을 가르쳐왔다고 알렸다.

1991년 2월 뉴욕 맨해튼의 한 화랑에서 슈팅 백 전시회가 열렸을 때「뉴욕타임스」는 이렇게 썼다.

6.《슈팅 백 프로젝트》전시 카탈로그 표지, 1991. 허버드에게 사진을 배운 아이들의 사진으로 전시회를 열었다.

미술, 사람들과 함께하다

사람들은 노숙자 수용소 안에 들어가 본 적이 없음에도 그곳이 어떤지 대충은 알고 있다고 생각한다. 그동안 신문이나 방송매체를 통해 상투적으로 지저분하고 측은한 풍경을 보아왔기 때문이다. 그러나 워싱턴의 노숙자 아이들이 찍은 사진은 그와 다른 모습을 보인다. 전시된 113장의 흑백사진은 그런 환경에도 불구하고 그들이 어떻게 살아가는지 실제의 모습을 보여준다.

허버드는 2013년 자전적 내용의 『슈팅 백-가슴으로부터*Shooting Back from the*

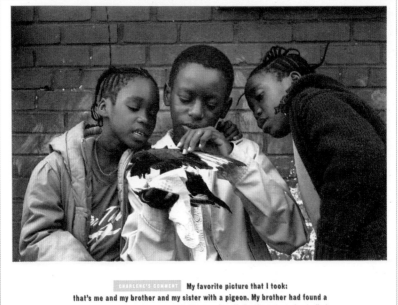

CHARLENE'S COMMENT My favorite picture that I took:
that's me and my brother and my sister with a pigeon. My brother had found a
pigeon, and the pigeon had been shot in the wing. My brother was trying to fix it,
so I just told my brother to look at it, and I just put the timer on, focused it,
and I ran over there to get into the picture.
I want to be a photographer. COMMENT TO CHARLENE
FROM SCHOOLCHILD I saw your picture, Birds, in the exhibit in New York.
I saw it from way across the room and I felt drawn to it. . . .
The girl on the left, her teeth show, like she understood pain and in that
instant, experienced it for the bird.

7. 샬린 윌리엄스(11세), 〈새〉, 1990, 카탈로그의 한 페이지.
자동셔터를 맞추고 뛰어가 다친 비둘기를 치료해주는 남매와 함께 찍은 사진. 샬린의 꿈은 사진가가 되는 것이다.

Heart』를 출간했다. 이 책에서 작가는 알코올과 마약 등 희망 없이 보냈던 자신의 청소년기를 회고하면서, 사진이 삶에 흥미와 목표를 잃고 쓰러져있던 자신을 일으켜 세웠다고 고백하고 있다. 그리고 첫 전시 이후의 매스컴과 백악관 등의 뜨거운 반응, 유럽과 일본 등의 연이은 해외 초청 전시에 대해 자세히 알려주고 있다.

©Jim Hubbard

8. 캘빈 스튜어트(17세), 〈맬컴 엑스 공원〉, 1989.

미술, 사람들과 함께하다

인디언 보호구역으로의 확대

전시회 이후 슈팅 백 프로젝트는 사진 외에 글쓰기 교육 프로그램이 추가되었다. 교육 대상도 노숙자 수용소의 아이들뿐만 아니라 일반 아이들에게까지 확대했다.

1991년, 허버드는 도시 빈민촌에 이어서 소수인종으로 전락해 있는 인디언 보호구역으로 찾아가 슈팅 백 프로젝트를 시작했다. 미네소타 주 미네아폴리스의 인디언 보호구역으로 교육시설을 확대했는데, 특별히 보호구역 안에서 의욕과 희망을 잃고 살아가는 인디언 아이들을 위한 것이었다. 또한 센트럴 플레인과 남서부 외곽에 떨어져 살고 있는 인디언 아이들을 위해 8미터 길이의 트럭을 사서 거기에 이동식 암실과 기자재를 마련했다.

1992년부터는 스미소니언 미술관과 연계해 어린이를 위한 다양한 프로그램들을 진행하고 있고, 스미소니언의 순회전시 서비스를 통해 전국에서 전시회를 열고 있다. 1993년 봄에는 백악관에서 5블록 정도 떨어진 위치에 슈팅 백 갤러리를 열었다.

1994년에는 아메리칸 인디언 보호구역의 아이들이 찍은 사진 113점으로 전시회를 열면서 작품집 『슈팅 백-인디언 보호구역으로부터*Shooting Back from the Reservation*』를 출간했다. 서문에서 허버드는 '미국은 세계에서 가장 부자 나라라고 자랑하지만, 사람의 시선이 닿지 않는 곳에 인디언 보호구역이 있다'라며 한때 그들의 땅이었던 아메리카 대지에서 지금은 소수민족으로 전락해버린 원주민에 대한 문제를 제기하고 있다. 미국 정부와 세계인의 관심에서 벗어나 있는 인디언 마을, 그곳 청소년들의 높은 자살률, 임신, 고교 중퇴, 질병과 가난 등을 어찌할 것인지 물으면서 이렇게 끝맺고 있다.

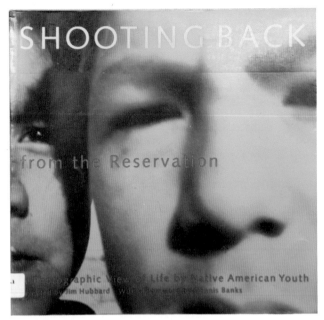

9. 《슈팅 백-인디언 보호구역으로부터》 전시 카탈로그 표지, 1994.
표지 사진은 샤일반(10세)이 촬영한 〈나와 친구〉

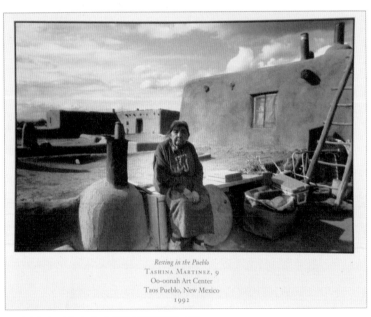

Resting in the Pueblo
TASHINA MARTINEZ, 9
Oo-oonah Art Center
Taos Pueblo, New Mexico
1992

10. 타시나 마르티네즈(9세), 〈푸에블로에서의 휴식〉, 1992.

미술, 사람들과 함께하다

인디언이란 사람들과 그 문제들은 보호구역 안에 감춰져있다. (현재의 미국인들이)
그 젊은이들과 노인들, 그들의 모든 삶과 땅에 대한 존경의 마음을 잃고 있기 때
문에 이 부자 나라가 가장 가난한 곳이 되고 있다.

그 사진을 보며 우리는 부지불식간에 그들을 잊고 살아왔음을 깨닫게 된다.
그리고 그 사진을 통해 일부분이긴 하지만 그들의 삶의 진면목을 대하게 되고
그들의 현재와 희망을 이해하기 위한 첫발을 내딛게 된다.

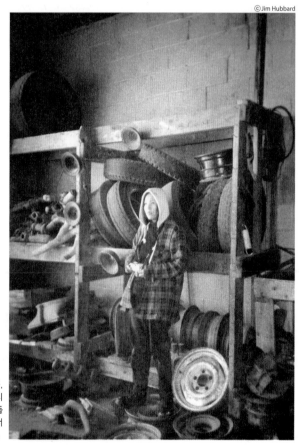

ⒸJim Hubbard

11. 베타니 네즈(14세), 〈파넬〉,
1992. 베타니 네즈는 '난 우리
공동체가 집 없는 사람들을 돕
는 걸 보고 싶어요. 사람들이 서
로 돕는 것을…'이라고 말했다.

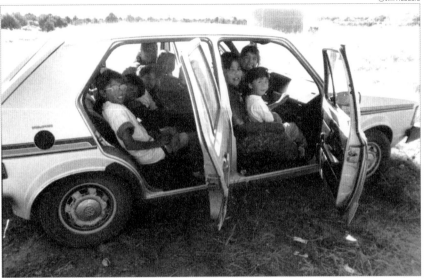

12. 크리스 휘서(13세), 〈길 떠나기 직전〉, 1992.

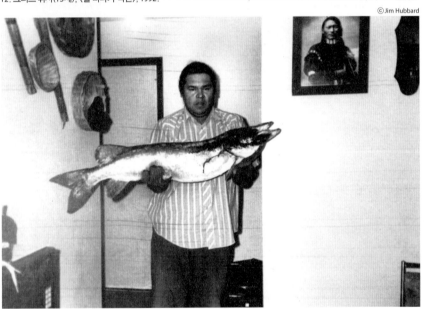

13. 멜리사 콰곤(10세), 〈큰 물고기〉, 1992.

미술, 사람들과 함께하다

예술이 세상을 바꿀 수 있을까

―――――

다음은 『예술 장소 찾기Finding Art's Place』의 저자 니컬러스 페일리와 디온과 그 친구들이 1993년에 가진 대담의 일부를 옮긴 것이다.

닉 좀 곤란한 질문부터 하자. 너의 사진은 가격이 얼마니?

샬린(당시 14세) 음…, 30에서 40달러쯤 해요. 아직 비싸게는 받을 수 없어요. 크기에 따라 다르지만 25달러에 팔 때도 있어요.

닉 사진의 크기는?

샬린 주로 8x10인치예요. 그보다 크게 만들지는 않아요.

닉 어떤 작품이 가장 많이 팔리니?

샬린 사람들이 〈오랜 이웃들〉이라 부르는 것과 〈버블 검〉이 인기가 있어요.

닉 디온, 네 사진의 가격은 어떻게 되니?

디온(당시 15세) 8x10인치는 보통 10달러예요. 하지만 제가 가장 좋아하는 〈아빠를 기다리며〉는 15달러씩 받아요. 인기가 있기 때문이죠.

닉 대니얼, 너는 얼마를 받지?

대니얼(당시 13세) 8x10인치는 10달러, 다른 사이즈는 20달러나 25달러요.

닉 디온, 너는 몇 주 전에 백악관의 어린이회의에 초대됐었지?

디온 네.

닉 거기서 클린턴 대통령께 질문할 기회가 있었니?

디온 없었어요. 피터 제닝스(어린이회의 진행자)가 재미있는 질문만 하라고 했기 때문이죠. 전 재미있는 질문을 할 수 없었어요. 그 자리는 미국을 더 나은 곳으로 만들기 위한 것이잖아요? 그래서 다른 아이들처럼 '대통령님은 몇 시에 일어나 양말을 신나요?' '첼시(대통령의 딸)는 여자친구, 혹은 남자친구가 있나요?'

따위의 질문을 할 수는 없었어요. 저는 대통령님께 총기 소유 문제를 어떻게 할 것인지 묻고 싶었어요. 내 사촌이 등에 다섯 발, 머리에 네 발의 총알을 맞고 죽었거든요.

닉 총기 소유 문제에 대해 말할 기회가 있다면 무슨 말을 하고 싶어?

디온 이 세상의 진실을 제대로 알고, 준비하라고 말하고 싶어요. 저는 상원의원과 관료들이 총을 갖고 있다는 걸 알아요. 그들은 사냥을 하죠. 어떻게 재미로 동물을 죽일 수가 있죠? 그들은 총을 가져선 안 돼요. 경찰들, 그들도 일부를 빼고는 총을 갖지 않아야 해요 (…) 많은 사람들이 총을 갖고 있어요. 만약 총을 가지게 되면 누구나 총을 손에 쥔 그 순간만큼은 자신을 이 지구상에서 특별한 존재인 것처럼 느끼게 돼요. 총을 갖고 돌아다녀 보면 누구도 나를 건드리지 못한다는 느낌을 갖게 될 거예요. 총은 뭐든지 할 수 있다는 느낌을 갖게 하잖아요.

닉 누군가가 총기 소유를 금할 수 있다고 생각하니?

디온 1989년부터 1991년까지를 볼 때, 워싱턴 D.C.에선 매일 최소 3명이 죽었어요. 제가 캐피톨 시티 인에 살 때 숙모집을 방문한 적이 있었는데 조그만 여자애가 길에서 총에 맞아 죽어가는 것을 봤어요. 사람들이 다니는 대낮에, 술집 앞에서요. 정말 믿을 수 없는 일이었어요.

닉 너의 사진이 그러한 세상을 바꿀 수 있다고 생각하니?

디온 (침묵) 아뇨…. 관료들만이 바꿀 수 있어요.

닉 샬린, 대니얼, 너희는 사진으로 무엇을 말하고 싶니?

샬린 저는 미친 아이였어요. 마약과 폭력 속에서 살았기 때문이죠. 저는 무서웠어요. 그래서 제 사진은 마약과 폭력에 대해 말해요.

대니얼 저는 사람들에게 묻고 싶어요. "이 길, 이 거리를 어떻게 할 거죠?"

예술이 세상을 바꿀 수 있을까? 디온은 어느 인터뷰에서 이렇게 말했다.

내게 슈팅 백 프로젝트가 없었다면, 지금쯤 나는 어느 길모퉁이에서 마약을 팔고

있거나, 돈을 얻기 위해 누군가를 쐈을 거예요.

슈팅 백의 오리지널 회원이었던 디온과 그 친구들(디온 존슨, 샬린 윌리엄스, 대니얼 홀)은 이후 슈팅 백에서 독립, 사진작가로서 여러 전시에 초대되고 있으며 코코란 미술관의 방과 후 학교에서 비디오제작 등의 일을 하고 있다.

허버드는 2010년에 쓴 글 「모든 사람이 사진가다」에서 비전문가들이 값싼 카메라로 찍은 사진들이 퓰리처상을 수상한 사례를 언급하고 있다. 전문사진가가 아니라도 얼마든지 좋은 사진을 찍을 수 있음을 말하기 위해서다. 특히 2009년 뉴욕 시의 허드슨 강에서 한 관광객이 휴대폰으로 찍은 비행기 침몰 사진이 유명 신문들과 TV방송의 첫 페이지를 차지했던 사실을 예를 들며 오늘날은 누구나 사진가가 될 수 있다고 강조하고 있다.

달동네에
색채의 옷을 입히다

브라질의 파벨라 페인팅 프로젝트

범죄의 온상이 된 파벨라

브라질하면 삼바, 축구, 카니발과 함께 브라질이 만든 또 하나의 명물, 파벨라가 떠오른다. 파벨라favela는 브라질 도시에 형성된 빈민촌으로 우리나라의 달동네와 비슷한 말이다. 파벨라도 달동네처럼 도시 변두리 산비탈에 집과 골목이 다닥다닥 붙어있다.

우리나라의 달동네는 한국전쟁 이후 피난민들이 모여들면서 도시 주변에 생겨났지만, 브라질의 파벨라는 형성 원인이 좀 더 복잡하다. 포르투갈로부터 독립한 직후의 혼란기에 일어난 사건에서 연유하고 있다. 브라질 정부는 1890년대 말 신생 정부에 귀속되길 거부하는 동부 카누두스 지역의 저항세력을 평정하기 위해 군대를 파견했다. 군인들이 1년여의 전투 끝에 저항세력을 제압하고 리우데자네이루로 돌아왔다. 그때 정부는 임무가 끝난 군인들을 아무 대책

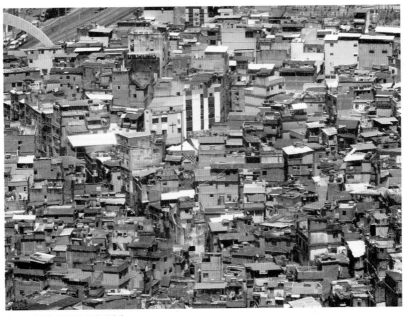

1. 리우데자네이루의 호시냐 파벨라

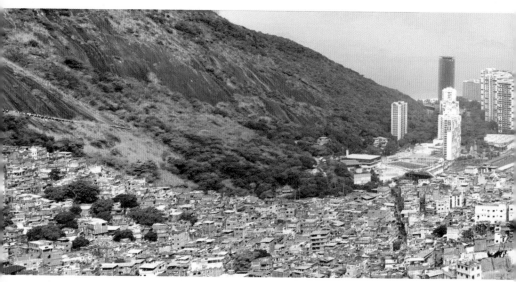

2. 파벨라에서 촬영한 리우데자네이루. 리우데자네이루에는 약 800개의 파벨라가 있으며, 시민의 30퍼센트가 파벨라에 살고 있다.

도 없이 전역시켜버렸다. 갑자기 오갈 데 없어진 군인들은 리우데자네이루 변두리 산비탈에 움막을 짓고 살기 시작했다. 거기에 붙여진 이름이 파벨라였다. 파벨라는 나무 이름이다. 파벨라 나무가 많은 산악 지역에서 전투를 하던 군인들을 지칭하던 이름이 그들이 사는 동네 이름이 됐고, 시간이 흐른 뒤 빈민촌을 뜻하는 보통명사가 됐다.

브라질은 남아메리카에서 가장 큰 국가로 자원이 풍부하며 최근(2012년 IMF 기준) GDP 세계 7위를 기록한 잠재력이 매우 큰 나라다. 하지만 부유층 10퍼센트가 전체 소득의 반을 점유하고 있는 등 소득 불평등이 심한 나라이기도 하다. 20세기 들어 산업화와 함께 빈곤층도 증가해 파벨라도 확대됐다. 특히 리우데자네이루와 수도 상파울루 등 대도시 주변의 파벨라가 폭발적으로 확대됐다. 현재 리우데자네이루의 경우 약 800개의 파벨라가 있으며, 시민 700만 명 중 약 30퍼센트에 달하는 200만 명이 파벨라에서 거주하고 있다고 한다. 2011년

미술, 사람들과 함께하다

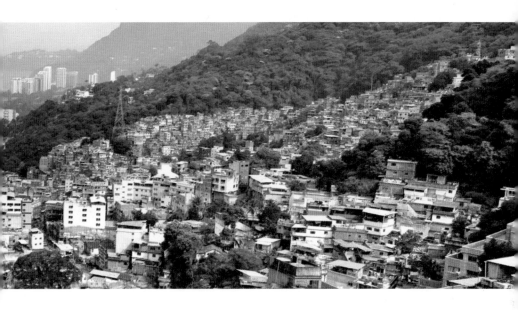

브라질 정부의 발표에 따르면 1억 9천만 명의 인구 중 1,140만 명이 파벨라에서 거주하고 있다. 전체 인구로 따지면 6퍼센트 정도이지만 파벨라는 대도시에 집중해 있기 때문에 상파울루와 리우데자네이루 같은 대도시에서는 인구의 30퍼센트가량이 파벨라에 거주하는 셈이다.

파벨라 주민들은 그때그때 형편에 따라 벽돌과 나무를 이용하여 집과 길을 만들었다. 아무 데나 빈터에 벽돌을 쌓아 집을 짓고 살다가 여유가 생기면 또 벽돌을 구해 2층을 올리는 식이다. 난개발에 전기와 수도도 불법으로 끌어다 쓰기 일쑤여서 파벨라에는 상하수도, 쓰레기처리, 전기, 교통, 교육, 보건, 소방 등 여러 가지 문제가 생겨난다. 시민들의 생활을 책임져야 하는 정부에게 파벨라는 심각한 문제였다. 파벨라가 슬럼 지역으로 고착되고 고립되면서 범죄의 온상이 되는 것이 가장 큰 문제였다. 정부가 신경을 쓰지 못한 사이 경찰이 아니라 범죄조직이 파벨라의 치안을 지배하게 됐다.

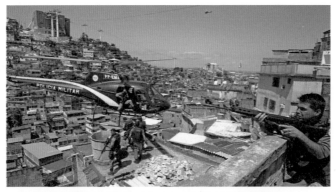

3. 파벨라의 갱단 소탕작전은 전쟁 수준이다. 헬리콥터까지 동원된 작전 모습.

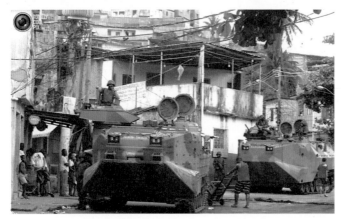

4. 2014년 월드컵과 2016년 올림픽을 앞두고 브라질 정부는 파벨라 지역의 치안 확보에 열중하고 있다.

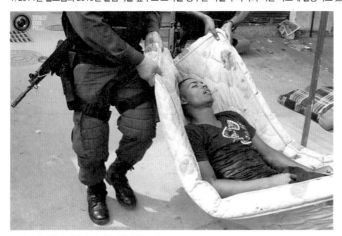

5. 전투에서 부상당한 갱단원을 이송하는 모습.

파벨라에서는 대낮에도 갱단 사이의 총격전이 벌어진다. 갱단의 기세와 무장이 엄청나 정부군이 헬리콥터와 장갑차까지 동원해 시가전을 벌이는 수준이다. 공식 발표에 따르면 2002년 총에 맞아 사망한 사람이 38,088명이나 되고 그 숫자는 해마다 늘고 있다. 1980년 이후에는 콜롬비아에서 생산된 코카인이 브라질을 거쳐 미국과 유럽으로 팔려나가는 지하 유통망이 구축되면서 마약과 폭력문제가 더욱 심각해졌다. 브라질의 파벨라는 마약 거래를 비롯한 범죄의 온상이 되었고, 정부의 치안이 미치지 못하는 복잡한 사회문제로 부상했다.

하지만 리우데자네이루에서 2014년 월드컵과 2016년 올림픽을 개최해야 하는 브라질 정부는 파벨라를 그냥 둘 수 없는 입장이었다. 전 세계의 이목이 집중되는 행사를 앞두고 특단의 조치가 필요했고, 대대적인 토목공사와 함께 그동안 방치해왔던 파벨라의 환경 개선을 위해 전에 없던 노력을 기울이고 있다. 치안 확보를 위해 범죄조직과의 전쟁을 선포하고 소탕작전을 벌이는가 하면, 부분적 재개발 사업과 도시 재생 운동에 많은 자원을 투자하고 있다.

두 이방인의 벽화 그리기

이렇게 가난하고 위험한 리우데자네이루의 파벨라에 두 이방인이 나타났다. 네덜란드에서 온 쿨하스와 우르한으로, 하스와 한이라고 불리는 젊은이들이었다. 하스와 한은 2005년 힙합문화와 관련된 영화를 촬영하기 위해 브라질에 입국했다. 이들은 처음 접하는 파벨라의 열악한 환경에 큰 충격을 받았다. 동시에 파벨라 주민들의 독특한 낙천성과 창조적 열정에 깊이 감동했다. 하스와 한은 주민들이 스스로 할 수 있으면서 동시에 주변 환경을 개선할 수 있는 일이 없을까 고민하기 시작했다. 그 결과 나온 것이 벽화 사업이었다.

하스와 한은 네덜란드로 돌아가 기금을 모으기 시작했다. 2007년 기금이 얼마간 모이자 두 사람은 리우데자네이루로 돌아와 마을 청소년들과 함께 〈연 날리는 소년〉을 그렸다. 연달아 이어진 세 건물의 벽에 그려진 이 벽화는 바로 앞에 축구장이 있어 눈에 잘 띄었다. 연날리기는 파벨라 아이들이 흔히 하는 놀이 중 하나로, 특별히 놀이터가 없는 아이들은 옥상으로 올라가서 연을 날리곤 했다. 하스와 한은 옥상을 뛰어다니며 연을 날리는 아이들의 모습이 파벨라를 상징한다고 생각했다. 두 사람은 3개월 만에 마을 청소년들과 함께 〈연 날리는 소년〉을 완성했다.

파벨라 페인팅 프로젝트

하스와 한은 〈연 날리는 소년〉을 완성한 후 네덜란드로 돌아갔지만 그들의 파벨라 페인팅 프로젝트 구상은 계속되었다. 그들은 가난과 폭력, 범죄가 파벨라의 전부는 아니라는 사실을 알리고 싶었다. 파벨라에도 다른 사람들처럼 희로애락을 느끼고, 사랑을 나누는 사람들이 살고 있다는 것을 알리고 싶었다. 하스와 한은 파벨라와 외부의 교류가 충분하지 않은 것, 그리고 주민들이 스스로에게 느끼는 자부심이 부족하다는 것을 문제점으로 인식했다. 파벨라 페인팅 프로젝트는 그런 문제점을 개선하려는 생각에서 나온 계획이었다.

하스와 한은 자신들이 브라질에서 무엇을 하려고 하는지, 그리고 그 일이 왜 필요한지 설명하면서 사람들을 설득해나갔다. 한편으로는 파벨라 페인팅 프로젝트 관련 물품을 판매하고 미술품을 경매하며 기금을 모았다. 경매 등으로 모은 수입과 네덜란드 문화부로부터 받은 지원금을 가지고 그들은 리우데자네이루로 돌아왔다.

6. 하스와 한, 〈연 날리는 소년〉, 2007.

7. 〈연 날리는 소년〉의 소재가 된 사진.

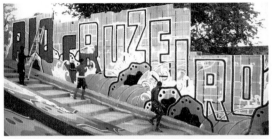
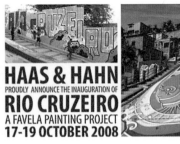

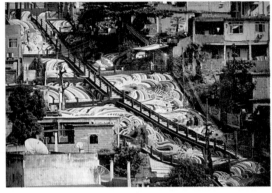

8. 주민들과 함께 작업 중인 모습.
9. 리우크루제이루의 개막식 포스터
10. 리우크루제이루의 일부. 암벽을 시
멘트로 정리한 후, 그 위에 일본 전통회
화 양식으로 물과 물고기를 그렸다.

　　하스와 한은 곧바로 리우크루제이루 프로젝트를 시작했다. 마을 중턱에 있
는 암벽 위에 그림을 그리는 일이었다. 미끄러지거나 떨어지기 쉬운 바위 위에
는 계단과 가드레일을 설치하고 암벽에 그림을 그렸다. 벽화의 기본 디자인은
그들의 친구인 타투 예술가 어드미럴이 맡았다. 계단과 골목, 물길 그리고 시멘
트벽 위에 그려진 거대한 벽화의 넓이는 총 2천 제곱미터에 달했다. 이 프로젝
트가 완성되기까지는 1년 이상이 걸렸으며, 그림은 2008년 10월 개막과 함께
주민들에게 헌정됐다.

미술, 사람들과 함께하다

산타마르타의 프라사 칸탕 프로젝트

파벨라 페인팅 프로젝트는 지금도 계속 진행되고
있다. 하스와 한은 2010년 프라사 칸탕 프로젝트
로 산타마르타 마을을 위한 디자인을 시작했다. 우
선 언덕을 따라 다닥다닥 붙어있는 2층에서 4층짜
리 집 모형을 만들고, 거기에 다양한 방식으로 색
을 입혀보면서 마을을 어떻게 변화시키면 좋을지
연구했다. 단지 한 지역을 아름답게 꾸미는 데 그
치는 것이 아니라 그 지역에 대한 사람들의 생각을
긍정적으로 바꾸는 것에 주안점을 두었다.

11. 파벨라 페인팅 프로젝트 로고

 디자인 설계를 마친 그들은 산타마르타에 제작 공간을 마련한 후 함께 일할
주민 25명을 고용하고 기본적 교육과 준비에 돌입했다. 선발된 주민들은 정기
적 수입이 들어오는 직업을 갖게 됐다는 것뿐만 아니라, 자신이 살고 있는 회
색빛의 우중충한 동네를 밝은 색채로 변화시킨다는 사실에 자부심을 느꼈다.
그리고 앞서 리우크루제이루 벽화에 동참했던 화가들 3명이 합류해 총 30명의
팀이 꾸려졌다. 이들은 유니폼까지 맞춰 입고 프로젝트에 돌입했다.

 하지만 한참 프로젝트가 진행 중이던 2010년 여름, 리우데자네이루에는 유
례를 찾기 힘든 폭우가 쏟아졌다. 리우데자네이루에서만 수천 명의 이재민과
백 명 이상의 사망자가 발생했다. 벽화 팀은 여러 차례 일을 중단해야 했다. 벽
화가 아니라 수해 복구에 힘쓰는 일도 잦았다. 리우크루제이루 벽화 이후 전
세계 언론이 파벨라 페인팅 프로젝트를 주목하고 있었기 때문에 사업이 지체
될수록 부정적 시각이 많아지고 우려의 목소리도 높아졌다. 설상가상으로 수
해 복구에 힘쓰는 사이 프로젝트를 위해 모금한 기금이 소진되기 시작했다. 기

금부족을 근심하고 있을 때, 기쁜 소식이 날아들었다. 네덜란드의 페인트 회사 악조노벨이 페인트 무상 지원 요청에 응답한 것이다.

하스와 한, 그리고 주민들은 모두 34개의 건물과 거리, 삼바 스튜디오 등 7천 제곱미터 이상을 칠해나갔다. 단순히 페인트를 칠하는 데 그치지 않고, 시멘트로 벽을 고르게 바르고, 창문을 수리하는 등 보수공사도 함께했다. 일을 하는 동안 많은 사람이 소문을 듣고 산타마르타에 찾아왔고, 그로 인해 새로운 상점과 음식점이 생기는 등 지역경제가 살아나기 시작했다. 작업 규모는 리우크루제이루보다 훨씬 컸지만 폭우 등 자연재해 속에서도 1년 안에 완성이 가능했다. 28명의 마을 청년들이 참여한 덕분이었다. 한은 이렇게 말했다.

이 사업의 목표는 마을을 아름다운 곳으로 만들고, 일자리를 창출하고, 사람들에게 이 동네에 대한 긍정적인 인상을 심어주고, 주민 스스로가 자부심을 갖게 하는 것이다. 이 사업의 궁극적 목적은 주민들이 그동안 쌓여온 동네에 대한 안 좋은 인식을 지우고 새로운 목소리를 낼 수 있게 하는 데 있다.

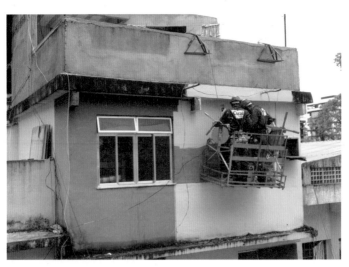
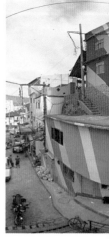

12. 프라사 칸탕에서 작업 중인 모습, 2010.

미술, 사람들과 함께하다

하스와 한은 네덜란드에서 기금모금을 하면서 이렇게 말했다.

우리는 꿈을 실현하기 위해 기금을 일일이 계산한다. 1달러로는 붓을 살 수 있다. 100달러로는 10갤런의 페인트를 살 수 있고, 1천 달러로는 페인트공에게 점심식사, 보험, 작업복을 포함한 한 달치 급여를 줄 수 있다. 우리는 10만 달러가 마련됐을 때 프로젝트를 시작하려고 한다. 충분한 재료를 준비하고 리우로 돌아가 사무소와 팀을 마련하고, 젊은이들을 훈련시킬 것이다. 파벨라 페인팅 프로젝트는 그렇게 준비되고 진행된다.

두 사람은 파벨라 페인팅 프로젝트의 꿈을 덧붙였다.

우리 사업은 여기서 그치지 않는다. 조금이라도 여유가 생기면 더 많은 사람을 훈련하고 고용할 것이며 프로젝트는 더욱 확대될 것이다. 기금이 성공적으로 마련된다면 빌라 크루제이루 언덕에 있는 수백 채의 집 모두를 칠할 수 있을 것이다.

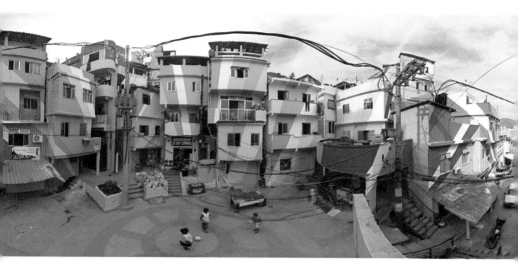

13. 하스와 한은 주민 28명과 함께 34개의 건물과 거리 등 7천 제곱미터 이상의 넓이를 칠했다.

다양한 반응들

하스와 한의 파벨라 페인팅 프로젝트는 남미와 미국을 비롯해 전 세계의 주목을 받았다. 일부 언론에서는 파벨라 페인팅을 리우 주민 공동체의 자부심이라고 부르기도 했다. 『뉴욕 타임스 스타일 매거진』에서 파벨라 프로젝트를 크게 다루었고 CNN은 "(파벨라 페인팅 프로젝트로 인해) 그 지역에 범죄가 줄었다는 증거는 아직 없다. 하지만 이제 사람들은 빌라 크루제이루를 생각할 때 마약밀매가 아닌 매력적인 마을을 떠올린다"라고 평가했다.

세계 곳곳에서 파벨라 페인팅 프로젝트 관련 사진전과 초대가 이어지는 등 미술계의 반응도 뜨거웠다. 2010년에 암스테르담에서 전시회가 열렸고, 2011년에는 홍콩에서 열린 비엔날레에 초대받기도 했다. 2011년 「헤럴드 선」은 프라사 칸탕을 세계에서 가장 다채로운 곳으로 선정했다. 미국 필라델피아 벽화 프로그램에서는 하스와 한에게 필라델피아 시 상가 건물의 벽화를 의뢰했다. 그들은 그곳에 독특한 색을 입힘으로써 거리에 생기를 불어넣었다.

그러나 이들의 작업을 부정적으로 보는 사람들도 있다. 부정적인 비평은 대체로 파벨라 페인팅 프로젝트가 주민의 삶을 근본적으로 개선하지 않고 겉치레에 그친다고 지적한다. 특히 월드컵과 올림픽을 앞두고 외국의 눈을 의식한 브라질 정부가 파벨라 주민들의 삶을 감추거나 위장하려 하는데, 하스와 한이 이에 동조하고 있다는 것이다.

사실 마약과 조직폭력 외에도 파벨라 주민의 삶을 위협하는 문제들은 많다. 예를 들면 전기와 상수도는 많이 개선됐다 해도, 위생과 직결되는 하수문제는 여전히 심각하다. 파벨라 가구의 33퍼센트에 하수 시설이 제대로 돼 있지 않다는 2010년의 조사도 있었다. 그래서 기금이 있으면 우선 상하수도 시설부터 완비해야 한다고 주장하는 목소리가 있다. 파벨라의 외관이 아니라, 근본적인 삶

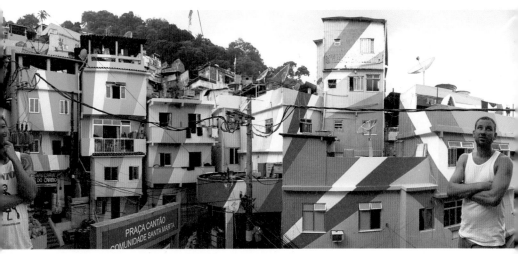

14. 거의 완료된 프라사 칸탕 프로젝트를 배경으로 하스와 한이 포즈를 취하고 있다.

의 질 개선에 돈을 투자해야 한다는 것이다.

하지만 "사람은 빵만으론 살 수 없다"고 했다. 자부심과 명예를 지키기 위해서라면 식사도 거부하고, 때로는 목숨까지도 내놓는 것이 인간이다. 얼굴과 명예를 지키는 일이야 말로 다른 동물과 인간을 구분짓는 결정적 특성이다. 미술이 한 사람 혹은 한 무리의 사람들에게 명예와 자부심을 선사할 수 있고, 그리하여 체념과 절망 속에 있던 인생을 희망과 용기의 세계로 인도할 수 있다면 그보다 의미 있는 일도 많지 않을 것이다.

또한 파벨라에는 여러 문제가 복잡하게 얽혀있어 한순간에 구조 개선이 이루어질 수 없다. 만약 어떤 문제를 완벽하게 개선한 후 다음 문제로 넘어가려 한다면, 결국에는 아무것도 제대로 해결하지 못할 것이다. 넓고 긴 안목을 가지고 다양한 분야에서 다양하게 접근해야 한다. 어느 것을 먼저 해야 하느냐는 문제를 두고 논쟁을 벌이는 것보다, 당장에 할 수 있는 일부터 찾아 실천하는 것이 효율적이다.

15. 필라델피아 벽화 프로그램 디렉터로 유명한 제인 골든이 하스와 한을 레지던시 프로그램으로 초대해 저먼타운의 상가지역 벽화를 맡겼다. 이들은 인근 지역에 살면서 주민들에게 그림 계획을 설명하고 의견을 청취하는 과정을 거쳐 구상을 완성했다.

16. 하스와 한은 2012년 4월부터 11월까지 〈필리 페인팅〉 프로젝트를 완성했다. 4개의 블록으로 이어지는 50여 상점의 벽면에 1천 갤런의 페인트를 기하학적인 색채로 칠했다.

하스와 한은 그동안 누구도 접근하지 못했던 혹은 의도적으로 접근하지 않았던 지역에 들어가 변화를 일으키고 있다. 파벨라는 위험하고 더러운 곳이라는 오래된 선입견을 페인트와 붓을 사용해 바꿔나갈 뿐만 아니라 그곳을 희망이 있는 곳, 색채가 있는 곳으로 만들고 있다. 하스와 한의 파벨라 페인팅 프로젝트가 주민들의 배를 채워주진 못하더라도, 그늘 속에 있던 그들을 양지로 이끌어냄으로써 그들의 존재를 알리는 데는 성공하고 있다.

파벨라 페인팅 프로젝트는 정부조차 외면하던 파벨라를 전 세계 사람들이 주목하게 만들었다. 파벨라의 변화가 방문객을 서서히 끌어모으고 있으며 주민들에게는 새로운 비전과 일자리가 생겨나고 있다. 이로 인해 보다 많은 사람들이 적극적으로 파벨라의 환경과 시설의 개선을 위해 고민하고 있다. 파벨라 페인팅 프로젝트는 시각예술이 사람과 세상을 바꿀 수 있다는 하나의 모범적 사례가 되고 있다.

낙서화를 따라 관광코스가 만들어지다

게릴라 아티스트 뱅크시

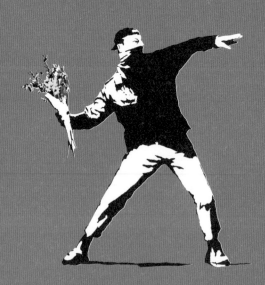

뱅크시가 체포됐다고?

———

"뱅크시가 체포됐다." 영국과 미국에서 심심치 않게 볼 수 있는 기사다. 2013년 2월에는 한 인터넷 언론에 뱅크시가 런던 경찰에 체포된 사진과 얼굴사진이 게재되었다. 그 기사를 요약하면 이렇다.

정확한 정체를 알 수 없는 낙서 화가, 정치적 행동주의자, 영화감독으로 오랫동안 뱅크시라는 가명으로 활동해온 인물이 드디어 런던 경찰에 붙잡혔다. 경찰은 새벽에 그를 체포해 심문하고 런던에 있는 작업실을 급습해 그동안 감춰졌던 그의 정체를 밝혀냈다. 뱅크시의 진짜 이름은 폴 윌리엄 호너로, 브리스틀 출신이고 39세이다.

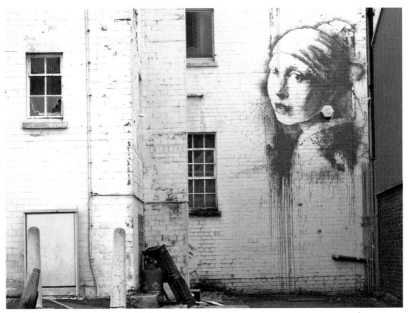

1. 〈귀걸이를 한 소녀〉, 뱅크시의 고향 브리스틀에 그려진 베르메르의 〈진주 귀걸이를 한 소녀〉를 패러디한 낙서화.
귀에는 진주 귀걸이 대신 ADT 도난방지시스템의 마크가 매달려있다, 2013.

뱅크시의 체포 소식이 알려지자 런던 경찰청에는 뱅크시를 사칭하는 수십 통의 전화가 걸려왔으며, 오후 6시경에는 수백 명의 시민들이 경찰서 밖에 모여 "내가 뱅크시다!"라고 외치며 그의 석방을 요구했다.

이 기사가 나가자 여기저기에서 진위여부에 대한 기사들이 나왔다. 「허핑턴 포스트」를 비롯한 여러 매체에 "가짜 뱅크시였다"라는 기사가 실렸다. 그리고 며칠 후 뱅크시의 그림이 브리스틀의 한 벽에 나타났다. 〈귀걸이를 한 소녀〉라는 작품으로, 뱅크시가 지금까지 해온 표현방식과 달라서 잠시 설왕설래 했으나 그것이 뱅크시의 홈페이지[01]에 게재되면서 그의 그림으로 확인됐다. 이 그림으로 뱅크시가 여전히 불법 낙서화를 그리며 건재하고 있음이 확인됐다.

"그 그림은 당신 것이오"

—

뱅크시가 언론을 크게 장식한 또 하나의 사건은 브리스틀의 브로드 플레인 소년 클럽의 문에 그린 〈휴대폰 연인들〉에 관한 것이다. 브로드 플레인 소년 클럽은 브리스틀의 젊은이 클럽(Youth Club, 젊은이들의 건전한 직업 및 사회활동을 돕고자 운영되는 단체. 한국의 YMCA와 비슷하다) 중 하나로 활동이 부진해 12년째 문을 닫고 있던 곳이었다. 2014년 4월 어느 날 뱅크시가 브로드 플레인 클럽의 문에 그림을 그렸다. 이후 〈휴대폰 연인들〉이라 불리게 되는 이 그림은 젊은 연인들이 서로를 안고 있을 때조차 각자의 휴대폰만 바라보고 있는 현실을 풍자하고 있다.

01 뱅크시의 홈페이지(www.banksy.co.uk)는 그의 대리인이라 할 수 있는 사진작가 라자라이드의 이름으로 등록돼있다. 라자라이드는 런던 소호에 화랑을 열고 뱅크시 등 낙서 화가들의 작품을 취급하고 있다.

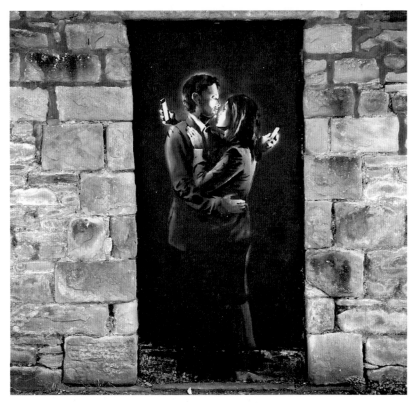

2. 뱅크시가 브리스틀 시 브로드 플레인 소년 클럽의 문에 그린 〈휴대폰 연인들〉, 2014.

그림을 발견한 클럽 주인은 그림이 훼손되거나 도난당할까 봐 문짝을 떼어 건물 안에 들여놨다. 이 그림에 관한 소식이 알려지자 시의회와 경찰, 브리스틀 시립미술관 등이 서로 그림의 소유권을 주장했다. 이를 보다 못한 뱅크시는 클럽 주인에게 "그 그림은 당신 것"이라는 내용의 편지를 보냈다. 이후 주인은 이 그림을 경매에 내놨고, 작품은 40만 3천 파운드 (약 6억 8천만 원)에 팔렸다. 클럽 주인은 "12년간 닫혀있던 120년 전통의 클럽을 다시 열 수 있게 되어 기쁘다. 뱅크시에게 감사한다"라고 말했다.

뱅크시는 홈페이지에 그림을 올리는 한편 문답란을 만들어 질문에 답하기

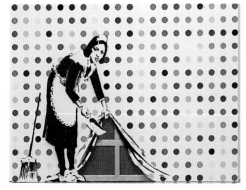

3. 〈점 없애기〉, 캔버스에 스프레이 페인트, 2008. 일명 '데미언 허스트 망가트리기'로 불리기도 한다.

도 한다. "당신이 길 위에 그린 그림을 파는 사람들이 있다. 어떻게 생각하나?" 라는 질문에는 "어렸을 때 나는 로빈 후드 같은 사람이 되고 싶었다"라고 답한다. 로빈 후드는 잘 알려져 있는 것처럼 어려운 사람을 돕는 의적이었다. 그는 우스갯소리지만 자신을 의적에 비유하고 있다.

뱅크시는 이제 영국에서 뿐 아니라 전 세계적으로도 손에 꼽히는 작가 반열에 올라섰다. 그는 영국에서 가장 작품 가격이 비싼 작가 중 하나임에도 불구하고 자신의 작품에 매겨진 높은 가격에 불편한 감정을 수시로 드러낸다. 현재까지 그의 작품 중에서 가장 비싸게 팔린 작품은 일명 데미언 허스트 망가트리기로 유명한 〈점 없애기〉이다. 데미언 허스트의 작품이 비싼 가격에 팔리는 것을 야유하는 의미에서 그의 작품 〈점〉을 패러디한 것이다. 캔버스에 스프레이 페인트 등으로 그린 이 작품은 2008년에 20억 원 이상에 팔렸다. 원래 예상가는 3억 원 내외였으나 치열한 경쟁의 결과 가격이 이렇게 높아진 것이다.

그런 그가 자신의 그림을 뉴욕 시 거리에 놓고 팔아서 화제가 된 일도 있다. 2013년에 그는 한 노인으로 하여금 센트럴 공원에서 한 작품당 60달러에 팔도록 해, 하루 420달러를 벌었다. 그의 작품은 최하 2만 5천 달러를 호가하는데 이날 하루 반짝 세일을 했던 것이다. 그 덕분에 벽이 허전하다며 4점의 작품을

미술, 사람들과 함께하다

구매한 시카고 주민은 횡재를 한 셈이 됐다.

나는 뱅크시 작품을 즐기는 한편 여러 측면에서 그에게 관심을 가지고 지켜보고 있다. "우리는 자본주의가 붕괴하기 전까지는 이 세계를 조금도 바꿀 수 없다. 그때까지 그저 쇼핑이나 하면서 스스로 위로할 수밖에"라고 그가 자조적으로 말한 바 있다. 우리는 원하든 원하지 않든 자본주의 세계에 살고 있다. 뱅크시는 작품을 통해 자본주의 사회에 관한 자신의 의사를 줄곧 밝혀왔다. 그 내용은 뒤에서 작품과 함께 살펴볼 예정이다.

다음 내용은 2007년 3월 『아트 인 컬처』에 발표했던 글을 다듬어 옮긴 것이다. 아래 글이 쓰인 7년 전과 오늘 사이에 뱅크시에겐 큰 변화가 있었다. 그 중 가장 큰 변화는 국제적으로 유명해졌다는 것, 그리고 이제 그가 세계에서 가장 높은 가격을 받는 작가의 반열에 올랐다는 것이다.

낙서화를 따라 관광코스가 만들어지다

———

뱅크시는 현재 영국에서 가장 유명한 화가 중 한 명이다. 그리고 가장 베일에 싸여있는 화가기도 하다. 뱅크시란 이름은 가명으로 진짜 이름은 물론 출생, 나이, 성장배경, 얼굴, 주소 등도 정확히 알려져 있지 않다. 스스로 개인정보를 철저히 숨기고 있기 때문이다. 그와 유일하게 직접 인터뷰를 했다는 「가디언 언리미티드」의 기자 사이먼 하텐스톤은 이렇게 썼다.

뱅크시는 28살의 남자이며, 지미 네일(영국의 영화배우)과 마이크 스키너(영국의 래퍼)가 뒤섞인 듯한 인상이었다. 티셔츠와 청바지 차림이었으며 은 귀걸이와 은사슬을 착용하고 있었다.

2003년 7월 17일 자 신문의 기사는 이렇게 시작한다.

어쩌면 당신은 그를 모를 수도 있다. 하지만 당신은 분명 그의 작품을 보았을 것이다. 스마일마크 얼굴의 경찰들부터, 총 대신 바나나를 든 「펄프 픽션」 총잡이에 이르기까지 뱅크시의 도발적인 작품들은 도시 곳곳에 널려있다.

뱅크시는 영국에서 가장 유명한 낙서 화가로 그 이름은 가명이다. 그 익명성이 그의 생명을 유지시키고 있다. 낙서화는 범법행위이기 때문이다. 공적으로 그의 존재가 알려지는 날이 그의 낙서화가 끝나는 날이 될 것이다.
뱅크시의 흑백스텐실은 아름답고, 재기발랄하며, 부드럽게 도발적이다. 그의 작품은 미소 짓는 경찰, 드릴 전동구를 가진 쥐, 대량살상무기를 사용하는 원숭이, 미사일폭탄을 껴안은 소녀, 털이 복슬복슬한 개를 데리고 산보하는 경찰, 총 대신 바나나를 발사하는 「펄프 픽션」의 새뮤얼 잭슨과 존 트라볼타, 무정부(Anarchy)란 글씨를 쓰고 있는 왕실근위병 등이다. 그는 작품에 굵고 빠르게 쓴 글씨로 서명을 남긴다. 재미있는 말, 풍자, 의견, 혹은 선동문 등을 남길 때도 있다.

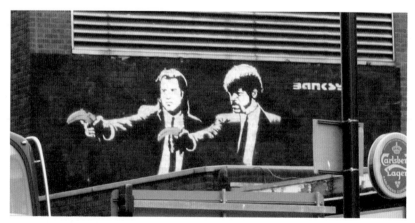

4. 영화 「펄프 픽션」의 한 장면. 권총을 바나나로 바꿔 그렸다. 런던. 2007.

뱅크시는 게릴라 아티스트, 아트 테러리스트 등으로 불리며 "그를 보면 21세기 미술이 보인다"와 같은 평가를 듣는다. 그는 미술계와 대중 양측으로부터 화제를 불러 모으는 스타 아티스트다. 뱅크시는 유명 록밴드 블러의 2003년 앨범 「싱크 탱크」의 재킷을 디자인하기도 했다. 그가 남긴 낙서화를 따라 런던을 돌아보는 관

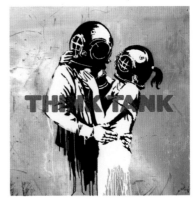

5. 록밴드 블러의 앨범 「싱크 탱크」 재킷, 2003.

광코스가 만들어졌고, 2006년에는 뱅크시의 작품이 있는 장소를 안내하는 책 (마틴 불, 『뱅크시 작품 투어Banksy Locations & Tours』, 셀 쇼크 퍼블리싱)이 나왔다는 것만으로도 그의 인기를 알 수 있다.

뱅크시의 작업은 길에서 시작됐다. 그 자신의 고백에 따르면 14살부터 낙서화를 시작했다니 줄잡아 20년 이상을 길 위에서 그림을 그린 것이다. 그러는 동안 낙서화는 숱하게 그려지고 지워지기를 반복했다. 최근에는 창고를 빌려 전시를 하기도 하고, 제도권 미술의 초대를 받아 갤러리에서 전시를 하기도 한다. 2006년 로스앤젤레스에서 전시가 열린 후 그의 작품은 할리우드 유명인들의 관심을 끌면서 높은 가격으로 거래되기 시작했다. 가수 크리스티나 아길레라는 뱅크시의 작품을 2만 5천 파운드(약 5천만 원)에 구매했다.

뱅크시가 유명해지고 그의 작품 가격이 오르자, 그가 그린 낙서화를 지우던 사람들이 이제는 벽을 새로 칠할 때도 그의 작품은 남겨놓고 칠하는 식으로 작품을 보존하고 있다. 최근에 그려진 작품들은 훼손을 방지하기 위해 그려지자마자 투명 아크릴판으로 보호하거나, 아예 그림 부분만 떼어내 따로 보관 전시하기도 한다.

뱅크시 작품을 주목하는 이유

━━━

가장 오랜 역사를 가진 그림 알타미라, 라스코 등의 동굴벽화도 일종의 낙서화이며, 고대 폼페이나 로마의 카타콤에서도 낙서는 발견된다. 낙서화는 크게 고대 낙서화Ancient graffiti와 근대 낙서화Modern graffiti로 나누어 살펴볼 수 있다.

오늘날 우리가 말하는 그라피티는 1970년을 전후하여 미국의 뉴욕과 필라델피아 등 도시에서 발생한 것으로 알려져 있다. 현대 도시의 낙서화는 미국과 유럽의 대도시를 중심으로 여러 매체와 방식을 사용하며 광범위하게 퍼져갔다. 낙서화가 도시미관을 해칠 정도로 번성하자 각국 정부가 낙서화의 위법성을 강조하며 단속하기 시작했다. 하지만 진보적 미술계에서는 낙서화를 하나의 예술로 취급하며 꾸준히 전시회를 열었고, 미학적 논의를 진행했다.[02] 1980년 후반부터는 낙서화를 하나의 예술로 취급하기 시작했다. 낙서화가 "예술인가, 범죄인가?"라는 논쟁 속에서도 미국의 경우, 키스 해링이나 장 미셸 바스키아 같은 스타를 배출하기도 했다.

길거리의 벽이나 광고판에 인쇄물을 내거는 방식은 미국의 바버라 크루거나 제니 홀저뿐만 아니라 게릴라 걸스 같은 페미니즘에 기반한 여성 그룹들도 즐겨 사용해왔다. 익명으로 활동한다는 점에서 뱅크시는 게릴라 걸스와 공통점을 찾을 수 있다. 그러나 뱅크시는 독자적으로 활동하며, 단순히 미술계의 성차별이라는 영역을 넘어 인류와 사회 전체를 대상으로 작업한다는 점에서 그 활동방식과 영역이 그녀들과 차별된다. 그리고 뱅크시는 영국뿐만 아니라 전 세계 도시의 벽을 이용해 정부와 관료사회, 전쟁과 폭력, 자본주의, 소비사회와

02 최근에 열린 대규모 낙서화 관련 전시로는 2006년 6월 30일부터 11월 30일까지 1, 2부로 나뉘어 열린 뉴욕 브루클린 미술관의《그라피티》전이 있었고, 2008년 5월부터 8월까지 런던의 테이트 모던에서《스트리트 아트》전이 열렸다.

환경오염 등에 대한 근본적인 질문을 던진다는 점에서 작품의 내용이 보다 광범위하고 공격적이다. 필자가 그를 주목하는 이유는 다음과 같다.

1. 뱅크시는 인류와, 그를 둘러싼 환경과 조건에 대한 자신의 의견을 독특한 방식으로 표현한다. 오늘날의 거대한 사회 구조와 체제 속에서 본래의 인간성 마저 잃어가는 인간존재에 주목하고, 시각적 혹은 개념적 방식으로 인간성 회

6. 〈원시인 마켓에 가다〉 2005년 5월에 뱅크시가 런던의 브리티시 미술관에 임의로 설치. 미술관은 뱅크시의 웹사이트를 본 후에야 이것이 뱅크시의 작품임을 알았고, 일단 철거했으나 후에 영구소장 목록에 포함시켰다.

복을 기도하는 것을 미술의 존재가치 중 하나로 본다면, 그의 작업은 그 한 사례로서 주목할 만하다.

2. 뱅크시는 폐쇄적인 작가주의를 뛰어넘어 미술관과 화랑이라는 특수한 공간과 기존 제도에 얽매이지 않고, 기존의 미학과 개념에 구애됨 없이, 심지어는 위법과 합법의 경계를 넘나들며 대중과 적극적인 소통을 시도하고 있다.

3. 뱅크시의 자발성과 자유스런 표현에 주목할 필요가 있다. 최근 한국에서 활발히 시도되고 있는 공공미술과 관련해서 보면, 뱅크시의 작업은 관이 주도하는 공공미술의 점잖고, 중성적인 작품과 분명히 비교된다. 우리 삶과의 깊은 관련 속에서 발언하고 있는 그의 작업은 미술관과 화랑을 중심으로 이루어지는 한국미술의 폐쇄성에, 그리고 장식에 만족하는 현재의 공공미술에 하나의 대안적 사례가 될 수 있다.

도발적인 작품들

―

다양하고 폭넓은 뱅크시의 작업을 전부 소개하기는 곤란하므로 여기서는 작품들을 몇 가지 성격으로 묶어 살펴보기로 한다.

1. 의인화된 동물들

뱅크시의 작업에 가장 빈번히 등장한 것은 쥐다. 그의 작품 속에서 쥐가 하는 행동은 다양하다. 평화마크를 목에 걸고 A자(무정부주의Anarchism를 의미함)가 적힌 팻말을 들고 있는가 하면, 음악이 나오는 붐박스, 우산, 낙서를 위한 마커, 스프레이 페인트통을 들고 있다. 이 쥐들은 때로는 톱, 때로는 전동구를 사용하고, 용접을 하는가 하면, 카메라를 들고 촬영하고, 무전기를 등에 멘 채 박격포를

쏘는 등 전쟁을 수행하고 있다.

그의 작업에는 원숭이도 등장한다. 원숭이의 역할은 쥐에 비하면 단조롭다. 원숭이는 주로 "지금 웃어라. 하지만 언젠가 당신은 그 책임을 지게 될 것이다" 같은 글이 적힌 셔츠를 입고 있다.

이러한 동물들은 인간들의 행위를 반영한다. 그리고 인간들의 욕구나 심리적 형편을 은유한다. 우리는 그것들을 보면서 웃음을 머금지만, 웃음 끝에서 우리가 살고 있는 이 세계를 되돌아보며, 그 의미를 다시금 생각하게 된다.

7. "나는 침대에서 일어나 옷을 입었다. 내게 뭘 더 바라는 거야?"

8. 무전기를 등에 메고 박격포를 조작하는 쥐들.

2. 아이들과 소녀

뱅크시가 그리는 아이들과 소녀들은 세상의 폭력과 부당함으로부터 희생당하는 모습이다. 소녀는 다이너마이트가 숨겨진 아이스크림을 들고 있으며, 하늘로 날려보낸 풍선처럼 바람 속에서 사랑을 잃어버린다. 그들은 자기 몸보다 큰 폭탄을 껴안고 있으며, 네이팜탄에 놀라 발가벗은 채 길 위를 내닫던 〈베트남 소녀〉가 미국자본의 상징인 디즈니와 맥도널드의 손에 이끌려 걸어 나오고 있다. 폐허 위에서 인형을 든 채 피를 흘리고 있는 아이에게 접근하려는 구호반원을 사진기자와 TV리포터가 제지하는 광경, 전쟁무기로 뒤덮인 대지 위에서 사랑을 나누는 아이들, 살인이라는 단어를 맞추며 노는 아이도 있다. 순진한 아이들이 한결같이 이 정의롭지 못한 세상에서, 즉 기능제일주의가 질주하는 비인간적인 전쟁과 폭력의 현실에서 고통을 겪고 있다.

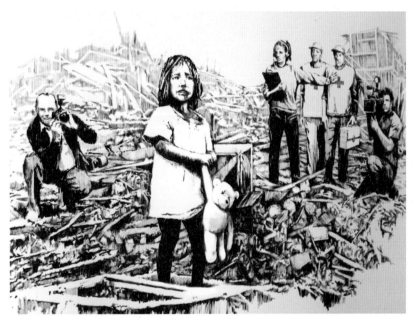

9. 〈먼저 사진부터 찍고!〉, 피 흘리는 소녀를 구하려는 구호반원을 기자가 제지하고 있다. LA 전시에 출품. 2006.

미술, 사람들과 함께하다

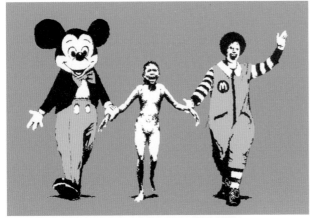

10. 베트남전쟁 당시 네이팜탄
에 화상을 입고 길로 뛰어나오던
소녀가 오늘날에는 미국 글로벌
기업 맥도널드와 디즈니의 손에
이끌려 나오고 있다. 2004.

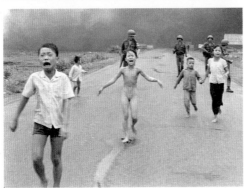

11. 미군의 네이팜탄의 폭발과 함께
길로 뛰쳐나오는 베트남 주민들.
닉 웃 촬영, 1972.

12. (전쟁무기로 뒤덮인 대지 위에서)사랑하는 아이들

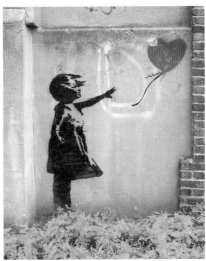

13. 〈날아가는 풍선〉, New North Road, London. 2007.

3. 권력자들의 위선, 권위에의 저항

뱅크시는 작품을 통해 자신이 공권력에 저항하는 무정부주의적 성향임을 알린다. 그의 작품에 등장하는 제복을 입은 경찰은 사적 욕망이나 행위를 드러냄으로써 그 권위의 가면이 벗겨진다. 경찰은 키스를 하고 있거나(동성애자처럼 보인다), 한껏 멋을 낸 개를 데리고 다닌다. 왕실근위병은 총을 세워두고 길에서 주위의 눈치를 살피며 소변을 보고 있거나 무정부주의 마크를 낙서하고 있다. 두 명의 무장한 군인이 주위를 살피며 붉은색 페인트로 평화마크를 그리고 있는가 하면, 줄지어선 무장군인들의 얼굴이 일률적으로 스마일마크로 대체되어있다. 심지어 어떤 경찰은 길 위에 엎드려 마약을 흡입하고 있다.

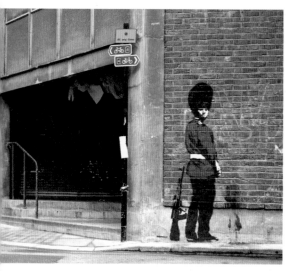

14. 〈오줌 누는 근위병〉. 2004.

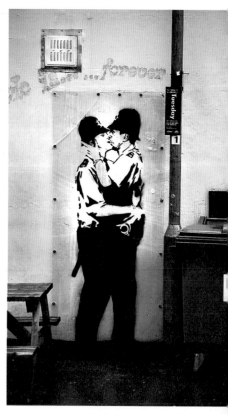

15. 〈키스하는 경찰〉

미술, 사람들과 함께하다

4. 전쟁과 폭력에의 저항

전쟁을 반대하고, 평화를 주장하는 그의 주제는 줄기차게 되풀이된다. 그가 그린 시위대는 돌이 아닌 꽃을 투척한다. 줄지어선 군인들 사이에 혹은 플래카드에 잘못된 전쟁이라는 글씨를 써놓고, 적진으로 출동하는 헬리콥터에 분홍색리본을 장식했다. 그리스의 신 헤르메스가 머리에 관통상을 입고 있으며, 미켈란젤로의 다윗상은 방탄조끼를 입고 있다. 팔레스타인의 한 벽에 그려진 비둘기도 방탄조끼를 입고 있는데 그의 심장에는 조준점이 맞춰져있다. 천안문사태를 패러디한 작품에서는 한 남자가 줄지어오는 탱크를 가로막으며 골프 세일팻말을 들어 보인다. 걸프전을 은유하는 이 작품은 전쟁과 그 목적, 그리고 무모한 상업주의를 동시에 생각하게 한다.

　뱅크시는 특히 미국과 영국이 주도한 이라크전의 정당성을 물으며 곳곳에서 분노를 표출했다. 2006년에는 수많은 인파가 몰리는 캘리포니아의 디즈니랜드에 몰래 들어가 관타나모 수용소 포로 모습의 인물상을 세워놓았다. 손발

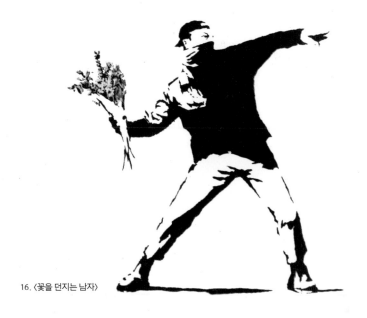

16. 〈꽃을 던지는 남자〉

17. 〈행복한 전투 헬리콥터〉-LA 전시, 2006~2008.

18. 〈방탄조끼를 입은 비둘기〉-이스라엘 베들레헴

19. 평화마크를 그리고 있는 군인들. 런던

에 수갑이 채워진 채 오렌지색 수용소 복장을 한 포로는 눈에 잘 띄었고, 그것
은 폐장시간에 발각되어 치워지기 전까지 수많은 관광객에게 공개됐다. 이 작
품은 세계의 인권상황을 감시하고 간섭한다는 미국이 전쟁 포로에 가한 반인
권적 상황을 폭로한 작품이다. 그는 쓰레기봉투를 뒤집어 쓴 관타나모 수용소
의 포로를 길거리 벽에도 그리고 유화로도 그리고 있다.

5. 자본주의와 소비사회 비판

그의 작품들은 자본주의 사회의 경제제일주의와 물신주의를 비판한다. 태초에
슈퍼마켓이 있었다는 듯이 그가 그린 동굴벽화풍 그림에는 원시인이 쇼핑카트
를 밀고 있다. 아이가 은행의 현금인출기에 잡혀 위로 들려지고 있고, 원시인들
이 창과 도끼 등의 무기로 쇼핑카트를 공격하며, 수도원의 여인들은 세일이 끝
났음을 슬퍼하고 있다. 또한 그는 끊임없이 사람들을 한 방향으로, 소비문화에

20. 〈세일 끝〉, 2006.

21. 〈탈출〉

22. 〈카트 사냥〉

로 세뇌시키고 있는 TV를 추방하고 싶어 한다. 그의 작품 속에선 TV가 창문 밖으로 내던져지고, 아이들이 공놀이 하듯 TV를 갖고 논다. 그리고 지난해 LA 전시에선 "자본주의를 파괴하라"라고 쓰인 티셔츠를 파는 그림을 내놓기도 했다. 더 이상 영웅은 없다는 글과 함께 슈퍼맨을 그린 것도 있고, 전쟁과 자본주의와의 야합을 암시하는 작품도 있다.

6. 정의롭지 않은 세계에 대한 고발

그의 그림은 세계의 경제적·정치적·인종적 불평등을 한눈에 보여준다. 이를테면 〈아프리카에서의 피크닉〉에서 우리는 백인들의 배부름과 안락이 얼마나 인종이기주의적인 것인지, 얼마나 폐쇄적인 것인지 알 수 있다. 페인트 롤러를 들고 있는 쥐는 "이것은 인종문제가 아니야"라고 쓰고 있다. 아마도 그 그림은 이라크전과 런던 테러 이후에 그려졌을 것이다. 9·11 이후 테러범을 색출하면서 미국과 영국의 경찰은 인종차별적 행위로 빈번히 비난을 받아왔다. 또한 그

23. 〈아프리카에서의 피크닉〉

는 우리사회에서 무엇이 우선해야 할 가치인가를 묻는다. 작품 〈뉴스〉는 사진 촬영을 위해 구호반원의 접근을 제지하는 장면을 통해 특종을 인간의 생명보다도 우선시하는 매스컴의 관행을 고발하고 있다.

한편 평화로운 전원 풍경 한가운데에 감시카메라가 사면팔방을 향한 채 서 있다. 위압적으로 서있는 감시카메라는 누군가로부터 끊임없이 감시당하는 오늘날의 상황을 보여준다. 또 감시카메라가 향하고 있는 벽에 "뭘 봐?"라고 쓰고 있다. 재미있는 일은 그가 패리스 힐튼이 유명해지려는 욕심으로 가수처럼 노래를 취입한 음반에 일종의 테러를 가한 것이다. 가수로서 능력보다는 단지 부모의 유산으로 돈이 많은 패리스 힐튼의 음반을 사서 거기에 그림을 그리고 글씨를 써서 매장에 내놓았다. 그녀를 야유한 이 CD도 현재에는 사람들의 수집품 품목이 됐다.

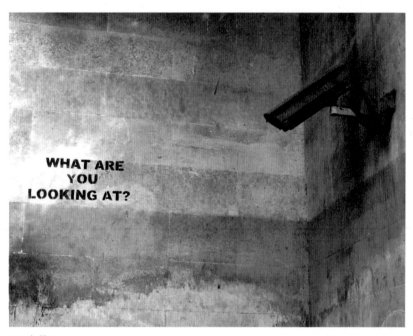

24. 〈뭘 봐?〉

7. 이스라엘이 건축한 팔레스타인의 장벽에 그린 그림

2005년 8월, 뱅크시는 팔레스타인으로 날아갔다. 그는 거기서 이스라엘이 팔레스타인과의 국경에 건설한 거대한 콘크리트 장벽에 낙서화를 그렸다. 국제법상 불법이라는 UN의 경고에도 불구하고 이스라엘은 총 680킬로미터에 달하는 시멘트벽을 세웠다. 거기에 그는 9점의 작품을 남겼다. 그 작품들은 장벽을 뛰어넘는 혹은 장벽이 붕괴되는 그날을 상상하며 그린 그림들이다. 뱅크시의 대변인인 조 브룩스는 "이스라엘의 군인들은 시종 위협적으로 그에게 총을 겨누고 있었다"라고 당시의 상황을 설명했다.

이 벽은 베를린장벽보다 3배나 높으며, 그 길이는 서울에서 부산까지의 길이보다 무려 240킬로미터나 더 길다. 서울에서 일본내륙에 다다르는 길이인 것이다. 뱅크시는 이 벽을 가리켜 "실제로 팔레스타인을 거대한 감옥으로 만들

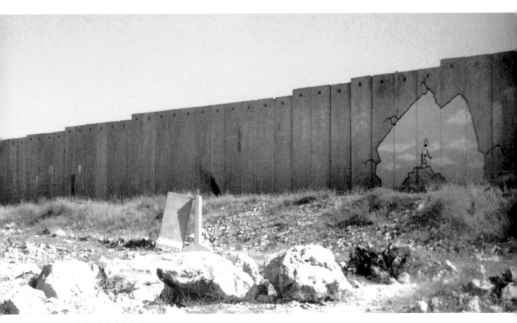

25. 팔레스타인 격리의 벽, 2005.

고자 하는 시도"라며, 그 추악한 시멘트벽을 낙서화로 뒤덮인 미술관으로 만들고, 그 단절의 벽 일대를 미술과 음악이 어우러지는 거대한 축제의 장으로 바꾸자고 세계의 스트리트 아티스트들에게 제안하고 있다.

그는 거기서 벽화를 그릴 때 한 팔레스타인 노인이 "우리는 이 담벽을 싫어한다. 그래서 이것이 아름다워지는 것을 원하지 않는다. (여기에 그림 그리지 말고) 집으로 돌아가라"라고 말했다는 일화를 전해주었다.

8. 권위적 미술과 상품화에 대한 공격

2005년 3월 뱅크시는 뉴욕의 미술관에 나름의 공격을 가했다. 현대미술관, 메트로폴리탄 미술관, 브루클린 미술관, 미국 자연사박물관에 들어가 수집된 명화들 사이에 제멋대로 자기 작품들을 걸었다. 모자를 눌러쓰고 노인 차림으로 미술관에 들어가 몰래 작품과 그 설명문을 부착했다. 뱅크시의 작품은 메트로폴리탄에선 설치 다음날인 일요일 아침에 발견되어 폐기됐다. 현대미술관에선 사흘 후에야 내려졌으며, 그 밖의 두 점은 발각되지 않은 채 상당히 오랫동안 전시된 것으로 알려지고 있다.[03]

그가 건 작품들을 자세히 보면 각 미술관의 성격을 잘 파악한 후 적절히 대처했음을 알 수 있다. 브루클린 미술관에는 중세풍 남자가 스프레이 페인트통을 들고 있는 작품을, 메트로폴리탄에는 중세풍 옷을 입은 여인이 방독마스크를 쓴 모습의 그림을 황금색 액자에 넣어 걸었다. 브루클린 미술관의 그림에는 평화마크와 NO WAR란 글씨에 황금색 페인트를 사용하고 있다. 현대미술관에는 앤디 워홀의 〈캠벨 수프〉를 패러디한 영국의 값싼 토마토수프 깡통을 실

03 미술관 전시에 관해서는 다음 웹사이트를 참조할 수 있다.
http://www.woostercollective.com/2005/03/a_wooster_exclusive_banksy_hit.html

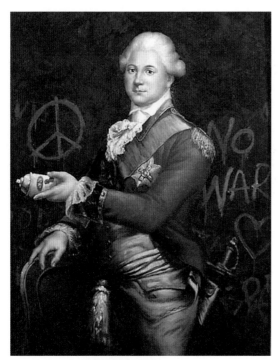

26. 〈스프레이 페인트 백작〉, 브루클린 미술관, 2005.

27. 〈그림 경매〉-LA 전시, 2006. "정말 믿을 수가 없군. 이렇게 쓰레기 같은 것을 사는 바보들이 있다니"

크스크린으로 복제한 것을 걸었다. 자연사박물관에 건 작품은 곤충 사진으로, 곤충의 날개에는 미국 군용기 표시의 폭탄을 장전하고 있다.

LA 전시에 출품된 작품 〈그림 경매〉는 더 직접적으로 이 시대의 미술과 그 경매시장을 조롱한다. 실제 경매시장의 사진이나 그림을 차용한 것으로 보이는 그림 속의 거창한 액자에는 "정말 믿을 수가 없군. 이렇게 쓰레기 같은 것을 사는 바보들이 있다니"라는 글이 쓰여있다.

9. 생태 환경에 대한 관심-패러디

뱅크시의 작품에 일관되게 나타나는 주제 중 하나는 지구 환경에 대한 관심이다. 그는 모네의 〈수련 연못 위의 다리〉를 쇼핑카트와 도로용 콘이 연못 속에 처박힌 풍경으로 바꿨다. 1899년에 제작된 원작을 1세기가 흐른 후 모작을 구해, 뱅크시가 생각하는 연못을 다시 그려낸 것이다. 뱅크시의 연못에는 상품 구매에 정신을 잃고 있는 자본주의의 징후와 환경오염에 대한 경고가 들어있다.

뱅크시의 작품에는 벼룩시장에서 구한 값싼 복사품들에 덧칠해서 완성한 것이 상당수 있다. 이른바 이발소 그림이라 불리는 값싼 상품화 중 계곡이 있는 풍경화에는 분홍색 리본을 맨 헬리콥터가 작전을 위해 나서고 있다. 작품 제목은 〈멋지게 하루를 보내세요〉다. 〈원유 유출〉은 춤추는 커플 뒤로 방독면을 쓴 두 사람이 기름 탱크를 옮기고 있고, 그 뒤 수평선 위로 난파한 배가 보이는 작품이다. 멀리서는 기름 탱크와 씨름하는 사람이 있다면, 가까이에는 위험과 무관하게 춤추는 사람과 그들을 우산으로 보호하는 또 한 사람이 있다. 태안 앞바다 원유 유출 사고를 연상시키는 이 작품은 지구 곳곳에서 일어나는 환경오염에 대한 경고와 함께, 인류의 공동체적 삶에 무관심한 각 인간들의 내면과 이기심을 일깨운다.

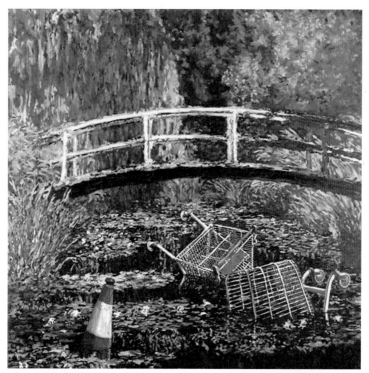

28. 모네의 〈수련 연못〉에 카트가 나뒹굴고 있다.

29. 〈원유 유출〉

뱅크시 작품의 힘

뱅크시가 가장 폭넓게 구사하는 방식은 패러디와 차용이다. 패러디란 이미 유명한 작품을 선택하여 그것을 모방하거나, 그것에 손을 가하여 새로운 의미를 만들어 내는 것을 뜻한다. 패러디는 포스트모던시대의 중요한 표현방식으로 미술뿐만 아니라 문학, 음악, 연극, 영화 등 전 예술 분야에서 광범위하게 쓰이고 있다. 그것은 매스컴에 의해 유명해진 것들을 이용해서 오리지널이 가진 분위기와 맛과 의미를 전복하고, 파괴하고, 뛰어넘는다. 뱅크시의 〈모나리자〉에는 다 빈치의 〈모나리자〉가 무전기를 쓰고 바주카포를 들고 있다.

　여기서 중요한 것은 그 메시지이다. 그것은 이 시대와 세계에 대한 깊은 고민의 산물이다. 뱅크시는 이미 유명해진 이미지를 차용해 대중의 시선을 끌고 나서, 그 원본의 의미를 해체하고 전혀 다른 것으로 바꿔놓는다. 누구나 이해할 수 있는 주제와 형식으로 현실을 이야기하며, 우리에게 그 현실을 각성시킨다.

30. 〈모나리자〉, 2007~2008.

그는 자기의 고향 브리스틀 시의 한 아파트 벽에, 벌거벗은 사내가 매달려있고 창문 밖으로 사람을 찾는 남자와 속옷 바람의 여자를 그렸다. 한눈에 봐도 불륜 상황을 짐작게 하는 그림이다. 이 유머러스한 그림은 브리스틀 시의회에서 지우느냐 남겨놓느냐 하는 논쟁을 불러일으켰다. 존속여부를 두고 찬반양론이 팽팽히 맞서자, 시의회는 이 문제를 여론에 부치기로 했다. 인터넷투표 결과, 주민의 97퍼센트가 작품의 존속에 찬성표를 던졌고 결국 시의회는 이 작품을 지우지 않기로 했다. 그 후 이 작품은 브리스틀 시의 유명 관광상품이 됐다.

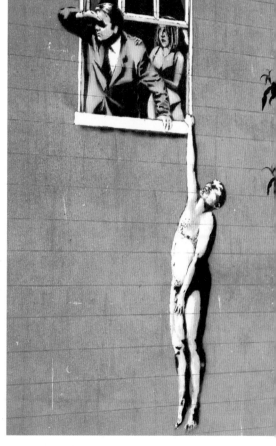

31. 〈벌거벗은 남자〉, 2006.
브리스틀 시의 한 아파트에 그려진 이 벽화는 주민투표의 결과에 따라 지우지 않고 남겨두기로 했다. 이후 이 그림은 유명 관광상품이 됐다.

32. 《CCTV 아래의 나라》, 2008. 한 소년이 CCTV 아래의 나라라는 글을 쓰는 모습을 경찰이 촬영하고 있다. 조지 오웰과 미셸 푸코가 예언한 감시사회에 대한 경종을 울리는 작품이다.

뱅크시라는 인물

「가디언 언리미티드」에 의하면 뱅크시는 1974년생이고 본명은 로버트 뱅크스, 백인, 브리스틀 시에서 태어났으며, 학교에서 퇴학을 당했고 사소한 일로 감방을 다녀온 적이 있다고 한다. 스프레이 캔으로 낙서하던 중 경찰이 들이닥쳤을 때 다른 친구들은 다 도망쳤으나 손이 느린 자신만 멀리가지 못하고 기차 바퀴 아래에서 몇 시간 동안 엎드려있어야 했다. 그때 벽에 있던 다른 사람의 스텐실작업을 보면서 그 방식을 취하기로 마음먹었다. 무엇보다도 시간이 단축되기 때문이었다.

그가 익명을 사용하는 것은 자신을 드러내지 않고 보다 자유롭게 표현하고 활동하기 위해서다. 그는 주로 이메일로 인터뷰를 한다.

현대미술은 이 시대에 남은 부당한 기업연합체계이다. 소수의 사람들이 그걸 만들고, 소수의 사람들만이 그걸 보여주며, 소수의 사람들만이 그걸 산다. 정작 수많은 사람들은 그걸 보면서 아무런 말도 하지 않는다 (…) 나는 그러한 기업연합체계에서 벗어나 최대한으로 대중과 소통할 수 있는 기회를 만들고자 한다.

그래서 그는 작품을 들고 거리로 나왔고, 그의 작품은 거리를 오가는 사람들로부터 관심의 대상이 되고 사랑도 받고 있다. 그가 브리스틀 시의 아파트에 그린 불륜장면에 대해 시민의 97퍼센트가 그대로 두기를 바란 사실이 이를 증명한다. 미술경매업자 앤드루 알드릿지는 "뱅크시는 이제 데미언 허스트나 트레이시 에민과 같은 A급 작가다"라고 말한다.

뱅크시를 장 미셸 바스키아와 비교해볼 수 있다. 두 사람 모두 정규 미술교육 코스를 밟지 않았다는 것, 화랑이나 미술관이 아닌 길에서 그림을 시작했다

는 공통점이 있다.

그러나 둘 사이에는 크게 다른 점이 있다. 그것은 작가의 작업 태도와 그 방향, 그 목적이다. 바스키아는 표현방식과 내용이 개인이라는 범주 내에 있다. 바스키아의 작품에선 자유스런 표현과 결합한 흑인성이 단연 돋보인다. 우리가 그를 주목하는 데는 그가 자신만의 표현을 갖고 있다는 형식주의적 특징이 큰 몫을 한다. 하지만 뱅크시의 궁극적인 관심은 자기를 드러내는 개인이 아닌 공동체의 변화이다. 바스키아가 자신을 충실히 표현하는 데 그쳤다면, 뱅크시는 개인이 아니라 이 세계의 정의와 인간화에 관심을 두고 사람들의 의식을 바꿈으로써 세상을 변화시키고자 노력하고 있다.

바스키아가 출세를 위하여 적극적으로 앤디 워홀과 몇몇의 화상과 밀착했다면, 뱅크시는 미술계의 스타나 영향력 있는 인물보다는 그린피스 같은 환경단체나 소비 줄이기 운동 단체, 브라이언 하우[04] 같은 평화운동가들과 행동을 같이하고 있다.

바스키아는 모더니스트적인 자유주의자로서 백인 주류 미술계에 뛰어든 흑인이었으나, 그의 미학과 실천은 개인의 표현과 회화 형식이라는 테두리를 넘지 않았다. 그러나 뱅크시는 포스트모더니스트로서 무정부주의와 반자본주의적 질서를 내세우며, 개인이라는 범주를 뛰어넘어 인류 공동체를 바꾸려 노력한다. 그의 작품은 그것을 위한 도구이다. 그런 의미에서 그는 형식주의자가 아니라 도구주의자라 말할 수 있겠다.

04 영국의 의사당 앞에서 5년째 반전, 평화시위를 하고 있는 인물. 그의 시위를 지지하는 배너, 사진, 평화깃발, 표어 등이 6백여 개나 전시되고 있어 볼거리가 되었다. 뱅크시도 여기에 작품을 냈다. 그러나 2006년 5월에 국회광장 1킬로미터 이내에서 집회를 금지하는 규칙이 만들어지면서 시위물건들이 철거되기 시작했다. 그러자 미술 이론가이자 기획자인 마크 월링거가 그 광장의 물건들을 옮겨 테이트 브리튼에서 《State Britain》(영국의 형편이라는 뜻인 동시에 미국의 한 주라는 뜻도 암시하는 등 복잡한 의미를 가짐)이란 전시를 열었다. 참고 http://www.tate.org.uk/britain/exhibitions/wallinger/

유머 속에서 빛나는 진지함

모든 일이 그렇듯 그에 대한 비판도 없지 않다. 미술계의 보수주의자들은 그의 작업을 문화파괴행위라 평가하거나 그저 장난꾼이라고 말하는 사람도 있다.

그가 장난하고 있다고? 나는 그렇게 생각하지 않는다. 그가 다루는 주제는 생태주의, 전쟁, 자본주의, 소비주의, 권위주의, 불평등, 비인간성 등이다. 그는 그것들에 대한 자신의 입장을 진지하게 밝힌다. 영국, 미국, 이스라엘 정부와 관료에 대한 반대 의사를 분명히 하고, 소비주의와 불평등과 비인간성을 고발

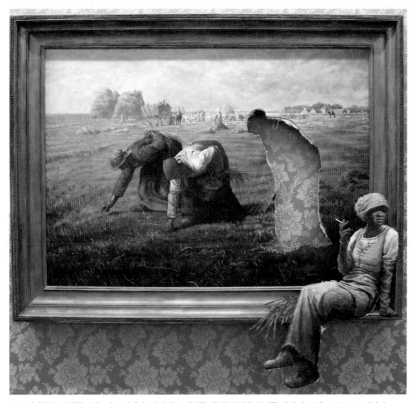

33. 〈이삭 줍는 여인들〉. 뱅크시는 밀레의 〈이삭 줍는 여인들〉 중 한 여인을 담배를 피며 쉬고 있는 모습으로 바꿨다.

한다. 그는 분명한 입장을 밝히는 당파적 표현을 하며 언제든 현행범으로 체포될 가능성을 예상하며 작업한다.

장난이라고 하면, 오히려 한국의 미술계에서 더 자주 보인다. 최근 우리 주변에는 의미 없는 말장난(전시 제목)으로 시작해, 하찮은 개인적 사건이나 취미를 대단한 발견이나 되는 듯 거창하게 보여주는 전시가 적지 않다. 호화로운 카탈로그와 함께, 1주일에 수백만 원이 드는 대여 화랑, 혹은 대안공간과 미술

34. 〈도청〉, 첼튼햄, 영국, 2014. 공중전화 박스의 대화를 엿듣는 세 명의 비밀요원을 그린 이 작품은 전 세계에 걸친 미국의 도청행위를 고발하려는 의도에서 그려졌다. 이 작품은 몇 달 후 누군가의 스프레이 페인트로 크게 훼손됐고, 현재는 그 상태로 벽을 세워 보존하고 있다.

관에서 펼쳐지는 그런 작품이나 전시를 볼 때 "무한히 허용된 포스트모더니즘의 다양성으로 인해 비평적 기준을 잃고 통제할 수 없는 질적 저하가 펼쳐지고 있다"라는 비평에 공감하게 된다.

문화파괴행위라는 말을 생각해보자. 무엇이 진정한 문화파괴행위인가? 무엇이 문화의 창조성을 저해하는가? 우선 우리 미술계의 점점 강고해지는 관료적 분위기와 경제적 질서를 생각해보자. 뱅크시는 LA의 전시에서 "체제를 부숴라"라는 표어를 벽에 내걸었다. 요즘의 미술인들이 관료보다도 더 관료적으로, 사업가보다도 더 사업적으로 발 빠르게 행동하는 모습을 보는 일은 그리 드문 일이 아니다.

한 예로 각 미술대학에 신설되고 있는 미술실기 박사학위 과정을 보자. 그림을 그리고 조각을 하는 작가나 작가 지망생들이 박사학위 논문을 쓰느라 책상 앞에 앉아있는 모습을 본다. 그런 학위가 도대체 예술 창조와 어떤 관계일까. 예술은 그러한 제도화와 관료화, 상품화와 물신주의, 그리고 비인간적 기능주의와 경력주의에 편승하기보다는 그런 현상을 객관화하고, 저항해야 하는 것 아닌가. 오늘날의 물신주의 급류 속에서 미술이라도 인간의 본질을 성찰하고 확인하며, 새로운 감동을 통해 본성을 되살리려 노력해야 하는 것이 아닐까.

나는 뱅크시의 작업을 통해 그러한 노력이 실현되고 있음을 본다. 예술이 사람들과 소통하고 있음을 확인한다. 작가의 진지한 발언들은 작품 속에서 유머의 옷을 입고 있다. 유머는 진지함에 의해서, 진지함은 유머에 의해서 더욱 빛난다. 그의 작품 속 재치는 단순한 장난이 아닌, 또 하나의 호소력이다. 순수한 자유와 자발성에서 출발하고 있는 뱅크시의 작업에서 나는 미술의 건강한 방향을 본다. 그것은 자본을 의식하고 제작되는 것이 아니며, 누구의 요구에 응해 납품하는 미술작품이 아니다. 낙서화란 것이 본래 그렇지만, 그의 작업은 의사 표현의 수단으로부터 시작됐다. 그의 관심은 대중과의 공감, 세계를 더 정의로

35. 2008년 뱅크시가 기획한 《Cans Festival》 에서 런던 리크 거리의 한 터널에 그려진 뱅크시의 작품. 거리를 깨끗이 한다는 명분으로 인류의 문화유산도 지우고 있는 문화현상을 야유한다.

36. 〈부상당한 부처〉 2008년 《Cans Festival》 작품. 그해 3월에 있은 티베트 독립운동 중 희생당한 수도승의 모습을 그렸다.

미술, 사람들과 함께하다

운 방향으로 변화시키는 데 집중되어 있는 것으로 보인다. 보다 자유롭게 작업하기 위해 그는 얼굴을 드러내지 않고, 예명이 아니라 가명을 택하고 있다.

뱅크시의 작업이 내게는 하나의 희망이다. 주변의 미술과 미술계에 대한 회의에 젖어있던 나에게 뱅크시의 작품은 새로운 생기를 북돋아주기도 한다. 어느 한국 작가가 엄청난 예산을 들여 미국 횡단 기차에 흰 천을 씌우고 공간 드로잉을 했다는 기사를 접하고 허탈감에 빠졌을 때, 뱅크시가 중동으로 가서 그린 팔레스타인의 벽화는 내게 구체적인 위로와 희망을 주었다. 미국 횡단 열차 드로잉이 다른 작가에게 어떤 공감을 일으켰는지는 들은 바가 없다. 하지만 뱅크시가 팔레스타인 벽에 작업한 후 프랑스의 JR, 미국의 Swoon, 스페인의 Blu 등 수많은 작가들이 그의 작업에 공감을 표하면서 그곳으로 가서 작품들을 남기고 있다.

뱅크시는 이제 데미언 허스트보다도 더 많이 알려진 예술가가 됐다. 이제부터가 중요하다. 그의 작품이 자본주의 시장에서 고가로 매매되기 시작한 이상, 그가 어떤 행보를 보일지 궁금하다.

그는 기획자로서의 새로운 행보를 보이기도 했다. 2008년 5월 그의 기획으로 런던에서 개최한 《Cans Festival》은 대중적으로나 미학적으로나 성공적인 전시였다. 전 세계에서 각자의 방식으로 작업을 해온 스트리트 아티스트들이 초청되어, 70년대에 시작된 그라피티와는 또 다른 새로운 방식의 시각예술을 보여줬다. 글자가 아닌 이미지를 통해 사회 · 정치 · 철학적 이슈와 함께 표현하는 작품들이었다.

또한 영상작가로서의 면모도 주목할 만하다. 세계 거대 미술관의 상업주의를 꼬집는 영화 「선물가게를 지나야 출구」도 그런 시도의 하나였다. 인터넷을 사용하여 매체를 확장하는 모습 또한 새로운 상상력을 주고 있다. 이처럼 의미 있는 작업을 계속하는 한 나는 앞으로도 계속 그를 주목할 것이다.

미술을
가르친다는 것

Tim Rollins + K.O.S.의 사례

깊은 의미의 공동작업은 다른 사람들을 통해 우리 자신을 바라보게 한다. 진정한 미술 공동작업은 시간과 공간에, 원인과 결과에, 동시에 참여하는 것이다. 사랑의 모습으로 말이다. 팀 롤린스

나는 개인의 자유를 믿지 않는다. 자유는 사회적 행위이다. 해방적 교육이란 사회적으로 계몽을 실행해가는 것이다 (…) 당신 스스로가 완전히 자유롭다고 느낄 때, 그 느낌이 사회적인 것이 아니라면 혹은 당신의 자유가 다른 사람을 자유롭게 할 수 있는 것이 아니라면, 그것은 권력 및 자유에 대한 개인주의적인 태도를 되풀이 하는 것일 뿐이다. 파울루 프레이리

1. 〈아메리카〉를 그리는 멤버들

비교육적 환경에서 시작한 미술교육

사람들은 왜 미술을 하는가? 미술은 누가, 누구를 위해 하는 것인가? 미술의 존재 이유, 그 가치는 무엇인가? 미술이란 작가의, 작가를 위한, 작가에 의한 것인가? 그렇다면 자기 방에서 혼자 하면 되지, 뭣 때문에 화랑이나 미술관에 갖고 나와 다른 사람에게 보여주는 것인가?

이는 내가 서울의 전시장을 다니면서 자주 떠올리던 질문들이다. 엄청난 공력과 기술, 막대한 비용을 끌어모아 벌이는 미술전이라는 잔치가 작가 개인의 사소한 관심과 흥미, 그 우물 안 개구리의 자만심 안에서 벌어지고 있다는 생각이 들기 때문이다. 모더니즘시대의 형식주의 미학에서 벗어나, 미술을 삶 속으로 갖고 들어가 사람들의 의견을 반영하고, 사람들을 변화시키며, 구체적으로 소통하려고 시도한 사례는 없을까?

이러한 질문에 대한 답이 되는 사례가 있다. 뉴욕에서 작업하고 있는 Tim Rollins+K.O.S. 그룹이 그것이다.

팀 롤린스와 그의 공동체 K.O.S.^{Kids of Survival}('생존한 아이들'이라는 뜻으로 학생들이 스스로 붙인 이름임)는 1980년대 초부터 미국 미술계에서 알려지기 시작했다. 여기서 이들을 특별히 소개하는 이유는 새로운 방식의 미술교육을 실천한다는 것과 공동작업의 전통이 약한 한국미술에서 하나의 본보기가 될 수 있지 않을까 하는 기대 때문이기도 하다. 이들의 작업은 1) 미술교육의 새로운 목표와 방식, 2) 미술에서 공동작업의 효용과 가능성, 3) 미술의 사회적 효용과 가치를 생각해보는 한 사례가 될 것이다.

1981년, 팀 롤린스는 뉴욕 시에서도 비교육적 환경으로 악명 높은 사우스 브롱스의 한 공립중학교에 미술 교사로 부임했다. 당시 26세의 청년 롤린스는 S.V.A.^{School of Visual Arts}를 졸업하고 뉴욕 대학교에서 미술교육 전공 석사과정

을 막 끝낸 참이었다. 그는 1979년에 창립된 그룹 머테리얼(작가의 사회적, 문화적,
정치적 실천을 주장하는 그룹)의 멤버였고 대학시절 조지프 코수스 교수의 조수로
있었다. 그가 미술과 언어의 관계에 대한 개념적 사고를 실험하고 개발하여 미
술교육 프로그램에 적용한 것은 개념미술가 조지프 코수스의 제자였다는 사실
과 관련이 있다.

사우스 브롱스 지역은 공교육제도가 암묵적으로 포기된 상태라고도 말할
수 있는, 이른바 '제로지대'였다. 학생의 60퍼센트 이상이 학업을 중단하고, 40

2. 26살의 청년 팀 롤린스는 미술 교사로
부임한 후 미술과 지식의 학습장을 개설했
다. 학생과 함께 작업을 의논하고 있는 롤
린스. 1989.

3. 학생들과 함께 TV를 보고 시사토론을 한다.

4. 책장 위에 그림 그리기.

5. 작품 제작 과정

6. 작업 중인 K.O.S. 회원

퍼센트 이상의 가정이 정부로부터 극빈자 지원금을 받고 있으며, 주민의 95퍼센트 이상이 흑인과 푸에르토리칸 등 소수민족이다. 이곳은 우범지역, 즉 가난과 절망으로 인해 연일 폭력, 마약, 성매매 등의 사고가 일어나는 곳이었다.

출근을 시작한 롤린스는 곧 여기에서는 일반적인 공립학교의 미술교육이 불가능하다는 것을 깨닫게 됐다. 학생들은 교사에 대한 신뢰와 존중이 없는 것은 물론, 책을 제대로 못 읽는 학생이 적지 않았다. 난독증을 가진 학생들, 주의가 산만한 학생들 앞에서 수업을 진행할 수가 없어 적지 않게 당황했다. 고민하던 그는 이러한 환경에서도 진행할 수 있는 효과적인 미술교육방식을 찾아

나섰다. 그는 미술을 통한 글 읽기라는 프로그램을 개설하여 학생들과 함께 책을 읽기 시작한 것이다.

책 한 권을 선정해 학생들과 함께 정해진 단락을 읽고, 그 내용에 대해 토론하고, 거기에서 떠오른 이미지를 스케치북 같은 흰 종이 위에 그려보게 하는 방식이었다. 학생들이 그림을 그릴 때 롤린스는 사진 자료들을 보여주며 이미지를 구체화하도록 도와주고 그 이미지들을 책장 위에 그려 넣게 했다. 읽기를 끝낸 책은 분해되었다. 그러자 그림이 그려진 책장은 나날이 늘어났고 그 책장들을 캔버스에 붙이자 그 자체로 커다란 그림이 됐다.

롤린스는 후에 『보그』(1990년 1월호)와의 인터뷰에서 "학교는 일종의 감옥이었다. 나는 거기서 간수 역할을 하기보다는 특별한 수업방식을 개발해 가르쳐보기로 결심했다"라고 밝히고 있다.

나는 미술을 가르치는 화가임을 그만뒀다. 그동안의 작가적 자세도 접어두었다. 그리고 좀 낯선 혼합적 방법을 시도해봤다. 나는 학생들과 같이 작품을 제작했다. 수업시간에, 휴식시간에 그들을 가르쳐보기로 결심했다. 점심시간, 방과 후 시간, 심지어는 학교 수위가 내쫓을 때까지 함께 그림을 그렸다.[01]

이렇게 책 읽기와 그림 그리기를 한 몸으로 만든 롤린스는 워크숍 첫날 학생들에게 말했다.

우리는 그림을 그릴 거예요. 동시에 우리는 새로운 역사를 만들어갈 겁니다. 우리가 어리다고, 소수민족이라고, 노동계급이라고 이 사회에서 목소리를 내지 못하

01 마고 혼블라워, "사우스 브롱스, 유명세 그 후 10년", 「The Washington Post」, 8월 25일 자, 1987, A8면.

는 시민으로 취급받는다 해도, 이제부터 용기를 내 새로운 역사를 만들어갑시다.

초기부터 그의 수업에 참여해 그림을 그려온 학생은 이렇게 말했다.

처음엔 책을 읽자는 선생님이 정말 싫었어요. 그렇지만, 선생님과 함께 책을 읽고 거기에 그림을 그리자 그것은 굉장히 재미있게 느껴졌어요. 난독증으로 책을 읽지 못하는 애들은 책 위에 그림이 그려지자, 그 이미지를 보고 책을 이해하게 되었어요. 그렇지 않았다면 그 애들이 어떻게 책의 내용을 이해할 수 있었을지 모르겠어요.[02]

방과 후 학교, 미술과 지식의 학습장

———

롤린스의 교육방식은 학생들에게 뜨거운 반응을 얻기 시작했다. 1982년, 그는 함께 그림 그리는 학생들을 모아 그룹 K.O.S.를 형성하고, 이들과 더불어 방과 후 학교로 '미술과 지식의 학습장'을 개설했다.

롤린스는 수업이 끝나면 곧장 학교 미술실로 달려가 학생들과 함께 책을 읽고, 책의 내용에 대해 토론하며, 책장 위에 그림을 그렸다. 점차 많은 학생들이 몰렸다. 사실 학생들은 수업이 파한 후 마땅히 할 놀이도, 갈 곳도 없었다. 오후 3시경이면 귀가하는 학생들이 집 주변에서 만나는 사람들은 희망 없이 시간만 보내는 무능한 어른들이었고, 심지어는 술과 마약, 노름과 폭력에 쩌든 이웃도 흔했다. 학생들은 그런 암울함을 피해 친구, 선생님과 함께 책을 읽고 놀면서

02 미셸 월리스, 『Tim Rollins +K.O.S.: 아메리카 시리즈』, 39쪽.

미술, 사람들과 함께하다

그림도 그릴 수 있는 워크숍 시간을 좋아했다. K.O.S. 멤버는 점점 늘어났다.

3년 후에는 미술실 공간만으로는 늘어난 학생 수를 감당할 수도 없고, 공립학교의 제한된 학교 시설물 이용시간만으로는 충분한 작업을 진행할 수 없어서 작업장을 학교 밖으로 옮겼다. 그는 롱우드 에비뉴의 버려진 시설물을 개조해 주민문화센터로 만들었고, 학교 공무원의 관료적 제약과 간섭을 받지 않기 위해 미술과 지식의 학습장을 비영리 재단으로 등록했다.

롤린스와 학생들이 함께 제작한 작품은 1982년부터 팀 롤린스+K.O.S.라는 작가이름으로 전시되기 시작하면서 미술계뿐만 아니라 문화와 교육계의 관심을 모았다. 우선은 책장 위에 그린 그림이라는 형식적 특징도 눈길을 끌었지만, 브롱스의 열악한 환경 속에 있는 학생들이 선생님과 합작했다는 사실 때문에 많은 사람들의 관심을 받았다.

팀 롤린스+K.O.S.는 이후 매년 10여 회 이상 그룹전을 통해 작품을 선보이다가 마침내 뉴욕 미술의 중심지인 소호로 진출하게 된다. 1986년, 팀 롤린스+K.O.S.는 제이 고니 화랑의 초대로 단독 전시회를 열게 되었다. 잡지기자의 표현처럼 팀 롤린스+K.O.S.는 문화의 바닥지대에서 미술의 메카 소호의 최고 지점으로, 흑인과 푸에르토리칸의 소수민족 그룹이 인종차별의 스크린을 찢고 고급 백인문화 한가운데로 진출한 것이다. 단독 전시회 이후 이들은 뉴욕의 최고 작가 반열에서 활동하기 시작했다. 이들의 작품은 전국을 순회하였고, 영국과 스페인 등 세계 곳곳에서 전시되기 시작했다.

롤린스는 1987년 이후 학교 교사를 퇴직하고 워크숍에 더 많은 시간을 투자해왔다. 워크숍 장소로는 한때 공장이었던 건물의 3층, 836m²(약 250평)의 커다란 공간을 확보하여 공동 제작실과 도서실, 사무실을 마련했다.

1985년과 1991년에 휘트니 비엔날레에 초대되고, 1987년에는 독일 카셀 도큐멘타에, 1988년에는 베네치아 비엔날레에 참여한다. 이 밖에도 워커 아트센

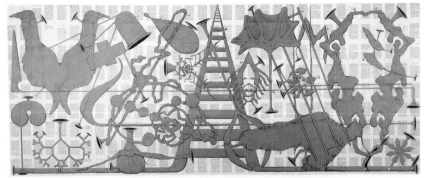

7. 〈아메리카1〉, 182x450cm, 캔버스에 종이, 페인트스틱, 아크릴릭, 연필, 1984~1985.

8. 팀 롤린스와 K.O.S.가 관람객들과 세미나를 하고 있다. 2012.

9. 〈프랑켄슈타인(메리 셸리를 따라서)〉, 펜실베니아 대학에 있는 ICA 미술관에서 열린 회고전 《하나의 역사》, 2009.

미술, 사람들과 함께하다

터(1988), 디아 아트재단(1989), LA 현대미술관(1990) 등 유명 미술관에서 전시회를 열었다. 이 뿐만 아니라 여기저기에서 작품 주문을 받아 학교 등 벽면에 공공벽화를 제작하기도 했다. 팀 롤린스+K.O.S.의 이야기는 「뉴욕 타임스」 1면에 실렸으며, 뉴욕의 현대미술관과 휘트니 미술관, 필라델피아 미술관 등에서 작품을 구매하고 소장하기 시작했다. 체이스 맨해튼 은행, 포스트 은행, 영국의 사치 컬렉션 등에서도 그들의 작품을 구입했다.

롤린스가 수업을 시작하면서 언급했던 "새로운 역사를 쓰기 시작하자"라는 말이 2009년에 비로소 결실을 맺는 계기가 만들어졌다. 필라델피아 시의 ICA 미술관에서 《하나의 역사*A History*》라는 타이틀로 일종의 회고전을 열게 된 것이다. 이 회고전은 2010년 시애틀에 있는 프라이 미술관으로 이어졌다.

생존한 아이들

━━━

학생들은 대개 흑인이거나 푸에르토리칸 등 소수민족이다. 그동안 워크숍 멤버로 들어왔다가 나간 백여 명의 학생 중에는 총에 맞아 죽은 아이, 금팔찌를 갖고 있다 살해당한 아이도 있다. 아이들의 가족 중에는 에이즈로 사망했거나 투병 중인 경우도 있다.

멤버들은 워크숍에서 평균 시간당 (1990년도 기준) 7~10달러를 받고 일한다. 일의 수준에 따라 더 많이 받기도 하는데 슈퍼마켓에서 4~5달러를 받는 것을 생각하면 적지 않은 편이다. 롤린스는 이렇게 말했다.

꾸준히 제작에 참여해온 멤버는 돈을 꽤 벌었다. 그러나 나는 그들에게 너무 많은 돈을 지급하진 않는다. 학생들이 대중문화의 스타가 된 듯 착각하고 (돈 때문에) 생

활을 망치는 것을 원치 않기 때문이다.

K.O.S. 고정 멤버인 아네트 로사도(고2)는 이렇게 말한다.

처음 워크숍에 들어와 일할 때, 동네에서 내가 잘 보이지 않자 내 친구는 무슨 일이 일어났는지 궁금해했다. 그들은 아마 내가 살해당했거나 마약을 하고 있는 것으로, 아니면 우리 가족이 이사한 것으로 생각했을 것이다. 실은 그동안 몰려다니던 아이들 모임에 더 이상 끼지 않은 것뿐이다. 동네 친구들과 몰려다니는 대신 워크숍에 와서 그림을 그렸고 돈을 벌었다.

물론 동네 친구들은 아직도 미술이 지겨운 것이라고 생각하고 있다. 하지만 내 여자친구는 내가 뭘 하는지 잘 알고 있다. 나는 믿을 수 없을 만큼 행운아다. 여기서 이런 친구들과 함께 일하고 있으니까 말이다.

세월이 지나면서 10명 가까운 고정 멤버가 생겼다. 그들 중 몇 명은 미술대학에 진학했다. 좀 더 나아가 미술 교사가 되기로 결심한 학생도 있다. 사실 사우스 브롱스 거주자에겐 대학 입학 자체가 경이로운 일이다. 학생들 역시 롤린스를 만나지 않았다면 대학 진학은 꿈도 꾸지 못했을 것이다.

한편 롤린스는 자신이 만든 재단에서 5만 달러의 연봉을 받고 있다. 초창기에 받던 3만 달러에서 크게 오른 셈이다. 그럴 수 있는 것이, 공공미술 작업을 몇 개 했고 전시회가 연이어 계획돼있으며, 소형작품은 5백 달러, 대형작품은 10만 달러 내외로 팔리고 있기 때문이다.

읽고 토론하고 생각하고 그리기

그들의 작품 제작방식은 이러하다. 우선 롤린스가 10여 명의 학생들과 함께 책을 읽는다. 학생들과 함께 읽고 토론할 책을 고르는 것은 주로 롤린스의 몫이지만, 학생이 직접 어떤 책을 읽고 싶다는 아이디어를 내기도 한다. 책의 내용은 아이들의 관심과 흥미를 유도하는 것 위주로 고른다.

그동안 그들이 다룬 책들은 『유리창 너머』(루이스 캐럴), 『용기의 붉은 배지』(스티븐 크레인), 『주홍 글씨』(나다니엘 호손), 『모비딕』(허먼 멜빌), 『맬컴 엑스 자서전』(알렉스 헤일리), 『피노키오』(카를로 콜로디), 『아메리카』(프란츠 카프카), 『변태』(프란츠 카프카), 『한여름밤의 꿈』(셰익스피어) 등이다. 작업 대상이 꼭 책으로 한정된 것은 아니다. 만화도 있고 음악도 있다. 신문과 TV를 시청하며 시사적인 토론을 하기도 했다. 이들은 슈베르트의 가곡집 『겨울 나그네』에 흠뻑 빠졌다. 이들의 많은 작품은 책장에 그린 것인데, 이 작품에선 특별히 악보가 화면이 됐다. 롤린스는 『겨울 나그네』를 주제로 작업하며 "이 낭만적 음악에는 죽음에 사로잡힌 우울함이 있다. 틴에이저들은 이런 음악을 좋아한다. 19세기의 낭만적 이미지는 오늘날 틴에이저들의 이미지이기도 하다"라고 말했다.

글을 읽지 못하는 아이도 있기 때문에 책을 크게 소리 내서 읽을 때가 많다. 책을 읽은 후, 책에 관해 토론을 벌이며 대개 주인공의 성격, 처해진 상황, 작품의 주제, 작가의 의도 등을 녹음해둔다. 토론과 동시에 혹은 토론 후에 책의 주제와 관련한 수백 개의 드로잉을 한다. 이들은 드로잉 작업을 '끼워넣기'라 부른다. 이 페이지 위의 드로잉들이 이후 변형과 확대 등 여러 변화를 거쳐 캔버스로 옮겨지는 것이다. 이 같은 토론과 드로잉 작업이 작품으로 옮겨지는 데까지 1~2년이 걸리는 일도 흔하다.

K.O.S.의 드로잉 작업은 폭넓은 자료와 연구를 통해 이루어진다. 이들은 함

께 미술사를 공부하고, 문화현상에 대한 연구를 통해 지식을 쌓는다. 미술관과 박물관을 방문하고, 뉴욕의 행정과 국가, 그리고 세계 정치를 토론한다. 드로잉은 책의 삽화적인 성격의 그림이라기보다는 책의 전체 내용의 시각적 상징물이다. 그룹 토의를 거쳐 그 드로잉들은 선별되고 수정된다.

이들은 책의 페이지를 뜯어내 캔버스에 붙여 큰 화면을 만든다. 그 위에 오버헤드 프로젝트나 슬라이드 프로젝트로 드로잉을 투사하여 화면을 구성한다. 이들의 작품은 가로 4미터에 달하는 대형작품이 대부분이다. 책이 주로 장편소설인 데다 여러 명의 아이디어가 나오다 보니 압축한다 해도 규모가 커질 수밖에 없기 때문이다.

프란츠 카프카의 소설『아메리카』를 텍스트로 택한 이유를 그는 이렇게 설명한다.

『아메리카』는 우리에게 완벽한 텍스트다. 이것은 16살 소년 칼에 관한 이야기다. 다른 사람들처럼 칼도 행운을 찾아 미국 뉴욕으로 이민 온 소년이다. 그런데 칼이 만난 것(카프카 특유의 현실과 환상이 교차하면서)은 주류사회의 아이들이 그런 것들을 이미 다 나누어 가졌다는 인식이다. 이 인식은 푸에르토리칸 같은 소수민족이 미국에 도착했을 때 느끼는 것이기도 하다.

이와 같은 소수민족의 소외의식이 책을 선택한 이유이다. 팀 롤린스와 K.O.S.는『아메리카』의 마지막 부분에서 작품의 구체적 모티브를 발견하였다.

그해 마지막 즈음 칼은 고향집으로 돌아갈 준비를 하며 자신에게 말한다. '어쩔수 없어. 난 실패한 거야. 난 아메리카에서 그것을 실현할 수 없어.' 고국으로 돌아가는 배를 타려는 순간, 그는 커다란 소리를 듣는다. 그것은 마치 구세군밴드 같

10. 〈동물농장 '92(조지 오웰을 따라서)〉, 1992.
11. 〈동물농장(제시 헬름스 상원의원 풍자)〉, 부분
12. 〈동물농장 '08(조지 오웰을 따라서)〉, 2008.

13. 〈허클베리 핀의 모험(마크 트웨인을 따라서)〉, 121.9x152.4cm, 2011.

14. 〈한여름밤의 꿈 XVI(셰익스피어를 따라서)〉, 수채, 여러 가지 잉크, 106.7x116.8cm

미술, 사람들과 함께하다

15. 스티븐 크레인의 〈용기의 붉은 배지〉, 1994.

은 소리였다. 그들은 플래카드를 들고 있었다. 거기에는 이렇게 쓰여있다. '오클라호마 극단에 들어오라. 오클라호마 극단에선 누구나 예술가가 될 수 있고, 우리는 누구나 환영한다.' 이것을 보며 칼은 생각한다. '나는 속았어. 사기당했던 거야. 저건 분명 또 하나의 속임수야. 하지만 한 번 더 해보자. 저들의 플래카드 속, 누구나 환영한다는 말이 또다시 사기꾼들의 꾐이라 해도, 난 다시 시도해볼 거야. 이전에 아메리카에서 저 플래카드를 본 적은 없으니까.' 그는 거기에 가입하기로 한다. 가입하기 위해서는 경마장으로 가서 등록을 해야 한다. 경마장으로 갈 때 그는 길에 밀려있는 자동차들을 만나고 거기서 엄청난 자동차 경적소리를 듣게 된다. 그 소리는 재즈 오케스트라를 연상케한다. 경마장에 들어서면서 수백 명의 사람들이 멋진 옷을 입고 금색 나팔을 불고 있는 것을 본다. 칼은 어떤 늙은이에게 묻는다. '이게 뭐하는 거죠?' 그러자 그 사람이 대답한다. '여기는 아메리카야. 누구나 목소리를 갖고 있고, 누구나 자기가 원하는 것을 말할 수 있지'라고. 바로

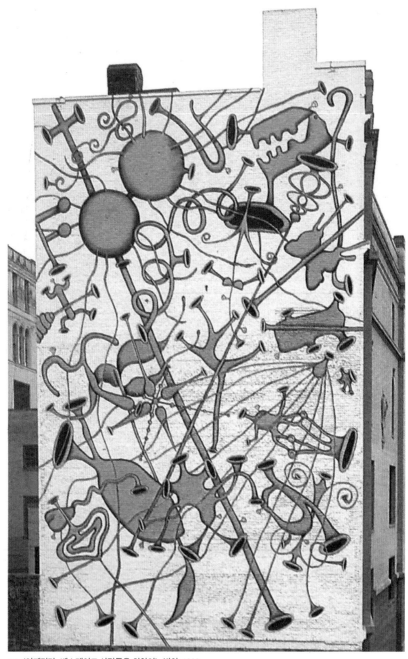

16. 〈아메리카—배스게이트 사람들을 위하여〉, 벽화, 1988.

이것이다. 나는 K.O.S.에게 말한다. 봐라. 너희들은 모두 남과 다른 너만의 취향과 너만의 목소리를 갖고 있다. 만약 너희들이 금관 악기라면, 그리고 만약 너희들이 아메리카와 이 나라에 대해 느끼는 모든 것, 너희들의 미래, 자존심, 자유의 노래를 연주할 수 있다면, 그 나팔은 어떤 모양이 되겠는가?

이런 질문과 함께 팀 롤린스와 K.O.S.의 작품 〈Amerika〉가 시작됐다. 그리하여 카프카가 태워 없애라고 한 유언을 배반하고 세상에 알려진 소설, 미국을 한

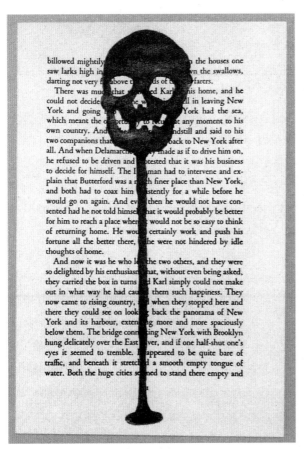

17. 카프카 소설 『아메리카』의 책장 위에 그리기

18. 뉴욕 휘트니 미술관에서 열린 《아메리카》전 카탈로그 표지.

번도 방문하지 않았던 그가 쓴 소설 『아메리카』가 그림으로 다시 태어났다. 롤린스는 "우린 책으로 미술을 한다. 그리고 책을 미술로 바꾼다"라고 말한다.

K.O.S.의 멤버들은 또 이렇게 말한다.

미술은 우리가 세상을 어떻게 보는가 하는 우리의 시각을 나타내는 거의 유일한 방법이다.(리차드 크루즈)

우리의 그림은 곧 우리 자신이다. 우리는 사람들에게 우리 자신을 보인다. 마치 펼쳐진 책처럼.(아네트 로사도)

팀 롤린스는 한 대담에서 자기가 영향을 받은 인물이나 저작을 소개했다. 베르톨트 브레히트의 희곡 『갈릴레오』의 부록-「진실쓰기: 다섯 개의 어려움」, 브라질의 교육가 파울루 프레이리의 논문 「자유를 위한 문화적 실천」에서 끊임없이 영감을 받는다고 한다. 그 밖에 랠프 월도 에머슨, 헨리 데이비드 소로, 들뢰즈와 가타리, 요제프 보이스 등에게서 많은 영감을 받고 있다고 말한다. 이들을 보면 팀 롤린스의 철학과 성향을 짐작할 수 있을 것 같다. 롤린스는 미래에 사우스 브롱스 미술학교를 세우려는 계획을 갖고 있다. 14살부터 18살의 학생이 미술을 공부하는 사립학교, 수업료가 없는 학교를 세우는 것이 그의 꿈이다.

같지만 다른 책장 위의 그림

공교롭게도 팀 롤린스+K.O.S.와 같은 방식으로 책장을 뜯어 붙인 후 거기에 그림을 그리는 작가의 작품이 한국 화단에 있다. 누가 오리지널인지 굳이 밝히고 싶지 않다. 그것은 그다지 중요한 일이 아니다. 중요한 것은 비슷한 방식에도 불구하고 두 작품에 있는 차이점이다. 그 두 작품을 비교해보면 이렇다.

팀 롤린스+K.O.S.와 한국 작가(영어 외의 텍스트가 인쇄된 책을 사용하기도 하지만 흔히)는 공히 영어로 된 텍스트를 쓰고 있다.

팀 롤린스+K.O.S.의 그림은 의미나 형식에 있어 텍스트의 내용과 깊은 관련이 있다. 회화작품이 책을 읽은 후 토론을 거쳐 완성되기 때문이다. 예를 들어 〈

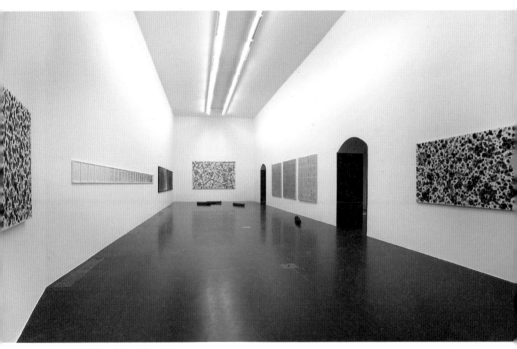

19. 이탈리아 현대미술관의 초대전 모습, 2011.

주홍 글씨〉에는 소설에 나오는 A자(간음을 뜻하는 adultery의 머리글자)를 여러 형태로 변형하고 있고, 〈Amerika〉에선 소설 끝 부분에 나오는 주인공의 현실과 환상 체험을 금빛 나팔로 형상화하고 있다. 이처럼 책장 위에 그려진 이미지들은 그 소설에서 가장 중요한 이미지라 말할 수 있다.

그런데 한국 작가의 작품에 사용된 텍스트는 이미지와 어떤 관련이 있는 걸까? 한국 작가의 작품에선 책장의 내용과 그 위에 사실적으로 그려진 돌멩이가 별다른 관련성이 있어 보이지 않는다. 그림의 배경이 되고 있는 책장은 단순한 시각적 배경으로만 사용하고 있다고 생각된다.

이 비교에서 나타난 차이점은 매우 흥미롭다. 어쩌면 이것은 형태만 있고 내용은 없는, 눈요깃거리와 형식적 재미만이 넘쳐나는 오늘날 한국미술의 단면을 잘 드러내는 예가 될 것 같다.

K.O.S. 구성원들

2000년

- Angel Abreu (Philadelphia, PA, 1974년생), University of Washington, Seattle. 재학
- Nelson Savinon (New York City, NY, 1971년생)
- Jorge Abreu(New York City, NY, 1979년생) Bard College, New York. 재학
- Robert Branch (New York City, NY, 1977년생) Cooper Union, New York City 재학
- Emanuel Carvajal(New York City, NY, 1981년생) State University of New York, New York. 재학
- Daniel Castillo(New York City, NY, 1982년생) Landmark High School, New York City. 재학
- Roberto Roman(New York City, NY, 1983년생) Monroe Academy of Art, New York City. 재학
- Cedric Constant(Antigua, 1983년생) High School of Art and Design, New York City 재학
- Alan Johnson(Barbados, 1983년생) High School of Art and Design, New York City 재학
- Luis Santiago Pagan, Jr.(New York City, NY, 1983년생)
- Quincy Bass(Atlanta, GA, 1978년생) Cooper Union, New York City. 재학

- Michael Adetutu(Germany, 1984년생) IS 52, New York City. 재학

2014년

- Angel Abreu, Nelson Savinon, Jorge Abreu, Robert Branch, Emanuel Carvajal, Daniel Castillo 등 5명은 고정 멤버로 계속 함께하고 있고 아래 다섯 사람이 교체됐다.
- Ala Ebtekar (Berkeley, CA, 1978년생)
- Pedro Herrera (Bronx, NY, 1993년생)
- Adam DeCroix, (Chicago, IL, 1970년생)
- Benjamin Volta, (Abington, PA, 1979년생)
- Joshua Drayzen, (Huntington, NY, 1984년생)
- Wesley Martin Berg, (Minneapolis, MN, 1984년생)

평범한 이웃에게
바치는 존경과 사랑

존 에이헌의 실물 조형

사우스 브롱스 사람들

1980년 《타임스 스퀘어 전*Times Square Show*》 카탈로그에서 존 에이헌의 작품을 처음 보았을 때 나는 신선한 충격을 받았다. 에이헌의 작품은 살아있는 사람들의 초상을 조각으로 만들어 보이고 있었다. 제작방식으로 보자면 이른바 실물 뜨기, 즉 인체에 석고를 부어 거푸집을 만들고 거기에 합성수지로 캐스팅하고 채색한 조각으로 새로울 것이 없는 기법이다. 그러나 그 인물들의 생생함과 현실감이 내 눈을 찌를 듯 강렬하게 다가왔다.

또한 작품들은 미술관이 아닌 아파트나 길거리의 벽에 걸려있었다. 당시 내가 알던 미술품들은 모두 화랑이나 미술관에 있었다. 하지만 그의 작품들은 아파트의 벽에 걸려있으면서 그곳을 지나는 동네 사람들에게 웃음을 선사하고 있었다.

그래서 1986년, 뉴욕에 도착했을 때 그 작품들을 보기 위해 제일 먼저 사우

1. 〈도슨가 사람들〉, 아파트 벽에 설치, 1982~1983.

ⓒJohn Ahearn

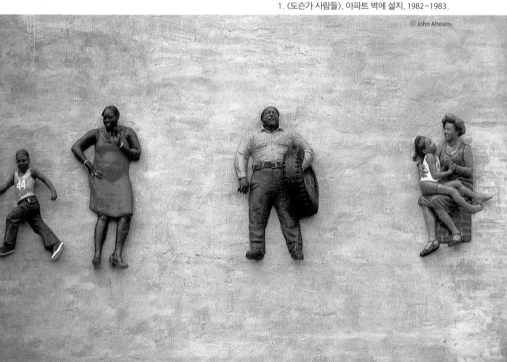

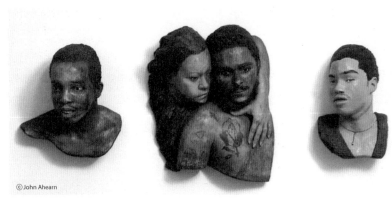

ⓒ John Ahearn

2. 〈윌리 닐, 마리오와 노르마, 그리고 흉터가 있는 데이비드〉, 1979.

스 브롱스를 방문하고자 했을 때 뜻밖의 난관에 부딪혔다. 주위 사람들이 잔뜩 겁을 주는 것이었다. 미국에 온 지 얼마 안 돼 동서남북도 못 가리는 주제에 거 기가 어디라고 혼자 가려느냐는 것이다. 거기가 그렇게 위험한 곳이라니. 제인 크레이머는 존 에이헌의 동네 사우스 브롱스에 대해 이렇게 쓰고 있다.

미국에서 가장 빈곤층이 밀집해 사는 곳. 뉴욕 시에서 네 번째로 살인 발생률이 높은 곳. 거주인 12만 명 중 11만 8천 명이 흑인이거나 히스패닉인 곳. 두 명 중 한 명이 정부 보조금을 받는 곳. 세 명 중 한 명이 실업자이고, 아이를 출산하러 병원 에 오는 여성의 1/4이 에이즈 양성반응을 보이는 곳. 얼마나 많은 사람들에게 에 이즈 양성반응이 나타날지 예측할 수 없는 곳. 얼마나 많은 사람들이 마약 테스트 에 전과로 기록될 지 알 수 없는 곳. 그러나 위와 같은 통계도 의심되는 곳. 거기에 는 수천 명 이상의 불법체류자가 누락되어 있고, 흑인·백인·히스패닉 등 인종도 제대로 구분돼있지 않기 때문에.[01]

01 제인 크레이머, 『누구의 예술인가?』, 47쪽, Duke University Press.

좀 장황한 감이 있지만, 존 에이헌의 작품과 작업을 제대로 이해하기 위해
이 지역에 대한 리처드 골드스타인의 언급도 옮겨보자.

대부분의 뉴요커들에게 사우스 브롱스는 블랙홀이다. 미국에서 가장 가난한 인
구가 밀집한 곳이고, 여기에 거주하는 히스패닉 인구의 반 이상이 절대 빈곤층이
다. 이곳 보건위생 수준은 제3세계의 그것과 맞먹는다. 결핵, 매독, 에이즈 등 질
병이 널리 퍼져있는데 의사는 주민 4천 명당 한 명꼴이다. 그나마 링컨 병원만이
새로 태어나는 아이 중 특별관리가 필요한 20퍼센트의 신생아들을 돌보고 있다.
지난해(1990년) 경찰은 사우스 브롱스에서만 6백 건의 강력사건을 처리했다. 그보
다 훨씬 많은 폭력과 강간사건이 일어났지만 신고되지 않았다. 가장 충격적인 사
건은 한 어머니가 마약을 찾아 길거리를 헤매다 7개월 된 아이를 죽어가게 내버
려두었던 사건이다. 마약에 의해 죽은 사람이나, 폭행에 의해 헤어지는 가족과 같
은 사건과 통계도 이곳에서는 너무 흔해 더 이상 뉴스가 안 된다. 5백 개 이상의
빌딩이 텅 빈 채 내버려져 마약 딜러나 노숙자들의 임시거처가 되고 있다.[02]

이런 정보에 겁을 먹고 방문을 미루고 있던 나는《80년대 전 *The Decade Show*》이
열릴 때야 그곳을 둘러 볼 수 있었다. 미국생활을 4년 가까이 하고서야 브롱스
도, 브루클린도 돌아다닐 수 있게 된 것이다. 중산층 출신의 백인 존 에이헌은
잠시 구경가기도 겁나는 이런 게토에 일부러 들어가 살면서 그곳 주민 한 사람
한 사람을 라이프캐스팅 조각으로 되살려놓고 있었다. 누구도 주목하지 않았
던 그곳 사람들에게 독특한 방식으로 명예를 주면서 말이다.

02 존 에이헌과 리고베르토 토레스와 함께 펴낸 작품집 『South Bronx Hall of Fame』에서 리처드 골드스타인이 쓴
「The Headhunters of Walton Avenue」에서 발췌.

사우스 브롱스 명예의 전당

사우스 브롱스에 위치한 대안공간 패션 모다에서 에이헌은 이 공간을 어떻게 의미있게 이끌 것인가를 고민하고 있었다. 그는 지역 주민들과 함께하는 미술, 그들과 함께 호흡하고 공감하는 문화를 찾고 싶었다. 에이헌은 자본과 경쟁의 사회에서 소외된 채, 희망과 절망 사이를 오가면서, 고독과 무기력, 무감각 속에서 하루하루를 살아가는 주민들의 삶에 미술이 어떤 새로운 감동이나 활력을 줄 수 있는지 시도하고 싶었다.

1951년생인 존 에이헌은 명문 코넬 대학교 건축과를 졸업하고 맨해튼에서 영화제작을 위한 가면이나 소도구들을 만드는 일을 했다. 그러다 1970년대 말, 패션 모다에서 주민들의 모습을 흉상으로 만들어 진열하는《사우스 브롱스 명예의 전당》전시를 계획하게 된다.

에이헌이 작업하는 곳에서 그리 멀지 않은 곳에 있는 사우스 브롱스 커뮤니티 대학에는 위대한 미국인 명예의 전당이 있었다. 그곳은 19세기의 건축가 스탠퍼드 화이트가 설계한 돔 지붕과 발코니, 티파니 유리창과 대리석 원주로 되어있고 워싱턴 D.C.의 링컨 기념관을 설계한 조각가 대니얼 체스터 프렌치 등이 조각한 97인의 인물초상이 제작되어 있다. 이 명예의 전당을 관람한 에이헌에게 작품의 아이디어가 떠올랐다.

그는 옛 위인이 아니라 오늘날 사우스 브롱스에서 열심히 살아가는 사람들에게도 명예를 주고 싶었다. 도시 외곽에서 하루하루를 열심히 살아가고 있는 보통 사람들의 삶을 생생하게 기록하고 거기에서 자부심을 느끼게 하고 싶었다. 역사 속에서가 아니라 현실 속에서, 죽은 사람이 아니라 살아있는 인물들을, 사우스 브롱스 명예의 전당에 모시기로 했다. 영화배우나 가수, 운동선수 등 유명인이 아니라, 힘든 현실을 꿋꿋이 살아내는 평범한 이웃들의 초상을 명

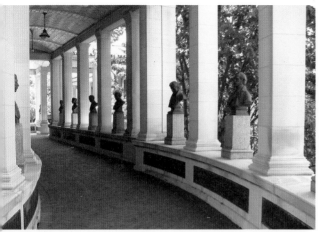

South Bronx Hall of Fame

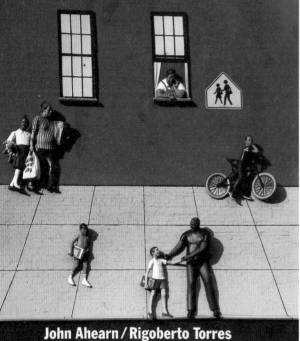

John Ahearn / Rigoberto Torres

CONTEMPORARY ARTS MUSEUM, HOUSTON

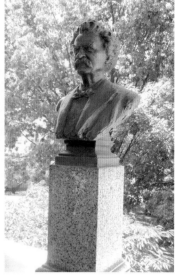

| 3 | 4 |
| 5 | |

3. 사우스 브롱스 커뮤니티 대학에 있는 위대한 미국인 명예의 전당

4. 명예의 전당에는 97인의 흉상이 모셔져있다. 사진은 마크 트웨인 흉상.

5. 1991년도에 발간된《사우스 브롱스 명예의 전당》 전시 카탈로그 표지

예의 전당으로 모시기로 한 것이다.

에이헌이 이 동네에 와 먼저 한 일은 주민들과 친해지는 일이었다. 그는 주민들의 정부 지원금 서류를 작성해주는 등 자신이 잘하는 일을 해줬고, 저녁에는 주점에서 함께 어울렸다. 그렇게 가까워진 동네 사람들의 초상을 제작하기 시작했다. 그는 사람들이 볼 수 있도록 쇼윈도에서 라이프캐스팅을 시범을 보였다. 즐겁게 캐스팅한 작품을 보통은 두 점을 만들어, 한 점은 모델이 돼준 인물에게 선사하고 한 점은 스튜디오에 걸었다. 이후 이 초상들은《사우스 브롱스 명예의 전당》등 거리 및 미술관 전시회에 출품됐다. 주민들은 자기의 초상 작품을 받아들고 기뻐했으며, 그것을 자신의 집 벽에 걸었다. 그는 초상을 만들고 싶은 모델을 발견하면 직접 찾아가서 설득하고 회유했다. 어린 아이들인 경우 그들이 원하는 티셔츠나 롤러스케이트를 사주기도 했다.

그때 리고베르토 토레스를 만나게 된다. 에이헌보다 9살 어린 토레스는 푸에르토리코에서 이민 온 사우스 브롱스 주민으로 영어와 스페인어를 구사했다. 삼촌이 경영하는 석고조각상 공장에서 석고쟁이로 일하던 그는 캐스팅 기술자였다. 에이헌이 1979년 패션 모다에서 연 전시《사우스 브롱스 명예의 전당》에서 동네 청년 중 한 명의 모델이었지만, 이후 에이헌과 토레스는 줄곧 함께 일했다. 에이헌은 토레스를 단순히 조수가 아니라 자신과 같은 작가로 대했고, 그가 작가로 활동해나갈 수 있도록 화랑 등 미술계에 연결해 줌으로써 현재는 토레스도 여러 미술관에서 초대를 받으며 전시를 하고 있다.

조각 작업 자체가 혼자서는 시간이 너무 많이 걸리기 때문에 협조가 필요했고 토레스는 그 역할을 충실히 해주었다. 그보다도 도움이 컸던 부분은 지역 주민들과의 관계였다. 주민 중에는 영어로 의사소통이 힘든 히스패닉이 많았는데 그때마다 토레스가 통역을 해주었다. 에이헌이 사우스 브롱스로 이사와 살기는 했으나 그는 표준 영어만 구사하는 엘리트 백인이었다. 주로 유색인인

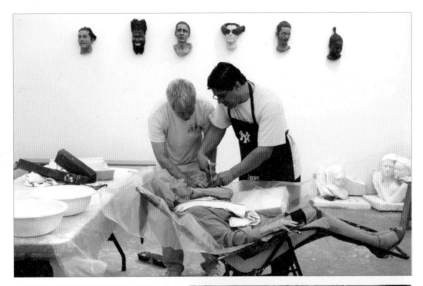

6. 에이헌이 토레스와 함께 사우스 브롱스 명예의 전당을 제작하고 있다, 2012.

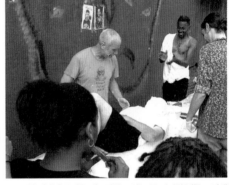

7. 동네축제에서 주민을 캐스팅하고 있는 존 에이헌(왼쪽 노란색 셔츠), 2011.

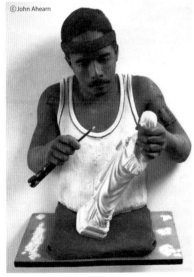

© John Ahearn

8. 〈리고베르토 토레스〉, 1985.

주민들과 어울리고 친해지며 일을 해나가는 데는 토레스의 도움이 필수적이었던 셈이다.

에이헌은 쌍둥이로 태어나 자랐기 때문인지 누군가와 짝을 이뤄 일하는 것에 길들어있었다. 토레스가 외국에 가있는 동안 혼자 작업해야 했을 때는 "뭔가 불완전함을 느낀다"라고 말할 정도였다.

아파트 벽에 설치된 작품들

—

에이헌은 아파트 벽에 이웃 사람들의 초상을 설치했다. 첫 번째가 〈우리는 가족〉, 두 번째가 〈줄넘기〉, 세 번째가 〈도슨가 사람들〉이다. 이 작품의 모델들은 에이헌의 집 옆에 있는 바에서 만난 사람들이며 아이들은 그 바텐더의 자녀들이다. 이 술집에서 에이헌과 토레스는 이웃 사람들과 어울렸고, 그 사람들의 초상을 제작할 수 있었다. 그리고 이후에 유명해진 작품 〈개학하는 날〉을 설치했다. 벽에 초상을 설치하는 작업을 할 때의 심경을 에이헌은 다음과 같이 술회하고 있다.(『Dialogues in Public Art』, 2000, 88쪽)

앞의 두 작품을 설치할 때, 나는 마치 마르틴 루터가 교회당 문에 자신의 선언문을 써 붙일 때와 같다는 느낌이 들었다. '여기에 내 작품을 올린다. 이것이 미술에 관한 나의 선언이다. 나의 신념이다.' 그런데 세 번째 작품을 설치할 때는 내가 하는 일에 의구심이 들기 시작했다. 선언 그 자체보다도 선언을 실천해가는 일에 관해서 말이다. 나는 혼란에 빠졌었다. 당시 나는 여기서 하는 조각이 아닌 다른 일을 하고 있었기 때문이다. 결국 다시 하던 일로 되돌아오기로 결심했다. 나는 이웃들을 위한 일을 하자고 다짐했다. 〈개학하는 날〉을 작업하면서 나는 스스로에

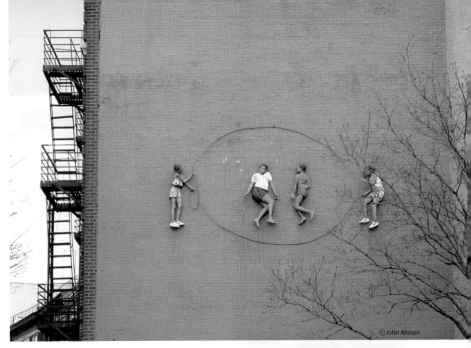

9. 〈줄넘기〉, 아파트 벽면에 설치, 1986년에 재설치

게 미술계를 잊어버리자고 다짐했다. 그
제서야 내가 지역사회를 위해 일한다는
느낌이 들었다. 이 작품은 학교에서 바라
보게 계획되고 설치됐다. 작품을 벽에 설
치하는 날 우리는 동네잔치를 열었다.

1980년에 참가한《타임스 스퀘어 전》
에서 만난 화상 브룩 알렉산더는 에이
헌의 작품을 전시하고 싶다고 말했으나

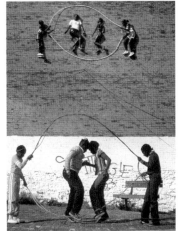

10. 〈줄넘기〉, 아래에서 줄넘기하는 아이들,
1981~1982.

거절 당했다. 뜻밖이었다. 화가들이 화상을 붙잡기 위해 얼마나 노력하는지 잘
아는 그로서는 의외였다. 그러나 그는 그동안 조심스레 쌓아온 브롱스 사람들
과의 관계가 상업화랑에서의 전시와 작품매매로 손상될 수 있다는 에이헌의

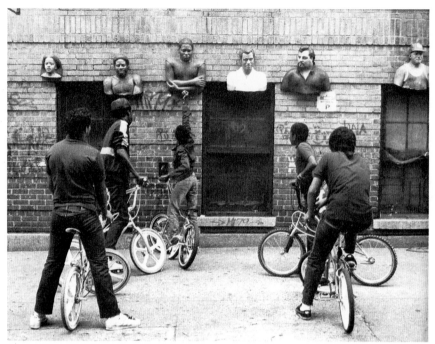

11. 동네축제와 함께 열린 전시 〈개학하는 날〉을 둘러보는 사람들, 1985.

염려를 듣고 이해할 수 있었다.

그로부터 3년 후, 에이헌은 특별한 조건을 제시하며 브룩 알렉산더 화랑에서 개인전을 열기로 했다. 에이헌의 요구는 휴가철인 7월에 전시일을 잡아달라는 것이었다. 이 시기는 대부분의 화랑이 문을 닫는 시기여서 의아했으나 이유는 간단했다. 먹고 살기 바쁜 사우스 브롱스 사람들이 전시회에 올 수 있는 시기로 그때가 가장 적절했기 때문이었다. 에이헌은 자신의 입장을 설명했다.

주민들과 함께하는 미술작업인 경우, 작가가 그들을 이용해먹을 수 있다는 잠재적 가능성을 고려하지 않을 수 없다. 진실로 순수한 일은 누군가가 일방적으로 승리를 쟁취하지 않는다. 몬드리안 같은 작가는 결코 사람들을 이용하는 일이 없을

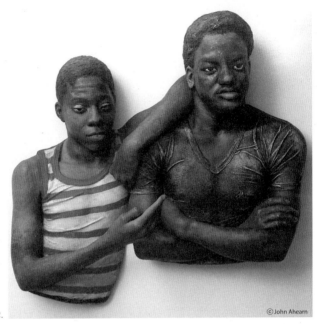

12. 〈듀안과 알〉, 1982.

©John Ahearn

것이다. 그러나 내 작품처럼 많은 사람들과 함께하는 작업은 그들을 이용해먹을 위험성이 그만큼 크다.

《타임스 스퀘어 전》 직후 에이헌은 아예 자신의 집을 사우스 브롱스의 월턴 애비뉴로 옮겼다. 그곳 사람들과 명실공히 이웃이 된 것이다. 당시 그 동네에 사는 백인이라고는 달랑 두 가족뿐이었다. 그가 들어간 집은 토레스와 가족들이 살고 있는 허름한 빌딩의 위층이었다.

그 동네로 이사와서 처음 만난 친구는 레이먼드 가르시아였다. 〈레이먼드와 토비〉의 모델로 에이헌의 작품을 통해 널리 알려진 가르시아는 그가 항상 끌고 다니던 개의 캐스팅도 허락했다. 나중에는 그의 가족 모두가 모델이 되어 〈프레디〉, 〈차 도장하는 사람〉, 〈티티 콘챠〉 등이 탄생했다.

가르시아는 마약을 거래하고 때론 자신도 사용했으므로 감옥에 드나드는 경우가 빈번했다. 에이헌과는 사이가 좋았지만, 언제나 마약이 문제였다. 한번은 마약에 취한 가르시아가 도끼로 문을 부수고 에이헌의 집에 뛰어들어 침대를 내리친 후 경찰에 전화를 걸어 에이헌을 죽였다고 신고하는 황당한 일도 있었다. 경찰은 이를 에이헌의 쌍둥이 형제 찰리에게 알리고, 그와 함께 사이렌을 울리며 현장으로 달려갔다. 그러나 다행히 그때 에이헌은 집에 없었다.

동네 사람이 다 아는 백수에다 전과도 있는 가르시아를 모델로 한 〈레이먼드와 토비〉는 청동으로 만들어 전철역 앞 공원에 세워졌으나 논란 끝에 철거

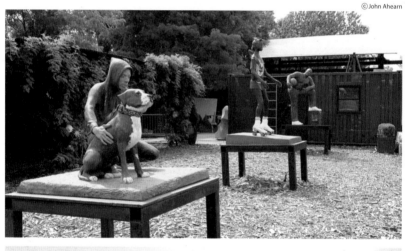

13. 왼쪽에 개와 함께 있는 조각상이 〈레이먼드와 토비〉, 브롱스의 공원에서 철거되어 퀸스의 소크라테스 조각공원으로 옮겨졌다.
14. 브롱스 조각공원에 설치하기 위한 계획도. 왼쪽부터 〈레이먼드와 토비〉, 〈델리시스〉, 〈코리〉, 1991.

됐다. 조각상이라면 뭔가 교훈적인 일을 한 인물이어야 한다는 것이 주민 자치 위원장의 생각이었다. 마틴 루서 킹 목사, 전설적인 운동선수 베이브 루스나 마이클 조던 등 흑인 세계에서 주목받는 삶을 산 사람의 초상이어야 한다는 것이다. 에이헌은 그런 위대한 인물뿐만 아니라, 주민들 바로 당신들이 스스로 혹은 타인에게 존경받을수 있는 인물임을 역설했다. 하지만 주민들은 회의를 통해 모범적 인물이 아닌 말썽쟁이 레이먼드의 초상은 세울 수 없다고 결정했다. 에이헌은 주민들의 의사에 따라 그 작품들을 철거했다.

이 사건은 미술계에 새로운 문제를 제기했다. 예술가의 공공작품이 주민들의 요구로 철거될 수 있는가 하는 문제였는데, 그와 비슷한 일이 맨해튼의 리처드 세라의 작품에서도 일어났다. 1981년 뉴욕 시 제이콥 제이비츠 연방 빌딩에 세워진 〈기울어진 호〉란 조각은 주민들의 철거 요구가 법정까지 갔고, 결국 1989년 철거됐다. 하지만 이 둘은 성격이 다른 문제이다. 세라의 작품은 사람들의 통행과 시선에 직접적으로 방해가 된다는 이유였고, 에이헌의 작품은 모델의 성격, 또는 도덕성이 문제가 된 것이다. 아무튼 이 일로 존 에이헌의 이름은 한동안 미술계의 화제로 오르내렸다.

오늘을 살아가는 사람들에 대한 찬사

───

가톨릭 가정에서 태어나 자랐기 때문인지 에이헌의 언행에서는 가톨릭의 자취를 느낄 수 있다. 그는 많은 시간, 이웃을 방문하고 그들과 이야기를 나눈다. 리처드 골드스타인은 "에이헌이 이웃들과 하는 일은 성직자와 같은 일이다"라고 말한다. 폭력과 살인, 비극이 흔히 일어나는 이러한 동네에서도 에이헌은 이웃 사람들에게서 위엄과 유머를 발견하고 매력을 느낀다. 그들에게 작품의 주제

와 작업과정도 설명한다. "나는 내 작품에 있어 주요 부분일 뿐이지 내가 작품 그 자체는 아니다"라고 그는 말한다.

1991년 소호의 브룩 알렉산더 화랑에서 열린 개인전에서 나는 책에서 보던 그의 작품들, 〈레이먼드와 토비〉, 〈청소부 바비〉, 〈코리〉 등을 보면서 깊은 감동을 느꼈다. 특히 내 마음을 움직인 작품은 〈베로니카와 어머니〉와 〈마리아와 어머니〉였다. 〈베로니카와 어머니〉는 심한 화상을 입은 어머니를 끌어안고 있는 모녀의 초상이다. 살 한 점 없이 마른 어머니의 팔엔 아직도 붕대가 감겨있고, 몸 여기저기엔 심각한 화상 흉터가 남아있다. 하루하루를 위험 속에서 살고 있는 그들의 불안정한 삶의 그늘이 느껴진다. 그러나 에이헌의 조각에서 모녀 간의 사랑과 평화로운 미소, 발뒤꿈치를 세우고 어머니 어깨에 손을 올리고 있는 베로니카의 귀여운 동작이 영원히 정지되어 있다.

작품을 제작할 때 에이헌은 인물의 표현이 너무도 사실적이어서 모델이 되어준 주민들의 반응에 신경이 쓰인다고 한다. 베로니카의 어머니 엘로리의 경

©John Ahearn

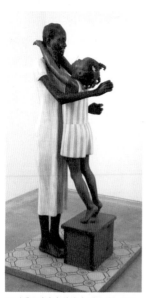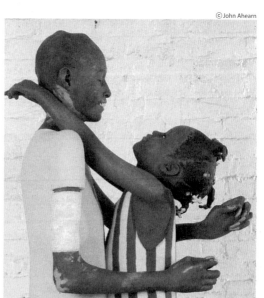

15. 〈베로니카와 어머니-엘로리〉, 1988

미술, 사람들과 함께하다

우도 화상 흉터가 너무 리얼해서 그녀가 싫어할까 봐 에이헌은 슬며시 오리지 널보다 예쁘게 만든 또 하나의 상을 함께 보여줬는데 뜻밖에도 그녀는 오리지 널을 더 마음에 들어 했다. 엘로리는 자신과 딸의 초상을 보며 말했다.

처음으로 다른 사람의 시선으로 나 자신을 바라보게 되네요. 나는 참 건강하고 예 쁘군요. 아름다운 미소도 가졌고요. 좀 부족한 점만 눈 감는다면, 난 정말 행복한 사람이에요. 나는 남의 눈에 어떻게 비칠지 개의치 않아요. 멋진 옷을 입고 화장 을 하면 난 그야말로 여왕 같을 거예요.

덧붙여 "존이 나를 모델로 선택해준 게 영광이에요"라는 말을 들은 후에야 에이헌은 안도할 수 있었다. 그녀는 이 작품이 팔리길 원했다. 이왕이면 병원 로비 같은 곳에 작품이 세워지길 바 랐다. 자신의 초상이 병원을 드나드 는 사람들에게 희망과 용기, 위로가 되기를 바랐던 것이다.

〈마리아와 어머니〉는 걷지 못하 는 어머니와 딸이 포옹하는 장면이 다. 딸이 외출할 때, 혹은 외출에서 돌아왔을 때 매일을 의자에서만 보 내는 어머니에게 인사의 의미로 키 스를 하는 것이다. 가족들이 나누는 사랑은 이 작품의 주제이기도 하다.

〈청소부 바비〉는 1990년의《10년 展 The Decade show》에 출품됐다. 이 전

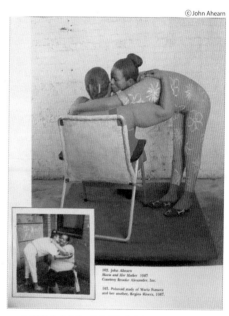

ⓒ John Ahearn

101. John Ahearn
Maria and Her Mother 1987
Courtesy Brooke Alexander, Inc.

105. Polaroid study of Maria Kumata
and her mother, Regina Rivera, 1987.

16. 〈마리아와 어머니〉, 딸이 외출에 앞서 종일 방안에만 앉아있어야 하는 어머니에게 인사를 나누는 장면.

시는 내게 미국미술의 쟁점과 활력을 최초로 실감하게 해준 전시였다. 바비는 사우스 브롱스 170번가를 청소하는 여성이다. 천식과 요통에도 불구하고 매일 새벽 6시경 청소를 시작하는 그녀는 "그 길을 누가 매일 청소하는지 사람들이 알았으면 해요"라고 말한다. 그래서 자신의 초상이 170번가 길 위에 세워졌으면 하는 것이 청소부 바비의 소망이다.

성경에서 라자로는 예수의 기적으로 죽었다가 살아난 인물이다. 어느 날 그는 완벽한 라자로를 만났다. 마약에 취한 한 청년이 5층 빌딩에서 떨어지고도 기적적으로 살아난 것이다. 에이헌은 병원에 있는 그 청년을 찾아가 그의 몸을 석고로 떴다. 그의 몸은 아직 부어있고 붕대를 동여맨 채 환자복을 입고 있다. 성경의 라자로와는 달리 인상을 쓰며 누군가에게 항변하는 얼굴이다. 그의 얼

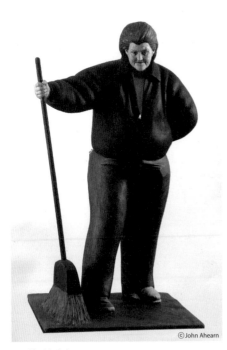

17. 〈청소부 바비〉, 1988.

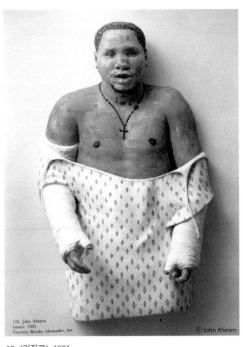

18. 〈라자로〉, 1991.

굴에 고통의 호소는 있으나 죄의식은 없다. 어찌 보면 이 〈라자로〉는 사우스 브롱스에 사는 젊은이들의 전형적인 모습이다.

구체적인 이름들

—

에이헌은 제인 크레이머와의 대담에서 그들 지역사회의 명예와 존엄성을 강조했다.

> 만약 링컨 센터에서 우리 이웃들을 초대한다면 우리 주민들은 턱시도를 빌려 입고 멋지게 꾸미고 입장할 것이다. 하지만 공연이 끝난 후, 그들은 자신들의 삶으로 돌아오고 싶지 않을 것이다. 이웃들이 이렇게 자주 싸우는, 이토록 형편없는 현실로 돌아오고 싶지 않은 것은 당연한 일이다.

그는 자기의 작품이 이웃에게 가능한 한 즐거움과 자부심을 주길 바란다. 또한 미술계 사람들이 초상 조각들을 최대한 다른 방식으로 보아주길 바란다. 그는 작품을 만드는 일보다 이웃과 가까워지는 일에 더 힘을 쏟고 있다.

그는 1991년 이후 처음으로 1998년 9월 맨해튼의 알렉산더&보닌 화랑에서 《이스트 100번가의 조각Sculpture from East 100th Street》이라는 전시회를 열었다. 2000년에도 같은 곳에서 《이스트 100번가의 조각》 2부로 전시회를 열고, 그가 이사 간 곳에서 제작한 새로운 작품들을 선보였다. 최근 그는 전국의 미술관에서 여러 차례의 순회전시를 열었고, 브라질 등 해외에서도 작품전을 열고 있다.

살아있는 사람의 몸을 떠내는 에이헌의 제작방식은 학생들도 흔히 하는 방식이다. 이러한 방식을 기본으로 자신의 독특한 세계를 보여온 작가는 많다. 2

©John Ahearn

19. 에이헌과 토레스는 브라질의 이뇨칭 동시대미술관 외벽에 대형 부조를 설치했다, 2006.

차 대전 이후에만 해도 조지 시걸, 극사실주의 조각가 두에인 핸슨과 존 드 앤 드리아 등이 있고, 영국의 안토니 곰리도 인물상에서는 기본적으로 몸을 캐스 팅해 만들고 있다.

　그러나 존 에이헌의 출발점과 나아가는 방향은 앞서 말한 작가들과 근본적 으로 다르다. 작품의 모델은 물론, 그것을 수용하는 사람과 감상하는 계층이 전 혀 다르다. 에이헌의 작품은 고급 문화 계층을 위한 미술이 아니다. 에이헌 작 품을 감상하는 1차적 대상은 그와 함께 사는 주민들이고, 흰 벽의 화랑공간에 서 에이헌의 작품을 감상하는 고급 문화 계층은 2차적인 감상 대상이다. 그래 서 그의 작품은 그들이 사는 동네의 거리나 아파트 벽에 먼저 전시된다.

　그의 작품들은 문화의 소외 계층이라 할 수 있는 주민들의 참여에 의해 만들 어진다. 석고를 뜨기 위해 테이블 위에 눕고, 숨을 쉬기 위해 콧구멍에 빨대를

끼는 일부터 시작하여, 마지막으로 색칠을 마칠 때까지, 혹은 그것이 동네 입구에 걸릴 때까지 여러 형태로 감상자의 참여가 이루어진다. "나는 작업의 일부분일 뿐"이라는 에이헌의 말은 바로 이러한 사실을 가리킨다.

작품의 제목은 그에게 몸을 빌려준 사람들의 실명을 그대로 사용한 것이다. 그런 점이 조지 시걸이나 두에인 핸슨의 작품과 확연히 구분되는 점이다. 시걸이나 핸슨의 작품 제목은 구체적인 개인의 이름이 아니라 〈청소부〉, 〈고독한 사람들〉, 〈관광객〉 등 주로 일반 명사들이다. 에이헌 작품의 인물이 〈마리아〉, 〈레이먼드〉, 〈바비〉 등 구체적인 동네 사람들이라면, 시걸과 핸슨의 작품 속 모델들은 작가의 의도를 위해 동원되는 익명의 존재이다. 에이헌은 자신의 미학적 메시지를 전달하기 위해 그들을 동원하고 이용하는 것이 아니라, 그들의 감정과 삶의 모습을 그대로 내보일 수 있도록 도울 뿐이다. 그의 작업은 미술작품이 일반 대중의 삶 속에서 과연 어떤 일을 할 수 있는지를 보여준다.

상처를 치유하는 조형물

마야 린의 〈월남전 참전용사 기념비〉

하늘로 솟지 않은 기념비

———

미국에서 5월 마지막 월요일은 전몰장병 기념일(Memorial Day: 우리나라의 현충일)
이다. 봄꽃이 흐드러지게 필 때여서, 사람들은 토요일부터 이어지는 황금연휴
를 즐기기 위해 일찌감치 계획을 짠다. 나도 박물관, 미술관, 백악관 등 볼거리
가 많은 워싱턴 D.C.를 방문하고 말로만 듣던 월남전 참전용사 기념비에 가보
기로 맘먹었다.

　뉴욕에서 6시간 가량을 달려 워싱턴 D.C.에 도착해 미술관, 박물관을 둘러
봤다. 이어 링컨 기념관을 둘러보고 나와 지도를 보며 월남전 참전용사 기념비
를 찾았다. 그런데 그 기념비가 도대체 눈에 띄질 않았다. 지도에는 분명히 그
앞 잔디밭에 있다고 기록되어 있는데, 눈앞엔 넓은 잔디밭만 아스라이 이어질
뿐, 우뚝 선 기념비가 보이지 않았다. 지나가는 사람을 붙잡고 월남전 참전용사

1. 월남전 참전용사 기념비 왼쪽 입구, 2009.

기념비가 어디 있는지 물었다. 그러자 그 사람은 평평한 잔디밭을 가리켰다. 잔디뿐이지 않냐고 되묻자, 가까이 가면 보일 거라고 답했다. 기념비라면 눈에 확 띄는 구조물일 텐데 가까이 가야만 보인다니 이해할 수가 없었다.

어쨌거나 나는 그가 가리킨 방향으로 발을 옮겼다. 그러자 정말 사람들의 머리가 조금씩 보이기 시작했다. 기념비도 눈에 들어오기 시작했는데, 대부분의 기념비가 하늘을 향해 우뚝 솟아있는 것과는 달리 참전용사 기념비는 땅 아래로 점점 내려가며 자리하고 있었다. 수많은 사람들이 그곳에 운집해있었고 줄지어 기념비를 보고 있는데도, 지평선 잔디밭 아래 움푹 파인 지점에 있었기 때문에 눈에 잘 띄지 않았던 것이다.

그것은 기념조각이나 기념비에 대한 나의 관념을 완전히 뒤집어놓았다. 내가 그동안 보아온 기념비나 조각은 지면 위에, 높은 좌대를 만들고 그 위에 놓

미술, 사람들과 함께하다

여있었다. 광화문의 이순신장군상, 남산의 김구상, 국립묘지의 용사상, 국회의
사당 앞의 인물군상이 그랬다. 우리는 조각상의 발아래 서서 하늘을 배경으로
우뚝 서있는 그 인물상들을 고개가 아프도록 올려보아야 했다.

　그러나 그것은 지표면 아래에 있었다. 처음엔 야트막하던 벽이 따라 내려가
다 보면 점차 높아진다. 벽이 가장 높은 곳에 이르면 여각으로 한 번 꺾이고 거
기서부터 다시 완만히 낮아지기 시작한다. 그 벽을 만지며 따라 걷다보면 점
점 지표면과 멀어졌다가 다시 지표면과 만나게 되는 것이다. 거울처럼 반들거
리게 표면 처리된 검은색 화강암 벽에는 월남전에 참전해 목숨을 잃은 남녀군
인 58,195명의 이름이 음각으로 새겨져있다. 1959년 7월 최초의 사망자로부터
1975년 4월 종전까지의 희생자가 모두 새겨져있으며, 현재로는 2010년 4월을
마지막으로 6명의 이름이 추가됐다.

방문객과 대화하는 벽

―――

처음 기념비 앞에 섰을 때, 나는 한동안 넋을 잃고 그 광경을 바라보았다. 방문
객들이 벌이는 몸짓 때문이었다. 한 여자는 이름 옆에 꽃을 붙이고 있었고, 어
떤 청년은 이름 아래에 작은 국기를 세웠다. 이제는 단추가 터져나갈 듯 끼는
옛 군복을 입고 온 대여섯 명의 예비역들은 어느 이름 앞에 일렬로 서더니 함
께 경례를 올렸다. 그들 중 한 명이 주머니에서 편지를 꺼내 읽으면서 울기 시
작하자 옆에 있던 동료가 그를 안으며 같이 울었다. 어떤 아이는 패인 이름 위
에 종이를 대고 연필을 문질러 탁본을 뜨듯 이름을 새기고 있었다. 한 중년 남
자는 새겨진 이름을 어루만지며 흐느끼고 있었고, 한 여자는 붉은 눈시울을 훔
치며 이름 아래 사진과 편지를 놓아두고 떠났다. 편지에는 이렇게 쓰여있었다.

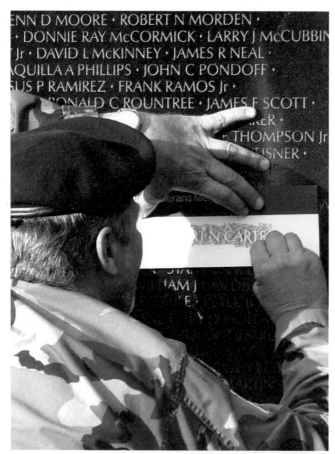

2. 음각으로 새긴 글자에 종이를 대고 연필로 문지르면 탁본처럼 이름이 새겨진다.

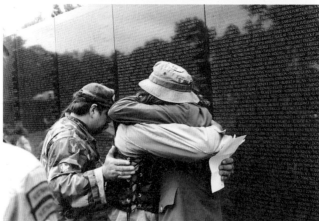

3. 월남전 참전용사들이 기념비 앞에서 서로 부둥켜안고 있다.

마이클, 나 다음 달에 결혼해. 이제서야 정말 사랑하는 사람을 만났다는 걸 너에게 애기하고 싶어. 하지만 너는 나의 영원한 첫사랑이야. 너도 알고 있지? 사랑해… 제니퍼

어느 이름 아래 세워진 성조기 깃봉에는 이 같은 편지가 놓여있었다.

앤더슨 병장에게.

베트남에서 자네에게 일어난 일, 참으로 가슴이 아프네. 자네와 함께 했던 시간을 잊을 수 없네. 자네는 내겐 정말 최고의 군인이었어. 언젠가 다시 만날거야.

병장 랄프

거기에는 편지와 꽃뿐만 아니라 수많은 것들이 놓여있었다. 기념비에 관한

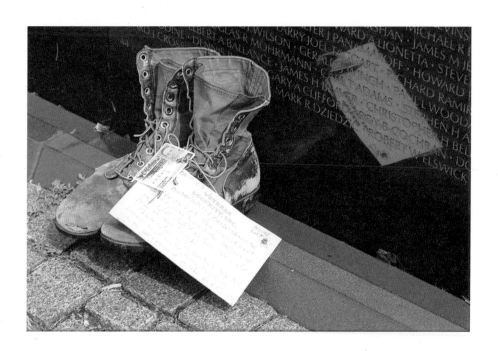

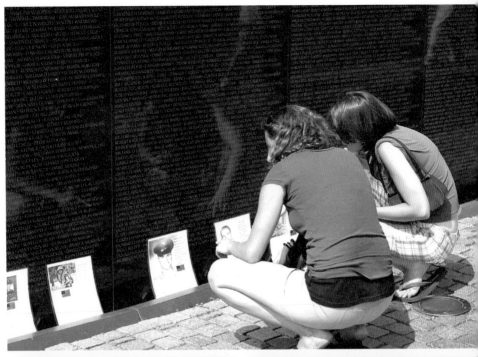

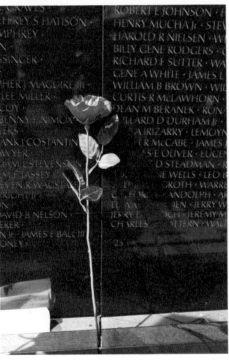

미술, 사람들과 함께하다

글을 찾아 읽어보니, 두고 간 물건 중에는 전사자의 뼈를 싸고 돌아왔던 성조기, 생전에 함께 찍은 사진, 전사자가 신던 구두, 모자, 훈장, 국기 등 다양했으며 심지어 오토바이도 있었다. 그 오토바이는 위스콘신 주에서 참전한 37명의 용사를 기리기 위한 것으로, 37명 모두가 고향으로 돌아올 때까지는 누구도 오토바이를 탈 수 없게 해달라는 부탁과 함께 남겨졌다. 그동안 기념비에 남겨진 물건은 2013년 말까지 5만여 점이 넘는다. 국립공원측에서는 교육센터를 건립해 그곳에서 영구적으로 전시할 계획이며, 교육센터는 2016년 완공 예정이다.

기념비는 그것을 보는 사람들과 같은 눈높이에 있어서 사람들은 손을 뻗어 그것을 만지고, 거기에 머리와 몸을 기댄 채 생각에 잠기고, 경례를 하고, 때로는 눈물을 흘린다. 하나의 구조물이, 조각이, 기념비가 이처럼 사람들의 마음을 움직이고 반응을 불러일으키는 것을 보기는 처음이었다. 나는 필름이 다할 때까지 사진을 찍었고, 날이 어두워질 때까지 이리저리 뛰면서 사람들을 관찰하고, 남겨진 글귀들을 모조리 읽었다. 그리고 다음날도, 다음 해에도 나는 그곳에 들렀다. 갈 때마다 새로운 사람들이 거기에 있었고, 새로운 광경들이 펼쳐졌다. 매해 연속되는 퍼포먼스를 보는 기분이었다.

반대 여론을 딛고 일어서다

보병으로 월남전에 참전했다가 부상을 입고 귀국한 잰 스크럭스는 이 전쟁이 환영받기는커녕 많은 국민들로부터 증오와 경멸의 대상이 되고 있다는 사실을 깨달았다. 당시 미국의 여론은 월남전을 두고 찬성파와 반대파로 양분돼있었고 전국적으로 극렬한 반전시위와 참전옹호시위가 동시에 일어났다.

1975년, 미국은 국내외 여론과 압력을 이기지 못하고 월남에서 발을 뺀다.

그것은 미국이 역사상 최초로 전쟁에서 패배했음을 전 세계에 알린 사건이었다. 아시아의 한 작은 나라와 16년 동안 치른 전쟁의 상처는 컸다. 약 900만 명이 동원됐고, 270만 명이 전투지역에 투입됐으며, 30만 명이 부상했고, 7만 5천 명이 불구자가 된 전쟁. 약 6만 명이 사망했거나 실종된 전쟁. 이렇게 엄청난 희생을 치른 후에도 미국은 남북전쟁 이래 가장 극렬하게 국론이 분열돼있었다. 승리할 때까지 전쟁을 계속해야 한다는 쪽과 명분 없는 전쟁은 당장 그만둬야 한다는 쪽이 팽팽하게 맞섰다. 후유증도 컸다. 70년대 말에는 뉴욕 시 노숙자의 70퍼센트 이상이 월남 참전용사라는 보고도 있었다.

월남 철수 후, 월남전 문제는 폭탄처럼 위험한 것이어서 아무도 나서서 건드리려 하지 않는 분위기가 지속됐다. 1979년, 월남전 문제를 처음으로 다룬 영화 「디어헌터」가 상영됐다. 잰 스크럭스는 그 영화를 본 후, 결심했다. 상처는 치유돼야 한다고. 상처를 치유하기 위해 참전용사 기념비가 세워져야 한다고.

1979년 5월, 그는 사람들을 찾아다니며 의견을 모아 월남 참전용사 기념비 설립위원회를 만들었다. 자신의 주머니에서 출자한 2,800달러로 일을 시작했다. 첫째 목표는 기념비 건립을 위한 기금을 모으고, 기념비를 세울 부지를 마련하는 일이었다. 오랜 설득 끝에 마침내 연방정부로부터 워싱턴 D.C.의 링컨 기념관 근처의 땅을 사용해도 좋다는 허락을 받아냈다. 1980년 7월, 지미 카터 대통령의 결정이었다.

그 다음 달인 8월, 위원회는 기념비 작품공모를 발표했다. 작품에 대한 요구사항은, 첫째 기념비가 세워질 장소와 주변 환경과의 조화를 충분히 숙고할 것, 둘째 기념비에 참전용사의 이름을 새겨넣을 것, 셋째 월남전에 대한 정치적 견해 표현이 없을 것 등이었다.

상금은 5만 달러. 공모 결과 전국에서 1,421명이 응모했다. 응모작들은 심사를 위해 완전히 봉쇄된 가운데 앤드루 공군기지에 펼쳐졌다. 8명의 심사위원(3

명의 조각가, 1명의 도시설계 및 구조전문가, 2명의 조경건축가, 2명의 건축가)들이 심사한 결과 응모번호 1026번이 최종 결정됐다. 마침내 1981년 5월 1일 당선작이 발표되었다. 뜻밖에도 작가의 이름이 매우 낯설었다. 마야 잉 린. 21세, 중국계 이민 2세, 예일 대학교 건축과 4학년에 재학 중, 막 틴에이저를 벗어난 여학생이었다.

당선작이 설계도와 함께 발표되자마자 반대 여론이 불같이 일어났다. 기념비가 참전용사들을 모욕한다는 것이었다. 왜 조국을 위해 용감히 싸우는, 멋지게 전진하는 모습의 용사상이 없냐는 것이었다. 왜 기념비가 하늘을 향해 웅장하게 서있지 않고 여성의 성기처럼 땅을 가르며 있냐는 것이었다. 반대파들은 기념비를 두고 '검게 째진 치욕의 상처'라고 빈정거렸다. 응모작 중 미국적 진취성이 빛나는 작품은 버리고 왜 하필 그따위 우울한 작품을 선정했냐는 항의가 빗발쳤다. 작가의 신원도 시빗거리가 됐다. 아시안이고, 21살밖에 안 된 애송이, 월남전을 모르는 여학생의 작품이라는 것도 논란이 되었다.

그럼에도 불구하고 잰 스크럭스를 비롯한 위원회는 마야 린의 당선작을 꾸준히 밀고 나갔다. 하지만 반대 여론도 거셌다. 반대하는 사람 중엔 영향력 있는 상·하원의원도 많았다. 그들 중에는 기념비 한가운데에 국기 게양대를 만들고, 참전용사상을 세워야 한다고 주장하는 사람도 있었다. 스크럭스는 이들과 타협하지 않을 수 없었다. 결국 기념비에서 적당히 거리를 두고 용사상과 국기 게양대를 단독적으로 세우는 선에서 의견은 절충됐다. 마야 린의 디자인을 건드리진 않은 것이다.

1982년 3월, 연방정부로부터 마지막 허가를 받고 공사를 시작하여 같은 해 11월 1일 공사가 끝났다. 공사가 진행되는 동안 사람들의 관심과 협조가 쇄도했다. 그중 특기할 만한 것은 화강암에 글씨 새기는 기계를 개발한 사람의 참여, 그리고 그 크기의 흠 없이 완벽한 검은색 화강암을 찾아 제안한 회사가 있었다는 점이다.

상처를 치유하는 조형물

1982년 11월 13일, 마침내 〈더 월〉이 완성되어 헌정식을 가졌다. 막을 걷고 모습을 드러낸 그 검은 벽은 일순간에 반대 여론을 잠재웠다. 반대 의견은 씻은 듯 사라지고, 사람들의 방문이 줄을 이었다. 사람들은 그곳에 와서 울고 기도했으며, 추억의 물건들을 가져다 두었다. 기념비의 새로운 문화가 생기고 있었다. 기념비는 홀로 서서 위용을 자랑하는 것이 아니라, 사람들과 함께 몸을 비비고 그들과 함께 숨을 쉬었다. 그 작품은 가까이 다가가 바라보고, 만지고, 뺨을 부비는 사람들에 의해 완성되고 있었다.

벽 앞에 선 사람들은 거기에 새겨진 이름, 이미 세상을 떠난 그 사람을 떠올린다. 동시에 그 벽에 비친 자기 자신을 보게 된다. 죽은 자와 산 자를 동시에 보게 되는 것이다. 작가 리사 그룬월드는 거울처럼 비치는 기념비의 벽에 대해 이렇게 썼다.

이 벽은 참으로 우리를 한 몸이 되게 한다. 이 벽은 아이들과 그들의 죽은 아버지의 친구와 한 몸이 되게 한다. 때로 이 벽은 전쟁에서 싸운 사람들과 그 전쟁에 반대해 싸운 사람들을 한 몸이 되게 한다. 그리고 이 벽은 벽을 바라보는 사람의 얼굴을 되비침으로써 현재와 과거가 한 몸이 되게 한다.

한 참전용사는 이렇게 말했다.

나는 그곳에 앉아 친구들과 대화를 나누고 싶다. 나는 거기에 그들이 있다고 느낀다. 그들은 자신이 가진 모든 것을 희생했다. 나는 그저 감사의 마음을 전할 뿐이다. 그럼으로써 내 삶의 고통의 한 부분이 치유되고 있음을 느낀다.

나치의 홀로코스트, 원폭이 투하된 히로시마에서 살아남은 사람들을 조사한 결과 그들은 모두 거기에서 죽은 사람들에게 어떤 죄의식을 지니고 있다는 기록이 있었다.

1984년에는 절충안으로 제시되었던 〈3인의 용사상〉이 섰다. 그리하여 기념비가 명실공히 완성되었다. 공모전에서 3등으로 선정된 프레더릭 하트의 이 청동 조각상은 전쟁에 참여한 백인과 흑인, 히스패닉의 각 인종을 나타내고 있다. 이 기념비는 전국의 27만 5천 명이 참여해 모금된 9억 달러로 조성됐다. 연방정부의 도움 없이 일반 국민들의 성금만으로 기념비가 세워진 것이다.

기념비를 방문하는 사람은 매해 약 200만 명으로 추산되고 있으며 2004년에는 440만 명이나 다녀갔다. 그리하여 현재까지 기념비를 방문한 사람은 6천만 명에 이르고 있다. 한편 이 기념비를 보고싶지만 보기 어려운 사람들, 특히 여행을 할 수 없는 사람들을 위해 실제크기를 축소해 세 개의 순회기념비가 만

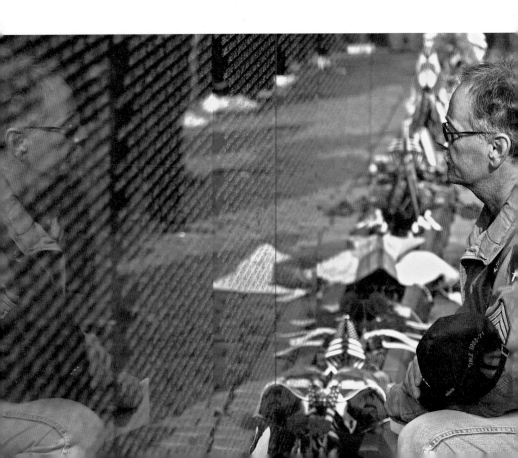

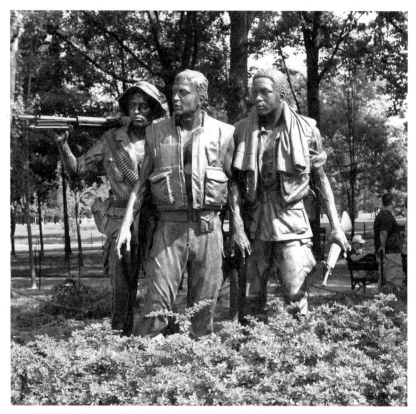

4. 〈3인의 용사상〉, 청동, 1984. 미국 국민의 주 구성원인 백인, 흑인, 히스패닉의 모습으로 제작되었다.

들어졌다. 이 복제기념비는 이동의 편의를 위해 검은 화강암과 동일한 느낌을
주는 플라스틱으로 각각 원본의 80퍼센트, 3/5, 3/4의 크기로 만들어져 전국을
순회하고 있다.

　잰 스크럭스는 기념비의 성공으로 유명인이 됐다. 그는 기념비 건립과정
을 『나라의 치유를 위하여 *To Heal a Nation*』라는 책으로 썼다. 이 내용은 1988년
NBC-TV에 드라마로도 방송됐다.

　마야 린은 이 작품 하나로 최고의 작가 반열에 올랐다. 1992년 기념비 건립
10주년 식장에서 그녀는 10년 전과는 달리 열렬한 환영을 받았다. 그 자리에서

5. 기념비를 설계한 마야 린의 작품 진행
과정이 담긴 다큐멘터리 영상.　6. 작가 마야 린의 최근 모습. 2008.

그녀는 "기념비는 감정과 생각을 갖고 찾아오는 모든 사람들, 즉 여기에 계신
바로 당신들을 위해 설계됐다. 여러분들은 여기에 와서 이 기념비를 살아있게
한다"라고 말했다.

　1995년에 제작된 필름 「마야 린-A Strong Clear Vision」은 그해 다큐멘터리
부문 아카데미상을 수상했다. 여기에는 중국계 2세, 어린 여성 작가의 작품이
모든 반대 여론과 갈등을 극복하고 세워지는 과정이 그려져있다. 그녀는 너무
일찍 유명해져 오랫동안 심리적 부담을 안기도 했으나 1998년 흑인인권운동
과 마틴 루서 킹 목사를 기념하는 〈Civil Rights Memorial〉 제작에 이어 뉴욕 시
와 예일 대학교, 미시간 대학교에 공공미술품을 발표하는 등 활발한 활동을 하
고 있다.

　이 기념비는 2007년 미국 건축가협회로부터 미국에서 가장 사랑받는 건축
물 10위를 차지하기도 했다.

수직구조에서 수평구조로

—

월남전 기념비는 미니멀리즘이자 개념미술 작품이라 말할 수 있다. 다시 말해 모더니즘 미학의 끝에서 포스트모더니즘으로 이행하는 단계의 작품이다. 그래서 이 기념비는 난해하고 어려워 일반인에게 외면당했던 모던아트가 어떻게 일반인들과 어우러져 감동을 주고받을 수 있는지 보여주는 대표적 사례가 되고 있다.

이 기념비의 가장 분명한 특징이자, 관람객으로부터 뜨거운 반응을 불러일으키는 요인을 꼽자면 먼저 전통적 기념비의 남근성을 탈피한 것이다. 하늘을 향해 치솟는 남성적, 권위주의적 구조물 대신 관객과 같은 눈높이에서 수평으로 펼쳐지는 여성적, 모성적 친화력이 작품의 특징이다. 그리하여 관객은 그 앞에 서서 볼 수 있고, 손을 뻗어 거리낌 없이 만질 수 있고, 몸을 기댈 수 있으며, 거울처럼 벽에 비친 자신의 몸을 볼 수 있는 것이다.

그리고 거기에는 과장된 포즈의 상투적 영웅상이 없다. 그 대신 검은색으로 빛나는 화강암 벽에 희생자들의 이름을 새겨놓고 있다. 기념비에 전몰용사의 이름을 새김으로써 그 이름이 지니고 있는 개인과 집단의 추억을 불러일으킨다. 이름이라는 문자가 지닌 개념성을 환기하는 것이다.

산 자는 죽은 자의 이름 앞에서 기도하고 울고 생각에 잠긴다. 그들이 기억하고 생각하는 것은 단순히 이 세상을 떠난 사람들의 얼굴뿐만은 아니다. 인간 존재의 사랑과 증오, 국가 간의 이기주의, 그리고 전쟁이라는 비극과 그 불합리함, 나아가 인류의 역사와 미래까지도 생각하게 한다.

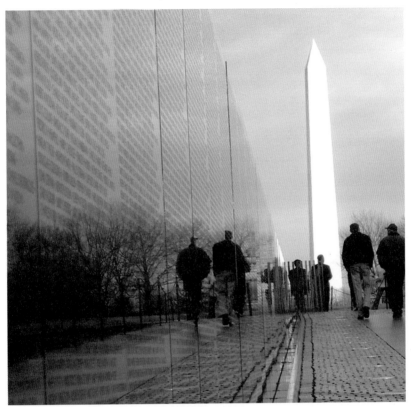

7. "이 벽은 우리를 한 몸이 되게 한다. 이 벽은 전쟁에서 싸운 사람들과 그 전쟁에 반대해 싸운 사람들을 한 몸이 되게 한다. 그리고 이 벽은 벽을 바라보는 사람의 얼굴을 되비침으로써 현재와 과거가 한 몸이 되게 한다." – 리사 그룬월드

상처를 치유하는 조형물

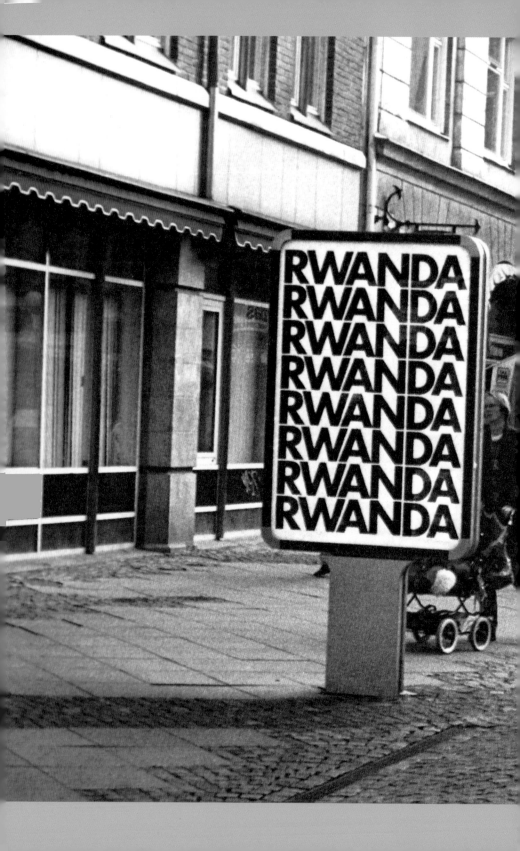

PART 2
—
미술,
세상에 맞서다

알프레도 자르의 작품 세계

삶은 예술보다 훨씬 중요하다. 바로 이 사실이 예술을 중요하게 만든다.

제임스 볼드윈

세상이 이런 형편인데 내가 어떻게 미술을 할 수 있을까.

알프레도 자르

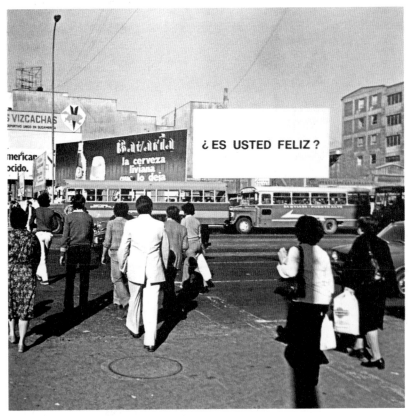

1. 알프레도 자르, 〈행복 연구〉, 1981. 산티아고, 칠레 . 빌보드에 "당신은 행복한가요?"라고 썼다.

이미지는 순수하지 않다

알프레도 자르는 1956년 칠레에서 태어나 카리브 해의 섬 마르티니크에서 성장하다가 1971년에 가족과 함께 칠레로 돌아갔다. 그로부터 2년 후인 1973년, 아우구스토 피노체트가 군부 쿠데타로 칠레 정권을 탈취하여 이후 17년 동안 독재정권을 지속했다. 정권을 유지하기 위해 피노체트가 저지른 악행에 대해서는 그동안 실종자와 사망자만 해도 3천 명이 넘으며, 고문 피해자가 1만 명 이상이었고, 가혹행위를 당한 자는 10만 명을 헤아린다고 기록되어 있다.

자르가 1974년부터 81년까지 건축과 사진, 영화제작을 공부하며 칠레의 수도 산티아고에서 보낸 시기의 작품으로는 〈행복 연구〉가 있다. 〈행복 연구〉는 공공장소에 있는 광고판에 "당신은 행복한가요?"라는 문장을 쓴 작업으로, 1979년에서 81년까지 3년 동안 계속된 퍼포먼스이자 개념미술이었다. 그것이 자르가 최초로 공공적 개입을 시도한 작품이다. 이 작품은 당시의 살벌한 군부 독재의 압박 아래 있던 시민들에게 문화적·심리적 상태를 자각하면서 스스로에게 행복한가를 묻는 작업이었다. 아마도 이 작품이 그가 독재정권 아래서 할 수 있었던 최대한의 저항적 몸짓이었을지도 모른다.

그는 1982년 칠레를 떠나 뉴욕에서 작업을 시작한다. 이때부터 그는 대중매체들이 진실을 왜곡하는 것에 관심을 갖고 그것에 저항하거나 사실을 일깨우는 작품들을 발표한다. 뉴욕에 오기 전, 피노체트 정권 아래서 보낸 그의 삶과 체험은 이후의 작품에 많은 영향을 미치고 있는 것처럼 보인다. 2013년 7월 베네치아 비엔날레에 출품한 작품 앞에서 "당신을 정치적 예술가라고 부르는 것에 대해 어떻게 생각하느냐?"라는 기자의 질문에 그는 이렇게 대답한다.

나는 정치적 예술가라는 말을 좋아하지 않는다. 그러나 오늘날 우리는 모두 예술

가이고, 그 안에서 예술적 행위를 한다는 점에서 우리는 모두 이 세계에 정치적으로 관여하고 있는 셈이다. 그러한 의미에서 우리가 하는 모든 것은 이 세계의 개념을 표현한다고 할 수 있다. 우리는 모두 정치적이다. 정치적이지 않거나, 비판적이지 않거나, 세계에 대한 개념을 표현하지 않는다면, 그것은 예술이 아니다. 그저 장식에 불과하다.

자르는 "이미지는 순수하지 않다"라고 힘주어 말한다. 우리는 매일 온갖 매체를 통해 수많은 이미지와 만나고 있다. 그것은 대부분 순수한 상태, 혹은 적어도 중립적인 것처럼 우리 앞에 있다. 그러나 그것은 결코 완전한 것도, 순수한 것도 아니다. 이미지는 단 한 번도 우리 앞에 순수한 상태로 나타난 적이 없다. TV나 신문, 잡지 등 모든 매스컴에 등장하는 사진들을 보자. 아무리 수수하게 차려입고 나왔다 해도 김태희나 장동건이 아무 목적 없이 나타나는 일은 없다. 그들의 이미지가 우리에게 보일 때는 이미 당사자 간에 흥정이 끝나고, 계약이 완료된 상태에서, 일정한 목적 아래, 각본에 따라, 카메라 앞에 서서, 연출에 따른 자세와 표정으로 숱한 연습을 거쳐 촬영된 것이다. 대중매체에 실리는 모든 이미지들은, 그것이 아프리카의 어느 부족, 티베트의 어느 언덕 사진이라 해도 각각의 계산과 의도에 맞게 선택되어 편집된 것이다. 그러므로 이 세상에서 그 자체로 순수한 이미지란 없다. 구체적으로 하나의 예를 들어 보자.

그림 2의 세계전도는 흔히 볼 수 있는 표준화된 세계지도이다. 과학적으로 제작된 것처럼 보이는 이 지도에도 왜곡과 거짓이 있을까? 우리가 사실이라 믿는 이 지도에도 엄청난 왜곡이 있다.

첫째, 지구는 둥근 구球여서 그것을 지도라는 형식에 맞게 평면으로 펼쳐 보일 때 왜곡이 일어난다. 그것을 하나의 시점으로 정확하게 표현하면 그림 3처럼 될 것이다. 그러나 그렇게 그리면 지도의 쓸모가 매우 적어지므로 그림 2처

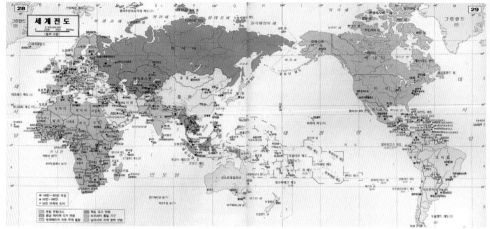

2. 한국에서 보편적으로 사용하는 세계전도. 메르카토르 도법 지도.
3. 유럽을 중심으로 바라본 지구

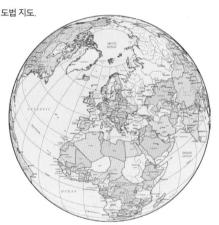

럼 지구를 구가 아닌 원통형으로 가정하고 펼쳐서 보여주지만 결과적으로는 북극과 남극으로 갈수록 그 크기가 실제보다 확대되는 오류가 생기는 것이다.

　둘째, 실제의 지구에는 중심이란 것이 있을 수 없다. 그림 2는 한국과 일본 등 동북아시아에서 주로 사용되는 것으로 지도의 중심에 이들을 배치한 것이다. 미국이나 유럽에서도 자기들 나라가 중심에 있는 지도(그림 4)를 사용하는데 여기에서는 한국이 지구 오른쪽 끝에 있는 것처럼 보이고 위도 30° 이상의 북반부에 있는 한국, 미국, 유럽, 그린란드 등은 상대적으로 크게 그려진다.

　셋째, 우리가 일반적으로 사용하는 이 지도(그림 2, 4)들은 노골적으로 왜곡된 것이다. 그것은 이 지도가 지구의 북반부를 중심으로 그려졌기 때문이다. 지도

4. 동일한 방식으로 그렸다 해도, 각 나라들은 지도의 중심에 자기를 놓고 싶어 한다. 유럽에서 많이 사용하는 세계전도. 메르카토르 도법 지도.

를 보면 적도가 그림의 중간이 아닌, 훨씬 아래에 그어져있다. 또한 북반부의 위도 30°와 60°가 남반부에 비해 훨씬 넓게 그려져있다. 지도를 그린 사람이 북반부에 살고 있고, 그 지역이 지도제작자들의 이해관계가 밀집된 지역이기 때문이다. 게다가 세계의 권력국가가 그 위도상에 몰려있고, 인구가 가장 밀집해 있는 곳이다. 오랫동안 유럽에서 표준으로 사용돼왔기 때문에 사람들은 이 지도가 실제크기라고 믿고 있다. 그러나 메르카토르 도법[01]이라 불리는 이 지도에서 우리가 주의해야 할 것은 아프리카, 남아메리카, 오스트레일리아가 북반부의 대륙보다 상대적으로 작게 그려졌다는 것이다. 예를 들어 아프리카는 그린란드와 비슷한 크기로 보이지만 실제로는 아프리카가 그린란드보다 14배 크

01 네덜란드의 메르카토르가 1569년에 만들었다. 일종의 원통도법으로 경선과 위선이 수직교차하고 방위가 정확하여 선박 항해도로 이용돼왔다. 그러나 적도 부분은 정확하나 고위도로 갈수록 면적이 확대되는 단점이 있다. 특히 유럽 중심적이어서 실제로는 인도와 비슷한 면적의 유럽이 인도나 다른 대륙보다 훨씬 크게 그려지는 등 상대적 크기에 있어 왜곡이 심하게 나타난다.

5. 페터스 도법의 세계전도

다. 남미는 유럽보다 훨씬 큰데, 메르카토르 지도에서는 비슷해 보인다. 또, 미국과 브라질은 국토의 크기가 비슷한데 이 지도에서는 미국이 훨씬 커 보인다. 오랫동안 메르카토르 지도만 보아온 사람에게는 이러한 왜곡과 거짓이 마치 사실인 것처럼 굳어져있을 수 있다.

메르카토르 지도와 달리, 적도를 중심으로 그린 페터스 도법 지도(그림 5)는 우리 눈에 익숙하지 않아 뭔가 잘못된 것처럼 보인다. 특히 메르카토르 지도에 비해 위아래가 길게 늘어난 것처럼 보인다. 지도에서는 아프리카와 남아메리카가 지도의 중심이 되며 유럽과 북아메리카에 비해 상대적으로 크게 보인다. 대륙의 크기로만 본다면 이 페터스 세계전도가 북반부와 남반부 어느 한쪽에 치우침 없이 보다 객관적으로 그려진 '사실주의적' 지도라 할 수 있다. 이 지도는 각 지역의 크기가 거의 사실에 가깝게 나타남에도 불구하고 세계적으로 그리 많이 사용되지 않는다. 그 이유는 사람들이 메르카토르 지도에 익숙해져 버

린 탓도 있지만, 북반부의 인구가 많고 모든 정치, 경제, 군사적 권력이 그곳을 중심으로 돌아가고 있기 때문일 것이다. 이처럼 우리가 과학적이라 믿고 있는 지도에서도 이미지는 얼마든지 왜곡되거나 조작될 수 있다.

우리는 헤아릴 수 없이 많은 이미지를 만나며 살고 있다. 오늘날 우리가 만나는 이미지 중 대부분은 권력기관이나 기업체가 특정한 목적하에 만들고 선별하고 배포한 것들이다. 이런 상황에서 우리가 그것들에서 순수한 개념을 기대할 수 있을까? 엔진을 껐다고 해서 흐르는 강물 위의 배가 정지해있을까? 그 배는 강의 유속 만큼의 속도로 움직일 것이다. 그럼에도 불구하고 대중은 흔히 그 이미지들을 비판적 의식 없이 받아들여 이미지의 생산자와 선별자가 의도한 계획대로 추종, 복종, 맹신의 길을 가게 되는 것이 오늘의 현실이다.

강대국의 횡포 고발하기

알프레도 자르는 지도를 많이 사용하는 작가이다. 그는 언제나 페터스 도법의 세계전도를 사용하고 있고, 모든 사람들이 그 지도를 사용해야 한다고 주장한다. 또한 서유럽과 미국 등 강대국 중심의 세계해석을 비판하면서 지도 안에 뿌리 깊이 박힌 미국과 유럽 중심의 시선과 관습을 해체, 교정하고자 한다.

자르의 작품 중에서 가장 유명한 작품은 〈아메리카 로고〉이다. 1987년 뉴욕 브로드웨이의 중심가 타임스 스퀘어에 전광판으로 펼친 이 작품 또한 잘못된 상식과 이미지에 대한 도전이었다. 미국 지도를 보여준 후 "이것은 아메리카가 아니다"라고 쓰고, 미국 국기를 보여준 후 "이것은 아메리카 국기가 아니다"라고 쓰고 있다. 그다음에 캐나다에서 멕시코, 칠레, 브라질에 이르는, 즉 북아메리카, 중앙아메리카, 남아메리카를 모두 보여주면서 큰 글씨로 이것이 "아메

리카"라고 말한다. 맞는 말이다. 미국은 아메리카 대륙의 일부일 뿐, 그것을 대표하거나 상징할 수 없다. 누구나 아는 이러한 사실에도 불구하고 관습적으로 '아메리카'를 미국 그 자체로 받아들이는 것이 오늘날의 현실이다.

그는 이렇게 정치권력에 의해 자행된 잘못된 습관과 상식에 도전하고 발언한다. 여기서 중요한 점은 누구의 입장에서 발언하는가인데, 〈아메리카 로고〉에서처럼 그는 언제나 패권을 쥔 입장이 아닌 반대편의 입장에서 목소리를 낸다. 주도권을 가진 쪽, 권력을 가진 쪽, 상대적으로 강한 쪽의 입장이 아니라 약

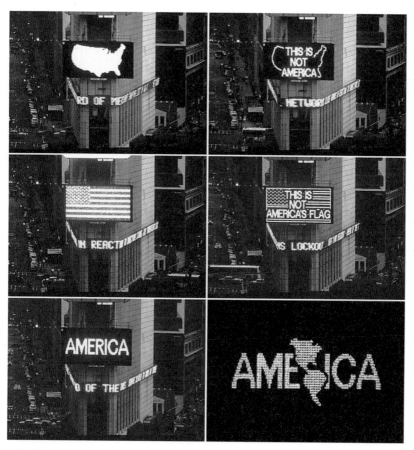

6. 알프레도 자르, 〈아메리카 로고〉, 1987. 뉴욕 타임스 스퀘어

하고 못 가진 쪽의 입장에서 발언한다. 그래서 미국보다는 중남미의 입장, 유럽보다는 아프리카의 입장, 제1세계가 아닌 제3세계의 위치에서 발언한다.

요즘 식으로 말하면 갑을관계에서 그는 을의 입장에서 발언하는 것이다. 그는 미국이나 유럽 같은 갑의 나라에서 예술활동을 하면서 그 나라의 사람들에게 끊임없이 윤리적·철학적·미학적 질문을 던진다. "당신들이 이끌고 있다는 이 세계가 정의로운 방향으로 가고 있는가?"라고, 그리고 "당신들이 하는 일방적인 이야기는 너무 많이 들었다. 이제 을의 말에 귀를 기울여야 한다"라고 말한다. 자르가 작품을 통해 줄곧 하고 있는 말을 한마디로 줄이면 이렇다. "과연 이 세상은 정의로운가?"

〈지리 = 전쟁〉

2010년 여름, 시카고 동시대미술관에서 알프레도 자르의 작품 〈지리=전쟁〉과 만났을 때, 나는 감동에 사로잡혀 한동안 미술관을 떠나지 못했다. 그 이후 나는 관련서적과 인터넷 등에서 그에 대한 자료들을 찾기 시작했다. 그리고 2012년 베를린에서 그의 회고전이라 할 수 있는 《The Way It Is》를 보았다.

사실 이미 여러 책에서 〈아메리카 로고〉를 보았지만, 나는 그 작품에 그리 관심을 갖지 않았다. 타임스 스퀘어 전광판에 글자를 내건 것을 보면서 수년 전에 본 제니 홀저의 아류라고 치부해버렸다. 하지만 〈지리=전쟁〉은 달랐다. 대부분의 작가들이 자기 혹은 주변과 관련된 것들을 얘기하고 있다면, 자르는 자기 주변이 아닌 그보다 훨씬 넓은 이 세계에 대해 발언하고 있었다. 세계의 정의에 대해 말하는 것이다.

전시장은 어두웠다. 넓은 방 한쪽에 늘어서 있는 드럼통을 가까이에서 살펴

보니 원유처럼 보이는 검은 물이 가득 채워져있고, 그 위로 사진들이 반사되고 있었다. 액체 표면에 반사되는 이미지는 얼굴을 가리거나 천진스런 표정으로 모여 서있는 아이들과 쓰레기 더미를 뒤지는 흑인 소년들이었다. 액체가 채워진 드럼통 위에 이미지가 있는 라이트박스를 비춰 영상들이 나타나게 하는 방식이므로, 관람객은 드럼통과 라이트박스 사이에 비치는 영상들을 고개 숙여 바라보아야 했다. 어두운 방 안의 검은 드럼통과 거기에 비치는 이미지가 모두를 숙연하게 만들었다. 카탈로그에 실린 비평가의 작품설명을 보니 마음은 더 무거워졌다.

이 작품에서 알프레도 자르는 독특한 라이트박스 컬러사진과 48개의 드럼통으로 서구 기업이 개발국에 행하는 비극적인 착취의 현실을 보여준다. 이 사진들은 1989년 나이지리아 남서부의 포구마을 코코에서 벌어지던 독극물의 재앙을 기록한 것이다. 1987년 8월에서 이듬해 5월 사이에 5척의 이탈리아 유조선이 독극물을 싣고 와 코코에다 부렸는데, 마을 농부 중 한 사람이 매달 백 달러를 받기로 하고 독극물을 거기에 두는 것에 동의했다. 주민들은 (폐유로 가득 찬) 몇몇 드럼통을 비워 음식물을 담는 데 사용했다. 어떤 것들은 불이 붙어 폭발하기도 했고, 지하수에 스며들기도 했다. 물에 비치는 이 영상은 우리에게 소비자로서의 역할과, 착취적인 세계경제 구조 속에서 우리가 얻은 이득과 혜택에 대해 심각히 생각하게 한다.

〈지리=전쟁〉 시리즈는 1990년부터 여러 형태로 발표돼왔다. 라이트박스에 지도를 그리고 이탈리아와 나이지리아를 오가는 유조선의 항로를 그린 작품의 내용은 이러했다. 이탈리아 유조선이 나이지리아로 가서 독극물 폐유를 내려놓고 거기서 원유를 싣고 이탈리아로 돌아온다. 자르는 이 유조선의 왕복에 따

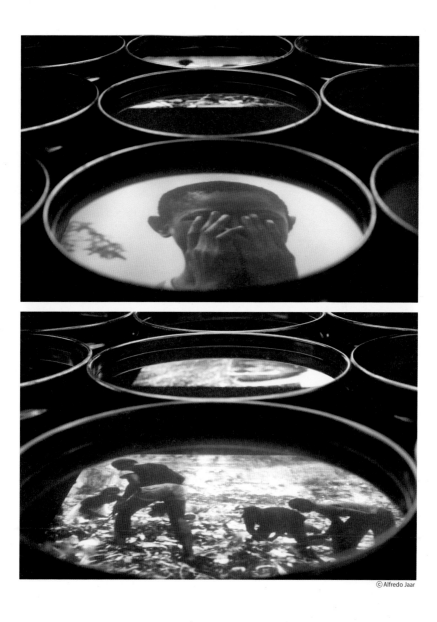

©Alfredo Jaar

7. 알프레도 자르, 〈지리=전쟁〉, 사진 듀라트랜스, 라이트박스, 55갤런 철드럼통, 물, 1991. 시카고 동시대미술관

른 윤리적 문제를 유럽과 미국 등의 제1세계에 묻는다. "너희가(우리가) 아프리카에 이런 짓을 하고 있다. 보아라. 이래도 되는가?"

르완다 프로젝트

2013년 2월 루이지애나 채널과의 인터뷰[02]에서 자르는 이렇게 말을 시작한다.

이미지는 매우 중요합니다. 이미지는 이 세상의 기초입니다. 이미지는 순수하지 않습니다. 세상에 나온 모든 이미지는 이 세계의 생각을 나타냅니다. 이 세계의 이념적인 생각을 보여주는 것이죠. 그것들은 이 세계가 어떠한지 우리에게 말해줍니다. 우리가 이 세상에서 어떤 행위를 하려면 우선 이 세상을 이해해야 합니다. 이 세상은 미디어를 기초로 이루어져 있고, 우리는 미디어가 보여주는 이미지들을 통해 이 세상을 이해합니다.

이어서 자신이 1994년 르완다 대학살[03] 이후 지난 6년 동안 했던 르완다 프로젝트를 설명한다. 르완다 대학살 뉴스를 접한 후, 계속 그 뉴스를 좇아가던 그는 서방의 미디어들이 그 뉴스에 관심이 부족하다는 것을 깨닫고, 이를 야만적인 무관심이며 노골적인 인종차별 행위라고 비난한다. 그러면서 그는 세계

02 http://channel.louisiana.dk/video/alfredo-jaar-images-are-not-innocent
03 2차 대전 이후 최대의 학살사건으로 부족 간의 갈등이 원인이었다. 후투족 대통령이 전용기와 함께 추락사하자 이를 투치족의 습격이라 생각한 후투족이 투치족과 온건파 후투족까지 닥치는 대로 살해했다. 1994년 4월 6일부터 7월 4일까지 인구 총 800만 명 중 약 100만 명이 살해됐고, 200만 명이 주변국으로 흩어졌으며, 40만 명의 고아를 남겼다. 두 부족 간 원한관계는 벨기에 식민지정책에 의해 시작되었다. 학살이 자행되는 동안 UN을 포함한 서방 국가들이 각자의 이익만 계산하면서 망설이고 방관함으로써 인명피해는 걷잡을 수 없이 늘어났다.

8. 『뉴스위크』 1999년 6월 22일 자 표지. 당시 뜨거운 화제였던 O.J. 심슨 살인사건 재판을 다루며 "혈흔 추적"을 헤드라인으로 하고 있는 표지 아래에 다음 글을 타이핑했다.
"UN의 파병이 결정되지 않은 상태에서 UN 안전보장이사회는 남서부 르완다에 2,500명의 프랑스군을 파병하기로 결정. 80만 명 사망."

9. 『뉴스위크』 1994년 7월 18일 자 표지. 북한 김일성 주석의 사망에 따른 한반도 미래의 불확실성을 머리 없는 야수로 표현하고 있는 표지 아래에 다음 글을 타이핑했다.
"150만 명의 르완다인들이 자이레 공화국으로 피신했고, 매시간 1만 5천 명 이상의 난민들이 고마(Goma) 마을로 몰려들고 있어 그 마을은 세계에서 가장 큰 수용소가 되고 있다. 하지만 고마 주변 수용소에 콜레라가 번져 약 5만 명 이상이 사망했다."

의 뉴스를 보도하는 미국의 주간지 『뉴스위크』와 『타임』지가 2차 대전 이후 최대의 학살사건인 이 사건을 어떻게 다루는지, 그리고 아프리카와 관련된 뉴스를 어떻게 취급하는지 계속해서 관찰한다. 그리고 그것을 작품으로 보인다.

작품 〈무제(뉴스위크)〉는 르완다 대학살이 일어난 1994년 4월 6일 자 『뉴스위크』지 아래에 그날 르완다에서 일어난 사건을 기록한 것이다. 이렇게 매주 표지 아래에 르완다의 상황을 기록하여 사람들이 표지 기사와 르완다의 상황을 비교하며 보게 함으로써 서방의 언론이 얼마나 한가한 가십성 기사에 몰두해있는가를 한눈에 깨닫게 했다. 르완다에서는 매일, 매주, 무고한 생명이 수천, 수만, 수

10. 〈무제(뉴스위크)〉, 1994년 4월부터 8월까지의 『뉴스위크』 표지들. 표지 아래에는 잡지가 발간되는 시간에 르완다에서 벌어지던 참상들을 타자기로 기록했디. 예를 들면 "1994년 4월 6일, 선용기 주락으로 대통령 사망. 대통령 경호 요원들이 전용기를 습격했다고 의심되는 투치족을 닥치는 대로 살해하기 시작. 이날 2만 5천 명 사망" 등이다.

11. 〈라이프지에서 아프리카 찾기〉와 〈이따금〉 전시 장면, 1996년 『라이프』는 한 번도 표지기사로 아프리카를 다루지 않았고, 2006년 『타임』은 9번 다루었다.

미술, 세상에 맞서다

십만 명씩 죽어가는데,『뉴스위크』는 주식시장, 인기가수의 자살, O. J. 심슨 사건따위의 기사와 사진들로 도배되고 있기 때문이다. 작가는 이런 식의 통렬한 비교를 통해서 미국과 서유럽, 즉 세계를 이끌어가는 제1세계 국가와 국민들의 야만적 무관심과 이기주의와 무책임을 증언한다.

작품 〈라이프지에서 아프리카 찾기〉는 미국의 또 다른 주간지『라이프』의 1996년 표지를 왼쪽의 큰 화면에 모아놓았다. 1년, 52주의 표지 가운데 아프리카를 다룬 표지는 하나도 없었다. 그 옆에 나란히 전시하고 있는 〈이따금From Time to Time〉은 또 다른 주간지『타임』의 2006년 52주간의 표지들 중에서 아프리카 문제를 다룬 9주의 표지를 모은 것이다. 그나마 3장은 아프리카 동물에 관한 것이고 나머지 6장만 기아와 질병 등 다른 대륙에서는 거의 해결된 기본적

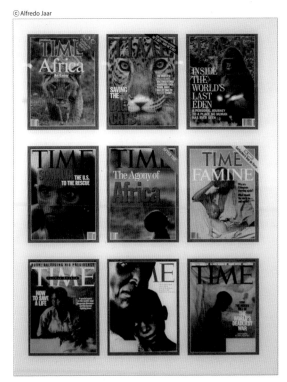

ⓒ Alfredo Jaar

12. 〈이따금From Time to Time〉, 『타임』은 2006년 52주 가운데 9주의 표지가 아프리카를 주제로 하고 있다. 이들 중 6장은 아프리카의 기아와 질병, 3장은 아프리카 동물에 관한 것이다. 이 작품은 '서구 사람들은 아프리카에 사는 사람보다 아프리카의 동물에 더 관심 갖고 있다'라고 말하고 있다.

인 생존권 문제와 사투를 벌이는 검은 대륙의 비참한 상황을 다루고 있다. 서구 사람들은 아직도 아프리카의 인간세상보다 동물세상에 더 관심이 많은 것이다.

서구의 보도에만 의존해 르완다의 상황을 파악하는 것에 답답함을 느끼던 자르는 마침내 1994년 8월 직접 르완다를 방문한다. 그는 현지인 친구를 만나 현장을 방문하고 수천 장의 사진을 찍고 돌아와 1994년 말부터 〈르완다 프로젝트〉를 시작한다. 그가 처음 선보인 르완다 프로젝트는 이미지가 없고 글자로만 시작한다. 스웨덴의 도시, 말뫼 시 곳곳에 있는 광고판 형식의 라이트박스에 르완다란 글자를 두꺼운 고딕체로 반복해서 쓴 것이었다.(사진 13)

이때부터 자르는 6년 동안 르완다 프로젝트에 관심과 열정을 쏟아붓는다. 작품들은 미국과 유럽 등의 여러 도시와 미술관에 다양한 형식과 매체로 뿌려지고, 상영되고, 세워지고, 나눠졌다. 입간판 형태로 세운 〈르완다, 르완다〉를

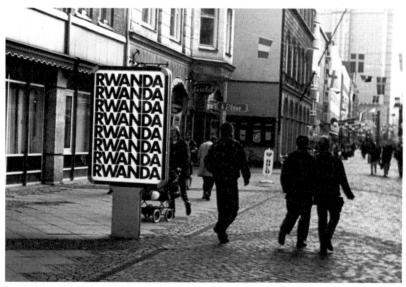

13. 〈르완다, 르완다〉, 말뫼, 스웨덴, 1994.

시작으로 학살이 자행된 르완다 도시들의 이름이 2000년 리옹의 밤거리를 빛 낸 〈빛의 기호들〉에 이르기까지 자르는 40대의 절반 이상을 이 작업에 바친다. 사람들이 이 사실을 알아야 하고, 또 반드시 알려져야 한다는 절박함 속에서 작품이 만들어졌다. 그 작품은 문명세계가 됐다고 막연히 믿어온 20세기 말, 이 세상에서 일어난, 믿을 수 없을 만큼 잔혹하고 반인륜적인 사건을 알리는 것이 었다. 그의 작품은 오늘을 사는 사람들에게, 특히 세계에 강력한 영향을 미치는 강대국 사람들에게 묻는다. 당신들은 정당한가? 이 세계는 정의로운가? 정말 우리는 문명화된 세계에 살고 있는가?

슬픈 〈구테테 에메리타의 눈〉

여기서 그의 작품 모두를 살펴볼 수는 없다. 6년 동안의 작품이 워낙 많고 다양 할 뿐 아니라 인쇄물로는 전달하기 힘든 영상과 소리, 빛과 움직이는 장치들까 지 동원됐기 때문이다.[04] 몇 작품만 살펴보자. 전시장에서 본 작품 〈구테테 에 메리타의 눈〉은 1천 장의 슬라이드를 라이트박스 위에 산처럼 쌓고 일부는 흰 빛이 나오는 박스 표면에 자연스럽게 흩트려놓은 작품이다. 이 슬라이드에는 르완다 여성의 눈이 자리 잡고 있다. 관람객은 박스 위에 있는 루페를 통해 슬 라이드 마운트 속의 두 눈을 확대해볼 수 있다. 살짝 핏발이 선 눈에는 놀람과 공포와 경계심이 함께 있는 듯한, 하지만 어찌 보면 아프리카에서 흔히 볼 수 있는 여성의 눈이다. 그 눈이 슬라이드 마운트 속에 갇혀있다. 아마 그것은 세상

04 작가의 홈페이지(http://www.alfredojaar.net/index1.html)를 추천한다. 그의 작품 대부분과 동영상도 감상 할 수 있다.

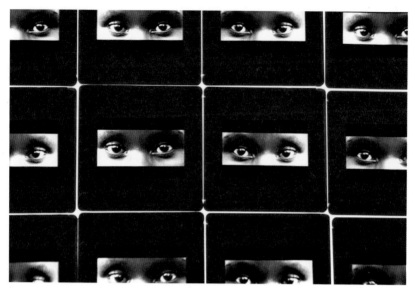

14. 〈구테테 에메리타의 눈〉, 라이트박스 위에 1천 장의 슬라이드 마운트, 루페, 1997.

에서 가장 처절한 비극을 보아야 했던 한 르완다인의 눈일 것이다. 작가의 홈페이지에는 〈구테테 에메리타의 눈〉과 관련된 여인의 사연이 적혀있다.

어느 일요일 예배를 드리기 위해 교회에 모인 신자들 중 투치족 4백 명이 어른부터 아이까지 후투족 군인에게 교회 앞마당에서 살해당한다. 구테테 에메리타는 눈앞에서 남편과 두 아들이 정글칼로 살해되는 장면을 목격한다. 딸을 데리고 도망쳐 나온 에메리타는 숲 속에서 몇 주일 동안 숨어 지낸다. 그러다 어느 날 몰래 다시 그 교회에 가본다. 이는 춥고 배고픈 그녀가 마땅히 가야 할 곳이 없었기 때문이다.

"잃어버린 가족을 말하며 그녀는⋯ 아프리카의 태양 아래⋯ 땅 위에서 썩어가고 있는 시체들을 가리켰다. 나는 그녀의 눈을 기억한다. 구테테 에메리타의 눈."

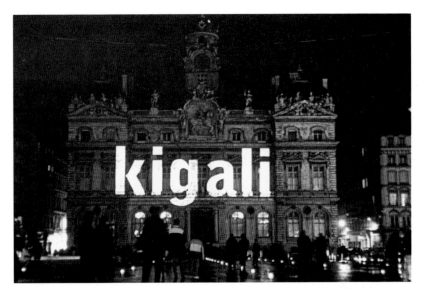

15. 프랑스 리옹의 '빛의 축제'에 초대된 자르는 시청벽면에 프랑스 정치인들이 잊고 싶어 하는 살상이 일어났던 르완다의 도시명을 일정한 간격으로 비췄다.

이렇게 글이 끝나고 다음 장면에서 그녀의 두 눈이 오랜 시간 화면을 채운다. 그가 6년 동안 계속해온 〈르완다 프로젝트〉의 마지막 작품은 2000년 프랑스 리옹의 바로크풍 시청청사 전면에 투사한 영상작품이다. 매년 겨울에 열리는 리옹 시 빛의 축제에 초대된 자르는 유럽의 우아한 중세 건물에 르완다의 도시 이름들(Kigali, Rukara, Mibirizi, Gikongoro, Cyangugu)을 영상으로 쏘았다. 집중적으로 학살이 자행되었던 도시들이다. 그 낯설고 불길하기조차 한 글자들은 축제 사흘간 밤마다 건물 전면에서 약 6미터 높이로 빛나고 있었다. 각 도시의 이름은 10초씩 정지한 후 바뀌기를 반복했다. 빛의 축제에 참여한 다른 작품들이 꽃과 신비한 색채로 사람들의 탄성을 자아냈다면, 이 작품은 우리에게 궁금증과 의문을 갖게 하고 생각하는 시간, 혹은 반성하는 시간을 제공했다.

확실하게 밝히진 않았지만, 자르가 프랑스의 축제에서 이 도시 이름들을 보여준 의도는 분명해 보인다. 르완다 학살사건이 발생하자 프랑스 정부가 후투

족 군대를 훈련하고 무기를 제공했다는 의혹이 제기되는 등 국제사회의 비난이 일었던 것을 감안할 때, 프랑스 국민들에게 의도적으로 경고의 메시지를 보낸 것으로 해석할 수 있다. 2010년 사르코지 프랑스 대통령은 르완다를 방문해, 대학살 당시 프랑스 정부가 다른 국제기구 회원국과 함께 상황을 잘못 판단함으로써 혐오스러운 범죄를 막지 못했다고 공식적으로 실수를 인정하고 사과한 바있다.

광주 비엔날레와 실패한 작품?

—

1979년부터 2005년까지의 작품 모음집 『The Fire This Time』에는 자르가 2000년에 열린 광주 비엔날레에 초대돼 펼쳐 보였던 작품사진이 실려있다. 제목은 〈Offering〉이며 한글로 〈제공함〉으로 번역됐다. 작가는 흰 종이상자에 비누를 담아 비엔날레관 주변에서 한 장에 만 원씩 받고 팔았다고 설명한다. 비누를 담은 종이상자에는 한글과 영어로 이렇게 인쇄되어 있다.(사진 16)

세계 각처의 무지와 무관심 아래 20세기 사상 최악의 기근 중 하나로 지난 10여 년간 북한 인구의 10퍼센트인 2~3백만 명의 북한 주민들이 굶어죽었다는 통계가 있다. 너무 심각한 나머지 오늘날 비누가 음식으로 대체되고 있다고 한다. 이 비누는 특히 기근 구제를 위한 기금을 마련하려는 것이다. 비누를 판 모든 기금은 북한의 무정부 조직위원회(비정부기구의 오역)로 보내게 될 것이다.

그리고 비엔날레관과 거리 일대에서 '제공함'이라는 글씨가 적힌 티셔츠를 입고 비누를 팔고 있는 사람들의 사진이 실려있다. 나는 이 전시회에 가보지

못했으나, 작가의 기대에 훨씬 못 미치는 기금이 마련됐을 것이며, 관객들의 반응이 생각만큼 뜨겁지 않아서 실망했으리라 짐작된다. 이 사진을 보면서 작가가 자신의 뜻을 한국의 문화로 적절히 전환시켜 성공적으로 연출할 수 있는 협조자를 만나지 못한 것이 안타까웠다. 그리고 비엔날레 측의 초대작가 지원제도가 허술하다는 느낌도 받았다.

비누 한 장에 만 원이라면 싸다고는 할 수 없는 가격이므로, 설득력 있는 어떤 장치 없이는 팔기가 쉽지 않다. 전시 내내 파리 날리는 수준이라면 기금은 커녕 인건비며 원료비 등 원금에도 미칠 수 없다. 돈도 돈이지만 이런 작업에 기부금이 들어오지 않는다는 것은 곧 작품의 의미가 관객들에게 설득력 있게 전달되지 않았다는 뜻이기 때문에 작품의 실패로 해석될 수 있다. 작가가 느꼈을지 모를 열패감을 생각하면 안타까움을 금할 수 없다.

안타까움이 드는 것은 이뿐이 아니다. 비누상자와 티셔츠 등에 쓰인 '제공함'이라는 직역어는 딱딱하고 거부감이 들 뿐만 아니라 작품의 뜻을 잘 설명해주지도 못한다. NGO(비정부기구)를 '무정부 조직위원회'로 번역하는 수준의 사람들과 진행했으니 애초부터 관객의 긍정적인 반응은 기대하기 어려운 것일지도 모른다. 그런저런 사정 때문인지 현재 그의 홈페이지에는 그가 했던 대부분의 작품들이 올라와 있는데, 이 작품은 빠져있다.

이 사례에서 알 수 있듯이 한국의 국제 미술행사는 세계적으로 유명한 작가를 초대했다고 생색만 내고, 실제로는 작가의 이름만 소비해버리는 경향이 있다. 앞으로는 국제 미술행사에 작가의 이름만 보고 초청할 것이 아니라, 작가와 작품을 제대로 이해한 후 초대하고, 초청에 응한 작가에게는 작업이 성공할 수 있도록 충분히 지원해야 한다는 상식을 다시금 생각하게 한다.

한편 자르가 복잡한 남북문제를 잘 모른 채 너무 쉽게 접근했다고 비판할 수도 있다. 해외의 보도매체로만 한국을 접한 그가 남한에서는 기본적인 인도주

16. 〈제공함〉, 2000년 광주 비엔날레 출품작.
비누를 팔아 북한의 식량사정을 돕기 위한 기금을 조성하여 북한 NGO에게 보내는 행위 자체를 작품으로 했다.
그러나 번역에서부터 일의 진행에 이르기까지 적절한 도움을 받지 못한 것으로 보인다.

의적 조치조차 퍼주기라는 등 정당의 진영논리로 폄훼하는 풍토가 팽배해있음을 알 턱이 없을 것이다. 더욱이 그런 작품을 하는 작가를 종북 예술가라 부르는 사람들과 언론이 있다는 것도 알지 못했을 것이다.

하지만 그가 지금까지 작품으로 보여준 태도는 언제나 단순하고 명료했다. 그가 미국과 유럽의 국가들, 그리고 UN에 분노를 느끼고 항변하는 이유는 분명하다. 한마디로 '지금 사람이 죽어가는데 뭣들 하고 있느냐?'라는 항의였다. 핏빛 강물과 시체들이 걷잡을 수 없이 떠내려오자 르완다의 이웃나라에서 이를 막아보겠다고 탱크 지원을 요청했을 때 경비 따지고 이해득실을 따지다가 사실상 아무런 행동도 취하지 못하고 방치했던 UN과 강대국의 행태를 그는 야만이라 칭하며 항의하는 것이다.

개념미술과 시대정신

——

한 인터뷰에서 알프레도 자르는 질문자에게 이렇게 되묻는다.

세계가 이런 형편인데 내가 어떻게 '미술'을 할 수 있을까?

여기서 말하는 미술은 과거 평화롭던 시절의 미술을 뜻하는 것 같다. 이 말은 아도르노가 "아우슈비츠 이후 서정시를 쓸 수 있을까?"라고 물었던 것과 같은 맥락이다. 그가 하는 작업은 기존의 체제나 통념에서 미술이라고 말하기 힘든 형식과 내용으로 이루어져 있을 때가 많다. 그래서 그의 작품을 이해하지 못하거나, 심지어는 미술이 아니라고 생각하는 사람도 있을 수 있다. 하지만 그가 '어떻게 미술을 할 수 있나?'라고 물을 때의 미술은 오락, 장식, 예능으로서

17. 〈아침의 금광-침묵〉, 라이트박스에 사진, 1985~2002.

18. 〈아침의 금광〉, 작가는 1985년 노천 금광으로 유명한 브라질 북부의 세라 펠라다를 방문했다. 라이트박스에 펼쳐 보인 이 광경은 금과 돈을 열망하는 인간의 본성과 노동조건 등 많은 것을 생각하게 한다.

의 미술이다. 그는 이런 식의 시간과 공간을 소비하는 미술이 아니라, 이 세계의 문제에 개입하고, 문제를 보여주며, 질문을 생산하고, 고민을 함께 하는 미술을 하고 있다.

그래서 나는 그를 이 시대 최고의 미술가 중 한 사람이라고 생각한다. 자기 방식과 내용을 분명하게 보여줄 뿐만 아니라, 미학적으로도 새로운 영역을 개척해가고 공감의 폭을 넓히고 있으며, 무엇보다도 많은 사람의 마음을 크게 움직이기 때문이다.

그의 작품의 특징은 미니멀하고 개념적인 것이다. 아직 국내에서 개념미술은 취약한 편이다. 개념미술은 전통적인 미술의 형태나 물질성을 떠나있어, 캔버스나 액자 형태의 회화만 생각하는 사람들을 혼란에 빠트릴 수 있다. 또한 개념미술은 언어를 많이 사용하는데, 언어가 불통인 경우에는 작품과 주변의 사회적·문화적·역사적 맥락에 대한 이해가 어려워질 수밖에 없다. 또한 내용이 아닌 형식에 집중하는 국내미술의 경향도 외국의 언어나 문화에 대한 이해 부족이 큰 원인일 수 있다.

다시 말하지만, 개념미술을 이해하기 위해서는 지식과 정보가 필요하다. 예를 들어 자르의 작품 〈르완다 프로젝트〉는 르완다 대학살에 대한 지식이 없으면 이해가 불가능하다. 이것이 꽃이나 사람을 그린 19세기 이전 미술과 다른 점이다. 꽃이나 인물은 누구나 인지할 수 있기 때문에 이해 가능성을 갖고 작품에 접근할 수 있다. 하지만 개념미술은 우리에게 익숙한 미술적 형식도 아니고, 이야기 방식도 다르다. 그래서 "개념미술은 어렵다"라는 말이 나온다. 이 점은 개념미술뿐만 아니라 20세기 이후의 현대미술 전체에 해당되는 이야기이기도 하다. 미술에 대한 생각과 시각이 19세기 이전에 갇혀있고, 20세기 이후의 미술을 이해하려는 수고를 하지 않는 사람이라면 오늘날의 미술에 거리감을 갖는 것도 당연한 일이라 하겠다.

〈베네치아, 베네치아〉

2013년 제55회 베네치아 비엔날레에서 칠레 파빌리온은 알프레도 자르의 작품 〈베네치아, 베네치아〉로 채워졌다.

입구에 설치된 96×96인치의 대형 라이트박스에는 무너진 건물 사이로 나서고 있는 한 사람이 있다. 그 사람은 2차 대전이 끝나자 피난에서 돌아와 완전히 부서진 밀라노의 작업실을 돌아보는 루치오 폰타나라고 자르가 설명한다. 작가는 이 사진을 통해 전쟁 후 폐허에서 다시 일어난 이탈리아 예술의 위대함을 상기시키고 싶다고 말한다. 전쟁 중에도 식지 않는 열정으로 「강박관념」을 만든 영화감독 비스콘티로부터 시작해 데 시카 감독의 「자전거 도둑」을 지나, 알베르토 모라비아 등의 시인, 소설가, 파솔리니와 베르톨루치 등의 전천후 예술가들, 그리고 마침내 아르테 포베라Arte Povera 작가들을 거론하며, 이탈리아는 전쟁으로 완전히 파괴된 이후 놀라운 예술적 창조를 이루었다고 강조한다.

그는 또한 파괴예찬을 하고 있다. 파괴해야만 진정한 창조가 이루어진다는 말이다. 20세기 초 이탈리아 미래주의자들의 '미래를 위해 과거를 모두 갈아엎자'라며 전쟁마저도 찬양했던 과격함을 떠올리게 한다. 이러한 태도는 또한 마리네티의 '과거 없이 오직 미래만!'을 연상시킨다. 그렇다면 무엇이 파괴되어야 한다는 걸까? 그 대답은 라이트박스 다음에 있는 본격 작품을 봐야 얻을 수 있다. 폐허와 폰타나가 있는 라이트박스 사진은 그 뒤에 있는 진짜 작업을 보여주기에 앞서 분위기를 잡는 인트로인 셈이다. 라이트박스를 지나 방 한가운데에 있는 작품이 본격적인 작품인데 물이 고여있는 커다란 수족관 형태이다.

커다란 사각박스가 테이블처럼 놓여있고 박스 안에는 녹조현상을 보이는 듯한 녹색 물이 가득 차있다. 물 위로는 베네치아 비엔날레 전시 중 국가관들이 있는 자르디니 섬의 건물과 길, 나무 등이 축소 모형으로 자리 잡고 있다. 수

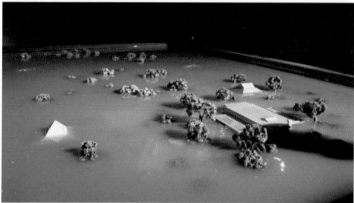

19. 〈베네치아, 베네치아〉
ⓒ Alfredo Jaar

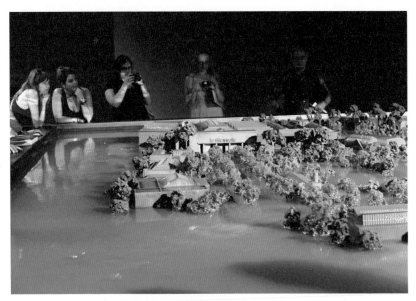

20. 칠레 파빌리온에서 〈베네치아, 베네치아〉를 보고있는 관람객들.

족관 앞에 서면 자르디니 섬 전체가 서서히 녹색 물속으로 가라앉는 것을 보게 된다. 섬은 물소리와 거품을 내며 가라앉다가 마침내 수면 아래로 사라진다.[05]

한 신문은 이 작품에 대해 "자르가 자르디니를 수장시켜버렸다"라고 표현했다. 호수같이 고여있는 물을 보고 있으면 물속에서 다시 섬이 떠오르기 시작한다. 각 나라가 자랑하는 파빌리온, 거기에 있는 나라이름과 글자도 보인다. 이른바 강대국이라 불리는 나라들의 28개의 전시관이 거기에 몰려있다. 자르디니 섬 전체가 3분에 한 번씩 물 아래로 사라졌다가 떠오르기를 반복한다. 물속에 가라앉았다가 떠오르는 이 모형은 실제크기의 60:1 축소이다.

05 베네치아 비엔날레 미술전시는 크게 두 곳, 아르세날레(Arsenale)와 자르디니(Giardini)에서 펼쳐진다. 아르세날레는 기획자가 전 세계의 작품을 초대하는 전시이고, 자르디니에는 각 국가관이 있어 각 나라가 자랑하는 작가와 작품을 설치하여 국가간 경쟁을 펼치는 곳이다. 한정된 지면 관계로 자르디니에 더 이상 국가관을 지을 수 없게 되자, 국가관을 갖지 못한 나라들은 베네치아 시내의 공간을 임대해 전시를 갖기도 한다.

미술, 세상에 맞서다

미술계부터 문화제국주의를 철폐하자

자르디니에 있는 28개의 국가관은 세계에서 힘깨나 쓰는 나라들이 대사관처럼 위치를 확보한 후 자국의 작가들에게 전시할 기회를 주고 있다. 한국은 '외교력과 백남준의 활약'으로 1995년 그곳에 국가관을 마련했다. 한국관의 크기는 작지만 아시아에서 파빌리온을 가진 나라는 한국과 일본뿐이다. 아프리카 대륙에서는 오직 이집트만 파빌리온을 가지고 있다. 200개 가까운 세계 국가 중 28개국만이 자르디니에 파빌리온을 갖고 있으니, '강대국의 문화제국주의가 펼쳐지는 섬'이라는 비판이 근거 없는 것은 아니다. 자르가 만든 이 모형 섬은 비엔날레가 진행되는 동안 24,860번의 부침을 계속한다고 한다. 그것이 가라앉고 떠오를 때마다 물소리가 나는데, 자르는 그 소리가 사람들에게 '저항하라, 저항하라'라는 구호처럼 들리길 원한다고 설명한다.

미국의 미술잡지 『아트 인 아메리카』는 페이 허쉬가 자르를 인터뷰한 내용을 싣고 있다.[06] 근데 그 대담은 제목부터가 심상치 않다. 번역해보면 "파빌리온 이후의 비엔날레?", 즉 파빌리온이 사라진 이후의 비엔날레란 뜻이다. 자르는 자르디니에서 소위 힘 있는 28개국의 전시관이 사라지고, 거기서 전 세계 모든 작가들이 국력과 관계없이 미술의 축제를 벌여야 한다고 주장한다.

베네치아 비엔날레가 시작된 지 120년이 됐는데, 유럽 중심주의, 강대국 중심주의는 반성과 수정 없이 계속돼왔다. 베네치아 비엔날레가 진정한 세계미술의 대축제라 한다면 패권주의와는 달라져야 한다.

06 『아트 인 아메리카』, 2013년 7월 2일 자 인터뷰. http://www.artinamericamagazine.com/news-features/interviews/a-post-pavilion-biennale-an-interview-with-alfredo-jaar/

(…) 큰 나라는 큰 파빌리온을, 작은 나라는 작은 파빌리온을 갖고 있다. 물론 그렇게 된 역사를 나도 알고는 있다. 하지만 예술가는 이미 존재하는 세계가 아닌 자기만의 세계를 창조해야 한다. 세계는 지금 굉장히 어려운 상황이다. 경제는 무너지고 있고, 유럽은 요새가 되고 있다. 또 빈부차는 갈수록 커지고 있다. 미술계가 그러한 것을 바꾸진 못하겠지만 노력을 모은다면 불균형적 상황이 되풀이되지 않게 할 수는 있을 것이다. 자르디니는 이 세상의 불균형을 그대로 되풀이하고 있다. 나는 그 모델을 바꾸기를 제안한다.

한마디로 그는 자신의 작품이 전시되고 있는 칠레관을 포함해 모든 국가관이 사라져야 한다고 주장한다. 모든 나라와 민족이 국력과 관계없이 평등하게 미술 축제를 펼쳐야 한다는 것이다.

알프레도 자르의 표현방식

알프레도 자르는 다양한 매체를 거침없이 사용하며 현란한 제작형식을 보이는 작가이다. 그는 사진을 촬영하고 그 사진을 사용하는 것에 매우 적극적이다. 사진은 평면인화, 슬라이드, 빔 프로젝트 등 다양하게 사용되고 있다. 특히 라이트박스의 사용은 거의 독보적인데, 그는 라이트박스를 미술관 안 혹은 옥외에서 두루 사용하고 있다. 그것은 주로 광고용으로 도시에서 광범위하게 사용돼 온 매체다.

또 그는 텍스트를 많이 사용한다. 그가 사용하는 텍스트는 '르완다'나 '키갈리'처럼 고유명사일 때도 있고 사실만 전하는 기사체 문장일 때도 있다. 그것을 인쇄물로, 슬라이드나 빔 프로젝트 영상 등으로 보여주고 때로는 이미지와

ⓒ Alfredo Jaar

21. 알프레도 자르가 묻는다.
(세상이 이런데) '신사 숙녀 여러분,
당신은 X나게 지루하다구요?'

병치하기도 한다.

그는 전광판, 움직이고 작동하는 기물, 그리고 온갖 오브제를 채택하고, 제작하고, 진열한다. 형식 사용에 매우 적극적이어서 다른 작가가 이미 사용해서 유명해진 방식이라 해도 필요하면 가져다 쓴다. 자신이 전하고자 하는 것이 잘 전달되기만 하면 작가는 무엇이든 끌어다 쓸 수 있다는 태도를 보여준다. 작가의 이런 자유로움과 대담함은 어디서 연유하는 것일까. 어쩌면 그것은 그가 가진 견고한 내용주의가 뒤에서 밀어주고, 세계와 인류에 대한 뜨거운 관심과 사랑이 앞에서 끌어주기 때문이 아닐까.

전쟁의 진실을 전하는 사진의 진실

예술노동자연합의 사회적 참여

〈아기들도?〉의 탄생

아래 포스터의 제목은 〈물음. 아기들도? 답. 아기들도〉이지만, 보통은 줄여서 〈아기들도?〉라 부른다.

이 포스터는 예술노동자연합[01] 소속 작가 세 명이 제작했다. 미군의 베트남 주민학살을 생생하게 증언하는 이 작품은 1969년 12월 26일 자로 5만 부가 인쇄된 후 자원봉사자와 학생, 시민에 의해 미국 전역과 전 세계로 뿌려졌다. 반응이 워낙 뜨거워서 수많은 신문과 방송이 이 포스터를 자신의 매체에 다시 내보냈으며, 이를 받아본 많은 시민들은 곧바로 복사본을 만들었다. 곳곳에서 포

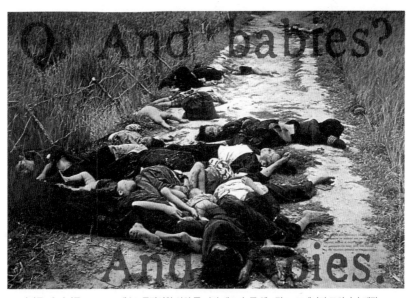

1. 〈아기들도? 아기들도〉, 1969. 예술노동자연합 회원 중 어빙 페트린, 존 헨드릭스, 프레이저 도허티가 제작.

01 뉴욕 시 주변의 미술인을 중심으로 만들어진 예술노동자연합(Art Workers Coalition : A.W.C.) 회원들. Carl Andre, Gregory Battcock, Karl Beveridge, Thelma Brody, Frederick Castle, Carole Conde, Iris Crump, John Denmark, Frazer Dougherty, Dan Graham, Hans Haacke, Jon Hendricks, Frank Hewitt, Poppy Johnson, David Lee, Naomi Levine, Lucy Lippard, Lee Lozano, Irving Petlin, John Perrault, Faith Ringgold, Tony Shafrazi, Seth Siegelaub, Gene Swenson, Jean Toche.

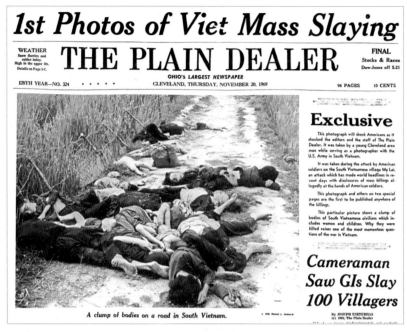

2. 로널드 헤벌리, 미라이 학살, 미군이 자행한 미라이 학살사건 사진을 최초로 1면 머리기사로 내보냈다. 「플레인 딜러」, 1969. 11. 20.

스터가 재제작되고 유포됐다. 그리하여 그것은 6~70년대에 가장 뜨거운 반응을 불러일으킨 작품 중 하나로 기록됐다.

〈아기들도?〉는 이후에도 반전집회와 시위의 단골 플래카드로 등장했을 뿐 아니라 반복해서 인용되고 패러디됐다. 닉슨 대통령이 재선에 도전하자 그를 반대하는 집회에서는 이 사진에 "4년 더라고?"라는 글자만 바꿔 사용하는 등 월남전 지지자들을 효과적으로 괴롭히는 데 일조했다.

이 포스터가 나오기까지의 배경과 전후 사정에는 흥미로운 요소가 많다. 이 작품은 현대의 전쟁과 국가, 정부의 홍보전략과 매스컴의 여론조작, 그리고 해묵은 논쟁이라 할 수 있는 "미술의 가치기준은 아름다움인가, 진실인가?" 등의 문제에 큰 시사점을 던지고 있다.

흑백필름과 컬러필름

포스터는 처참하게 쓰러져있는 사람들을 찍은 사진을 배경으로 하고 있다. 그것은 로널드 헤벌리라는 사람이 베트남 현장에서 찍은 사진에 포스터 제작자들이 붉은색 글자를 더해 인쇄한 것이다. 그 사진을 촬영한 헤벌리는 군인이었다. 우리식으로 말하면 부대마다 한 명 이상씩 있는 정훈 하사였다.

그는 사진을 찍었고 언제나 그의 사진은 상부의 검열과 선택을 거친 후 군인신문에 실렸다. 그런데 그는 이 업무를 수행하면서 자신이 찍은 사진 중 어느 한쪽 성향의 사진만 검열을 통과해 신문에 실린다는 것을 알게 됐다. 다른 성향의 사진은 사진으로서의 가치와 상관없이 조용히 사라졌다. 그는 이러한 경험을 통해 상부의 검열기준을 파악할 수 있게 됐다. 이를테면 일반인들이 사진을 보며 미소를 지을 만한 '휴머니즘 사진'은 실렸지만, 전쟁의 긴박한 상황이나 처참한 진실이 담긴 사진은 여지없이 폐기된다는 것이었다.

그는 어느 날부터 현장에 나갈 때 카메라 한 대를 더 준비했다. 군에서 지급한 카메라에는 흑백필름을 넣었고, 개인 카메라에는 자비로 마련한 컬러필름을 장착했다. 그의 사진이 실리는 군인신문은 흑백이었으므로 흑백필름이 든 공적 카메라로는 보고용 사진, 즉 선택될 만한 사진을 찍고, 컬러필름이 든 사적 카메라로는 마음 가는대로 찍었다. 자신이 의미 있다고 생각하는 사진을 찍은 것이다.

헤벌리가 제대 후 고향 클리블랜드로 돌아왔을 때 그의 가방 안에는 그동안 찍은 컬러필름들이 있었다. 그는 그중 몇 장을 현상하여, 1969년 11월 클리블랜드의 한 신문사 플레인 딜러에 보냈다. 이후 그 신문사가 1면 머리기사로 공개한 몇 장의 사진이 미국 전역을 뒤흔들었다. 그 사진은 미국 정부가 그동안

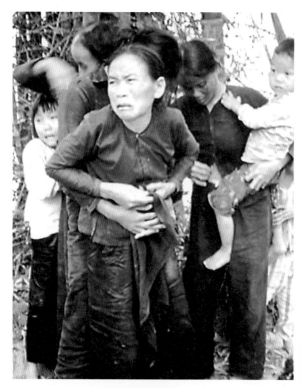

3. 미라이 주민학살 직전의 베트남 주민의 모습. 로널드 헤벌리 촬영, 1968.

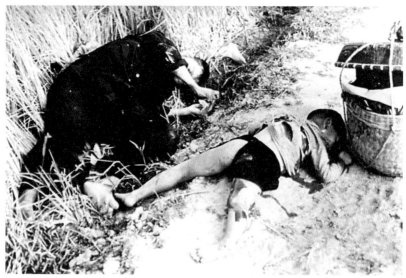

4. 여성과 노인, 아이들까지 모두 사살되었다. 로널드 헤벌리 촬영.

철저히 감추어왔던 전쟁의 진실을 담고 있었다. 그것은 미라이 주민학살[02]의 모습이었다.

사진 3은 무차별사격 직전의 순간에 떨며 울고 있는 주민의 모습을 담고 있다. 그리고 몇 초 후 찍은 사진 2에서는 주민들이 모두 길 위에 쓰러져있다. 아무런 저항도 할 수 없는 노인, 부녀자, 어린이, 갓난아기, 모두가 그 시체더미와 함께 있다. 미군의 만행을 명확히 보여주는 그의 사진들은 곧바로 커다란 사회적 논쟁을 불러일으켰다. 그 사진들은 그해 12월 『라이프』에도 실렸다.

예술노동자연합의 문제제기와 실천

이 사진이 『라이프』에 실린 후 전국적으로 여론이 들끓기 시작했다. 논란이 일자 CBS방송사의 앵커맨 마이크 월리스가 문제의 사진을 보며 미라이 학살 당시 작전에 참여한 또 다른 병사 폴 매들로와 TV 인터뷰를 했다.

문　그래서 당신은 67발 정도의 사격을 했다는 건가요?

답　그렇습니다.

문　당시 몇 사람이나 살해했나요?

답　그러니까… 나는 자동으로 쐈기 때문에… 그 사람들의 방향으로 총알을 뿌리다

02　미 육군이 행한 베트남 주민학살 사건. 1968년 3월 16일 칼과 총, 수류탄으로 347명(미군 측 주장)~504명(베트남 측 주장)이 살해당했다. 사망자는 갓난아기부터 82살 노인까지 다양했으며 56명이 7세 이하로 알려졌고 강간 후 살해당한 여인도 수십 명이었다. 헬기에서 학살을 목격한 톰슨 준위가 숨어있던 주민 10여 명과 미군 사이에 헬기를 착륙시키고 학살 주범 켈리 중위와 대치하며 주민들을 구출할 때까지 학살은 계속됐다. 이 사건은 닉슨 정부와 군부 사이에서 은폐되어오다가 헤벌리의 사진으로 다시 쟁점화되어 군사재판이 열릴 수 있었다. 하지만 켈리 중위만 종신형, 나머지는 무죄였으며, 켈리 중위조차 3년 1개월 만에 사면되는 등 정치적 쇼에 그쳤다는 비판을 받았다.

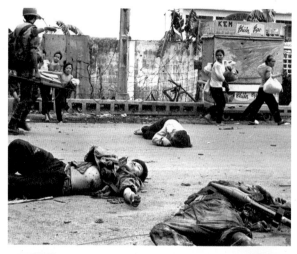

5. 베트남전쟁 사진, 1968.

6. A.W.C.와 G.A.A.G.(The Guerrilla Art Action Group)는 현대미술관에서 함께 시위를 벌였다. 〈게르니카〉는 많은 돈을 들여 전시하면서 왜 〈아기들도?〉에는 재정 지원을 하지 않는가를 따져 묻고 있다. 1970. 1. 8.

7. 워싱턴 D.C.에서 월남전 반대시위를 하는 군중들. 1971.

미술, 세상에 맞서다

시피 해서 몇 명이나 죽었는지 알 수 없습니다. 그건 순식간에 일어난 일이니까요. 아마 10명이나 15명쯤 될 것 같습니다.

문　남자, 여자, 그리고 어린이들도?

답　남자, 여자, 그리고 어린이들도.

문　아기들도?

답　아기들도.

포스터를 제작하기로 한 뉴욕 예술노동자연합의 세 작가는 이 인터뷰의 마지막 문답을 헤벌리의 사진 위에 핏빛의 글자로 넣었다. 그리고 제목을 〈아기들도?〉로 하고 미국 전역에 배포했다.

사실 이 포스터 작업은 본래 현대미술관MoMA이 재정 지원을 하기로 한 것이었으나 첫 샘플을 본 미술관 책임자들은 생각이 달라졌다. 이렇게 충격적인 반전 포스터가 나올 줄은 예상하지 못했고, 정부로부터의 압력 등 뒷감당이 두려웠기 때문이었다. 현대미술관의 책임자들은 인쇄 직전, 앞서했던 지원 약속을 철회하고, "그러한 포스터 지원은 미술관의 기능 밖의 일이다"라고 그 이유를 발표했다.

예술노동자연합은 잠시 당황했지만 일단 인쇄를 진행하고 배포하기 시작했다. 자금은 전국의 소액 지원자들의 재원으로 충당하기로 했다. 이후 예술노동자연합의 일부 회원은 현대미술관에서 전시 중이던 피카소의 〈게르니카〉 앞에서 이 포스터를 들고 "〈게르니카〉는 많은 돈을 들여 전시하면서 왜 〈아기들도?〉는 외면하는가?"하고 따졌다.

미술관의 권위와 관습 허물기

예술노동자연합은 1969년 1월 뉴욕 시에서 미술가, 영상제작자, 작가, 비평가, 미술관 관계자 등이 결성한 단체다. 예술가를 노동자로 부르는 명칭에서부터 단체의 성격이 드러난다. 이 그룹은 미술의 사회적 역할과 미술인들의 정치적, 미학적, 윤리적 실천을 효과적으로 행하고자 하는 목적에서 만들어졌다. 특히 예술세계에 있어 불평등한 처지에 있는 여성 예술가, 유색인 및 소수민족 예술인의 동등한 작품발표 기회를 확보하기 위해 노력했다. 또한 예술이 순수주의와 형식주의를 벗어나 사회와 세계의 변화에 적극 참여해야 한다고 주장했다.

1969년 4월에는 약 3백 명의 예술인이 참여한 가운데 '미술관, 예술가, 사회'의 새로운 관계설정을 고민하고 모색하는 토론회가 열렸다. 이들은 특히 미술계에서 하나의 권력이 된 미술관들에게 그 문턱을 낮추고 개방적으로 운영할 것을 요구했다. 이들은 미술관 앞에서 시위 등의 행동으로 자신들의 의견을 알렸다. 미술관들에게 권위의 벽을 허물기를, 관습적으로 백인 남성 예술가에게 집중됐던 관심을 여성과 소수민족의 예술인들에게 고루 나누도록 압력을 가했다. 오늘날 많은 미술관들이 행하고 있는 주 1회 무료입장 제도 역시 이들의 주장으로 시작된 일이었다.

예술노동자연합은 뜨겁게 사회문제로 떠오른 베트남전에 분명한 입장을 천명했다. 그들은 부도덕한 전쟁의 종식을 위해 여러 행동을 실천했다. 이들이 생각하는 미술은 시각적인 것뿐만 아니라 윤리적인 실천도 포함하고 있었다.

1969년 1월 15일을 '베트남전 종전을 위한 미술행위중지의 날moratorium'로 정한 회원들은 뉴욕의 각 미술관과 화랑에 협조를 요청했다. 하루 동안 미술관은 문을 닫고, 미술인들은 작업을 중단하며, 모든 이들이 베트남전의 종지부를 위해 침묵하기로 한 것이다. 이에 동조해 현대미술관, 휘트니 미술관, 유태인

8. 페이스 링골드, 〈국기가 피 흘리고 있다〉, 캔버스에 유채, 1967. 예술노동자연합의 흑인 여성 작가

미술관과 많은 상업 갤러리들이 하루 동안 문을 닫았다. 그러나 이를 외면한 메트로폴리탄과 구겐하임 미술관은 정문 앞에서 벌어지는 예술노동자연합 회원들의 시위를 감당해야 했다. 시위로 인해 메트로폴리탄 미술관은 개막일을 연기해야만 했다.

예술노동자연합은 그 후 1971년까지 약 3년간 활발한 활동을 보였다. 특히 미술관의 역할과 기능에 문제를 제기한 이들의 활동은 그동안 각자의 작업실과 전시공간 등에서 폐쇄적으로 머물던 미술인들에게 집단적 행동주의를 고무하는 하나의 전례가 됐다. 예술노동자연합은 70년대 이후 성차별과 인종차별에 대항하는 포스트모더니즘 담론 확산에 중요한 기여를 했다고 평가받는다.

68혁명,
새로운 세계를 향한 질주

68혁명의 꽃이 된 민중공방의 포스터

"달려라 친구여, 낡은 세계가 좇아오고 있다."

68년 5월 파리 시의 낙서

"선생님, 시험사정관님, 감사합니다. 6살부터 경력관리를 하게 해주셔서."

소르본 대학의 낙서

"현실적이 돼라, 불가능을 요구하라."

파리 시의 낙서

"혁명은 안 되고 나는 방만 바꾸어버렸다."

김수영 「그 방을 생각하며」

1. 1968년 5월 〈자본타도〉 포스터가 붙어있는 민중공방 2. 〈자본타도〉
근처에 학생들이 몰려있다.

1968년, 전 세계가 열병을 앓다

—

1960년대가 끝나갈 무렵, 세계는 전례 없는 진통과 열병을 앓고 있었다. 1968년 미국, 프랑스, 영국, 독일, 이탈리아는 시민과 학생들의 엄청난 저항에 부딪혔다. 베트남과 전쟁 중이던 미국이 시끄러운 것은 당연하나 그 밖의 국가들도 평화롭지 못했다. 서유럽뿐만이 아니었다. 프라하의 봄을 맞은 체코슬로바키아를 비롯한 동유럽, 문화혁명의 광기에 휩싸인 중국, 전학공투회의(약칭: 전공투)의 일본, 그리고 멕시코와 브라질에 이르기까지 전 세계의 도시는 대규모 집

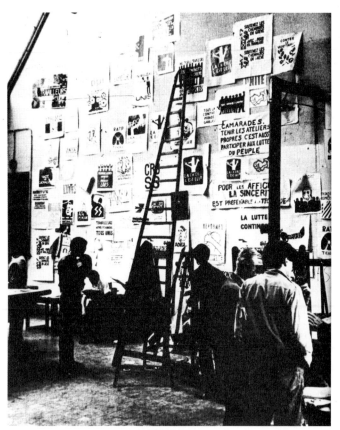

3. 학생과 시민들이 점거한 미술대학의 민중공방 내부 벽

회와 시위, 봉기와 투쟁으로 바람 잘 날 없는 세월을 보냈다.

이제 와 돌아보면 그것은 근대라는 낡아 삐걱거리는 구시대를 벗어나 새로운 세계로 변모하기 위한 진통이었다는 생각이 든다. 이 같은 1960년대 후반 세계의 열망과 갈등을 가장 격렬하게, 그리고 총체적으로 드러낸 사건이 1968년 5월의 파리 혁명이라 할 수 있다.

'1968년 5월' 사건을 일컫는 용어는 통일되지 않고 있다. 68혁명이라 하는가 하면 68운동이나 봉기, 저항, 폭동 등 다양하게 불리고 있다. 많은 사람들이 혁명이라 명명하는 데 합의하지 못하는 이유는 결과적으로 권력교체를 이루지 못했기 때문이다. 하지만 그 사건이 유럽과 미국을 넘어 전 세계에 정치적, 문화적으로 급격한 변화를 추동해왔다는 것에는 연구자들의 의견이 일치하고 있다. 젊은이들이 주도한 이 운동은 근대 이후 제1세계 국가와 정부에게 과거를 반성하게 하고 혁신적으로 정책을 전환하는 중요한 계기를 마련했다는 이유에서 특히 문화혁명이라 불리고 있다.

어쨌든 한국에서는 68혁명이라는 명칭이 가장 일반화된 듯하다. 이는 한국의 언론과 학계가 사건을 과장하는 경향이 있기 때문이라고 할 수도 있겠으나, 그보다는 사건의 혁명적 성격과 더불어 이후의 의식과 사고에 미친 영향력을 인정하기 때문일 것이다.

68혁명은 프랑스 전체의 22퍼센트에 달하는 1천만 명 이상이 시위와 파업에 참여한 사건이다. 사건은 파리 시 외곽에 위치한 낭테르 대학 학생의 시위로 시작됐다. 아주 사소한 학내문제에서 출발했지만 시간이 지날수록 당시 프랑스 사회의 문제점과 국제사회의 여러 모순이 결합하면서 그 규모가 걷잡을 수 없이 커졌다. 처음에는 기성세대가 강요하는 권위적 질서에 대한 항의로 시작했으나 점차 사회 전반의 계급적·인종적·성적 불평등과 억압, 나아가 자본주의와 제국주의의 횡포에 이르기까지 다양한 사항들로 번졌다. 한마디로 개

인 삶의 양식과 욕망의 해방에서부터 비인간적 관료행정과 계급갈등, 불평등한 국제관계에 이르기까지 근대에서 억눌려 있던 꿈과 이상이 봇물 터지듯 분출된 사건이었다. 기존 질서가 강요하는 순응과 복종을 집어 던지고 "금지를 금지하라!", "상상력에게 권력을!"이라고 외치고 '불가능한 것을 요구'하며 삶의 조건 자체를 변혁하고자 투쟁했다.

이 사건은 국민의 절대적 지지와 참여로 프랑스의 거의 모든 기능을 잠시 정지시키기도 했다. 다양한 업종에 종사하는 회사원과 노동자, 공무원, 학생들의 파업과 점거로 정치, 경제, 행정, 교육, 의료는 물론 교통과 전력 공급까지 마비되는 상황에 이르렀다. 당시의 대통령 드골은 다급한 나머지 독일 바덴바덴에 출장 중이던 국방부장관을 극비리에 찾아가 만일의 사태에 대비한 군사적 행동을 확약 받고 올 만큼 긴박한 상황이었다.

실패한 정치혁명, 성공한 문화혁명

이 혁명에는 주동자나 조직적인 지도체계, 혹은 분명한 주도 세력이 없었다. 시위와 파업에 참여한 사람들은 근본적으로 이상과 분노를 지닌 개인이나 소집단이었다. 이들이 개별적으로 참여하는 도중에 필요에 따라 개인이나 소집단이 연대함으로써 갑자기 커져버린 사건이었다. 전체를 아우르는 조직과 체계가 없었기 때문에 어느 순간 폭발적으로 거대한 목소리를 냈고, 같은 이유로 정부와 친정부 언론의 조직적 와해 공작 앞에서 쉽게 무너졌다.

68년 5월을 주도한 진보세력은 당시의 정치권력을 바꾸지 못했다. 그러나 드골 정부는 뜻밖의 혁명적 열기에 놀라 서둘러 국회를 해산했고, 약 한 달 후 국민의 심판을 받겠다는 뜻으로 총선을 실시한다. 시민들의 대정부 투쟁이 시

작되자 정부가 가장 먼저 한 일은 학생과 노동자, 집단과 집단, 개인과 개인 사이의 연결고리를 끊거나 그들 간의 거리를 넓히는 일이었다. 한동안 시위와 파업에 무능하게 대처하던 프랑스 정부가 위기를 인식하고 대응태세를 갖추고 행동을 시작하자 혁명적 결속은 곧바로 와해되기 시작했다. 드골 정권은 진보세력의 기에 눌려있던 보수세력을 결집하고, 이미 장악하고 있던 신문과 방송매체를 적절히 이용하여 총선에서 압승한다. 선거 결과가 다시 드골 정권의 손을 들어줌으로써 5월의 열기는 빠르게 식어갔다. 이렇듯 이 사건은 수많은 문제만 제기했을 뿐, 뚜렷한 결실 없이 역사 속으로 사라지는 것처럼 보였다.

그러나 이때 제기된 이슈들은 잠자던 사람들의 의식과 사고에 불을 질렀다. 그것은 정치에서부터 문화에 이르기까지 이후 세계가 변화하는 방향과 기준이 되었다. 이때 봇물처럼 터져 나왔던 정치, 사회, 경제, 문화, 여성, 윤리 등의 문제들은 이후 현실정치에서 현실화되고 제도화되기 시작했고, 사람들의 의식과 함께 세상을 변화시키기 시작했다.

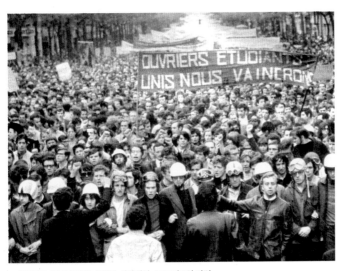

4. 학생과 노동자가 함께 시위를 시작했다. 1968년 5월 파리

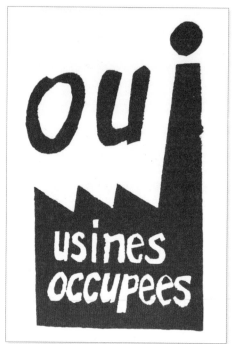

5. 〈그래, 공장을 점거하자〉

　이제 사람들은 이 사건을 기준으로 하여 그 '이전'과 '이후'로 시대를 구분
한다. 그 이전 시대를 모더니즘, 그 이후를 포스트모더니즘으로 부르기 시작한
것이다. 산업사회, 식민주의, 관료주의, 가부장적 남성 우월주의, 개발지상주의
등을 특징으로 하는 모더니즘은 막을 내리고 이제 그 이후를 고민하고 반성하
는 '탈'산업사회, '반'식민주의, 문화다원주의, 양성평등주의, 생태주의 등 대
안들을 찾아 나서는 것이다. 68사건은 이렇게 시대를 갈라놓을 만큼 의미를 지
닌 사건이었다.

　이와 같은 사회적 대혼란과 혁명적 분위기 한가운데에서 미술은 과연 무엇
을 했으며, 그 사건과 미술은 어떤 영향을 주고받았을까? 혁명 중에 만들어진
미술작품 생산조직인 민중공방Atelier Populaire의 작품들은 68혁명의 정신과 활
동을 대변한다. 당시의 투쟁 현장에는 사회주의, 상황주의, 마오쩌둥주의 등 여

러 계파들이 참여해 각각 시위를 주도했다. 여기서는 복잡다단한 사상적 측면 보다는, 혁명의 구호를 시각화했던 민중공방의 작품을 중심으로 사건의 흐름 을 살펴보고자 한다.

희망과 분노의 나날들

1945년 8월에 2차 대전이 끝나고, 그로부터 20여 년이 지날 즈음 서유럽 국가 들은 전쟁의 폐허를 딛고 눈부신 경제성장을 지속하고 있었다. 프랑스는 드골 이 집권하는 1958년부터 10년 동안 평균 5퍼센트의 경제성장률을 기록했다. 전후 베이비붐으로 인한 인구 급증은 소비와 생산의 증가를 가져왔다. 통계에 따르면 1960년대에만 자동차와 세탁기 소유가 2배, 냉장고는 3배, TV는 5배로 증가했다. 그러나 60년대 후반 들어서도 노동자의 임금 수준은 여전히 낮았고, 실업률까지 증가하며 빈부의 격차가 벌어지고 있었다.

인구의 폭발적 증가는 대학에서도 나타났다. 1946년에는 12만 3천 명이던 대학생이 1961년에는 20만 2천명이 됐고, 1968년에는 51만 4천 명으로 늘어났 다. 학생 수는 거의 4배가 늘었으나 교육의 질과 시설은 크게 달라진 것이 없었 다. 보수적인 교수들의 구태의연한 교수법, 주입식 강의, 낙후된 시설, 위압적 이고 권위적인 학사관리 등 대학의 교육 여건과 상황에 학생들의 불만이 쌓여 가고 있었다.

사건의 불씨는 파리 북서쪽에 위치한 낭테르 대학에서 일어났다. 낭테르 대 학은 증가하는 지원자를 수용하기 위해 파리 외곽에 급조된 대학으로, 1964년 개교할 때 이미 학생 수가 1만 5천 명을 넘었다. 학교의 시설과 규정, 학사, 강의 등에 불만이 쌓여있던 학생들이 집단적인 움직임을 보인 것은 1967년 봄이었

다. 여학생 기숙사에 남학생의 출입을 금지하자 이에 대한 불만에서 성별분리와 출입규제의 철폐를 주장하면서 항의와 시위가 시작됐다.

푸셰 교육부 장관이 대학의 교육을 경제와 산업의 요구에 맞춰 전문가를 양성하는 데 초점을 둔다는 내용의 교육 개혁안을 발표했다. 진보적 성향의 학생들은 개혁안에 깔려있는 산업제일주의, 기능주의, 국가주의에 심한 거부감을 느꼈고, 기존사회의 계급적 질서와 비인간적 권위, 남녀 불평등, 피부색과 인종에 따른 편견, 불공정한 국제관계 등을 받아들일 수 없었다. 프랑스전국학생연합U.N.E.F.이 수업거부 운동을 주도했고 이 움직임은 가을에 시작된 사회학과 학생들의 수업거부 운동과 연결됐다.

분노한 학생들

―

화근은 역시 베트남전이었다. 1968년 1월 30일은 음력 1월 1일이었다. 베트남에서는 보통 구정 시기에는 전투를 하지 않는다는 관례를 깨고 이날 북베트남군의 기습공격이 감행되었다. 북베트남 군대와 베트콩 게릴라조직 남베트남민

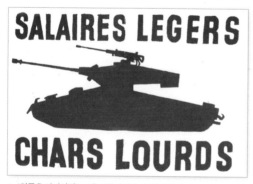

6. 〈월급은 가벼워지고, 탱크(국방비)는 무거워지고〉

7. 〈이제는 우리가 말할 차례〉

족해방전선N.L.F.이 미군기지와 남베트남 관공서를 공격함으로써, 베트남 전역 140여 개의 도시와 마을에서 동시다발적으로 전투가 벌어졌다. 이른바 구정 공세였다. 미군은 상당한 피해를 입었고 갑작스런 공격에 당황했다. 잠깐이지 만 미국으로서는 치욕스런 사건도 일어났다. 오전 2시 45분부터 9시 15분까지 사이공 미국대사관이 점령당해 건물에서 성조기가 내려지고 베트콩 깃발이 펄 럭였던 것이다.

미군의 보복이 즉각 시작됐다. 막강한 화력을 동원해 북베트남과 베트콩 측 에 무차별 맹폭격을 퍼부었다. 그 결과 북베트남은 언제나처럼 미군에 끼친 피 해에 비해 훨씬 큰 피해를 입었다. 하지만 이 구정 공세는 가까운 시일 내에 승

8. 〈투쟁은 계속된다〉

9. 〈젊은 것들은 입 닥쳐!〉
드골의 그림자가 젊은이의 입을 막고 있다.

10. 〈개판? 그건 바로 당신이야!〉
드골이 시위를 난장판이라고 비꼰 것에 대응하는 포스터.

리하고 전쟁을 끝낼 수 있으리라 믿던 미국 정부의 확신과 국민들의 기대에 심각한 타격을 주었다. 이는 미국 내의 '반전' 여론에 기름을 붓는 효과를 가져왔다. 북베트남과 베트콩이 미국에 선제 공격을 한 이 사건은 '다윗과 골리앗의 싸움'으로 비유되면서 식민지에서 해방하고 독재자로부터 자유를 되찾기 위해 전투를 벌이는 전 세계의 국가나 민족들에게 일종의 복음이 됐고 큰 용기를 주었다.

게다가 구정 공세를 전후해 흘러나온 수많은 기사와 사진, 특히 미국이 가한 잔혹한 전투장면과 시체 사진들은 미국 국민과 국제사회의 반전 여론에 결정적인 역할을 했다. 미라이 주민학살사건도 바로 이 구정 공세 직후 일어난 사건이었다.

이때부터 본격적으로 월남전 반대시위가 일어났다. 프랑스를 비롯한 독일, 이탈리아, 영국 등에서 일어난 시위는 점점 규모가 커지고 조직화되는 조짐이 나타났다. 파리에서도 학생들이 소르본 대학 도서관에 N.L.F.의 깃발을 내거는

11. 〈무장경찰=나치 친위대〉

12. 〈민중의 대학〉
노동자의 상징인 프라이어와 학생의 상징인 책을 들고 있다.

등 시위가 한층 격렬해졌다.

3월 20일 시위 중에 아메리카 익스프레스 파리지사 앞에서 사제 폭탄으로 추정되는 폭발물이 터져 일대의 유리창이 박살나는 사건이 일어났다. 이튿날 시위 학생 중 8명이 각자의 집에서 체포됐다. 거기에 낭테르 학생도 한 명 포함되었는데 총장이 학생 명단을 경찰에 제공했다는 소문에 분노한 낭테르 학생들이 행동에 나섰다. 600여 명이 강의실을 점거하고, 150여 명이 총장실을 점거했다. 이날 점거한 강의실에서 학생 142명이 '3·22운동'이라는 조직을 결성했다. 이들 중에는 수영장 사건으로 이미 유명해진 다니엘 콩방디[01] 도 있었다.

3·22운동을 중심으로 학생들의 투쟁이 격렬해지고 이를 막으려는 기동타

01 콩방디는 낭테르 대학 수영장 개관식에 참석한 체육청소년부장관 프랑수아 미소프에게 다가가 담뱃불을 빌린 후, 장관이 쓴 청년문제에 관한 300쪽의 보고서에 "왜 청년의 성문제에 관한 언급이 한 줄도 없나?"를 따져 물었던 일이 르 몽드에 실리면서 대단한 주목을 받았다. 프랑스에 유학 중이던 독일 국적의 콩방디가 시위를 주도하다가 받은 추방 명령도 '외국인 차별'이라는 새로운 이슈의 도화선이 되었다.

13. 〈커서 실업자가 되겠지?〉

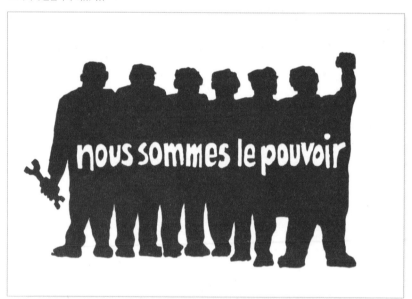

14. 〈우리가 권력이다〉

격대의 대응도 갈수록 과격해지자 결국 낭테르 대학은 학교 폐쇄를 결정하고 출입을 봉쇄했다. 그러자 학생들은 다음날인 5월 3일, 파리 시내의 소르본 대학으로 이동하여 이 모든 조치에 항의하기 시작했다. 이에 소르본 대학의 총장은 경찰의 개입을 요청했고 소르본 대학 역사상 처음으로 교내에 경찰이 진입했다. 그들은 무자비한 폭력으로 527명의 학생들을 체포하고 집회를 해산시킨 후 학교를 폐쇄했다. 이날 학생에게 가해진 경찰의 폭력성이 사진과 TV로 시민들에게 알려지자 다음날에는 분노한 시민들이 거리로 뛰쳐나왔다. 파리의 거리는 고등학생부터 대학생, 노동자에 이르는 시민들에 의해 장악되기 시작했다.

바리케이드의 밤

이날부터 라탱 지구를 가운데 두고 시민과 경찰 사이에 전투가 시작됐다. 시간이 지날수록 시민들의 참여가 많아지고 드세졌다.

5월 10일은 "바리케이드의 밤"으로 불렸다. 학생과 시민들이 폭력 경찰과 대치하기 위해 설치한 바리케이드가 하룻밤 사이 60여 개나 됐다. 경찰의 진압용 차와 물 대포차의 통행을 차단하기 위해 자동차와 표지판 등 구조물을 뒤집었다. 도로 포장용 돌멩이를 나무, 철 등과 함께 쌓았고 경찰의 공격에 적극적으로 맞서기 위해 짱돌을 모았다. 바리케이드는 시각적 효과가 더 컸다고 평가받았다. 전투에서 효율적으로 사용되지는 못했지만, 어둠이 걷히자 시민들의 눈에 띈 바리케이드의 모습이 혁명세력의 감정적 분노와 투쟁의지를 표현하는 데 더없이 좋은 효과를 거두었기 때문이다.

5월 13일, 1천만 명 이상의 노동자와 시민이 파업에 동참했고 대부분의 대학과 공장을 점거했다. 인구의 22퍼센트가 참여하여 122개 공장을 점거함으로써

15. 바리케이드의 밤 이튿날 아침의 파리 라탱 지구. 경찰에 대응하기 위한 바리케이드가 하룻밤 사이에 60여 개나 만들어졌다.

16. 시위 중 짱돌을 던지는 파리 시민들

나라 전체가 마비됐다.[02] 관공서 행정에서부터 전기, 교통, 의료, 유통에 이르기까지 거의 모두가 정지되었으나 정부는 아무런 힘도 쓰지 못했다. 장의사도 파업에 참여했으므로 "지금은 죽기에 적절치 않은 시간!"이라는 소리가 나올 지경이었다.

드골 정권은 그제야 사태의 위중함을 깨닫고 비상조치를 취하기 시작했다. 교육부장관이 사임했고, 퐁피두 총리가 나서 5월 27일 노조대표들과 임금협상 등을 안건으로 대화를 시작했다. 3일 후 정부와 노조 지도자들은 가까스로 '그르넬협약'을 체결했다. 이렇게 위기가 수습되는 듯했으나, 여전히 일각에서는 투쟁을 계속하겠다는 노동자들의 항의집회가 지속됐다.

02 통계에 의하면 1968년 프랑스 인구는 4천 9백만 명으로, 시위에 참가한 인원 1천만 명은 전체 인구의 22퍼센트를 차지한다.

5월 30일, 드골 대통령은 대국민 연설을 통해 국면 전환용 중대조치를 발표했다. 일부 국민들의 사임요구에 거부 입장을 밝히는 한편 국회를 해산시키고 한 달 후 재총선을 통해 새로운 국회를 만들겠다고 약속했다. 드골의 연설이 끝나자, 그를 옹호하는 보수파 시민 수십만 명이 기다렸다는 듯 시가행진을 시작했다. 그동안 진보파의 기세에 눌려 있던 보수세력이 반격을 시작한 것이다.

6월 들어 보수 단체와 방송 등 매체들이 결집하기 시작했다. 드골 정부는 보수 우파 성격의 단체의 형성과 행동에 직간접적으로 관여했으며 6월 말에 있을 총선에서 승리하기 위한 여러 가지 전략을 펼쳤다.

나날이 확산되던 소요사태가 이때를 기점으로 수그러들기 시작했다. 전국에서 진행됐던 파업과 점거가 풀리며 점차 이전 상태로 돌아갔다. 6월 11일, 세 번째 바리케이드의 밤을 끝으로 전국 규모의 시위는 종결됐다. 6월 12일에는 극좌계열 학생조직을 강제로 해체했고, 16일에는 경찰이 소르본 대학에 진입해 학생위원회를 해체하고 교수 및 교직원의 업무와 조직을 회복시켰다.

약속대로 6월 말에 총선이 치러졌다. 기존의 신문과 라디오, TV 방송들은 드골 정부와 그 옹호세력들에 장악되어 있었다. 보수파는 애국과 안정을 선전하며 매스컴을 최대한 이용했다. 투표결과는 안정을 원하는 구세대와 변화를 원하는 신세대로 확연히 갈라졌다. 젊은이들은 혁명을 외치며 동분서주했고, 어찌 됐든 변화를 싫어하는 기성세대는 이들을 못마땅하게 바라

17. 〈세뇌〉
머리에 박힌 ╪는 드골주의를 의미하는 기호.

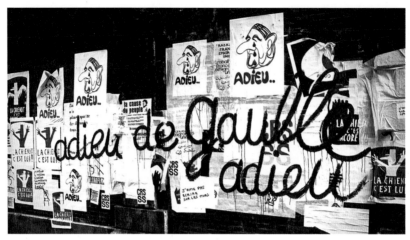

18. 잘 가시라, 드골! 드골 반대 포스터들.

보고 있었다.

　총선을 앞두고 민중공방은 포스터와 벽보를 연달아 찍어내며 드골파를 지지하는 기존의 매스컴과 싸웠다. 거대한 공중파 방송과 신문에 대항하기 위해 〈선거는 죽음이다〉, 〈당신은 매스컴에 중독됐다〉 등의 포스터를 배포하며 싸웠지만 선거는 드골파의 승리로 끝났다. 혁명세력은 참패했다. 참패의 원인은 여러 가지로 분석해 볼 수 있을 것이다. 드골파와 보수주의자들이 다시 다수당이 됨으로써 혁명의 분위기는 급격히 식어갔다.

　총선에서 자신감을 회복한 드골은 이듬해 다시 한번 승부수를 던졌다. 1969년 4월 지방 개혁안을 국민투표에 부치면서, 국민의 신임을 물은 것이다. 나름 자신을 갖고 던진 승부수였으나 국민의 53.18퍼센트가 개혁안에 반대표를 던져 개혁안은 부결됐고, 약속대로 드골은 정계를 떠나야 했다.

　이것이 1968년 봄, 프랑스에서 일어났던 소요사태와 정치적 변화의 개요다. 당시 운동에 참여했던 학생과 노동자들의 요구는 현실정치에서 실현되지 못했으나, 이 의제들은 이후 전 세계의 정치, 사회, 문화, 인종, 윤리 등 각 분야에

서 기본적이자 우선적으로 고려해야 하는 과제가 됐다. 오늘날까지도 그것들은 변화의 중요한 동인으로 인식되고 있으며 시간이 지날수록 문화적 차원에서의 의미와 영향력이 커지고 있다. 흔히 그것이 "문화혁명"으로 불리는 이유도 바로 그 때문이다. 그것은 또한 68시대의 젊은 리더들이 철학, 문학, 미술, 영화, 음악 등 다양한 분야에서 68혁명의 이상을 유지하고 발전시키는 등 막중한 영향을 미치고 있기 때문이기도 하다.

미술대학 점거와 민중공방의 결성

민중공방은 혁명의 열기 한가운데서 급작스럽게 만들어졌다. 젊은 미술인과 미술대학 학생들은 1968년 5월 16일 국립미술학교École des Beaux-Arts를 점거하여 즉석에서 미술작품 제작 공동체 민중공방을 결성했다. 그들은 한 달 남짓 동안 학교 시설을 이용하며 200~250점의 포스터를 제작한다. 68혁명의 특징처럼, 민중공방에도 대표자와 주도자가 명확하게 있지 않았다. 작품제작은 수평적 관계의 회원들이 토론을 통해 주제와 표현방식을 결정한 후 이루어졌다.

민중공방 작가로 활동했고, 최근 그 포스터들을 모아 『아름다움은 길 위에 있다Beauty is in the street』를 펴낸 필립 베르메는 자신이 어떻게 민중판화에 가담하게 됐는지 설명하고 있다.

농촌지역인 칼바도스에서 태어나 자란 그는 알제리와의 전투에 차출될 예정이어서 징집을 피하고자 국립미술학교에 입학했다. 학교에는 당시 철학, 사회학, 정치학 등 이념 연구가 유행이었다. 학생들은 공산주의, 상황주의, 마오쩌둥주의, 트로츠키주의 등의 다양한 그룹에 속해 있었으나 그는 특별한 이념이나 운동 서클에 가입하지 않았다. 그는 '청년회화 살롱' 같은 비정치적 전시

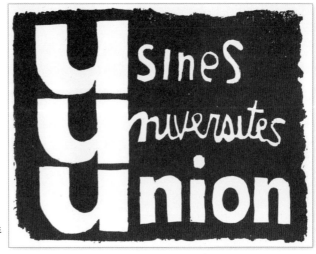

19. 〈공장, 대학, 단결〉
민중공방이 제작한 최초
의 포스터.

회에 작품을 내는 '얌전한 학생'일 뿐이었다. 그러나 그해 5월의 열기는 그를
행동가로 바꾼다. 그는 파리 시가 매일 들썩이고 있던 5월 14일 한 명의 친구와
함께 국립미술학교를 점거하고 있는 개혁위원회에 걸어 들어간다.

그날 몇 명의 미술인들이 처음으로 〈공장, 대학, 단결〉이란 포스터를 석판
화로 찍어냈다. 이것은 당시 미술인들이 제작한 최초의 포스터로 기록된다. 그
리고 5월 16일, 개혁위원회가 회의에 들어가자, 밖에 있던 학생들과 미술인들
이 포스터를 보다 빨리, 제대로 제작하기 위해 학교의 판화 실기실, 즉 공방을
점거했다. 이 공방을 차지하고 작업하기 시작할 즈음 누군가가 공방 입구 벽에
이렇게 써붙였다.

민중의 공방은 예스, 부르주아 공방은 노
"ATELIER POPULAIRE OUI, ATELIER BOURGEOIS NON"

이후 이 공방에서 작품하는 모든 사람이 이 표어를 철저히 의식하고 따랐다.

그들 작품의 목적은 대중에게 쉽고 명확한 메시지를 전달하는 것이었다. 작업하면서 그들이 가장 노력한 것은 예술가로서의 특권을 버리는 일이었다. 5월 21일에 배포한 선언문은 위 표어를 제목으로 시작하면서 자신들의 미학적 입장을 밝히고 있다.

공방 입구에 붙어 있는 문구는 앞으로 우리가 가야 할 노선을 지시하고 있다. (…) 우리는 우리에게 주어진 오늘날의 질서에 저항한다. 그 주어진 질서란 부르주아 미술과 부르주아 문화이다. 부르주아 문화란 예술가에게 특권을 주어 노동자들

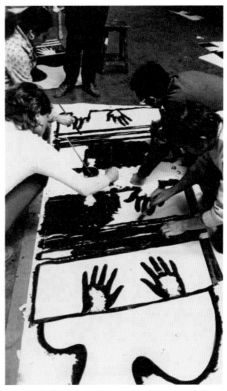

20. 민중공방 입구와 벽에 내걸린 표어.
"민중공방 YES, 부르주아 공방 NO!"

21. 민중공방에서 실크스크린 판화를 제작하고 있는 학생들.
1986년 5월.

22. 〈아름다움은 길 위에 있다〉
모두 거리로 나와서 싸우는 것이
아름다운 일이라는 뜻.

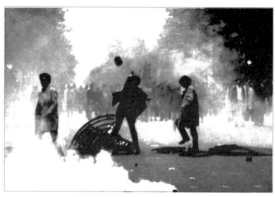

23. 시위 중 경찰을 향해 짱돌을
던지는 여인의 모습이 위 포스터
의 모델이 되었다.

을 분리하고 고립시키는 지배계급의 압력을 말한다. 그 특권은 예술가들을 보이지 않는 감옥에 감금한다.[03]

특권이란 무엇인가? 예술가는 자신이 원하는 것은 무엇이든 할 수 있다고 믿지만, 그것은 어디까지나 그 자신과 예술 내에서만 할 수 있을 뿐이다. 또 예술가를 창조자라고 부르며, 예술이 마치 영원한 가치와 특별함을 지니고 있는 것처럼 이야기하고 있지만 그런 예술가는 역사적 진실을 움켜쥔 노동자가 되지 못하며, 그 창조적인 생각도 결국 비현실적 차원에만 머물 뿐이다. 이처럼 예술가들에게 주어지는 특권이 그들을 부르주아 사회의 메커니즘 안에서 안전하게 기능하게 하면서 그 누구도 그 어떤 것도 바꾸지 못하는 위치에 둔다.

이것이 우리가 처해있는 상황이다. 우리는 이미 부르주아 예술가들이기 때문이다. 이러한 상황이 민중공방에서 왜 단순한 개선이 아닌 급격한 변화를 해야 하는지를 설명해준다.

익명의 포스터들

이들이 처음 제작한 포스터는 석판화 기법으로 만들었는데 생각보다 너무 더디고 힘들었다. 작가들이 작업의 진행속도와 투여되는 노동에 대해 고민하고 있을 때, 실크스크린에 익숙한 작가 2명이 자원해 들어와 실크스크린을 실습해 보여주며 제작방식을 가르쳤다. 자원자들은 쉽게 이 작업에 익숙해졌고 차

03 요한 쿠겔베르그, 필립 베르메, 『아름다움은 길 위에 있다』, 34쪽

24. 〈암 같은 존재, 드골(주의) 박멸 운동〉
소르본 의대생들이 시위에 가담하며 제작한 포스터.

25. 〈민중의 힘〉
사람들의 힘이 모여 국회로 들어가 각 정파를 무너트릴 것이다.

26. 〈빨간색에 대한 두려움은 황소에게 넘겨〉
공산주의에 대한 공포심을 붉은 색에 달려드는 투우에 비유했다.

츰 속도가 붙기 시작했다. 실크스크린 한 프레임으로 2천 장을 찍어 낼 수 있었다. 작가들은 주간과 야간으로 나뉘어 작업을 진행했다.

작업장에는 학생, 사무원, 노동자, 우편배달부, 어부에 이르기까지 다양한 사람들이 함께 작업하며 아이디어를 나누고 노동력을 보탰다. 작가들이 작업하는 동안 다른 사람들은 음식과 커피 등을 가져왔다. 때로는 어떤 작품을 제작할지 결정하기 위한 투표에 참여하기도 했다.

그곳에서 제작, 배포된 250여 점의 포스터에는 작가의 이름이 밝혀져 있지 않다. 이는 민중공방 멤버들이 부르주아 문화의 특징인 작가주의와 개인주의가 아닌 공동제작을 존중했기 때문이다. 작품들은 철저히 공동작업으로 만들어 ATELIER POPULAIRE라는 공동체 이름의 스탬프를 찍어 배포했다. 스탬프를 찍은 것은 다른 개인이나 단체, 특히 드골 정부나 우익 측에서 제작한 포스터나 유인물과 구별하기 위해서였다.

민중공방의 작품들은 일종의 포스터다. 혁명을 향한 집회와 행진, 파업과 점거, 투쟁의 현장에서 그때그때 요구되는 내용을 담고 필요한 내용을 펼쳤다. 포스터는 흔히 문자와 이미지가 결합된 형태로 전달된다. 이미지와 문자가 결합하면서 더욱 강력한 시각적 표현이 되어 사람들의 사고와 기억에 파고든다. 민중공방의 작품들은 이처럼 사람의 생각과 세상의 변화를 위한, 도구로서의 시각예술이었다. 이 같은 도구주의의 측면 역시 형식주의를 줄기차게 추구했던 모던아트와 상반되는 성격이다.

당시 드골 정권의 선전물이 된 신문과 라디오 및 TV 방송에 대항하고자 뛰어든 작가와 학생들은 관제 매스컴에서 다루지 않는 소식들을 전하려고 애썼다. 학생과 노동자 사이의 분리정책, 남성과 여성, 외국인, 인종, 나이에 따른 서열화 등 모든 정책과 차별에 맞서 싸웠다. 그들은 매일 모임을 갖고 토론을 통해 주제와 표어를 정해 포스터를 제작한 후 직접 들고 나가 배포했다.

시민들도 민중공방의 운영에 전폭적으로 협조했다. 파업 중인 신문사와 판화공방 등에서 종이나 잉크를 무료로 제공했고 화방에서도 재료들을 무상 혹은 저렴한 가격으로 주었다.

포스터는 주로 야밤에 거리 벽에 붙여 출근길 시민들이 볼 수 있게 했다. 아침이 되면 파업 중인 노동자, 시민들이 공방에 들러 포스터들을 가져가 동료들에게 나눠주기도 했다. 그러나 포스터 운반은 매우 위험한 일이었다. 경찰의 불심검문에 걸려 포스터 소지가 발각되면 상당한 고통이 따르기 때문에 작가들은 언제 닥칠지 모르는 경찰의 습격이나 수색에 주의를 기울여야 했다.

5월 30일 국회가 해산된 후 시위와 파업이 수그러들고 있었다. 드골 정부는 학생과 노동자의 주장을 수용하고 그르넬협약을 체결하기도 하면서 6월 23일과 30일에 있을 총선을 준비하고 있었다. 드골 정부가 선거에서 이기려면 젊은이들의 투표수를 줄여야 했으므로 선거 연령을 21세 이상으로 하고 외국 이민자도 선거에서 제외했다.

이제 프랑스 국민은 보수와 진보로 나뉘었고, 특히 50세 이상의 보수파들이 20대 젊은이들에 갖는 불신은 증오에 가까웠다. 나이 든 사람을 중심으로 보수세력을 결집하는 드골의 계획이 성공하고 있었다.

6월에 들어서자 민중공방은 선거에 관련된 포스터를 연이어 내놨다. 〈부모가 투표하

27. 〈21세 미만에겐 '짱돌'이 곧 투표〉 정부가 투표권을 21세 이상으로 제한한 것에 반발하는 포스터. 그림 아래에는 길 바닥에 널린 짱돌이 그려져 있다.

28. 〈드골 X, 미테랑 X, 민중의 힘 Yes!〉　　29. 〈부모가 투표하면 자식들은 고통받는다〉
　　　　　　　　　　　　　　　　　　부모와 자식 사이에서 투표성향이 확연히 갈렸다.

면 자식들은 고통받는다〉는 세대 간에 다른 투표성향을 말하고 있다. 〈21세 미만에겐 짱돌이 곧 투표〉는 선거권을 받지 못한 젊은이들에게 투표 대신 짱돌을 던지며 투쟁하라고 권유하고 있다. 〈투표들 하라고, 나는 좀 쉴 테니〉는 프랑스 국기 색의 곤봉을 등 뒤에 숨긴 드골이 프랑스(지도)를 다독거리는 모습이다. 애국이라는 이름으로 드골 정부 등 우파들의 권력남용과 폭력이 횡행해왔음을 읽을 수 있다.

　드골 정부가 국회해산과 총선을 통해 정국을 장악하면서 혁명세력은 점점 영향력을 잃어갔다. 선거와 투표는 국민의 의사를 묻는다는 명분으로 정부가 정국의 주도권을 잡을 수 있는 강력한 무기이기도 했다. 〈투표는 천천히 죽어가는 것〉은 혁명을 꿈꾸던 시민들의 마음에 자리 잡은 좌절을 표현하고 있다.

　이러한 시점에서 혁명세력이 정부가 일방적으로 추진하는 선거와 투표에 저항할 방법이라곤 '선거 무용론'밖에 없었다. 〈투표는 아무것도 바꾸지 못한

30. 〈투표들 하라고, 나는 좀 쉴 테니〉
큰 코를 지니고 손으로 프랑스를 다독이며 등 뒤로
곤봉을 들고 있는 인물이 '드골'이다.

31. 〈투표는 천천히 죽어가는 것〉
드골 정부가 주도한 투표에 대한 절망감을
나타내고 있다.

다. 투쟁은 계속된다〉는 식어가는 시민들의 투쟁의식을 살려내기 위한 노력의
일환이었다. 선거가 끝나고 드골파들이 다시 정권을 잡자 〈뭐가 달라졌지?〉라
는 포스터가 나붙었다.

선거 중에 민중공방의 작가들은 매스컴의 영향과 그에 따른 여론의 향방에
촉각을 곤두세우고 시민들에게 "보수파 매스컴에 세뇌되지 마라"라고 외쳐야
했다. 그래서 〈당신은 독약에 중독됐다! 라디오-TV-양고기〉, 〈신문=삼키지
마시오〉 등 방송과 신문을 믿지 말라는 내용의 포스터를 쏟아내기 시작했다.
여기에는 눈을 가리고 마이크로폰에 말하는 방송국을 자유 정보라고 희화화하
는 포스터도 있다.

드골주의와 드골파들을 나타내는 기호 ♱는 민중공방의 포스터에서 언제나
부정적으로 표현된다. 〈세뇌는 집집마다〉와 아무런 글자도 없이 형상만으로
강렬한 의미를 표현해낸 〈세뇌〉가 대표적인 예에 속한다.

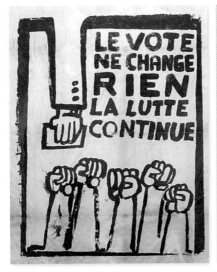

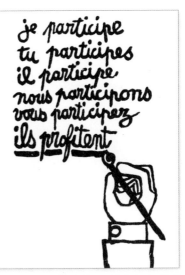

32. 〈투표는 아무것도 바꾸지 못한다. 투쟁은 계속된다〉

33. 〈나는 참여/ 너도 참여/ 그도 참여/ 우리도 참여/
너희도 참여/ 그들만 이득〉

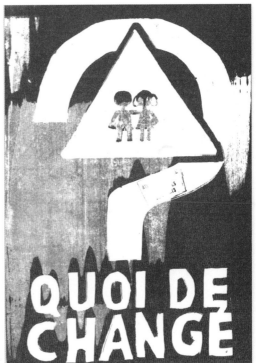

34. 〈뭐가 달라졌지?〉

35. 〈세뇌는 집집마다〉
포스터에 자주 등장하는 ╪는 드골주의와 드골파를 의미.

36. (눈을 가린 방송) 〈자유 정보〉

37. 〈당신은 독약에 중독됐다! 라디오-TV-양고기〉

38. 〈신문=삼키지 마시오〉

6월 27일, 공방에 경찰이 들이닥쳐 작가들을 내쫓고 민중공방을 폐쇄했다. 경찰들은 들어오자마자 크고 무거운 판화기계를 사용하지 못하도록 봉쇄하고 압수했다. 그들은 그 기계로 판화를 찍는다고 생각했는지 작가들이 나무틀, 스퀴즈, 잉크, 종이 등 실크스크린 도구들을 들고 나오는 것에는 제재를 하지 않았다. 계속 작품을 찍어낼 수 있는 실크스크린 자재들은 거의 들고 나왔기 때문에 멤버들은 쫓겨나면서 어떤 저항도 하지 않았다. 게다가 막 프린트하려던 작품 〈경찰은 미술학교에, 미술학도의 포스터는 거리에〉의 원본 틀까지 들고 나올 수 있었다. 학생들이 나오자마자 장소를 옮겨 다니며 찍어 배포하기 시작한 〈경찰은…〉은 경찰이 점거한, 주인이 바뀐 학교를 증언하고 있었다. 그러나 6

39. 〈경찰은 미술학교에, 미술학도의 포스터는 거리에〉
민중공방 작가들은 국립미술학교에서 쫓겨날 때 이 판화의 틀을 들고 나왔다.

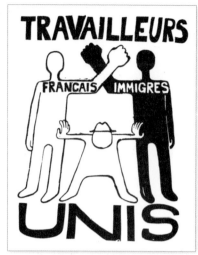
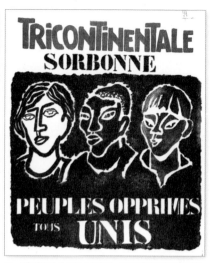

40. 〈프랑스-이민자, 노동자 연합〉 41. 〈세 대륙의 소르본-억압받는 모든 민중들은 연합하라〉

월 30일의 선거는 드골파의 승리로 끝났고, 모든 소요사태는 잦아들었다. 여기 저기서 포스터를 찍어내던 자원자들도 동력을 잃고 흩어졌다.

민중공방의 활동은 이렇게 막을 내렸다. 50일 남짓 동안 그들은 밤하늘의 불꽃놀이처럼 화려하게 타오르다 사그라졌다. 그동안 만들어진 약 250점의 포스터는 이제까지의 미술과는 다른 동기와 목적에서 제작됐다. 이 작품들은 미술을 위한 미술도, 미술사에 남고자 하는 미술도 아니었다. 사람들의 생각을 바꾸고, 내가 사는 세상을 바꾸는 도구로서의 미술이었다.

이들 예술의 생산에서 소비에 이르기까지의 대상은 부르주아가 아닌 민중이다. 그 민중은 과거의 제도와 관습에 의해 소외됐던 모든 사람들이다. 가부장 사회에서의 여성, 애국주의와 국가이기주의에 의해 핍박받는 이민자, 다른 문화와 피부색을 가진 소수인종, 성적 소수자에 이르기까지 기존의 모든 차별과 편견, 이른바 타자에 대한 차별을 없애고자 했다. 억압되어있는 성, 관료주의적 위계질서, 온갖 구속으로부터의 해방을 주장했다.

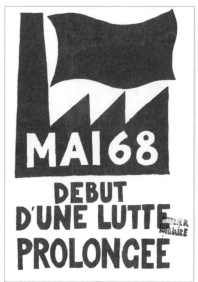

42. 〈68년 5월-장기전의 시작〉

이 모든 주장과 싸움의 목표는 또다시 자유와 평등이었다. 프랑스인들이 인류 역사상 가장 먼저 피 흘리며 싸워 쟁취한 자유와 평등을 위한 발걸음을 1789년 7월에 이어 1968년 5월에 다시 한 번 내디딘 것이다.

당시 거리에 내걸렸던 작품들이 이듬해(1969년) 한 권의 책으로 묶여 나왔다. 일종의 선언문으로 보이는 서문과 함께 시작되는 이 『혁명의 포스터들』에는 민중공방의 포스터 외에 여러 관련 문서와 사진들도 함께 실렸다. 매우 과격하고 극단적인 이 글은 그들이 꿈꾸던 혁명의 현장을 반영하고 있어서인지 미술 관련 선언 중 가장 선명하게, 마치 불도장처럼 내 가슴에 남아있다.

독자에게

민중공방에서 제작된 포스터들은 투쟁에 사용되는 무기로서, 투쟁과 분리될 수 없는 한 부분이다. 그것들은 투쟁의 한가운데에 있어야 한다.

이 말은 포스터가 길거리나 공장의 벽에 붙어있어야 한다는 뜻이다.

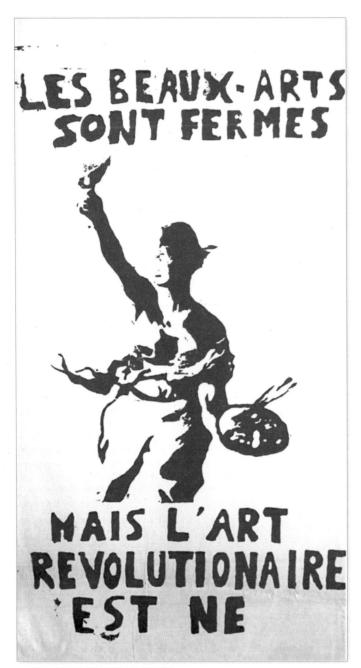

43. 〈순수미술이 닫히자 혁명미술이 태동했다〉

그것들이 장식적 목적으로 사용되거나, 부르주아의 장소에서 문화적으로 전시되거나, 미학적 흥밋거리로 인식되는 것은 본연의 기능과 영향을 손상하는 것이다. 이것이 민중공방의 작품들을 매매하지 않는 이유이다.

작품들이 투쟁의 역사적 증거가 되는 것 역시 배신이다. 투쟁 그 자체가 우선적으로 중요한 것이고, 아웃사이더라는 관찰자의 위치는 지배계급의 손에서 놀아나는 허구이기 때문이다. 그래서 이 책은 한 경험의 최종적 실적물이 될 수 없다.

이 책은 대중과의 접촉을 통한 발견, 그리고 문화적이자 정치적인 상황에서 새로운 단계의 실천을 유도하기 위한 것이다.

민중공방의 작품을 살피던 중 그동안 연구서나 매체에서 별로 주목하지 않았던 한 작품을 기억해냈다. 민중공방이 제작한 작품 대부분이 정치·사회적 내용을 알리거나 선동하는 내용이었다면, 이 작품은 작가로서의 내면적 성찰을 담고 있다. 들라크루아의 〈민중을 이끄는 자유〉를 패러디한 이 포스터에서 여인은 총과 깃발 대신 팔레트와 붓을 들고 있고 다음과 같은 문구가 있다.

순수미술이 닫히자 혁명미술이 태동했다.

68혁명의 진행과정

날짜	내용
1967.12.1	프랑스전국학생연합(Union Nationale des Étudiants de France/ U.N.E.F.) 주도로 낭테르 대학 등 수업거부. 사복경찰 교내 투입.
1968.1.31	북베트남의 구정 공세 후 미국의 무차별 공습에 자극받아 프랑스, 독일, 영국, 이탈리아 등에서 베트남전 반대시위.
1968.2.8	대규모 반전시위(파리, 런던, 베를린, 로마 등).
1968.2.9	드골 정부가 시네마테크 설립자 앙리 랑글루아를 해임하자 해임 취소 시위 발생. "상상력의 자유"를 위한 시위에 장뤼크 고다르, 앙리 브레송, 찰리 채플린, 잔 모로, 시몬느 시뇨레, 롤랑 바르트 등 문화예술인, 철학자들 참여.
1968.3.21	아메리칸 익스프레스 폭파사건. 자비에 랑글라드 등 시위 학생 8명 체포.
1968.3.22	랑글라드의 석방을 요구하며 학생 약 150명이 낭테르 대학본부 및 총장실 점거. '3.22 운동' 조직 결성. 시위를 주도한 독일 국적의 낭테르 대학생 다니엘 콩방디가 유명해지기 시작.
1968.5.2	낭테르 대학생 약 300명이 반전시위. 대학의 요청으로 출동한 기동타격대(C.R.S.)의 과격 진압에 격분하여 더 많은 학생과 시민이 가담. 최루탄과 투석 등 무력충돌 발생. 학생 약 600명 체포, 경찰과 시민 72명 부상. 낭테르 대학 폐쇄.
1968.5.3	학생들 소르본 대학에 집결, 낭테르 대학 개방 요구. 학생과 기동타격대 충돌로 약 500명 시위자 체포. 프랑스전국학생연합 파업 선언. 우파신문들은 선동세력을 비난하고 좌파신문들은 대학당국과 경찰의 대응이 학생을 자극하고 분노를 촉발한다고 보도.
1968.5.6	소르본 대학 폐쇄. 전국고등교원조합 무기한 휴강 선포. 대학생 2만여 명과 노동자 연대 시위.
1968.5.10	소르본 의대생 시위참여. 첫 번째 바리케이드의 밤. 시위자 3만여 명이 바리케이드 60여 개 설치. 소르본 대학 개방 요구.
1968.5.13	노동자 총동맹 파업. 대학생, 노동자, 고등학생까지 참여한 약 1백만 명의 시위 행진. 소르본 대학 개방. 체포 학생 대부분 석방.
1968.5.14	미술대학생 일부 첫 포스터 〈공장, 대학, 단결〉 제작.
1968.5.16	미술대학생 및 미술인들 국립미술학교를 점거하고 민중공방(Atelier Populaire) 결성. 포스터 제작 및 배포 시작. 르노 등 자동차 공장 파업.
1968.5.17	25만 명의 노동자 점거 파업 및 농성. 약 1천 명의 영화인(감독, 배우, 비평가, 제작기술자 등)들이 프랑스영화삼부회(E.G.C.) 결성. 이후 영화 공동 제작 그룹들이 다수 만들어져 비상업적인 정치영화, 전투영화 제작이 현저히 증가.
1968.5.18	파업으로 기차, 우편, 항공, 버스, 지하철 등 공공 서비스 마비. 많은 공장이 점거파업 돌입. 약 2백만 명이 시위 참여. 제21회 칸 국제영화제 취소. 장뤼크 고다르의 '커튼 매달리기' 등의 해프닝과 함께 프랑스의 혁명 상황이 전 세계에 알려짐.

1968.5.20	약 1천만 명이 파업 참여. 프랑스의 정치, 경제 등 전체 기능 마비.
1968.5.21	'노동자들을 분리하고 소외시키는 부르주아 미술과 문화에 저항한다'라는 내용의 민중공방 선언문 발표. 다니엘 콩방디의 추방 조치에 대한 반대시위 촉발.
1968.5.24	두 번째 바리케이드의 밤. 시민 1명, 경찰관 1명 사망. 시민 759명 체포, 456명 부상. 우익단체 조직, 드골을 옹호하는 단체(C.D.R.) 결성.
1968.5.25	국영방송 ORTF가 정부의 간섭에 항의하며 파업 돌입. 조르주 퐁피두 총리와 자크 시라크 등 노동조합과 대화 시작.
1968.5.27	정부 측 인사와 노동자 대표 사이 3일 동안의 대화 끝에 최저 임금 및 노동자 단체 결성에 관한 합의를 주 내용으로 한 그르넬협약 체결. 그러나 많은 노동자들은 외면하거나 무시함. 교육부장관 사임.
1968.5.28	드골 대통령 해외 출장 중이던 국방부장관과 독일에서 비밀리 회동. 국가 비상시 군대의 협조 확약 받음.
1968.5.30	드골의 사임 거부 연설. 국회해산과 새로운 선거 계획 발표. 국민들이 업무에 복귀하지 않으면 비상사태를 선언해야 한다며 위협. 드골을 옹호하는 80만 명의 보수파 군중이 콩코드 광장에서 개선문까지 행진. 보수세력 반격의 신호탄이 됨.
1968.5.31	국회의원 선거 6월 말 예정 발표. 전국에서 드골을 옹호하는 보수파 시위 일어남. 시민들의 업무 복귀로 질서회복 시작됨.
1968.6.1	프랑스전국학생연합(U.N.E.F.)은 "투표=배신(Elections=Betrayal Fuel)"이라는 표어와 함께 투표 거부 및 저항 선언했으나 파급력은 미약함.
1968.6.4	진보 단체와 싸우기 위한 다양한 단체와 매체들이 드골 정부와 보수세력에 의해 만들어지기 시작.
1968.6.11	경찰, 자동차 르노와 푸조의 노동자 파업을 진압. 노동자 2명 사망. 세 번째 바리케이드 밤을 끝으로 시위 종결.
1968.6.12	극좌 계열의 11개 학생조직 해체.
1968.6.16	경찰 소르본 대학에 진입 학생위원회 추방. 교수 및 교직원 조직 회복.
1968.6.17	5월 27일의 그르넬협약 이행을 약속하고 르노자동차 전 공장 노동자들 업무 복귀.
1968.6.27	경찰 국립미술학교의 민중공방에 진입. 미술인들 마지막 작품의 틀과 도구를 가지고 빠져나와 파리 여러 곳에서 계속 작품 제작.
1968.6.23 1968.6.30	국회의원선거: 1차 투표. 국회의원선거: 결선투표. 결과는 드골의 승리로 드골파가 많은 의석을 차지.
1969.4.28	드골에 대한 신임 투표에서 신임(10,901,753)보다 불신임(12,007,102) 표가 많이 나옴. 드골 즉시 대통령직 사임.
1969.6.16	조르주 퐁피두 대통령 당선

백인 남성의 지배에
도전장을 던지다

게릴라 걸스의 선전포고

차별과 편견 드러내기

오스카의 해부학적 정체-그는 백인이고 남성이다. 지금까지의 수상자처럼!

2002년 3월 1일, 제74회 아카데미 시상식이 열릴 예정인 할리우드의 '코닥극장 Kodak Theatre' 앞에 세워진 광고판에 사람들의 이목이 집중됐다. 본래 건장한 남성 모양의 금색 인물상인 오스카 트로피에 백인이나 흑인 같은 인종 구별은 없다. 그러나 이 광고판에는 뚱뚱한 백인 남성이 두 손으로 다소곳이 성기를 가리고 있는 트로피가 그려져있고 옆에는 이런 글들이 적혀있다.

여성이 감독상을 받은 적은 한 번도 없다.

각본상의 94퍼센트가 남성에게 수여됐다.

연기상 중 3퍼센트만이 유색인에게 수여됐다.

1. 〈오스카의 해부학적 정체-그는 백인이고 남성이다. 지금까지의 수상자처럼!〉, 2002.

게릴라 걸스와 익명의 여성 영화제작자 그룹 앨리스 로카스가 만든 이 빌보드를 보노라면 아카데미상이 얼마나 백인 중심, 그중에서도 남성 중심으로 수여됐는지 알 수 있다. 이 광고판은 큰 반향을 일으켰다. 게릴라 걸스는 각종 신문과 방송 인터뷰에 응하기 바빴고, 광고판 내용은 유럽과 아시아에서도 큰 화제가 되었다.

이 광고판이 세워졌던 2002년에는 아카데미 여우주연상과 남우주연상이 모두 흑인에게 수여됐다. 흑인 여배우가 주연상을 수상한 건 아카데미 역사상 처음이었다. 영화인들은 영화계 인종차별에 대한 게릴라 걸스의 비판이 큰 영향을 미쳤다고 말한다. 게릴라 걸스는 한 인터뷰에서 "수상 소식에 대해 매우 기쁘게 생각한다. 그러나 영화산업은 아직도 가야 할 길이 멀다 (…) 왜 여성과 유색인은 오스카상에서 따돌림을 당하는가? 그것은 영화산업이 그들을 따돌리기 때문이다"라고 말했다.

게릴라 걸스는 영화감독의 96퍼센트가 남성이며, 여성은 음향상과 촬영상을 수상한 적이 없고, 분장상조차도 남성이 85퍼센트나 차지했다고 밝혔다. 30년 만에 처음으로 세 명의 흑인이 연기자상 후보에 올랐고, 74년 만에 처음으로 여우주연상이 흑인에게 돌아갔는데, 그것이 과연 기뻐할 만한 일인지 되묻고 있다.

미술계의 양심

1989년으로 기억한다. 뉴욕 시내를 오가는 시내버스 외벽에 특이한 광고가 붙어있는 것을 보았다. "여자가 메트로폴리탄 미술관에 들어가려면 옷을 벗어야 하는가?"라는 카피와 함께 고릴라 마스크를 쓴 〈오달리스크〉가 비스듬히 누워

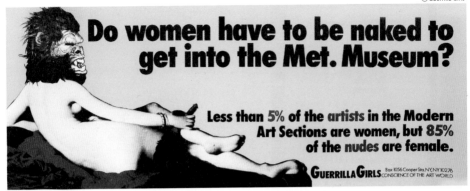

2. 〈여자가 메트로폴리탄 미술관에 들어가려면 옷을 벗어야 하는가?〉, 버스 외벽 광고, 종이에 프린트, 1989.

있는 광고였다. 그 아래 좀 더 작은 글씨는 "현대미술 화가 중 여성 화가는 5퍼센트 미만, 그러나 누드화의 85퍼센트는 여성"이라고 밝히고 있다. 포스터 맨 아래에는 "게릴라 걸스-미술계의 양심"이라고 적혀있었다. 처음에는 포스터의 내용을 잘 이해하지 못했는데, 흑인 여학생 친구의 열정적인 설명 이후 나는 게릴라 걸스에 깊은 관심을 갖게 됐다.

메트로폴리탄 미술관은 이집트와 그리스시대부터 현대에 이르기까지 세계 최고 수준의 예술품을 소장 전시하고 있다. 1층과 2층에는 고대와 중세의 미술이 주를 이루고, 3층에는 현대작가들의 작품을 전시하는 현대미술 섹션이 있다. 여기에 전시된 작가 중 5퍼센트만 여성 작가의 작품인 반면 미술관 전체에 전시된 누드작품 중 85퍼센트가 여성 누드라는 것이 게릴라 걸스의 주장이다. 그러니까 여자는 누드모델로 미술관에 들어가기는 쉽지만, 작가로서 들어가기는 매우 어렵다는 것이다.

그러고 보니 그동안 소호 거리에서 자주 봤던 단색 포스터도 게릴라 걸스의 작품이었다. 그 포스터는 여성 작가들의 형편, 그들이 받는 부당한 대우, 화단에서의 열악한 위치 등을 알리는 내용이었다.

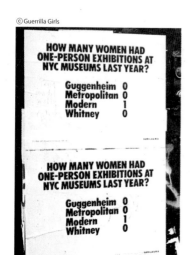

HOW MANY WOMEN HAD ONE-PERSON EXHIBITIONS AT NYC MUSEUMS LAST YEAR?

Guggenheim	0
Metropolitan	0
Modern	1
Whitney	0

HOW MANY WOMEN HAD ONE-PERSON EXHIBITIONS AT NYC MUSEUMS LAST YEAR?

Guggenheim	0
Metropolitan	0
Modern	1
Whitney	0

몇 명의 여성 작가가 지난해 뉴욕의 미술관에서 개인전을 가졌나?

구겐하임 미술관	0
메트로폴리탄 미술관	0
현대미술관	1
휘트니 미술관	0

3. 〈몇 명의 여성 작가가 지난해 뉴욕의 미술관에서 개인전을 가졌나?〉, 1985.

게릴라 걸스는 이런 포스터를 화랑이 즐비한 소호 거리를 중심으로 맨해튼 남쪽 거리에 붙였다. 주로 한밤중에, 게시판이 합법이든 불법이든 가리지 않고 붙이고 다녔다.

〈이 갤러리들에는 여성 화가의 그림이 아예 없거나, 있다 해도 10퍼센트 미만이다〉라는 제목 아래 소호의 유명 갤러리 이름을 열거한 포스터도 있다. 우리가 익히 아는 소위 일급 화랑들, 메리 분, 레오 카스텔리, 말보로, 오일 앤 스틸, 페이스, 토니 샤프라지, 디아 아트재단 등이 줄줄이 열거되었다.

〈이 평론가들은 여성 미술가에 대해 충분히 쓰지 않는다〉라는 포스터에는 오늘날 현대미술을 이끈다는 비평가들의 이름이 줄줄이 적혀있다. 이들이 여성 미술가에 대해 쓴 글은 전체의 20퍼센트에 못 미친다. 여성 미술가에 대해 전혀 쓰지 않았거나 그 비중이 10퍼센트 미만인 사람들은 이름 앞에 특별히 별표를 달았다. 이 통계는 1979년부터 1985년의 미술 전문 월간지와 「뉴욕 타임스」, 「빌리지 보이스」 등에서 얻었다고 포스터 하단에 밝히고 있다. 이처럼 여성 화가를 차별하는 미술계의 관행과 제도를 비판하고 나섰던 게릴라 걸스의 관심은 시간이 지날수록 인종차별 문제로 확대되었고 이어서 소수민족과 동성애 등 소수자에 대한 편견에까지 나아갔다.

THESE CRITICS DON'T WRITE ENOUGH ABOUT WOMEN ARTISTS:

John Ashbery *Robert Pincus-Witten
*Dore Ashton *Peter Plagens
Kenneth Baker Annelie Pohlen
Yves-Alain Bois *Carter Ratcliff
*Edit de Ak Vivien Raynor
Hilton Kramer John Russell
Donald Kuspit Peter Schjeldahl
Gary Indiana Roberta Smith
*Thomas Lawson Valentine Tatransky
*Kim Levin Calvin Tomkins
*Ida Panicelli John Yau

Between 1979 & 1985, less than 20% of the feature articles & reviews of one-person shows by these critics were about art made by women. Those asterisked wrote about art by women less than 10% of the time or never.

SOURCE: ART INDEX, READERS GUIDE, ARTFORUM, ART IN AMERICA, ARTNEWS, VILLAGE VOICE, NEW YORK TIMES

A PUBLIC SERVICE MESSAGE FROM **GUERRILLA GIRLS** CONSCIENCE OF THE ART WORLD

4. 〈이 평론가들은 여성 미술가에 대해 충분히 쓰지 않는다〉, 1985.

WOMEN IN AMERICA EARN ONLY 2/3 OF WHAT MEN DO. WOMEN ARTISTS EARN ONLY 1/3 OF WHAT MEN ARTISTS DO.

A PUBLIC SERVICE MESSAGE FROM **GUERILLA GIRLS** CONSCIENCE OF THE ART WORLD

5. 〈미국 여성의 수입은 미국 남성 수입의 2/3. 여성 미술가의 수입은 남성 미술가 수입의 1/3〉, 1986.

THESE GALLERIES SHOW NO MORE THAN 10% WOMEN ARTISTS OR NONE AT ALL.

Blum Helman Fun
Mary Boone Marian Goodman
Grace Borgenicht Pat Hearn
Diane Brown Marlborough
Leo Castelli Oil & Steel
Charles Cowles Pace
Marisa Del Re Tony Shafrazi
Dia Art Foundation Sperone Westwater
Executive Edward Thorp
Allan Frumkin Washburn

SOURCE: ART IN AMERICA MAY-JUN 1985-86

A PUBLIC SERVICE MESSAGE FROM **GUERRILLA GIRLS**

6. 〈이 갤러리들에는 여성 화가의 그림이 아예 없거나, 있다 해도 10퍼센트 미만이다〉, 1985.

벽보 붙이는 여자들

—

게릴라 걸스의 포스터는 단순, 명료, 대담하다. 그들은 포스터에 미술계의 권력을 쥐고 있는 화랑, 화가, 평론가 등의 실명을 거론했기 때문에 거리를 오가는 사람들, 특히 미술 관련된 사람들의 관심을 순식간에 끌 수 있었다. 게다가 포스터의 문구와 형식에는 유머와 재치가 넘친다. 뉴욕의 유명 갤러리들에 점수를 매긴 〈뉴욕 갤러리 성적표〉는 『아트 인 아메리카』의 1985~1987년 연감을 토대로 여성 미술가의 전시를 연 횟수와 그에 대한 짧은 평을 썼다. 그 평은 초등학교 교사들이 성적표에 기록하는 전형적인 문장이어서 보는 이의 웃음을 자아낸다.

시간이 지나자 사람들은 게릴라 걸스의 포스터를 기다리게 되었고, 회원이 누구인지 포스터는 누가 붙이는지 궁금해했다. 게릴라 걸스의 인기가 높아지

© Guerrilla Girls

GUERRILLA GIRLS' 1986 REPORT CARD

GALLERY	No. of women 1985-6	No. of women 1986-7	REMARKS
Blum Helman	1	1	No improvement
Mary Boone	0	0	Boy crazy
Grace Borgenicht	0	0	Lacks initiative
Diane Brown	0	2	Could do even better
Leo Castelli	4	3	Not paying attention
Charles Cowles	2	2	Needs work
Marisa del Rey	0	0	No progress
Allan Frumkin	1	1	Doesn't follow directions
Marian Goodman	0	1	Keep trying
Pat Hearn	0	0	Delinquent
Marlborough	2	1	Failing
Oil & Steel	0	1	Underachiever
Pace	2	2	Working below capacity
Tony Shafrazi	0	1	Still unsatisfactory
Sperone Westwater	0	0	Unforgivable
Edward Thorp	1	4	Making excellent progress
Washburn	1	1	Unacceptable

Source: Art in America Annual 1985-6 and 1986-7.

Box 1056 Cooper Sta. NY, NY 10276 **GUERRILLA GIRLS** CONSCIENCE OF THE ART WORLD

화랑	횟수		짧은 평
블룸 헬만	1	1	개선되지 않음
메리 분	0	0	남자 꽁무니만 뒤좇음
그레이스 보겐니트	0	0	진취성 결여
다이앤 브라운	0	2	더 잘할 수 있음
레오 카스텔리	4	3	주의가 산만함
찰스 콜스	2	2	좀 더 노력이 필요함
마리사 델 레이	0	0	전혀 진전이 없음
앨런 프럼킨	1	1	가르침을 따르지 않음
마리안 굿맨	0	1	계속 정진 요함
쌧 헌	0	0	태만함
말보로	2	1	학점 미달
오일 앤 스틸	0	1	성취 미달
페이스	2	2	능력 이하의 노력
토니 샤프라지	0	1	아직 만족할 수 없음
스페론 웨스트워터	0	0	방관할 수 없음
에드워드 소프	1	4	아주 잘하고 있음
워쉬번	1	1	학점 인정 곤란

7. 〈뉴욕 갤러리 성적표〉, 1986.

미술, 세상에 맞서다

면서 인터뷰나 공개토론회에 종종 초대되었는데, 모두 얼굴에 고릴라 마스크를 쓰고 나타났다. 마스크는 얼굴을 감출 뿐만 아니라 게릴라 걸스라는 집단성을 나타낼 수 있었다. 그들은 미니스커트와 망사 스타킹에 하이힐 차림으로 공개토론회에 참석하며 각자의 이름 대신 이미 고인이 된 프리다 칼로, 로메인 브룩스, 조지아 오키프, 케테 콜비츠, 다이앤 아버스, 에바 헤세 등 여성 예술가들의 이름을 차용한다. 그들은 회원들의 이름, 출신, 회원 수 등을 철저히 비밀에 부치고 있다.

이들은 1985년 뉴욕 현대미술관에서 열렸던 《국제 회화·조각전》을 계기로 결성됐다. 작가라면 누구나 참여하고 싶은 이 전시에 초대된 총 169명의 작가 중 여성 미술가는 고작 13명이었고 유색인 작가는 이보다 더 적었으며, 유색인 여성 작가는 한 명도 없었다.

전시를 조직한 큐레이터 키나스톤 맥샤인은 여성 작가 초대가 현격히 적은 이유를 묻는 질문에 "전시에 참여하지 못한 작가는 자신의 예술 이력을 다시금 깊이 생각해봐야 한다"라고 대답했다. 이는 작품의 질에 따라 초대를 결정했다는 말이었다. 하지만 일부 여성 작가들은 그 기저에 남녀차별이 뿌리 깊게 박혀있다고 생각했다. 여성 작가들은 이에 항의하는 팻말을 들고 전시장 앞에서 시위를 벌였다. 그중엔 후에 게릴라 걸스 멤버가 된 작가들도 있다. 이들은 몇 번의 시위로는 자신들의 불만을 충분히 표현할 수도 없을 뿐더러, 고질적인 백인 미술계의 남성 우월주의를 타파하거나 극복하는 데 큰 힘이 되지 못한다는 결론에 도달했다.

이들은 왜 여성 작가와 유색인 작가들이 1970년대보다 1980년대의 전시에 더 적게 초대되는지, 페미니즘이 활기를 띠고 여성의 사회진출이 활발해지는 시대에 미술계는 왜 거꾸로 가는지, 무엇이, 누가 문제인지 논의하기 시작했다. 그리고 여성 작가들이 현재 어떻게 활동하고 있는지도 조사하기로 했다.

BOX 1056 COOPER STA, NY NY 10276

8. 〈친애하는 미술품 수집가에게, 당신의 애장품에 여성 작가의 작품이 충분치 않다는 것을 알게 됐어요. 우리는 당신도 이 때문에 기분이 언짢으리라는 것, 그리고 이 상황을 즉각 바로잡으리라는 것을 알고 있습니다. 사랑을 보내며, 게릴라 걸스〉, 1986.

9. 〈크렌스 관장님께, 다운타운에 오신 것을 환영합니다. 우리는 이번 개관전이 "백인 남성 미술관에서 열리는 4명의 백인 남성 전시"라고 들었어요. 행운을 빌어요!〉
구겐하임 미술관이 별관을 개관하면서 콘스탄틴 브란쿠시, 엘즈워스 켈리, 바실리 칸딘스키, 칼 안드레의 작품으로 개관기념전을 열기로 하자 게릴라 걸스와 페미니즘 그룹 W.A.C.가 관장에게 보낸 분홍색 카드. 이후 미술관은 전시 계획을 바꿨다. 1992.

조사 결과는 생각보다 심각했다. 유명 미술관과 갤러리는 여성 작가의 작품을 거의 전시하지 않고 있었고 평론가들도 여성 작가에 대해 거론하지 않고 있었다. 한마디로 여성들에겐 미술활동을 펼칠 기회 자체가 주어지지 않는 셈이었다. 피켓을 든 여성들의 항의가 계속되자 미술관 측은 작품의 질 문제를 성적인 문제로 바꾸고 있다며 오히려 이들을 비난했다. 인류 역사 동안 계속되어 온 남성의 지배를 어떻게 바꿀 수 있겠느냐는 반론의 목소리도 있었다.

항의 대상이 된 큐레이터, 평론가, 작품 구매인, 작가들은 서로에게 책임을 떠넘기기 바빴다. 작가는 화상에, 화상은 구매인에게, 구매인은 평론가에게, 평론가는 미술관에 이유를 떠넘기면서 문제는 계속 돌고 돌 뿐 해결될 기미가 보이지 않았다. 마침내 게릴라 걸스는 행동에 나서기로 했다. 우선 미술계의 관행

을 밝히는 포스터들을 만들어 붙이는 일부터 시작했다. 그것은 당시의 미술계를 주도하는 네 개의 집단, 즉 화상, 비평가, 미술관, 미술품 수집가들을 향해 던지는 고발장이었다.

가면을 쓰고 이름을 숨기고

게릴라 걸스가 펴낸 『게릴라 걸스의 고백 Confessions of the Guerrilla Girls』에서 그들의 행적을 살펴보자.

문 당신들은 왜 익명이죠?

답1 미술계는 매우 좁아요. 우리가 미술계의 힘 있는 인사를 비방하고 비꼬는 순간 미술계에서 쫓겨날 수도 있죠. 하지만 그보다 더 큰 이유는 우리가 제시하는 것이 우리 각자의 작품이나 개성이 아니기 때문이에요. 우리는 공통의 문제에 초점을 맞춥니다.

답2 우리는 가면을 쓰고 익명으로 부당함과 싸우는 사람들의 오랜 역사를 갖고 있어요. 이를테면 로빈 후드, 배트맨, 론 레인저, 원더우먼, 스파이더맨 등.

문 이름이 왜 게릴라죠?

답 우리는 게릴라전의 공포를 이용해요. 다음에 누가 당할지 모르는 것이 사람들을 두렵게 하기 때문이죠. 게다가 '게릴라'의 발음이 '걸'과 잘 어울리잖아요.

문 스스로 '예술계의 양심'이라고 하는 것은 좀 허세가 아닌가요?

답1 물론 허세죠. 하지만 예술가는 모두 허세를 부리죠. 잘 아시잖아요?

답2 어쨌든 미술계는 더 많은 자기비판을 해야 하고, 자가검진이 필요해요. 모든 전문가는 양심이 있어야 합니다.

10. 게릴라 걸스의 출동

문　왜 고릴라 마스크죠?

답　신문 기사에 실릴 사진이 필요했을 때, 누군지 정확히 기억은 안 나지만, 초창기
　　한 회원이 'Guerrilla'를 'Gorilla'로 잘못 쓰는 실수를 했어요. 정말 멋진 실수였
　　죠. 우리는 그렇게 고릴라 마스크를 쓰게 됐어요.

문　유머를 사용하는 이유는 무엇이죠?

답1　미술계에서 여성 작가와 유색인 작가의 형편은 비참해요. 우리가 할 수 있는 것
　　이란 그 비참한 형편에서 조금의 웃음이라도 되찾는 것이죠. 잘못된 구조를 야
　　유하고 폄하하는 것이 재미있어요. 유머감각 없이 진부해지고 있는 다른 페미니

　　　　　　　　　　　　　　　　　　　　　　　　　　　미술, 세상에 맞서다

즘 활동들을 보면서 우리는 이들과 달라야 한다고 생각했어요.

답2 사실 맨 처음 만들었던 포스터들은 전혀 우습지 않았어요. 오직 지혜롭게 내용을 전달할 뿐이었죠. 그런데 곧 유머야말로 사람들을 끌어들이는 요소라는 것을 깨달았어요.

문 남자도 회원이 될 수 있나요?

답 우리는 그들을 받아들이고 싶어요. 그러나 무보수로 혹은 아무 이득 없이 일하려는 남자를 만나기란 쉽지 않죠.

문 처음 발표했을 때 반응은 어땠어요?

답 빈정거림, 충격, 분노 등 굉장히 다양했어요. 1980년대 중반 레이건 시대에는 모든 사람이 성공에 미쳐있었죠. 누구도 불평분자를 받아들이려 하지 않았어요. 감히 미술계의 신성한 존재들을 공격하려 하지 않던 사회 분위기 속에서 포스터가 내걸리자마자 단번에 오프닝 파티에서, 저녁 식사에서, 심지어는 길거리에서도 화제가 됐죠. "이 여자들은 도대체 누구야? 어떻게 감히 그런 말을 할 수 있지? 뭘 말하고 싶은 거야?" 여성 미술가들은 우리를 환영했지만 그 밖의 사람들은 우릴 싫어했어요. 그러나 누구도 우리의 행위를 멈추게 하진 못했죠.

문 그 이후에는요?

답1 첫 포스터는 다음 포스터가 나오도록 자극하죠. 우리는 계속해서 포스터를 만들었어요. 미술계뿐만 아니라 문화 전체에 깔려 있는 성차별과 인종차별을 드러내기 위해 여러 가지 포스터를 만들었죠. 우리는 많은 요청을 받고 있어요. 세계 곳곳에서 매일 이러한 사례들이 발견되고 미술관과 도서관들은 우리의 포스터를 수집하죠. 우리는 세계 여러 학교와 미술관의 관심 있는 청중에게 발언하고 있어요. 때로는 우리가 공격했던 사람이나 기관으로부터도 초청 받기도 해요.

문 포스터 외에는 어떤 활동을 하나요?

답1 포스터는 우리의 가장 중요한 소통 수단이에요. 그 외에 대형 광고판 작업, 버스

11. "나는 결심했다", "당신은 결심했다", "우리는 결심했다", "그들은 결심하지 않았다", 2004.

광고, 잡지 광고, 시위, 스티커, 유인물 배포 등을 합니다. 유명 미술관의 화장실 안에도 스티커를 붙이고 다녔어요.

답2 우리는 많은 사람에게 편지를 보냈고, 우리가 만든 가짜 상을 수상해 명예를 높여주기도 했어요. 이를테면 존 러셀은 '1986년 미술 진흥 기여자상' 수상자죠.

그는 도러시 데너[01]의 전시를 리뷰하면서 그녀를 "데이비드 스미스 씨 부인"이라고 전 남편의 이름으로 불렀어요. 평론가 킴 레빈에게는 '현 체제 수호자상'을 헌정했어요. 그녀는 데이비드 살르에 대한 평문을 쓰면서 그의 여성 혐오주의자적인 이미지에 대해 아무런 언급도 하지 않았기 때문이죠.

문　회원은 몇 명인가요?

답　잘 모르겠어요. 우리는 내심 모든 여자는 게릴라 걸스로 태어난다고 믿어요. 아마도 수천, 수십만, 어쩌면 수백만 명일 거예요. 그 질문에 구체적으로 대답하기 위해 우리 책이 얼마나 팔렸는지 세어볼까요?

문　어떻게 일해왔나요?

답1　개성이 너무 강해 하나로 뭉쳐질 수 없어 보이는 회원들이 10년 이상 하나가 되어 일해왔어요. 우리는 투표로 결정하는 일이 거의 없어요. 회원 중 몇은 탈퇴하기도 했지만 대부분은 며칠, 혹은 몇 달, 몇 년 후에 돌아왔죠. 그렇게 재결합하는 날에는 파티가 벌어지죠. 크리스마스 파티는 정말 끝내줘요. 우리는 같은 의견을 갖고 있지 않더라도 서로 잘 배려합니다. 우리끼리도 좋아하는 포스터와 싫어하는 포스터가 달라요. 우리는 서로가 동의하지 않을 수도 있다는 것을 잘 알아요. 그런 것이 소위 민주주의라는 것 같아요.

답2　우리는 다른 사람과 '함께'가 아니라 '혼자' 일하는 까다로운 예술가의 전형을 탈피하려 오랫동안 애써왔어요.

답3　익명으로 사는 것, 다른 자아와 그 이름을 사용하며 사는 것, 그리고 게릴라 걸스로서 활동하는 것은 개인적 경력과 아무런 관계가 없어요. 바로 이 점이 우리를 동등하게 하고, 똑같이 한목소리를 내게 하죠. 우리 각자의 위치가 진짜 세계에서는 어떻든지 간에 말이죠.

01　도러시 데너는 조각가 데이비드 스미스의 부인이었으나 이혼했다.

문 얼마나 자주 모이나요?

답 28일에 한 번.[02]

문 활동 기금은 어떻게 마련하나요?

답 처음 만든 네 장의 포스터는 우리 돈으로 만들었고 그다음부터는 자발적인 기부금을 받았어요. 이를테면 "나는 당신들 포스터에 이름이 올라 있는 큐레이터와 함께 일하고 있어요. 당신들 말이 맞아요. 그는 정말 개새끼예요. 여기 25달러를 보냅니다"라며 돈을 보내는 기부자들도 있어요. 최근에는 예술활동을 접은 여성 예술가로부터 많은 기부금을 받고 있어요. 정부에서도 기금을 받고 있어요. 세계의 성차별과 인종차별을 감시하기 위해 발간하는 『핫 플래시』는 정부의 지원금으로 만들죠. 일정한 돈줄이나 거대한 물주는 없어요. 우리가 공격했던 미술관이나 갤러리에서 작품구매나 강연료 등으로 들어오는 수입도 있어요.

문 당신들은 낙태, 중동 전쟁, 노숙자, 강간 등 미술계와는 관계없는 문제를 다루기도 하죠. 왜 그런 문제를 다루나요?

답1 우리는 우리가 살고 있는 세계의 모든 국면에 대해 고민합니다. 누구든 원하기만 하면 자기가 생각하는 문제에 대해 표현할 수 있잖아요.

답2 우리는 많은 사람들이 포스터 방식을 광범위하게 사용하길 원해요.

답3 우리의 공격은 그렇게 조직적이지 않아요. 오케스트라처럼 한 명의 지휘자 아래 일사불란하게 움직이는 일이 거의 없죠. 회원들이 아이디어를 가져오면 곧바로 회의에 부쳐 가장 효과적인 표현 방법을 모색해요.

답4 중요한 문제는 수없이 많죠. 우리는 현실세계의 문제에 초점을 맞추고 관찰하다가 다시 미술계 문제로 돌아오기를 반복합니다.

문 작품의 질에 대해선 어떻게 생각하나요? 만약 여성 작가나 유색인 작가의 작품

02 여성의 생리주기를 뜻하며, 자신들이 여성임을 강조하기 위한 말장난이다.

이 정말 훌륭하다면 자연스레 명성을 얻지 않을까요?

답1 미술관이나 미술사 책에서 다루는 소위 고급 미술의 세계는 극히 소수의 사람에 의해 움직이죠. 그들이 아무리 천재적이고 좋은 의도를 가졌다고 해도 여성이나 유색인 예술가에게는 적대적일 수 있어요. 그래서 우리의 포스터 공격이 필요한 거죠.

답2 미술계에서 성공하기 위해서는 작품의 질과 재능뿐 아니라 행운과 시기도 중요해요. 그런데 백인 남성에게만 행운이 있는 것처럼 보여요. 백인 남성에게만 거듭되는 행운은 기분 좋은 사고가 아니죠. 미술사를 살펴보면 내부 시스템 자체가 백인 남성 작가를 키우고 돕게끔 되어있음을 알 수 있죠. 옛 유럽의 후원 시스템은 지금도 남아있어요. 물론 옛날처럼 교회나 왕이 예술가를 직접 후원하지는 않지만, 지금도 소수의 작가 뒤에는 갤러리 주인, 수집가, 평론가, 미술관이 버티고 있잖아요.

12. 듀크 대학교 내셔 미술관에서 강연하는 모습, 2011.

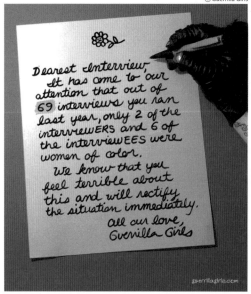

13. 게릴라걸스가 인터뷰잡지에 보낸 편지.
〈친애하는 인터뷰잡지에게,
우리는 작년 귀 잡지에 실린 69개의 인터뷰
질문 및 진행자 중 유색인 여성은 2명, 인터
뷰 대상자도 6명뿐이었다는 사실에 주목하
게 됐습니다.
우리는 이 사실이 당신을 언짢게 하고 그래
서 이런 상황을 즉각 개선할 것임을 알고
있습니다.
사랑을 전하며, 게릴라걸스〉, 2012.

답3 작품의 질 문제는 여성과 유색인 작가에게만 적용돼왔어요.

문 여성과 유색인 작가의 작품은 백인 남성의 작품과 다른가요?

답 만약 미술이 경험의 표현이라면, 그리고 성과 인종이 경험에 영향을 미친다면,

그들의 작품이 다를 수 있다는 이유가 되겠죠.

문 힐튼 크레이머는 당신들을 쿼타 퀸스Quata Queens (할당제를 주장하는 여왕들)[03]라 부

르더군요. 당신들은 정말 여성과 유색인 작가가 모든 전시에서 절반을 차지해야

한다고 생각하나요?

답 우리는 한 번도 할당을 주장한 적이 없어요. 여성과 유색인 작가 참여율이 50퍼

센트가 안 된다고 공격하는 것이 아니라 10퍼센트도 안 되는 참여율을 비웃었을

03 게릴라 걸스를 GGs로 부르는 관행에 따라, QQs로 야유하는 말이다. 미국 미술계의 보수파를 대표하는 힐튼
크레이머는 새뮤얼 리프먼과 함께 1982년 신보수주의적인 비평지 『뉴 크라이테리언』을 창간했다.

뿐이죠.

문　미술계가 그렇게 썩었다면서 당신들은 왜 미술계의 일원이 되려 하나요?

답　우리 모두가 그 파이의 한 부분이 되려는 건 아니예요. 우리는 각각 다른 나이, 다른 인종, 다른 성적 정체성, 다른 위치에 있는 다양한 개인의 집단이죠. 우리 중 몇 명은 소호를 폭탄으로 날려버리고 싶어 하지만 몇 명은 미술관에서 회고 전을 가지기도 했어요. 우리가 만장일치로 동의하는 것은 여성 및 유색인 작가 가 그 파이의 한 부분이 될 만한 가치가 있다는 것이고, 파이가 커질 때 그들의 참여가 가로막혀서는 안 된다는 사실입니다.

문　당신들이 쓰고 있는 마스크는 당신들이 하는 일에 책임을 회피하는 것 아닌가 요? 당신들은 겁쟁이가 아닌가요?

답1　분노를 품고 무언가 새로운 것을 만들려면 그만큼 큰 책임이 따르죠. 우리는 그 런 책임을 다른 사람들에게 요구하지 않았어요. 다만 우리가 그러한 뜻을 위해 살려고 노력할 뿐이죠. 우리 중 누구도 게릴라 걸스가 되어 개인적인 이익을 챙 긴 사람이 없어요.

답2　이름과 얼굴을 가리고 싸운다고 로빈 후드나 슈퍼맨을 겁쟁이라고 하나요?

유머로 다가가는 비판
—

게릴라 걸스의 주된 무기는 유머와 더불어 설득력 있는 과학적 통계이다. 아무 리 분명한 사실도 유머가 곁들여지지 않으면 눈에 띄지 않고 쉽게 잊힐 것이다. 유머의 옷을 입은 과학적 사실이 게릴라처럼 어느 날 뜻밖의 시간에 도발적으 로 나타나는 것, 그것이 게릴라 걸스 작품의 매력이다.

그들의 작품 가운데 가장 인기 있는 포스터 〈여성 예술가일 때 유리한 점〉은

THE ADVANTAGES OF BEING A WOMAN ARTIST:

Working without the pressure of success.
Not having to be in shows with men.
Having an escape from the art world in your 4 free-lance jobs.
Knowing your career might pick up after you're eighty.
Being reassured that whatever kind of art you make it will be labeled feminine.
Not being stuck in a tenured teaching position.
Seeing your ideas live on in the work of others.
Having the opportunity to choose between career and motherhood.
Not having to choke on those big cigars or paint in Italian suits.
Having more time to work after your mate dumps you for someone younger.
Being included in revised versions of art history.
Not having to undergo the embarrassment of being called a genius.
Getting your picture in the art magazines wearing a gorilla suit.

Please send $ and comments to: **GUERRILLA GIRLS** CONSCIENCE OF THE ART WORLD
Box 1056 Cooper Sta. NY, NY 10276

14. 〈여성 예술가일 때 유리한 점〉, 1988.

반어법을 통해 진실의 단면을 드러내는 통쾌한 작품이다.

성공이라는 강박관념 없이 작업한다.

남성 화가와 함께 전시하지 않아도 된다.

4가지 자유계약직의 예술계에서 벗어난다.

예술적 능력이 80세 이후에 발견되고 알려진다.[04]

어떤 작품을 만들든 거기에 여성스러움의 딱지가 붙어 재확인된다.

04 환갑 무렵에야 이름을 얻기 시작한 루이즈 부르주아, 젊은 시절엔 남편 앨프리드 스티글리츠의 누드모델로 알려졌다가 말년에야 화가로서 인정받기 시작한 조지아 오키프 등의 사례를 생각할 수 있다.

전임 교수라는 직업에 고착되지 않는다.

다른 작가의 작품에서 내 아이디어를 볼 수 있다.

예술가와 어머니의 경력 사이에서 선택할 기회가 있다.

고급 정장에 페인트를 묻히거나 시가 연기 때문에 숨 막히는 일이 없다.[05]

더 젊은 것을 찾는 파트너에게 차인 뒤에는 작업할 시간이 더 많아진다.

미술사 책의 수정 증보판에 포함된다.[06]

천재라 불리는 낯뜨거운 수모를 당하지 않는다.

고릴라 가면을 쓴 사진이 미술잡지에 실린다.

1987년 4월 16일 휘트니 비엔날레가 열리는 중에 게릴라 걸스는 비영리 화랑인 클락 타워에서 초대전을 열 수 있었다. 게릴라 걸스가 휘트니 비엔날레 자료를 이용해 남성우월주의를 비판한 만든 작품에서도 그들의 통계와 유머 전략이 잘 드러난다.

〈휘트니 미술관 큐레이터보다 더 잘 맞출 수 있나요?〉에는 거대한 유방 모양의 과녁이 있다. 벽에서 유방처럼 튀어나온 형태는 유두와 유륜 등 네 가지 색으로 구분되어 있는데, 관객은 다트를 던져 과녁을 맞힐 수 있다. 이 색들은 휘트니 비엔날레에 초대된 작가의 남녀 인종별 비율을 가리킨다. 백인 남성(71.27퍼센트), 백인 여성(24.31퍼센트), 비백인 남성(4.10퍼센트), 비백인 여성(0.30퍼센트)이다. 유색인 여성 작가를 맞히려면, 거의 보이지도 않는 점에 명중시켜야 한다. 이 작품은 인종과 성에 따라 참여 가능성이 열려있거나 닫혀있는 현실을 한눈에 보여준다.

05 유명한 남성 작가의 전시회 오프닝에 참석하는 명망 있는 미술계 인사들을 일컫는다. 이들의 상투적 이미지는 이탈리아 디자이너의 고급 정장을 입고 시가를 물고 있는 모습이다.

06 여성 작가는 미술사나 비평서에 뒤늦게 거론되기 때문에 초판이 아닌 수정 증보판에 이름이 실린다는 뜻.

15. 〈휘트니 미술관 큐레이터보다 잘 맞출 수 있나요?〉, 1987.
유방의 색깔로 표현된 네 부분은 휘트니 비엔날레에 초대된 작가의 성별 인종 비율을 가리킨다.
71.27%: 백인 남성, 24.31%: 백인 여성, 4.10%: 비백인 남성, 0.30%: 비백인 여성
비백인 여성이 차지하는 부분은 찾아보기도 힘들다.

이런 작품 앞에 서면 우리는 일단 웃게 된다. 그러나 그 웃음은 곧 씁쓸한 현실 인식으로 바뀐다. 우리는 이 작품을 통해 성과 인종에 따라 활동 가능성이 달라지는 제도적 불합리성을 새롭게 인식하게 된다. 웃음을 유발하는 놀이이면서 그 놀이를 통해 차갑고 추상적인 통계 수치를 구체적이며 감각적으로 이해하게 하는 것이다.

여성차별에서 인종차별로

—

게릴라 걸스는 남성 우월사회에서 여성 작가의 위상과 처우 문제를 제기하며 출발했다. 그러나 성차별에만 머무르지 않고 보다 보편적인 차별에도 귀를 기울이기 시작했다. 유색인종에 가해지는 차별, 종교와 성적 취향에 따라 소수자에 가해지는 차별 등 전 인류적 차원으로 관심을 넓혔다. 이른바 WASP(미국의 주류로 인정되는 인종: 앵글로색슨계 백인 개신교 사람들) 이외의 유색인과 소수민족의 현

© Guerrilla Girls

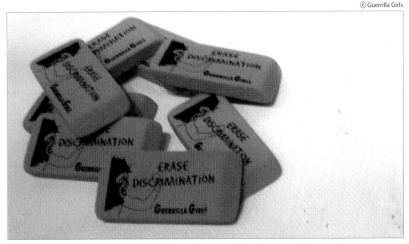

16. 〈차별을 지우세요〉, 고무지우개에 잉크 스크린 프린트, 1999.

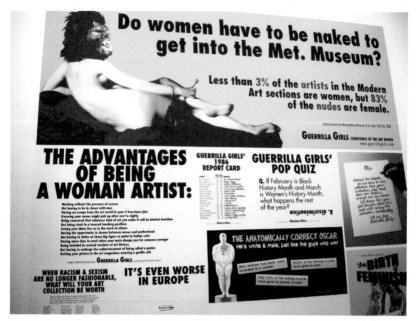

17. 게릴라 걸스가 파리 퐁피두 센터의 초대전에 설치한 벽면. 큰 반응을 얻었던 작품들을 모아놓았다, 2009.

18. 알혼디가 빌바오 문화센터에서 작품설명을 하고 있는 '케테 콜비츠'와 '프리다 칼로', 2013년

미술, 세상에 맞서다

실로 눈을 돌리고, 백인과 남성으로 대표되는 주류사회와 기득권 세력의 의식적·무의식적 관행과 편견, 집단이기주의를 고발하기 시작한다. 또한 미술계뿐만 아니라 문학, 음악, 영화 등 전 예술 분야로 관심을 넓히고 나아가 여성의 낙태, 동성애, 전쟁, 에이즈 등 사회문제에도 적극적으로 의견을 표출했다.

게릴라 걸스의 이러한 활동들은 형식이나 내용 등 여러 면에서 포스트모더니즘적이다. 권위주의에의 도전, 개인성의 발현보다는 공동체 중심의 표현, 미술관의 전통적이고 고급스러운 형식 무시, 거리에 전시되는 포스터와 광고, 스티커 등 생활 현장 중심의 활동, 타자에 대한 관심과 옹호 등이 게릴라 걸스의 대표적인 경향이자 특징이다.

19. 〈여자가 보스턴 미술관에 들어가려면 옷을 벗어야 하는가?〉, 2012.
보스턴의 몬세라트 미술대학 갤러리에서 전시회 《멋지게 되려면 아직 멀었어*Not Ready to Make Nice*》를 열면서 트럭에 광고를 내걸고 보스턴 시를 돌아다녔다. 1989년의 〈여자가 메트로폴리탄 미술관에 들어가려면 옷을 벗어야 하는가?〉를 패러디한 것으로, "(보스턴)미술관에는 수많은 여성 누드작품이 소장돼 있는데, 여성 미술가의 작품은 오직 11퍼센트뿐이다"라고 쓰인 광고 트럭이었다.
Copyright © 2012 Anthony Palocci Jr., Guerrilla Mobile Billboards

최근의 한 통계에 의하면 현재 미국의 권위 있는 미술관이나 갤러리에서 열리는 여성 작가의 전시는 25퍼센트를 넘어서고 있다. 게릴라 걸스가 처음 문제 제기를 했을 때의 5퍼센트 미만에 비하면 놀라운 변화다. 물론 이것이 게릴라 걸스의 활약 때문만은 아닐 것이다. 1980년대에 들어 본격적인 페미니즘 운동이 펼쳐졌고, 남성 중심의 모더니티에 대한 반성으로 대안들이 나오기도 했다. 베네치아 비엔날레와 카셀 도큐멘타를 비롯한 대규모 국제전시에서도 여성 작가는 물론 미국과 유럽 이외의 유색인종 작가들의 참여가 상당히 증가하고 있다. 하지만 이러한 변화는 전 세계적으로 볼 때 미미한 편이며, 남성 우월주의와 유럽 중심주의, 백인 우선주의의 뿌리와 줄기는 아직도 흔들림 없이 유지되고 있는 게 현실이다.

게릴라 걸스의 과거와 미래

게릴라 걸스의 홈페이지에 들어가 보면 이들이 얼마나 열정적으로 활동해왔는지 한눈에 볼 수 있다. 90여 곳 이상의 대학교와 미술관에서 전시 및 강연을 했으며, 「뉴욕 타임스」, 「워싱턴포스트」를 비롯한 주요 신문과 BBC, NPR, CBC 등 방송사와 인터뷰를 했고, 2005년 베네치아 비엔날레 참여를 비롯해 몬트리올과 멕시코시티 등에서 스트리트 프로젝트를 진행했다. 2009년에는 퐁피두센터에서 초대전을 가졌고, 2013년 10월부터 2014년 1월까지는 스페인 알혼디가 빌바오 문화센터에서 《게릴라 걸스의 작업 1985~2013》이란 제목으로 회고전을 가졌다.

게릴라 걸스는 1985년부터 지금까지 쉼 없이 활동을 계속해오고 있다. 이제 곧 30주년을 맞으니 상당히 오래된 미술 그룹에 속한다. 세월 때문인지 그룹

내부의 어떤 이유 때문인지는 알 수 없으나 2005년 이후로는 옛 작품들이 되풀이될 뿐 이렇다 할 새로운 작품을 발견하기가 어렵다. 창립 직후 새로운 작품이 나올 때마다 관심과 화제를 불러일으켰던 것과 비교해보면 그룹 전체의 동력과 활력이 떨어진 것처럼 보이기도 한다. 게릴라 걸스의 활동이 예전만큼 활발하지 않다고 해도 이들이 내세우는 이슈, 즉 '인간의 인간에 대한 차별 철폐'는 여전히 유효하며 절실하다.

2012년에 출간된『게릴라 걸스의 미술관 활동 근황』에서 그들은 이렇게 심경을 밝히고 있다.

우리는 그동안 미술계가 많이 개선됐다고 믿었다. 그런데 2011년 조사 결과를 보고 충격을 받았다. 아직도 유명 미술관의 근대와 동시대미술 섹션에서 여성 작가가 차지하는 비율은 4퍼센트 미만이고 76퍼센트의 누드작품이 여성을 주체로 하고 있었다. 남성이 좀 더 옷을 벗은건 맞지만, 여성 작가의 입지는 오히려 더 줄었다. 이것을 진보라고 말할 수 있나? 이래서 우리는 아직도 고릴라 마스크를 벗을 수 없다.

참고문헌
———

• Guerrilla Girls, Confessions of The Guerrilla Girls, HaperPerennial, 1994.
• Irving Sandler, Art of The Postmodern Era-from the late 1960s to the early 1990s, Westview Press, 1996.
• Norma Broude and Mary D.Garrard(ed.), The Power of Feminist Art, Harry N. Abrams, 1994.
• Susan Tallman, Prints and Editions: Guerrilla Girls, Arts Magazine, Apr. 1991, p.22
• Mira Schor, Girls Will Be Girls, Artforum, Sept. 1990, p.125
• http://www.guerrillagirls.com
• http://www.hollywood.com/sites/oscars2002/

PART 3
—

미술,
그 시대정신

이 깃발은
누구의 깃발인가

우리 땅에서 우리를 이방인으로 만드는 것

서울대학교 문장이 말하는 것은?

하버드 대학교를 방문했을 때 그 학교의 상징인 문장紋章, emblem을 보았다. 월계수 가지로 둘러싸인 방패 위에 세 권의 책이 펼쳐져 있고 그 책들에는 진리라는 뜻의 라틴어 VE RI TAS가 새겨져있었다. 분명 처음 보는데 매우 친숙한 느낌이었다.

그 후에 보게 된 예일 대학교의 문장 역시 하버드 대학교처럼 월계수 가지에 방패와 책, 진리라는 라틴어가 사용되었다. 예일 대학교 문장은 방패 위의 휘장에 라틴어 LUX ET VERITAS(진리의 빛)가 쓰여있다. 역시 어디서 많이 봤다는 생각이 들었는데, 알고 보니 한국인이라면 모두가 아는 서울대학교의 문장과 상당 부분 유사하기 때문이다.

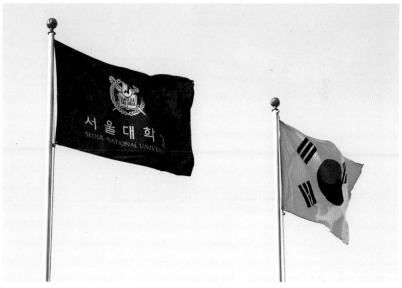

1. 태극기의 디자인은 동양사상에 기초하고 있고, 서울대학교의 문장(엠블럼)은 서양의 전통에 기초하고 있다. 한 나라의 국기와 그 나라 최고의 국립대학교 문장이 근본적으로 다른 토대 위에서 만들어진 경우는 한국뿐일지도 모른다.

2. 서울대학교 문장

3. 하버드 대학교 문장

4. 예일 대학교 문장

　서울대학교 문장에도 방패와 책이 있고, 책에는 '진리는 나의 빛'이라는 뜻의 라틴어 VERITAS LUX MEA가 쓰여있으며, 이를 월계수 가지가 둘러싸고 있다. 다른 점이라면 방패 안에 서울대학교라는 한글 초성을 조립해서 만든 로고(열쇠 모양이라고 하는 사람도 있다)가 있고, 그 뒤로 횃불과 깃펜이 교차되는 것이다. 외국 유명대학교 문장들이 그토록 익숙하게 여겨진 것은 바로 거기에 책과 방패, 라틴어 VERITAS, 그리고 월계수라는 공통점이 모여 있기 때문이다.

친척 중 누군가의 옷에 새겨진 서울대학교 문장을 처음 보았을 때, 중학생의 나에게 그것은 무조건적인 동경의 대상이었다. 그러나 나이가 들면서는 의아한 생각이 들기 시작했다. 최초의 의문은 거기에 적힌 낯선 언어에 대한 것이었다. 왜 난데없이 라틴어일까? 로마 제국의 번영과 함께 퍼져나가다 로마의 멸망과 함께 사어死語가 되어버린 라틴어가 한국, 그것도 국립대학의 얼굴에서 왜 부활한 걸까? 선조들이 사용해온 한자라면 이토록 낯설지는 않았을 것이다. 라틴어는 세계화되었다고 하는 오늘날에도 우리의 학문적 전통과는 거리가 먼 언어이다. 진리라는 말을 쓰고 싶다면, 한자나 한글로 쓰는 것이 우리의 전통과 상식에 맞다.

월계수도 그렇다. 수양버들이라면 모르겠지만, 월계수는 한국인에게 친숙하지 않은 식물이다. 붓이 아닌 깃펜 역시 수 세기 전 서양화에서나 볼 수 있을 뿐이고 방패 역시 낯설기는 마찬가지다. 우리의 전통에서는 공부를 하는 학교 문장에 방패, 그것도 서양의 방패가 들어가는 것이 이상하지 않은가?

우리의 전통은 무엇인가

다소 막연하게 이런 의문을 가지고 있던 중 우연히 옥스퍼드 대학교의 문장 설명을 보고야 그 디자인이 이해되기 시작했다. 오늘날 사용하는 옥스퍼드 대학교 문장은 1400년경부터 시작되어 여러 차례 변화를 거쳐 1993년에 수정, 지정된 것이라고 한다. 중앙에 있는 책은 지식의 보물 창고라는 의미이며, 그 위의 글은 '주는 나의 빛'이란 뜻의 라틴어이다. 시편 27장의 내용이라고 하는데, 요한복음의 '진리가 자유케 하리라'에서 인용했다는 기록도 있다. 세 개의 왕관은 영국의 세 왕, 즉 예수 그리스도, 순교자 에드먼드 왕, 그리고 아서 왕을 의

5. 옥스퍼드 대학교 문장

6. 서울대 문장을 가장 흔히 볼 수 있는 곳은 병원 간판이다.

7. 프린스턴 대학교 문장

8. 연세대학교 문장. 프린스턴 대학교 문장과 유사하다.

미한다고 한다. 이렇게 유럽이나 미국 대학교의 문장은 그들의 전통과 맞닿아 있고 기독교와도 깊은 관계가 있다. 이 대학들이 신학교에서 출발한 것은 이미 잘 알려진 사실이다.

그런데 서울대학교는 신학교로 출발한 것도 아니고 그와 관련된 단과 대학 도 없다. 서울대학교 안에서 도대체 누가 신을 수호하는 학문을 하며 누가 라 틴어로 '베리타스'를 추구한다는 걸까?

1946년 8월 22일 서울대학교의 설립취지를 보면 "민족 교육의 기치 아래 민족 최고 지성의 전당이며, 민족 문화 창달과 세계 문화 창조를 위한 학문적 사명을 다하기 위하여 국내 최초의 국립종합대학교로 설립"한다고 '민족'을 세번이나 쓰며 강조하고 있으나, 정작 대학의 얼굴이라 할 문장에는 민족이 보이지 않는다. 이렇게 스스로 한국인임을 부정하고, 한국의 문화적 종속 상태를 이만큼 단적으로 보여주는 사례가 또 있을까? 해외 명품의 모조품, 이른바 짝퉁의 한 뿌리가 바로 여기에서 시작하는 것은 아닐까?

이처럼 서울대학교 문장은 생각하면 할수록 얼굴이 화끈거리지만, 그것은 한국에서 여전히 최고와 선망, 권위의 상징이다.

일본과 중국 국립대학의 문장들

그럼 주변 아시아 국가의 대학들은 어떨까? 서세동점西勢東漸이야 한국에만 해당되는 것이 아니었으니까. 서울대학교의 설립에 직접적 영향을 미쳤을 일본의 상황을 알아보기 위해 도쿄 대학교 문장을 찾아봤다.

도쿄 대학교 문장은 노란색과 파란색 은행잎 두 개가 있고, 한자로 동경대학이라 적힌 담백한 모습으로 미국이나 유럽의 대학 문장과는 확실히 달랐다. 일찍이 노골적으로 아시아를 벗어나 유럽이 되고자 했으며, 모방으로 유명하다는 일본의 국립대학 문장이 이토록 우리나라 상황과 다른 모습을 보고 허탈감마저 들었다. 유럽을 추종하려는 어떤 모습도 보이지 않고, 모방의 냄새조차 나지 않는다.

중국의 대학들은 어떤가? 칭화 대학교는 둥근 원 위에 한자로 칭화 대학이라고 쓴 문장을 사용하고, 베이징 대학교도 둥근 원에 한자와 영어로 글씨가

9. 도쿄 대학교 문장

10. 교토 대학교 문장

11. 베이징 대학교 문장

12. 칭화 대학교 문장

적혀있어 서양의 문장과는 확연히 다르다. 어디에도 전통적인 서양대학의 문장 형태나 라틴어 따위는 없다.

　서울대학교의 문장을 누가, 언제 디자인했는지 모르겠지만 그것은 한국 사람이, 한국 사람을 대상으로 했다고 믿기 어려울 정도이다. 그럼에도 불구하고 70년 이상 우리사회에서 최고의 권위와 영화를 누리고 있어서 이미 그것에 익숙해져 있는 사람들도 많다. 이처럼 동화와 세뇌의 상태에 접어든 사람의 눈에는 이국적인 멋이 있는 괜찮은 문장으로 보일지도 모르겠다.

무엇이 우리를 이방인으로 만드는가

—

1995년 8월 15일, 중앙청 건물이 해체되는 장면을 전 국민이 TV로 지켜보았다. 마침내 일제 침략의 상징적 건물이었던 옛 조선총독부를 철거하고 경복궁 복원작업을 시작하는 순간이었다.

서울대학교 문장은 해방 후에 제작되었기 때문에 식민 통치와 직접적인 관련이 없다. 우리나라 사람 중 누군가가 자발적으로 디자인한 것으로 알려져 있는데, 해방 후의 혼란 속에서 서둘러 만들다 보니 그런 모양이 되지 않았을까 짐작해본다. 그렇다면 이제라도 문장을 바꿨으면 한다. 중앙청 해체에 비하면 훨씬 쉬운 일이지만 효과와 영향력은 그에 비해 결코 적지 않을 것이다.

이런 식의 문장은 한국에서 태어나 자라는 세대에게 부정적 역사관과 문화관을 유포한다. 우리의 역사와 전통은 가치가 없으며, 과거는 하루빨리 폐기하고 서구문명을 따라가야 한다고 압박하는 듯하다. 이 얼마나 반교육적이자 반문화적인 지침이며, 무지한 주장인가.

자타가 공인하는 한국 최고의 학교인 서울대학교는 그 출신들이 곳곳에서 영향력 있는 집단을 형성하고 있으므로 그 문장의 영향력도 무시할 수가 없다. 그래서인지 한국의 다른 대학들도 서울대학교를 모방하여 월계수와 방패가 등장하는 서양식 문장을 사용하는 경우가 많다. 연세대학교와 프린스턴 대학교 문장의 유사성도 우연이라 말하기 곤란한 것이 사실이다.

서울대 문장의 경우, 아무리 봐도 남의 깃발이 우리의 안방을 차지하고 있는 기분이다. 그렇게 우리는 우리 땅에서 계속 이방인이 되고 있다. 전쟁터에서 우리가 남의 깃발을 들고 싸운다면 어떻게 되겠는가? 하루빨리 우리의 역사와 가치가 담긴 새 문장을 만들어 써야 한다는 것이 나의 생각이다.

살색은 어떤 색인가

다문화 사회 속, 한국미술의 정체성

인상파가 백인의 미술이라고?

미국에서 대학원을 다닐 때 뉴저지의 한 화랑에서 아르바이트를 했다. 도시 변두리의 화랑들이 흔히 그렇듯, 오리지널 작품보다는 명화를 복제한 포스터를 팔거나 손님이 가져오는 그림과 포스터 등을 액자에 넣어주는 일을 주로 했다.

처음 석 달 정도는 화랑의 뒤편 공장에서 액자 만드는 기술을 배우며 일했는데, 어느 날 주인이 이제는 카운터로 나와 손님을 받으라고 했다. 장사 경험도 없는데 그런 일을 할 수 있을지 확신이 서지 않아 덜컥 겁이 났다. 손님이 오면 한눈에 그의 수준과 기호를 읽고 기분에 맞춰 구매를 유도해야 하는데, 그럴 자신이 없었다. 프레임 고르는 데만 두세 시간을 보내는 까다로운 손님도 많았다. 더구나 영어로 의사소통하는 것 자체가 부담스러운 시기였다. 나는 거절했지만 주인은 "넌 잘할 수 있어. 미술사와 화가들에 대해 아는 게 많잖아. 평소 나와 얘기하듯이 대하면 돼. 손님들은 너 같은 아티스트와 얘기하는 걸 좋아해"라며 두꺼운 카탈로그를 건네줬다. 그것은 손님이 원하는 그림을 고를 수 있게 명화 포스터 견본을 모아둔 책이었다. 주인은 내 등을 두드리며 손님들은 보통 인상파 그림을 좋아하니, 그 페이지를 펼쳐 보이며 이야기를 시작하라는 팁까지 주었다.

결국 나는 카운터에서 일을 하기 시작했다. 손님이 오면 주인이 가르쳐준 대로 카탈로그에서 인상파 그림 쪽을 펼치며 이야기를 시작했다. 그곳은 뉴욕 시 변두리의 백인 중산층이 사는 지역이라 주로 백인 취향의 그림을 취급했는데, 인상파부터 시작하는 작전이 그런대로 잘 먹혔다.

나는 거기서 마네, 모네로 시작하여 고흐, 고갱 등 후기인상파, 마티스를 비롯한 야수파, 피카소 등의 입체파, 그리고 폴록과 워홀로 이어지는 현대미술의 역사가 백인들의 삶에 얼마나 깊게 자리 잡고 있는지 실감할 수 있었다. 나이

1. 장 레옹 제롬, 〈목욕〉, 1880~1885.
19세기 아카데미즘을 이끈 화가 제롬의 작품. 이들 중 누구의 피부색이 진짜 살색일까?

와 문화 수준에 따라 다르긴 하지만, 젊은 층은 모던 추상과 팝아트를 선호하는 반면 나이 지긋한 중산층들은 대개 인상파에서 마티스까지 그림을 좋아했다. 집의 벽이 허전해 적당한 그림을 찾으러 온 손님 대부분이 인상파나 후기인상파 그림을 선택했다. 그곳에서 일한 1년 남짓한 기간 동안 모네의 〈수련〉, 고흐의 〈해바라기〉와 〈별이 빛나는 밤〉 등 복제본을 수시로 팔았던 것으로 기억한다.

백인은 백인미술, 흑인은 흑인미술, 그러면 우리는?

이렇게 몇 달이 지나며 어느 정도 자신감이 붙어가던 어느 날, 한 흑인 커플이 왔다. 이 동네로 이사 왔는데 벽에 걸 만한 그림을 소개해 달라는 거였다. 별생각 없이 이제껏 해왔던 것처럼 인상파 그림들을 펼쳐 보이며 이야기를 시작했다. 그러자 그들의 표정이 굳어졌다. 인상파를 안 좋아하나 싶어 카탈로그를 뒤지며 이것저것 보여주었지만 그들은 고개를 저었다. 그러더니 좀 상기된 얼굴로 "블랙 아트는 없어요?"라고 물었다.

나는 그때 '블랙 아트'란 말을 처음 들었다. 그래서 블랙 아트가 뭐냐고 되물었다. 그때 옆에 있던 주인이 당황한 듯 내 옆구리를 찌르며 이 손님은 자기가 맡을 테니 다른 일을 하라고 속삭였다.

그들이 돌아간 후 주인은 "흑인 손님에게 백인미술을 보여주다니, 어쩌자는 거냐!"라는 꾸지람에서 시작해서 긴 강의를 늘어놓았다. 인상파 그림이 백인미술로 불릴 수 있다는 것을 나는 그때 처음 알았다. 마네, 모네, 드가, 르누아르, 쇠라, 세잔, 고흐는 모두 유럽 출신의 백인이고, 그들 그림 속 인물들도 모두

2. 르누아르, 〈물랭 드 라 갈레트 무도회〉, 1876.
인상파 그림을 인종적 측면에서 보면 철저히 백인미술이다. 인상파 화가들은 당시 급변하는 파리 시의
인물과 풍물들을 그리는 데 열중했기 때문에 유색인이 등장하는 일은 거의 없었다.

3. 마네, 〈올랭피아〉, 캔버스에 유채, 1865.
19세기까지 유럽의 그림에 유색인이 등장한다면, 그들은 주인공이 아닌 하인이나 노예의 역할을 하고 있었다.

4. 코넬 반스, 〈최후의 만찬〉
예수상이 흰 천을 두른 뒷모습으로 있고,
그 주위를 마틴 루서 킹, 맬컴 엑스 등 유명
흑인 지도자들이 둘러앉아 있다.

백인이 아니냐는 것이었다. 그러면서 주인은 흑인에게 백인미술을 권하면 모욕감을 느껴 화를 낼 수도 있으니 특별히 주의하라고 했다. 흑인은 백인과 전혀 다른 감각과 기호를 갖고 있으니 유념해야 한다며 블랙 아트 카탈로그를 꺼내서 보여줬다.

나는 그때 처음으로 흑인미술 카탈로그를 보았다. 흑인 작가가 흑인을 주인공으로 흑인의 생활과 환경을 그린 그림들이었다. 카탈로그에 실린 30~40명의 흑인 화가 중 내가 아는 작가라곤 로매어 비어든과 제이콥 로렌스 정도였다. 검은 얼굴, 검은 피부, 원색 계통의 의상, 남부의 가난한 집, 흑인 동네의 풍속, 그리고 흑인의 독특한 기호를 보이는 추상화 등의 그림들이 들어있었다. 다 빈치의 〈최후의 만찬〉이 아닌 코넬 반스가 그린 〈최후의 만찬〉에는 흑인 예수를 중심으로 맬컴 엑스, 마틴 루서 킹 등의 흑인 지도자들이 그려져있었다. 흑인식으로 번안한 〈최후의 만찬〉인 것이다. 그 카탈로그에 있는 그림들은 내용과 표현기법이 매우 소박했고, 서툰 솜씨로 그린 그림도 많았다.

카탈로그의 마지막 장은 백인이 지배하는 미술계에 뛰어들어 흑인으로서 거의 유일하게 성공한 장 미셸 바스키아가 장식하고 있었다.

나로서는 인상파가 백인미술로 받아들여진다는 것 자체가 충격이었고 백인미술과, 흑인미술이 따로 있다는 것도 놀라웠다. 그러고 나서 생각해보니 인상

5. 로매어 비어든, 〈거리〉, 천과 종이 콜라주, 95.3x129.5cm, 1975.

6. 제이콥 로렌스, 〈자화상〉, 1977.

파미술은 유럽인의 미술이지 한국미술도 세계미술도 아니었다. 그저 백인 화가들이 그들의 도시 생활을 그린 그림이었다. 결국 서양미술은 백인들의 미술이었고, 이는 아시아의 미술도, 한국의 미술도 아니었다. 그동안 내가 배움으로 얻은 미술 지식과 감각, 혹은 가치의 대부분이 서구의 백인문화를 중심으로 한 모더니즘 미학에 근거를 두고 있음을 새삼 깨닫게 된 것이다.

금발 인형과 함께 자란 우리 아이들

그 후 미국에 살며 내가 만난 흑인들은 다들 흑인문화와 백인문화를 철저하게 구분하고 있었다. 흑인의 집에 백인의 그림이 걸려있는 것은 상상조차 힘든 일이었다. 앵그르의 목욕하는 우윳빛 피부의 여인이나 마네, 드가, 르누아르의 그림이 달력으로라도 흑인 가정에 걸려있는 것은 본 적이 없다. 내가 만난 흑인들은 메트로폴리탄 일대에 거주하는 20~40대의 평범한 중산층이었는데, 하나같이 흑인 인물화나 흑인의 문화와 역사, 생활이 담긴 미술품으로 집을 장식하고 있었다.

아이들의 인형도 마찬가지다. 흑인 아이가 금발에 푸른 눈을 가진 인형을 갖고 노는 경우는 본 적이 없다. 그때도 바비 인형이 인기였지만, 흑인 아이들은 검은 피부에 머리가 까만 흑인 인형에 옷을 입히며 놀고 있었다. 그런 경향은 생활수준이나 지식수준이 높을수록 더 뚜렷하게 나타났다. 그런 모습을 볼 때 금발의 백인 인형을 갖고 놀며 자라는 한국 아이들이 떠올랐다. 그리고 이런 인형이 아이들의 정서에 어떤 영향을 미칠지 염려되기 시작했다.

미국 흑인들의 정체성 찾기는 1960년대 민권운동에서부터 본격화됐다. 그들은 백인 중심 사회의 편견과 인종차별을 지적하고 완전한 평등권을 주장했

7. 우리 아이들은 어릴 적부터 백인 인형과 자기를 동일시하며 자란다. 동대문상가에 있는 인형들.

다. 그리고 흑인에게는 자의식과 자부심을 요구했다. 그 결과 스스로 흑인임을 부정하는 행동이 부끄러운 일이라는 분위기가 만들어졌고, 자신의 정체를 망각한 사람들은 '세뇌된' 사람이라며 경멸적인 단어로 불렸다.

언제부턴가 나는 백인문화와 나의 문화를 동일시하거나 혼동해왔다. 정확히 말하자면, 서유럽의 미술과 문화를 아시아인의 시선으로 객관적으로 바라보지 못하고 있었다. 백인들은 나를 문화적, 인종적인 면에서 동족이라 생각하지 않는데, 일방적으로 나는 그들의 문화를 이질감 없이 받아들였고, 그 전통을 잇고 있다고 믿어온 건 아닌지 의심하게 됐다.

내가 백인의 미술을 마치 인류 보편의 미술로 이해하는 데 반해, 백인들은 아시아와 한국의 미술을 특별한 지역과 전통의 미술로 대하고 있었다. 유럽과 미국의 모더니스트는 자신들의 미술이 곧 보편적인 미술이라 생각하고, 그 미술을 주류화했으며, 아프리카와 아시아를 배경으로 만들어진 미술은 비주류화 혹은 주변화했다. 그렇게 인종적·민족적 정체성을 가진 미술은 무시하거나 저

급으로 취급한 것이 모더니즘이라는 백 년의 일관된 역사였다.

화랑에서 일하는 동안 나는 여러 민족을 손님으로 맞으면서 흥미 있는 사실을 몇 가지 더 알게 됐다. 이를테면 백인미술과 문화에 대해 거리감이 거의 없는 민족이 우리 외에도 더 있다는 사실이다. 다름 아닌 일본 사람들이었다. 일본은 18~19세기에 개화하면서 스스로 유럽과 같아지려고 했다. 그 때문인지 서양 문화를 대하는 데 있어 일본 사람들과는 서로 비슷함을 느낄 수 있었다.

내가 만난 아시아인 중에서 문화적 정체성을 가장 굳건히 고수하고 있는 민족은 인도와 이란 등의 서아시아 사람들이었다. 그 중심에는 힌두교와 이슬람교 같은 종교가 자리하고 있었다. 그들의 분명한 정체성으로 인해 좋은 느낌도 받았지만 때로는 그 문화의 단절과 폐쇄성에 당황스러운 순간도 있었다.

공공을 위한 미술, 개인을 위한 미술

공공미술의 양적 확대와 질적 결핍

회화의 역사는 벽화에서 시작되었다

인류 역사상 가장 오래된 회화작품은 동굴벽화이다. 알타미라 동굴벽화는 기원전 3만여 년에 제작된 것으로 추정된다. 당시 인류는 공동체를 이루어 살고 있었고, 시각적 체험과 감동을 그림으로 표현했으며, 그리는 것과 만드는 것을 즐기고 있었다.

미술은 표현에 있어 물질, 즉 재료에 절대적으로 의존한다. 문자로 이루어지는 문학이나 악기에 의해 표현되는 음악과 달리, 미술은 공기와 흙은 물론 세상의 모든 것(근대 이후에는 문자나 소리까지)을 표현매체로 선택할 수가 있다.

미술은 각 시대마다 새로운 매체를 적극적으로 채택한다. 흙과 도자기, 돌, 청동, 철, 그리고 오늘날 석유화학에 의한 첨단소재 등이 그것이다. 그것들이 인류의 삶을 얼마나 변화시켰는지 생각하면 물질과 함께 변화하는 미술을 쉽게 이해할 수 있을 것이다. 동양에서는 종이의 발명으로, 서양에서는 캔버스와 유화의 발명으로 미술에서 엄청난 변화가 일어났다. 종합해보면 미술에서 재

1. 구헌주, 〈자이언트 키드〉, 부산 광남초등학교, 약 9x12m, 2012.

2. 〈안악 3호분〉, 4세기 중엽 고구려 고분 벽화, 황해도.

료는 곧 시대정신을 반영하는 것이었다.

15세기 '캔버스에 유채'라는 재료가 자리잡기 전까지 회화는 벽화 중심이었다. 르네상스 시대와 그 이전의 회화는 주로 벽화이며, 다 빈치의 〈최후의 만찬〉, 미켈란젤로의 〈천지창조〉, 라파엘로의 〈아테네 학당〉 등이 모두 벽화다.

벽화는 근본적으로 공공적 성격이 강하다. 미술 후원인은 여러 사람이 볼 것을 염두에 두고 그림을 주문했으며, 화가도 다양한 사람들의 시선을 의식하며 그림을 그렸다. 서양의 경우 중세 이전의 벽화는 주로 종교적인 내용을 담고 있었고, 프레스코 기법이 주를 이뤘다.

르네상스 시기에 등장한 캔버스에 유채는 휴대성과 속도 외에도 그리기 편리하기 때문에 유럽 전역으로 빠르게 퍼져나갔다. 프레스코는 회벽이 마르기 전에 그려야 하기 때문에 시간에 쫓기고 날씨에도 영향을 받았다. 반면 유화는 시간에 쫓기지 않아 용이했다. 캔버스화는 작은 크기로도 그릴 수 있고, 이동도 편리했기 때문에 초상화 같은 개인적인 그림을 그리기에도 적합했다. 미술의 제작과 운반의 용이함이 미술의 보편화와 대중화를 촉진했다.

미술, 그 시대정신

3. 〈신비의 집〉, 79년 화산 폭발로 묻혔던 폼페이에서 발굴. 당시에도 수준 높은 프레스코 벽화가 그려졌다.

4. 라파엘로, 〈아테네 학당〉, 1508~1511, 바티칸궁.

공공성에서 멀어진 현대미술

———

미술이 본격적으로 사적 소유와 감상의 대상이 된 것은 18세기 후반에 들어서다. 왕실과 교회가 의뢰하는 공공적 그림이 줄어들고 새롭게 부상한 시민계급의 그림 수요가 늘어났다. 신흥 부르주아의 저택을 장식하기 위해 그려지는 초상화와 인물화가 화가들의 주수입이 됐다. 이렇게 캔버스화는 공공성을 떠나 점차 개인의 관심을 담게 됐다.

프랑스에선 미술 공모전인 살롱전이 생겼다. 캔버스에 유채로 그려진 회화의 경연장이던 살롱전은, 작가들이 자신의 솜씨를 세상에 알리는 출세의 기회로 활용됐다. 하지만 살롱전에서 입상하려면 일정한 형식과 내용을 따라야 했다. 19세기 초 미술계의 권력이자 주류였던 신고전주의자들은 고정관념에 사로잡혀 급변하는 현실을 도외시하고 있었다. 기득권층인 그들이 살롱전 심사를 비롯해 미술계의 권력을 쥐고 있었으므로 그들이 선호하는 형식과 내용을 따르지 않는 그림은 낙선할 수밖에 없었다. 그들이 원하는 그림은 그리스 고전 같은 고상하고 이상적인 그림이지, 현실세계를 반영하는 그림이 아니었다.

당시 프랑스의 정치, 경제, 사회는 급변하고 있었다. 프랑스혁명에 이어 산업혁명이 닥치자, 시민들의 생활과 의식이 다양화되고 눈에 띄게 달라지고 있었다. 그러나 이러한 현실을 반영하는 젊은 작가들의 작품은 심사위원들의 과거의 고상한 미술 기준에 막혀 연이어 낙선했다. 당시 살롱전은 화가들의 등용문이었기 때문에, 연이어 낙선한 젊은 화가들은 자신의 그림을 보여줄 기회조차 얻지 못했다.

마침내 살롱전에서 연이어 탈락한 작가들도 작품을 전시할 기회를 갖게 되었다. 1863년 나폴레옹 3세의 특별 허가를 받아 열린 이《낙선전》은 미술사에 오래 남는 사건이 되었다. 이때 소개된 마네의 〈풀밭 위의 오찬〉은 일대 파란을

5. 도미에, 〈이 더러운 나라, 내 작품을 떨어트리다니!〉, 1840. 도미에는 살롱전을 두고 화가와 관람객이 벌이는 갖가지 모습을 묘사했다.

6. 도미에, 〈올해도 여전히 비너스군, 언제나 비너스야! 정말 저렇게 생긴 여자가 있기나 한가!〉, 석판화, 1864.

몰고 왔다. 살롱전에서 계속 고배를 마시던 모네, 드가, 르누아르, 피사로 등 젊은 화가들은 1874년, 마침내 자신들만의 독립 전시회《인상파전》을 열었다. 그 첫 전시 역시 많은 사람들의 조롱과 악평을 딛고 10년 동안 여덟 번의 전시를 개최하며 미술사의 전환점을 마련했다. 인상파는 근대인의 눈으로 근대의 인물과 풍경을 그렸다. 이는 곧 모더니즘 미술의 발현이었다.

모던아트의 진전과 변화

모더니즘 미술은 서양의 세계 지배와 함께 전 세계로 확대됐다. 모던아트는 과거 미술의 서사와 교훈을 버리고 새로운 형식의 개발에 몰두했다. 화가들은 스스로를 아방가르드라 부르며 끊임없이 과거 세대에 대한 반동을 추구했다. 이

러한 급진성과 반동으로 20세기 미술계는 추상미술을 향해 달려나갔다.

화가들을 추상으로 달려가게 한 배경에는 1839년에 발명된 사진술이 있었다. 사진은 그동안 회화가 담당해온 '사각틀을 통해 세상 보기'와, '3차원의 세상을 2차원의 평면에 재현하는 일'을 대신하기 시작했다. 이렇게 사진은 회화와 경쟁을 시작했다. 사실적 재현이라는 측면에서 사진은 회화를 능가했으며, 이러한 사진의 능력은 회화의 기능과 역할, 근본적인 존재 이유와 가치를 되돌아보게 했다. 그래서 사진과는 다른, 회화의 본질과 특성을 추구하는 화가들이 나타나기 시작했다. 그들은 회화의 본질적 요소인 점·선·면과 색채 자체에 집중했다. 그들은 '미술이란 무엇인가?'를 자문하고, 미술로 이를 설명하고 증명하려 애썼다. 그것이 20세기에 대세가 된 추상미술이었다. 이 과정에서 미술은 점점 사회나 공공을 위한 것이 아닌 미술 자체를 위한 존재로 변해갔다. 이른바 '미술을 위한 미술'이었다.

추상미술이 자기만의 방식으로 전진하는 사이 미술은 점차 미술과 미학에 높은 지식을 지닌 사람들만 이해할 수 있는 암호가 되기에 이르렀다. 그러한 미술은 대중과 거리가 생길 수밖에 없었다. 그러는 사이 미술은 그들이 만든 특별한 공간인 미술관과 갤러리로 들어가 자리를 잡았다. 현대미술은 그렇게 대중의 삶으로부터 멀어져갔다. 때로는 대중에게 쉽게 이해되는 미술은 업신여김을 받기도 했다. 근대사회에서 미술은 더는 공공을 위한 것이 아니었다.

20세기 중반을 지나자 모더니즘에 대한 반성이 고개를 들기 시작했다. 모더니즘의 체제와 권위, 그 미학을 타파하고 새로운 질서를 만들려는 움직임이 곳곳에서 나타났다. 이러한 새로운 기운들은 포스트모더니즘이라는 이름으로 통칭됐다.

새로운 질서에 대한 열망은 프랑스 파리에서 최초로 폭발했다. 1968년 학생·시민·노동자의 시위로 폭발된 68혁명은 프랑스뿐 아니라 다른 강대국의 정

치적·사회적·문화적 기반에 근본적인 질문을 던졌다. 68혁명의 현장에서는 계급 평등, 남녀평등, 내외국인 평등 등 온갖 차별과 수직적 계급의 철폐를 요구하는 목소리가 터져나왔다. 그러나 그런 요구들은 제대로 받아들여지지 못했다. 드골 대통령이 하야하면서 조르주 퐁피두가 대통령직을 이어받고 문제는 적당히 봉합되었다. 권력과 체제는 제대로 개혁되지 못한 채 수습됐고, 68혁명은 실패한 혁명으로 남았다.

그러나 68혁명은 이후 정치, 사회뿐 아니라, 학문과 문화예술에도 막대한 영향을 미쳤다. 지난 백 년간의 모더니즘 체제 전반에 대한 회의와 반성이 이어졌고, 새로운 대안들이 제시됐다. 미술계에서도 모던아트의 지나친 개인주의, 엘리트주의, 상업주의, 형식주의에 대한 비판이 불거졌다. 모던아트의 개인주의에 대한 대안으로 공공미술이 등장한 것은 자연스러운 일이었다.

한국 공공미술의 변천

공공미술이란 용어는 1967년 발간된 존 윌렛의 『도시 속의 미술*Art in a city*』에서 처음 거론된 것으로 알려졌다. 한국의 경우는 1970년대 초부터 미술의 공공성에 대한 논의가 시작됐다고 볼 수 있다. 외국의 '예술을 위한 퍼센트 법'을 참고해 1972년 9월 29일 자로 문화예술 진흥법 및 동 시행령이 마련됐다. 하지만 막연한 권장 사항에 그쳤기 때문에 현실적인 효력은 거의 없었다.

그후 1986년 아시안게임과 1988년 올림픽을 앞두고 다급해진 정부는 1984년 '건축물 미술장식제도'를 제정해 건축물에 대한 미술장식을 의무화하기 시작했다. 그러자 서울시에는 새 건물과 함께 세워지는 조형물이 눈에 띄기 시작했다. 1995년에는 '건축물 미술장식제도'가 전국으로 확대됐다.

표1. '건축물 미술작품' 설치 현황 (자료출처 : 공공미술 포털)

구분	시도																	계
연도별	서울	세종시	부산	대구	인천	광주	대전	울산	경기	강원	충북	충남	전북	전남	경북	경남	제주	수량
0000	1	0	0	1	3	3	0	0	20	0	1	4	6	0	3	0	4	46
1988	2	0	0	0	0	0	0	0	0	0	0	0	0	0	0	0	0	2
1989	0	0	19	0	0	0	0	0	0	0	0	0	0	0	0	0	0	19
1990	0	0	9	0	0	0	0	0	0	0	0	0	0	0	0	0	0	9
1991	2	0	6	0	0	0	0	0	0	0	0	0	0	0	0	0	0	8
1992	9	0	16	0	0	0	0	0	0	0	0	0	0	0	0	0	0	25
1993	9	0	8	0	4	0	0	0	0	0	0	0	0	0	0	0	0	21
1994	11	0	8	0	1	0	0	0	0	0	0	0	0	0	0	0	0	20
1995	4	0	15	0	2	0	0	0	4	0	0	0	0	0	0	1	0	26
1996	128	0	48	0	3	0	9	0	3	2	3	0	0	0	0	9	0	205
1997	146	0	137	8	28	3	8	0	30	0	3	0	0	0	0	10	0	373
1998	179	0	43	21	4	19	38	15	42	5	3	0	0	0	0	3	7	379
1999	292	0	44	33	22	9	63	4	73	7	1	0	0	0	0	7	0	555
2000	205	0	60	37	15	10	28	15	109	4	1	0	3	7	0	28	15	537
2001	184	0	72	33	19	79	25	41	215	0	12	1	15	3	10	19	2	730
2002	117	0	46	66	89	30	27	6	307	19	8	5	12	14	10	62	2	820
2003	162	0	67	57	66	35	32	14	388	12	8	9	26	11	13	39	20	959
2004	228	0	76	27	83	23	49	24	441	14	8	19	21	17	25	79	4	1,138
2005	233	0	108	50	56	31	48	16	371	26	17	42	16	19	25	76	6	1,140
2006	221	0	123	77	54	55	38	24	291	51	41	47	38	24	33	49	18	1,184
2007	284	0	79	138	85	38	38	24	271	44	40	43	26	14	26	50	28	1,228
2008	199	0	90	60	32	47	28	18	221	37	29	35	33	22	36	97	18	1,002
2009	125	0	35	47	36	40	10	22	262	51	28	40	19	12	27	49	31	834
2010	179	0	39	46	70	21	19	26	251	32	46	24	4	17	35	79	6	894
2011	178	5	61	49	85	21	36	13	203	21	5	23	12	18	20	21	25	796
2012	71	9	111	18	77	18	20	21	164	19	18	18	30	8	3	25	6	636
2013	88	2	62	46	60	90	6	22	73	0	14	2	24	23	12	59	35	618
2014	25	0	61	37	9	26	24	38	32	0	5	6	20	21	1	29	0	334
총계	3,282	16	1,443	851	903	598	546	343	3,771	344	291	318	305	230	279	791	227	14,538

표2.'건축물 미술작품'에 사용된 금액 증가(자료출처 :공공미술 포털)

	총합	서울	부산	경기	인천	광주	대전	울산	대구	강원	충청	전라	경상	제주
1988년	21	0	0	5	1	2	0	0	0	0	4	3	2	4
1990년	31	0	10	5	1	2	0	0	0	0	4	3	2	4
1995년	76	11	42	6	2	2	0	0	0	0	4	3	2	4
2000년	790	31	220	148	73	29	63	12	112	3	17	7	40	35
2005년	3,560	169	508	1,324	253	150	183	88	283	51	108	101	285	55
2010년	7,869	1,118	838	2,367	522	290	299	179	515	206	468	286	700	80
2014년	10,305	1,601	1,128	2,882	784	378	409	245	624	247	577	419	881	113

7. 서울 삼성역 근처의 공공조형물들. 2013년 촬영

이 제도는 프랑스와 미국에서 실시하고 있는 '1퍼센트 법'을 참조해 도입한 것이다. 이는 연면적 1만 제곱미터 이상의 건축물을 신축 및 증축할 때 건축비의 1퍼센트에 해당하는 금액을 미술작품 설치에 사용하도록 하는 규정이다. 삭막한 도심에 보다 인간적이고 문화적인 도시 환경을 조성하고자 하는 시도였다. 공공 공간에 예술품을 설치하여 환경을 개선하고, 시민에게는 예술을 즐길 기회를 넓히며, 예술가에게는 작품제작의 기회를 주어 예술 진흥을 꾀하려는 일석삼조의 취지였다.

'건축물 미술장식제도'는 미술의 개념이 장식으로 한정된다는 지적에 따라, 2011년 4월 29일 문화예술 진흥법 개정안에 의해 장식을 떼고 '건축물 미술작품'이란 이름으로 변경되었다. 이 개정안에서 처음 공공미술이란 용어가 법적으로 사용되었으며 선택적 기금제가 신설되었다. 선택적 기금제는 "건축 비용의 일정 비율에 해당하는 금액을 미술작품 설치에 사용하는 대신 문화예술 진흥기금으로 출연할 수 있다"(문화예술 진흥법 제9조 제2항)는 조항으로 건축주는 작

품 설치와 기금 납부 중 하나를 선택할 수 있게 됐다. 또한 건축비의 1퍼센트를 미술작품비로 써야 한다는 규정을 0.7퍼센트로 하향 조정하여 부담을 줄였다.

건축물 미술작품은 88올림픽 이후 경제성장과 건축 붐을 타고 놀라운 숫자로 증가했다. 표1은 건축물 미술작품이 얼마나 증가했는지를 보여준다. 1995년 서울의 건축물 미술장식은 단 4점뿐이었으나 1996년에는 128점으로 증가했다. 1999년에는 서울에서만 3백 점에 가까운 조형물이 세워졌고, 2004년 경기도에서는 441점의 작품이 설치됐다. 2014년까지 설치된 건축물 미술작품은 총 14,538점으로 총액 1조 3백억 원을 넘어서고 있다.

조각의 수적 우세와 벽화의 빈곤

건축물 미술작품으로 채택되는 작품을 장르로 구분해보면 조각작품이 단연 1위를 차지한다. 2위를 차지하는 회화의 4배에 이른다. 아마도 조각작품이 가격 대비 크기가 커서 사람들의 눈에 잘 띌 뿐만 아니라 보존성이 높기 때문일 것이다. 또한 조각은 도시 및 야외에서의 공간 장악력이 뛰어나서 다른 작품보다 더 높은 존재감을 드러낼 수 있다.

이에 비해 벽화는 상대적으로 인기가 없다. 가장 큰 원인은 조각에 비해 보존성과 공간 장악력이 떨어지기 때문이다. 또한 건물에 벽화가 들어설 벽면과 공간이 적어진 것도 그 원인이다. 최근 건물들은 내외장재로 판유리를 사용하면서 자연스레 벽화가 배제되는 상황이다. 또한 벽에 무언가를 장식할 때도 페인트나 타일 등 전통적인 것보다는 LED 등을 이용한 보다 현대적이고 기계적이며 역동적인 매체를 선호한다. 하지만 특별히 우리나라에서 페인트 벽화가 인기 없는 이유는 따로 있다. 본받고 참조할 수 있는 롤 모델로서의 벽화가 없

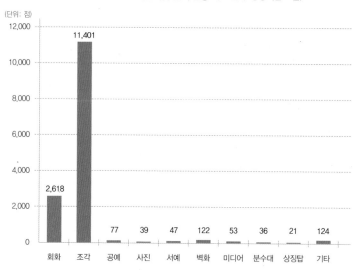

표3. 장르별 미술작품 설치 현황(자료 출처: 공공미술 포털)

(단위: 점)

회화 2,618 / 조각 11,401 / 공예 77 / 사진 39 / 서예 47 / 벽화 122 / 미디어 53 / 분수대 36 / 상징탑 21 / 기타 124

는 것이다. 이는 대중적으로 두루 사랑받고 존중받는 벽화작품이 우리 주변에
없다는 말이다. 어느 도시든 오래된 지역이 있기 마련인데, 한국의 경우 그런
지역의 외관이 시멘트와 오래된 철골로 을씨년스럽고 조악한 모습으로 방치돼
있는 경우가 흔하다. 이런 곳에서는 벽화가 환경개선에 큰 역할을 할 수 있다.

벽화가 가진 장점과 매력은 무시할 수 없다. 적은 예산으로도 큰 효과를 볼
수 있고, 수년에 한 번씩 보수하며 원작품을 계속 유지할 수 있고 주기적으로
새 그림을 그려 새로운 생기를 불어넣을 수도 있다. 하지만 국내에는 아직 이
렇다 할 성공적인 벽화의 사례가 없다. 믿을 만한 경력을 가진 벽화 전문 화가
도 눈에 잘 띄지 않는다. 외국처럼 재료도 다양하지 않고 벽화 전용 도료도 찾
아보기 힘들어서 작가가 원하는 색채를 사용하기 쉽지 않다.

외국에서는 벽화가 도시를 역동적으로 바꾸어 역사적, 사회적, 정치적 측면
에서 다양한 기능을 하는 경우가 많다. 미국 필라델피아의 경우 1984년 벽화
프로그램이 시작된 이후 현재까지 3,700점 이상의 벽화가 그려졌다. 수요가 많

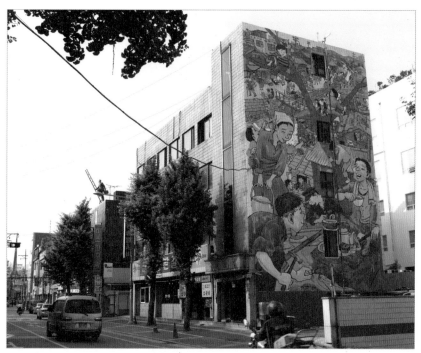

8. 최호철, 〈큰 마을 길 옛 풍경〉, 서울시 강북구 미아리, 높이 16m, 2009.

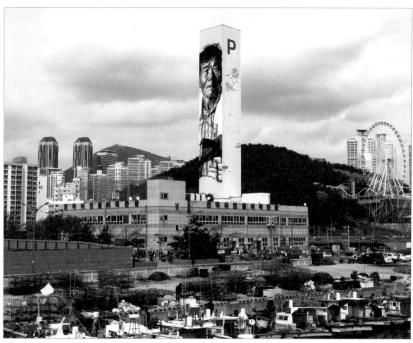

9. ECB(독일 작가 Hendrik Beikirch의 예명), 〈역경이 없으면 삶의 의지도 없다─광안리 어시장 아저씨〉, 높이 약 56m, 2012.

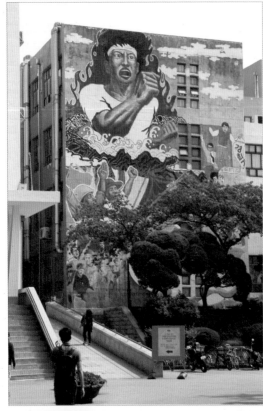

10. 쪽빛, 〈통일염원도〉, 1990, 경희대학교.
1980년대에는 대학교에 벽화 그리기가 성행했으나 오늘날에는 거의 사라졌다.

11. 오윤, 오경환, 윤광주, 테라코타 벽화, 3200x340cm, 1974, 서울 종로 4가 우리은행 외벽

으니 벽화 전용 페인트를 비롯한 편리한 부자재가 많이 개발되어 작업이 수월하다. 지금도 미국의 도시에서 벽화는 계속 그려지고 있고 벽화를 둘러보는 관광코스도 만들어져 있다. 필라델피아와 샌프란시스코의 벽화는 시의 관광자원으로 상당한 몫을 차지하고 있다.

북아일랜드도 1970년 이후 제작된 2천여 점의 벽화로 유명하다. 특히 벨파스트와 데리에는 곳곳에 회화적, 역사적 가치가 높은 3백여 점의 정치적 내용의 벽화가 있고, 도시 곳곳에 주민들이 직접 그린 소박하지만 생생한 표현의 벽화가 줄을 잇고 있다.

이제는 공공미술의 가치와 질을 거론할 때

—

건축물 미술작품에 투여되는 돈이 조 단위를 넘을 정도로 증가하자 이에 대한 불만과 비판의 목소리도 커지고 있다. 공공미술은 불특정 다수, 다양한 계층 사람들과 만나는 미술이어서 여론의 영향을 받는다. 따라서 여론에 의해 퇴출당하거나 헐린 미술작품도 있다. 작품을 옮겨달라는 시민의 요구에 "그 장소에 맞춰 제작한 장소특정적 작품이기 때문에 작품 이동은 곧 작품을 파괴하는 것"이라며 버티다가 법정까지 간 끝에 해체된 리처드 세라의 〈기울어진 호〉 사건도 있고, 주민의 이전 요구에 순순히 응한 존 에이헌의 경우도 있었다.

본래 예술은 민주주의 제도의 산물이 아니다. 작품의 가치가 대중의 투표나 여론으로 결정되지 않는다. 산업사회 이전에는 당시의 시스템에 따라 소수의 작가가 선별됐고, 막강한 권력을 가진 후원자에 의해 천재라는 칭호와 함께 자신의 작업을 이어나갈 수 있었다. 근대사회에서 미술은 미술관과 갤러리 등의 전문 전시공간으로 들어가 여론을 차단한 채 천재의 신화를 이어갈 수 있었다.

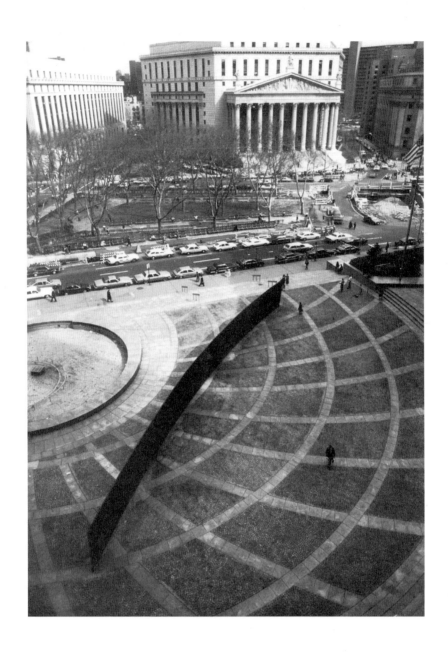

12. 리처드 세라, 〈기울어진 호〉, 1981, 뉴욕 시 미연방 건물 앞에 설치된 이 작품을 옮겨달라는 청원서에 시민 1,300명이 서명했다. 작가는 "장소특정적 작품이기 때문에 작품 이동은 곧 작품을 파괴하는 것이다"라며 이동을 거부했으나 시민 공청회 이후 법원으로부터 작품 이동을 통보 받았다. 작가는 1989년 3월 15일 밤, 작품을 해체했다.

13. 마사 슈워츠, 1997. 〈기울어진 호〉를 치운 중앙광장에 초록색 친환경 벤치와 잔디를 설치했다.

우리나라에서도 건축물 미술작품제도가 시행된 지 25년이 넘어가자 전국 어디를 가도 소위 '조형물'을 볼 수 있게 됐다. 대도시뿐 아니라 지방의 소도시와 촌락에서도 공공미술을 수용하는 사업을 경쟁적으로 벌이고 있다. 환경을 개선하고 특색 있는 명품을 만들어 관광자원으로 키워보고자 하는 목적에서이다. 그런데 주민과 담당 공무원, 예술가 모두 공공미술에 대한 인식이 성숙하지 않다 보니 저질의 작품 혹은 행사 상품 같은 것들이 공공미술이란 이름으로 세워지는 경우도 많다.

공공미술을 환경미화와 동일시하는 공무원이 있는가 하면 화훼, 간판, 철공, 석재 등의 업자들이 여기에 뛰어들어 난립하는 경우도 본다. 또한 검증되지 않은 예술가들이 제작한 시대착오적인 미술 상품과 퇴행적 민속품 등이 곳곳에서 눈에 띈다. 미학적 가치와 방향이 없는 괴이한 물건들이 적절한 심사와 평가 없이 여기저기 세워지고 있다. 이제는 공공미술의 확대보다는 저질 작품의

14. 화훼 기업이 만든 거대한 규모의 이것도 과연 공공미술로 봐야 하는가? 2010년 촬영. 동대구역.

15. 비현실적이고 상투적 이상향을 그린 벽화가 아파트 벽면을 장식하고 있다. 2014년 촬영. 경기도 안산.

16. 앤 노스럽, 〈자부심과 진보〉, 필라델피아, 2003. 동성애자에 대해 긍정적인 입장에서 그려진 이런 작품은 한국에선 그려지기 힘들 것이다. 도시 벽화는 개방성과 다양성으로 그 성격과 수준이 가늠되기도 한다.

과잉을 걱정하고, 그 가치와 질에 대한 미학적 논의를 증대시켜야 할 시점으로 보인다.

오늘날의 공공미술에서 제기되는 문제는 어떤 작가와 작품을 선정할 것인가와, 설치된 작품을 어떻게 유지하고 관리할 것인가라는 두 가지로 요약된다. 과거에는 힘 있는 후원자가 예술가를 선정, 지원하고 작품을 관리했다면 오늘날에는 중앙 및 지방자치 정부가 작가를 선정한다. 정확히 말하면 정부 부처 및 담당 부서에서 작품 선정위원을 선정하고, 그들에게 작품의 선택을 위임하고 있다. 공공미술의 가장 큰 문제가 여기서 발생한다. 이러한 선정 과정에서 창조성이 결여된, 혹은 장소 · 역사 · 문화 · 환경적 맥락에서 적절치 않은 작품들이 부적절한 선정위원에 의해서 채택되는 경우가 적지 않기 때문이다.

한동안 건축물 미술작품제도에 의해 설치된 조각작품은 문패조각이라고 불렸다. 건축주가 자발적 동기에서 선택한 것이 아니라, 준공 허가를 받기 위해

17. 이태호, 〈물고기 가족〉, 2013, 시멘트 계단에 페인트, 서울 종로구 이화동.

18. 이태호, 〈꽃계단〉, 2013, 시멘트 계단에 타일, 서울.

법적 요건만 간신히 갖추어 문패처럼 갖다 놓다 보니 생긴 이름이다. 이런 경우 건물주와 중간상, 작가는 쉽게 담합하게 되고 여기엔 예술성이 끼어들 틈이 없다. 이들에게 중요한 것은 적은 돈을 들여 법적 규제를 통과하는 것이다. 이렇게 세워진 작품이 훌륭하기는 어렵다.

하지만 건축물 미술작품제도로 인한 긍정적 변화와 결실도 분명히 있다. 우선은 건물주의 의식이 변화하고 있다. 예술품에 대한 인식이 높아지면서 단순한 법적 절차가 아니라 그 장소와 건축물 자체의 표현 수단으로 보고 신중하게 선택을 하는 경우가 많아지고 있다. 시민들에게 흥미와 정서적 자극을 줄 수 있는 대상, 랜드마크로서의 위상, 그 건물과 장소의 이미지메이킹 같은 효과까

미술, 그 시대정신

지 고려해서 작품을 선택하는 것이다. 국내와 해외의 공공미술 성공 사례를 접하면서 그 시너지 효과를 고려하는 경우도 확산되고 있고 이를 위한 제도적 틀도 만들어지고 있다.

한 도시의 공공미술 작품은 그 도시민의 문화적 교양과 수준을 반영한다. 그 지역의 공공미술을 보면 주민의 취향뿐만 아니라 문화적 '예술적' 수준도 파악할 수 있다는 뜻이다. 현재 한국의 공공미술에 대한 평가 중 가장 심각하게 받아들여야 할 지적은 "한국의 공공미술이 하향평준화되고 있다"라는 것이다. 작품의 수준에 관한 문제는 매우 복잡한 사안이라 한두 마디로 판단하기는 곤란하지만, 시대성과 장소성, 작가의 창조성이라는 기준은 여전히 유효하며 중요하다. 이 세 가지 필터로 걸러보면 오늘날 우리 주변 공공미술의 질적 수준이 어느 정도인지 가늠할 수 있을 것이다.

건축물 미술작품제도가 본격적으로 시행된 지 25년이 지났다. 이제 공공미술의 양적 확대보다는 질적인 측면과 가치에 대해 고민해야 한다. 이를 위한 보다 합리적 선택과 결단이 필요한 시점이다.

19. 전국의 벽마다 꽃 그림이 널려있다. 장소와 환경에 적절한 표현을 고민할 필요가 있다. 서울 노원구 중계동.

퇴폐미술의 반란

나치가 기획한 《퇴폐미술전》

독재자들은 자주적으로 사고하는 것을 제일 싫어한다. 자주적 사고방식은 그들이 이미 준비해둔 답을 공염불로 만들어버리기 때문이다. 예를 들어 나치 시절 집권자가 어떤 그림의 그늘에 칠해진 짙은 보라색에 그토록 화를 내고, 그것 때문에 작가를 퇴폐 화가로 규정짓고 박해한 것을 사람들은 이상하게 생각했다. 일반 사람들은 보라색 그림자가 국가의 질서를 위태롭게 한다고 생각하지 않기 때문이다. 하지만 집권자의 본능은 옳았다. 그들이 거기에서 찾아낸 것은 보라색이 좀 더 짙다는 사실이 아니라 자주적인 사고방식이었던 것이다. 한스 에리히 노사크

1. 《퇴폐미술전》 카탈로그 표지.
여기 실린 작품은 오토 프로인틀리히의 조각, 〈신인간〉, 1912, 높이 139cm, 석고.

엉터리 화가에 대한 분노

———

(…)

꽃피는 사과나무에 대한 감동과

엉터리 화가에 대한 경악이

나의 가슴속에서 다투고 있다.

그러나 바로 두 번째의 것이

나로 하여금 시를 쓰게 한다.

<div align="right">

베르톨트 브레히트, 「서정시를 쓰기 힘든 시대」 중에서

</div>

극작가이자 시인 베르톨트 브레히트는 나치가 작성한 정치사상범 명단에 포함되자 곧장 망명길에 올랐다. 이 망명은 체코, 오스트리아, 덴마크, 핀란드, 프랑스, 러시아, 스위스 등 유럽 각국과 미국으로 15년 동안 이어졌다.

1939년 덴마크에서 쓴 시 「서정시를 쓰기 힘든 시대」에서 브레히트는 아름다운 것에 대한 감동을 쓸 것인지, 아니면 조악한 현실에 대한 분노를 시로 쓸 것인지 갈등하고 있다고 하면서 결국은 눈앞의 현실이 너무 절박해서 한가하게 운이나 맞춰 자연을 찬양하고 사랑 노래를 부를 수는 없다고 고백한다. 아름다운 사과나무 꽃이 아니라 분노를 일으키는 엉터리 화가가 그로 하여금 시를 쓰게 한다는 것이다.

브레히트가 말하는 엉터리 화가는 바로 아돌프 히틀러다. 정치인이자 희대의 독재자였던 히틀러가 한때는 열렬한 화가 지망생이었다는 사실을 아는 사람은 많지 않은 것 같다. 히틀러는 1907년과 1908년 빈 미술대학에 지원했으나 거부됐다. 이때를 전후해 그린 수채화와 연필화가 여러 점 남아있는데, 원근법에 충실한 소박한 풍경화 수준이다. 그가 만약 미술대학에 합격하여 그가 원한

대로 미술학도의 길을 갈 수 있었다면 세계 역사는 크게 달라졌을 것이다.

어쨌든 그런 그가 정권을 잡고 권력자가 되자 문화계를 좌지우지하며 독일 미술계를 뒤집어엎는 사건들을 일으켰다. 히틀러는 미술에 대한 자신의 취향과 판단에 확신을 갖고 직접 예술의 심판관이 되었다. 그가 기획한 두 전시 《위대한 독일 미술전》과 《퇴폐미술전》이 그 결과물이다. 《위대한 독일 미술전》에는 그가 생각하는 바람직한 작품들을 전시한 반면 《퇴폐미술전》에는 그가 싫어하는, 즉 당시 유럽에서 유행하던 작품들을 모아 전시했다.

히틀러와 나치 정부는 1937년 7월 19일을 독일 미술의 날로 선포하고 독일 미술관의 개관과 《위대한 독일 미술전》 개막을 축하했다. 수십만 명의 관중이 운집했다는 이 자리에서 히틀러는 다음과 같이 연설했다.

2. 아돌프 히틀러의 수채화, 1909.

4년 전 미술관 건축을 위한 첫 삽을 뜨며 우리는 이 미술관이 단지 하나의 새 건물이 아닌 정제된 독일 미술의 새로운 전당이 될 것이라고 다짐했습니다. 마침내 우리는 독일 문화 발전의 새로운 전기를 마련한 것입니다.

3. 뮌헨에 세워진 독일미술관, 1937.

4. 히틀러와 치글러가 작품을 선정하고 있는 모습.

작품 선발 현장에는 히틀러와 당시의 문화장관 괴벨스가 참여하여 아돌프 치글러 미술관장에게 어떤 것이 위대한 독일 미술인지 직접 설명했다. 괴벨스는 일기에 이렇게 썼다.

조각 분야는 작품이 좋다. 그런데 회화는 정말 끔찍한 것이 많았다. 그들이 그 작품을 들어 보여줄 때 몸이 오싹해지는 느낌이었다. 히틀러 총통은 격분했다.

새막식장 한가운데에서는 '독일 문화 2천 년'이란 기치 아래 1천여 군인들의 퍼레이드가 펼쳐졌다. 미술관에서는 전국에서 공모한 작품 1만 5천 점 중에서 당국이 선발한 6백여 점의 작품이 전시되었다.

이른바 《위대한 독일 미술전》에는 당시 독일과 유럽의 미술계에서 새로운 흐름을 형성하고 있는 작품들은 모두 제외되고 결국 히틀러의 취향에 부합하

5. 아돌프 치글러, 〈4대 요소(불, 물, 흙, 공기)〉, 1937.
히틀러가 특별히 좋아한 이 작품은 그의 집에 걸렸고, 인쇄물로도 배포됐다.

는 것들만 전시되었다. 히틀러는 19세기 초의 신고전주의풍 미술을 좋아했기에 금발 여성의 이상적인 누드를 그리는 치글러와 취향이 잘 맞았다. 치글러의 그림이《위대한 독일 미술전》에 11점이나 전시된 것도 히틀러가 강조하던 '건전한 독일 미술의 육성과 발전'과 잘 맞아떨어졌기 때문이다. 치글러의 〈4대 요소〉는 히틀러가 특별히 애호해 자신의 집 벽난로 위를 장식했던 작품으로 유명하다.

이에 따라 19세기 말부터 시작되어 20세기에 들어 활기를 띠기 시작한 아방가르드 미술들, 즉 야수파를 비롯한 표현주의, 다다, 초현실주의, 미래파, 입체파 작품들은 모두 제외됐을 뿐만 아니라 비웃음과 함께 거세되기 시작했다.

조각작품도 히틀러의 미학, 즉 정통 아리안족의 육체적, 정신적 우월성을 표

6. 아르노 브레커, 〈준비〉, 1937.

현하는 것이어야 했다. 따라서 아르노 브레커의 〈준비〉처럼 강건하고 이상적인 신체를 표현한 조각들만 전시될 수 있었다. 이른바 '독일 국민의 감정을 모욕하거나, 파괴하거나, 자연스러운 형태를 혼란시키거나, 예술가적 기능과 적합한 방법이 무시되었거나 없는 작품'은 제외됐다.

나치 정부는 이렇게 제외된 작품들 중에서도 특히 '병적인 것들'을 따로 모아 전시하기로 했다. 그들로서는 참을 수 없을 만큼 흉측하고 불온하며 악영향만 미치는 작품들을 모아《퇴폐미술전》이라는 전시를 연 것이다.

《퇴폐미술전》에 몰려든 인파

웅장하고 화려한 건물에서 《위대한 독일 미술전》이 열리던 날 공원을 가로질러 맞은편에 있는, 작고 허름한 건물에서는 《퇴폐미술전》이 시작되었다. 고고학연구소로 사용하던 곳에 임시 칸막이를 설치하고 650여 점에 달하는 회화, 조각, 판화, 카탈로그 등이 복잡하게 전시됐다. 감상에 적절한 작품 간격은커녕, 작품을 조롱하는 문구들과 작품들이 마구잡이로 뒤섞여 설치됐다. 칸막이부터 작품 설치와 설명서 부착까지 단 2주 만에 마치고 관객을 맞은 것이다.

관람객은 1층과 2층을 연결하는 좁은 계단을 오르내리는 불편을 감수해야 했다. 전시는 주제가 있는 세 개의 방에서 시작됐다. 첫째 방은 종교를 모독하는 작품, 둘째 방은 유대인 작가들의 작품, 셋째 방은 독일 여성과 군인, 농부를 모욕하는 작품들로 채워졌다. 그 외의 작품들은 특별한 주제 없이 나열해두었

7. 《퇴폐미술전》세 번째 방.
오토 바움, 루돌프 벨링, 하인리히 캄펜동크, 발터 덱셀, 오이겐 호프만, 파울 클레, 에밀 놀데의 작품들이 보인다.

8. 《퇴폐미술전》을 시찰하는 히틀러와 치글러, 1937.

고 벽에는 작품을 조롱하는 글도 써 붙였다.

　여기 전시된 작품들은 치글러(그는 당시 미술계 최고의 권력자로 부상했다)와 5명의 위원이 전국 28개 도시의 미술관 32곳에서 선별하여 압수해 온 것이었다. 5천 점이 넘는 압수작품 중에는 에밀 놀데의 작품 1,052점, 헤켈의 작품 759점, 키르히너의 작품 639점, 막스 베크만의 작품 508점이 있었으며, 아르키펭코, 샤갈, 엔소르, 마티스, 피카소, 고흐의 작품들도 여기에 포함됐다.

　그들에게 이 작품들은 히틀러의 제3제국이 허용할 수 없는 기준, 즉 비독일적이며 정신병적이고 불온할 뿐 아니라 사악한 유대인 정신이 깃든 것들이었다. 나치 정부는 그 작품들을 하루빨리 없어져야 할 쓰레기들로 보고, 반면교사와 경고의 의미를 담아 전시를 열었다.

　그런데 뜻밖의 상황이 발생했다. 나치가 자랑하는 《위대한 독일 미술전》보다 《퇴폐미술전》에 훨씬 많은 사람이 몰려 매일 평균 2만 명이 관람했다. 개장

9. 《퇴폐미술전》을 보기 위해 줄 서있는 관중들, 함부르크, 1938.

한 지 보름이 지난 8월 2일 일요일은 하루 3만 6천 명이 관람하는 경이적인 기록까지 세웠다. 결과적으로 《퇴폐미술전》 관람객 수는 새 미술관까지 지으며 엄청난 공력과 예산을 들인 《위대한 독일 미술전》 관람객의 5배에 달했다. 뮌헨에서 4개월 동안 2백만 명 이상, 지방 순회전에서 1백만 명이 관람했다.

자유와 아방가르드에 대한 나치의 증오

나치에 의해 퇴폐 작가로 찍혀 작품이 압수되고 《퇴폐미술전》에 작품이 내걸리게 된 작가들은 누구였을까? 그들에게 선택된 작가는 모두 112명이었다.

　표현주의로 주목을 받던 다리파와 청기사 작가들인 에밀 놀데, 에리히 헤켈, 에른스트 루트비히 키르히너, 프란츠 마르크, 카를 슈미트로틀루프, 사회 비평

10. 《퇴폐미술전》에 포함된 마르크 샤갈의
〈나와 마을〉, 1911.

11. 게오르게 그로스, 〈사회의 기둥들〉, 1926.

12. 빌헬름 렘브루크, 〈서 있는 젊은이〉, 1913.

그림으로 잘 알려진 막스 베크만, 오토 딕스, 게오르게 그로스, 그리고 예술과 산업의 연결을 시도하던 바우하우스 예술가들, 파울 클레, 바실리 칸딘스키, 라슬로 모호이너지 등이 포함됐다. 그 외 마르크 샤갈, 오스카어 코코슈카, 케테 콜비츠, 막스 에른스트, 루트비히 미스 반 데어 로에, 피에트 몬드리안, 라울 하우스만, 쿠르트 슈비터스 등 기라성 같은 이름이 줄줄 이어진다. 조각가로는 빌헬름 렘브루크, 에른스트 바를라흐 등이 퇴폐 작가 명단에 포함됐다.

나치에 의해 퇴폐 작가라고 낙인 찍인 이들은 오히려 모더니즘의 위대한 전진에 앞장선 이들이 되었다. 달리 말해《퇴폐미술전》은 당시의 전위 작가들이 한자리에 모인, 현대미술의 백미를 감상할 절호의 기회가 된 셈이다.

나치는 의도치 않았지만 그렇게 기묘한 방식으로 모던아트의 전파에 기여

13. 케테 콜비츠, 〈어머니들〉, 1921.

14. 막스 베크만, 〈출발〉, 1932.

했다.《퇴폐미술전》의 역설적 성공도 그렇지만 수많은 예술가들이 나치의 박해와 공포를 피해 미국 등지로 흩어짐으로써 20세기 새로운 예술의 확산에 기여한 셈이다.

하지만《퇴폐미술전》의 작가들은 1945년 나치가 공중분해될 때까지 온갖 고통을 받아야 했다. 이들은 전시회와 함께 공식적·비공식적인 모욕을 당했으며 학교와 미술관, 직장에서 퇴출당하는 등 사회적 차별과 정치적 위협, 정신적 공포에 시달려야 했다.

막스 베크만은《퇴폐미술전》이 시작하는 날, 암스테르담행 비행기를 탔다. 칸딘스키, 하트필드, 슈비터스, 코코슈카 등은 연합국 점령 지역으로, 에른스트, 레제, 샤갈, 그로피우스, 미스 반 데어 로에 등은 미국으로 떠났다. 베를린 미술학교 퇴임을 강요당했던 키르히너는 6백여 점의 작품을 몰수당한 후, 1938년 스위스에서 자살로 생을 마감했다. 유태계 독일 철학자 발터 베냐민도 도피 중에 국경 근처에서 자살했다.

미술, 그 시대정신

16. 에른스트 L. 키르히너, 〈군인 자화상〉, 1915.
키르히너는 6백여 점의 작품을 몰수당한 후 자살을 택했다.

15. 오토 딕스, 〈브뤼셀의 거울이 있던 방의 기억〉, 1920.

외국으로 떠나지 못하고 히틀러 치하에 남은 작가들은 자신의 열정과 재능 그리고 정체를 숨기고 살아야 했다. 오토 딕스는 농촌에서 살면서 인물이 없는 풍경화만 그리는 소심한 태도를 유지했다. 에밀 놀데는 수채 재료만 사용하여 그림을 그렸는데 유채를 사용하면 자신의 스타일이 나타나 퇴폐 미술가 경력이 드러날까 두려워서였다. 이 외에도 수많은 작가들이 붓과 펜을 내려놓았다.

나치 정부는 독일 국내 및 점령국의 미술관을 돌아다니며 1937년까지 1만 6천 점에 달하는 현대예술품을 약탈했다. 이들 중 인기가 있는 작품, 즉 돈이 될 만한 것들을 팔아넘겼다. 고흐의 〈자화상〉, 피카소의 〈여자의 얼굴〉 등 수백 점이 국외로 팔려나갔다.

나치의 권력자들은 그 그림의 일부를 개인적으로 소장하기도 했다. 헤르만

17. 나치가 압수해 숨겨놓은 작품들이 1945년 4월 독일 엘링엔의 한 교회에서 발견됐다.

괴링의 수장고에는 2천 점이 넘는 예술품이 있었다. 그중 회화작품이 3백 점 이상이었는데 고흐와 세잔의 그림도 있었다. 1939년 베를린 소방대의 화재 사건으로 4천 점에 달하는 작품이 소실되는 등, 나치가 압수한 작품 중 상당수는 전쟁의 와중에서 사라졌다.

1945년 나치 정권이 무너지자 가장 먼저 베를린에 입성했던 소련 군대가 지하에 있는 약탈품을 발견한 것으로 알려졌다. 소련군은 예술품들을 상트페테르부르크로 옮겼다고 하는데, 얼마나 옮겼으며 어떻게 소장하고 있는지에 대해서는 현재까지 밝혀지지 않고 있다.

《퇴폐미술전》에 포함된 작가들

Jankel Adler · Ernst Barlach · Rudolf Bauer · Philipp Bauknecht · Otto Baum · Willi Baumeister · Herbert Bayer · Max Beckmann · Rudolf Belling · Paul Bindel · Theo Brün · Max Burchartz · Fritz Burger-Mühlfeld · Paul Camenisch · Heinrich Campendonk · Karl Caspar · Maria Caspar-Filser · Pol Cassel · Marc Chagall · Lovis Corinth · Heinrich Maria Davringhausen · Walter Dexel · Johannes Diesner · Otto Dix · Pranas Domšaitis · Hans Christoph Drexel · Johannes Driesch · Heinrich Eberhard · Max Ernst · Hans Feibusch · Lyonel Feininger · Conrad Felixmüller · Otto Freundlich · Xaver Fuhr · Ludwig Gies · Werner Gilles · Otto Gleichmann · Rudolph Grossmann · George Grosz · Hans Grundig · Rudolf Haizmann · Raoul Hausmann · Guido Hebert · Erich Heckel · Wilhelm Heckrott · Jacoba van Heemskerck · Hans Siebert von Heister · Oswald Herzog · Werner Heuser · Heinrich Hoerle · Karl Hofer · Eugen Hoffmann · Johannes Itten · Alexej von Jawlensky · Eric Johanson · Hans Jürgen Kallmann · Wassily Kandinsky · Hanns Katz · Ernst Ludwig Kirchner · Paul Klee · Cesar Klein · Paul Kleinschmidt · Oskar Kokoschka · Otto Lange · Wilhelm Lehmbruck · El Lissitzky · Oskar Lüthy · Franz Marc · Gerhard Marcks · Ewald Mataré · Ludwig Meidner · Jean Metzinger · Constantin von Mitschke-Collande · Laszlo Moholy-Nagy · Margarethe (Marg) Moll · Oskar Moll · Johannes Molzahn · Piet Mondrian · Georg Muche · Otto Mueller · Erich(?) Nagel · Heinrich Nauen · Ernst Wilhelm Nay · Karel Niestrath · Emil Nolde · Otto Pankok · Max Pechstein · Max Peiffer-Watenphul · Hans Purrmann · Max Rauh · Hans Richter · Emy Röder · Christian Rohlfs · Edwin Scharff · Oskar Schlemmer · Rudolf Schlichter · Karl Schmidt-Rottluff · Werner Scholz · Lothar Schreyer · Otto Schubert · Kurt Schwitters · Lasar Segall · Friedrich Skade · Friedrich (Fritz) Stuckenberg · Paul Thalheimer · Johannes Tietz · Arnold Topp · Friedrich Vordemberge-Gildewart · Karl Völker · Christoph Voll · William Wauer · Gert Heinrich Wollheim

미술에 나타난 전쟁

미술은 전쟁과 폭력을 어떻게 묘사하나

폭력과 잔혹의 이미지들

—

폭력과 살육, 전쟁 등의 잔혹한 장면을 묘사한 작품은 서양미술에서 비교적 흔하게 나타난다. 이런 끔찍한 묘사는 고대 그리스와 이집트의 조각, 부조, 벽화, 도자기화 등에서도 나타나지만, 그리스도교의 전파와 함께 급증한다. 제도적 폭력에 고통받다가 십자가 위에서 죽어간 예수 외에도 구약성경과 주변 이야기들, 〈성 세바스찬〉, 〈목이 잘린 세례요한과 살로메〉, 〈홀로페르네스의 목을 베는 유디트〉, 〈어린이의 학살〉 등의 섬뜩한 장면들을 누가 더 잔혹하게 그리는지 경쟁이라도 하듯 묘사해왔다. 그래서 서양미술에서는 피가 흐르는 모습이나 훼손된 신체, 살인, 폭력 등이 빈번히 등장한다.

근대 이전에는 종교적 갈등으로 인한 폭력과 전쟁이 주로 그려졌다면 근대 이후에는 계급과 이념의 충돌, 민족과 국가 간의 전쟁 등이 미술의 배경이 되었다. 세계대전, 한국전쟁과 월남전, 이라크전에 이르기까지 전쟁을 주제로 한 회화, 조각, 사진 작품들이 쉼 없이 제작되어왔다.

1. 안드레아 만테냐, 〈성 세바스찬〉, 패널에 유채, 60x30cm, 1456~1459.

2. 아르테미시아 젠틸레스키, 〈홀로페르네스의 목을 베는 유디트〉, 캔버스에 유채, 1614~1620.

그러나 한국미술에서는 전쟁을 본격적으로 다룬 작품을 발견하기가 쉽지 않다. 갈등과 폭력, 특히 인간의 신체에 가해지는 폭력을 사실적으로 표현한 작품이 드물어 피를 흘리거나, 신체가 절단된 상태를 묘사한 회화나 조각작품은 찾아보기 힘들다.

한국미술사에서 잔혹한 장면을 묘사하고 있는 것으로는 감로탱화 중 지옥도가 대표적이다. 여러 종류의 신체 학대와 고통스러운 장면이 묘사되어 있는 지옥도를 제외하고는 대부분의 작품이 자연을 담아내고 있으며 일부 인물화와 풍속화가 있을 뿐이다.

우리 미술에는 왜 잔혹한 폭력과 고통, 전쟁 묘사가 드문 것일까? 그것은 미

미술, 그 시대정신

3. 오윤, 〈마케팅-1〉(부분), 캔버스에 아크릴, 1982.
불교의 감로탱화 중 지옥도 부분을 차용하여 광고에 당하고 있는 우리 삶을 풍자적으로 표현하고 있다.

술의 가치와 존재 이유에 대한 생각이 서구와 다르기 때문일 것이다. 우리에게 미술이란 우선 아름답고 보기 편한 것이어야 했다. 그리고 자신의 생각을 풍경과 사물에 빗대어 표현하고자 하다 보니 어떤 행위나 현상을 즉물적으로 표현하는 일이 드물었다. 우리 미술에서 폭력과 전쟁의 장면을 보려면, 서대문 교도소나 한국전쟁 관련 박물관, 천주교 기념관 등에 전시된 회화나 조각, 디오라마 등을 찾아야 할 것이다. 그런데 그것들은 대부분 작가의 이름이 생략되어 있다. 작가명을 밝히지 않았다는 것은 작가가 그 작품제작에 명예를 걸고 투신하지 않았다는 것을 의미하기도 한다.

그러면 서양미술에서는 인간 사이에서 벌어지는 갈등과 폭력, 전쟁을 어떻게 표현해왔는지 알아보자.

4. 줄리오 로마노, 〈밀비안 다리의 전투〉 부분, 프레스코, 바티칸 미술관, 1520~1524.

5. 페테르 파울 루벤스, 〈전쟁의 공포〉, 캔버스에 유채, 206x345cm, 1637~1638.

전쟁에 대한 객관적 묘사

줄리오 로마노의 벽화 〈밀비안 다리의 전투〉나, 바로크의 대가 루벤스가 메디치가의 의뢰로 그린 〈전쟁의 공포〉도 전쟁을 그린 작품 중 하나이다.

하지만 근대적 의미의 작가적 시선, 전쟁을 객관적으로 바라보고 묘사한 사례는 17세기에야 등장한다. 미술사에서는 자크 칼로의 판화 연작 〈전쟁의 비극과 재앙〉이 그 첫 사례로 거론되고 있다. 칼로는 신·구교 간의 종교전쟁이었던 30년 전쟁의 끔찍한 실상을 판화 연작으로 남겼다.

전쟁미술에 대한 본격적인 담론은 프란시스코 고야라는 거인과 함께 출발한다. 그는 1808년 5월 2일과 3일에 일어난 나폴레옹군의 침공을 거대한 캔버스에 그려냈다. 1810년부터 1814년까지 그린 〈1808년 5월 3일〉은 이후 전 세계에서 점령군이 저지르는 만행의 상징적 이미지가 된다. 총구를 겨누는 자들과 공포에 질린 채 죽임을 당하는 자로 양분되는 그 구도는 이후 마네의 〈막시밀리안 황제의 처형〉(1867), 피카소의 〈한국에서의 학살〉(1951)에서 또다시 나타난다. 최근에는 냉소적 사실주의라 일컬어지는 웨민쥔의 〈처형〉에서 그 구도가 재현된다.

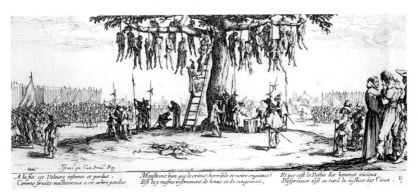

6. 자크 칼로의 판화 연작 〈전쟁의 비극과 재앙〉, 1633~1635.

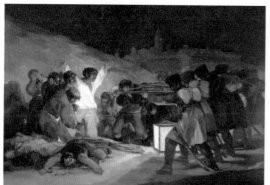
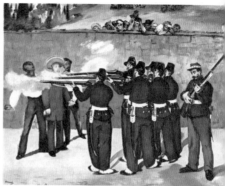

7. 프란시스코 고야, 〈1808년 5월 3일〉, 1814. 8. 에두아르 마네, 〈막시밀리안 황제의 처형〉, 1867~1868.

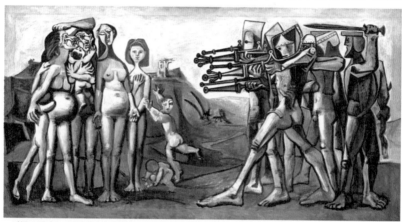

9. 파블로 피카소, 〈한국에서의 학살〉, 110 x 210cm, 1951. 파리 피카소 미술관 소장.

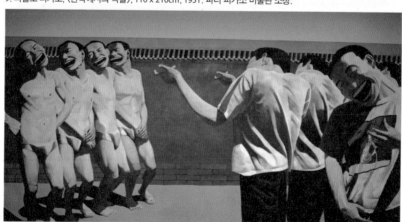

10. 웨민쥔, 〈처형〉, 캔버스에 유채, 150x300cm, 1995.

프랑스군 침공 당시 궁정화가로서 풍족한 삶을 누리던 고야는 이때 새로운 화가로 재탄생한다. 고야는 70세를 전후한 약 10년에 걸쳐 83장의 판화 연작 〈전쟁의 재앙〉으로 전쟁의 비참함과 악랄함을 직설적으로 고발했다. 사지를 절단하고, 성기를 잘라낸 몸들이 걸레처럼 나무 위에 걸려있는 풍경, 점령군의 총칼에 도끼와 돌로 대항하는 서민들의 모습 등을 섬뜩할 정도로 적나라하게 그려 고통과 연민, 공포의 상태로 묘사했다. 〈전쟁의 재앙〉 중 일부는 거의 2백 년이 지난 후 입체작품으로 다시 나타난다. 영국의 젊은 예술가들 yBa 군단의 제이크와 니노스 채프먼 형세가 고야의 평면작업을 거의 그대로 입체화했다.

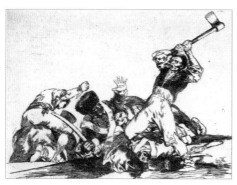

11. 프란시스코 고야, 〈똑같아-도끼로 군인의 목을 자르려는 사람〉, 1810~1815..

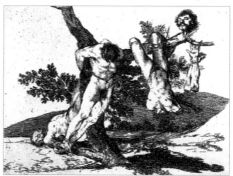

12. 프란시스코 고야, 〈위대한 업적, 죽음을 무릅쓴〉, 1812~1815.

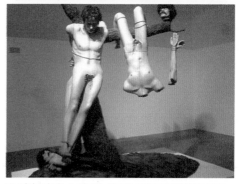

13. 제이크와 디노스 채프먼, 〈죽음을 무릅쓴 위대한 행위〉, 1994.

20세기의 전쟁과 미술

1차 세계대전이 한창일 때 독일에서는 심각한 사회성찰적 작품과 극렬한 반전 미술이 등장하기 시작했다. 게오르게 그로스, 막스 베크만, 케테 콜비츠, 오토 딕스, 존 하트필드 등이 그들이다. 그로스와 딕스는 1920~30년대 독일사회의 암울한 분위기와 함께 상류층의 부패, 도덕적 타락, 권력의 남용 등을 자유로운 필치로 그려 보여주었다.

여기서 특기할 전시회로는 1937년에 히틀러의 나치 정부가 주도한《퇴폐미술전》이다. 나치 정부가 자신들의 마음에 들지 않는 작가와 작품들을 모욕하기 위해 기획한 이 전시에는 앞에서 거론된 노골적 반전 작가 외에도 칸딘스키, 클레, 슐레머, 샤갈, 코코슈카, 놀데, 키르히너, 렘브루크 등이 포함되어 있었다.

존 하트필드는 독일 국민이었지만 이름을 영국식으로 바꾸고 2차 대전 중

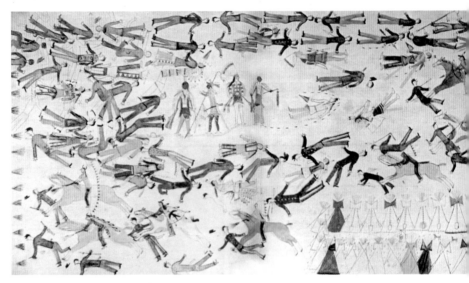

14. 키킹 베어(Kicking Bear), 〈리틀 빅혼 전투가 끝난 후〉, 1898.
전투에 참여했던 인디언 키킹 베어가 그때 상황을 그려달라는 부탁을 받고 그린 그림.

15. 케테 콜비츠, 〈또다시 전쟁은 없다〉, 1924.

16. 오토 딕스, 〈왕년의 영광을 기억하며〉, 1923.

17. 게오르게 그로스, 〈심문〉, 1926.

18. 존 하트필드, 〈모두를 위한 버터〉, 1932.
괴링이 무기를 위해 철 수집을 강요하자
'버터는 사람을 살찌게 하지만, 철은 나라를
부강하게 한다'라며 풍자한 작품.

19. 존 하트필드, 〈중세시대, 제3제국시대〉, 1934.

20. 존 하트필드, 〈평화와 파시즘〉, 1932.

독일 국민과 나치 정부의 광적인 국가주의를 정면에서 비판했다. 그는 다다와 연계된 포토몽타주 기법을 적극 활용했고 1920년 베를린에서 최초의 국제 다다전시를 조직한 인물이다. 이후 그로스와 함께 풍자잡지 『파산Die Pleite』을 창간하기도 했다. 1933년 나치가 정권을 잡자 체코슬로바키아로 이주한 하트필드는 본인이 발간하는 잡지 『A/Z』를 통해 저항적 포토몽타주 작업을 계속했다. 1938년 독일이 체코를 점령하자 영국으로 이주해 반나치활동을 이어갔고 종전 후에는 독일로 돌아와 주로 연극에 종사했다.

피카소의 〈게르니카〉는 분명한 메시지와 감정을 표현하고 있다. 게르니카를 공습한 독일군에 대한 분노, 천진한 마을 사람들의 희생에 대한 연민과 공감으로 그려진 〈게르니카〉는 전쟁의 상징과 공포가 입체주의적 표현방식과 절묘하게 결합한 작품으로 인정받고 있다.

21. 파블로 피카소, 〈게르니카〉, 캔버스에 유채, 1937. 레이나 소피아 미술관

반기념비의 출현

2차 대전은 원자폭탄의 투하와 함께 끝이 났다. 일본의 히로시마와 나가사키에 떨어진 폭탄의 파괴력과 후유증으로 세계는 또다른 비극을 겪어야 했다. 그럼에도 불구하고 강대국들은 원자폭탄의 실험 횟수와 보유량을 늘려가고 있다. 이미 만들어진 폭탄으로도 지구 전체를 수십 번 파괴할 수 있는 데다가, 더 큰 문제는 우리 인류가 그것을 안전하게 관리할 수 있는지 누구도 장담할 수 없다는 것이다. 이런 공포 속에서 평화에 대한 요구는 더욱 커지고 있다.

미국의 작가 애드 라인하르트는 봉함엽서에 "전쟁 반대, 제국주의 반대, 살인 반대, 폭탄 투하 반대, 네이팜탄 반대…" 등을 써넣은 작품 〈NO WAR〉를 발표했다. 개념미술의 형식을 빌어 직접 언어를 사용함으로써 공감력과 파급력을 높인다.

22. 벤 샨, 〈수소폭탄 실험 금지〉. 1960.

23. 후쿠다 시게오, 〈더 이상은 안돼〉, 1968.

2차 세계대전이 끝나고 세계 각국에는 전쟁기념비가 세워졌다. 기념비는 전쟁에서 희생된 사람들을 위로하는 조형물이지만, 대부분의 경우 자국의 희생자만을 위로했다. 적국에 대한 증오와 복수를 부추기는 기념비도 적지 않아 결국 또다시 전쟁을 준비하는 것과 다르지 않았다. 그러나 한편에서는 아우슈비츠 수용소와 히로시마의 원자폭탄 이후, 그리고 인간의 능력이 지구를 멸망시킬 수 있다는 상식이 생긴 후, 기념비에 대한 생각이 점차 달라지기 시작했다.

미국의 승리를 상징하는 조 로즌솔의 사진 〈이와지마에서의 국기게양〉을 토대로 〈미해병대 전쟁기념비〉가 만들어졌다. 미 해군의 의뢰로 펠릭스 드 웰든이 제작하여 워싱턴 D.C.에 세워진 이 기념비의 인물상은 높이가 약 10m이다.

24. 애드 라인하르트,
〈NO WAR〉, 1967.

25. 펠릭스 드 웰든, 〈미해병대 전쟁기념비〉, 1954. 워싱턴 D.C.

26. 에드워드 킨홀츠,
〈이동식 전쟁기념비〉, 1968.

27. 〈이동식 전쟁기념비〉 부분.
군인들의 얼굴이 없다.

　에드워드 킨홀츠는 〈이동식 전쟁기념비〉에서 이 영웅상을 핫도그 가게 앞의 업소용 철제테이블에 국기봉을 꽂으려는 포즈로 제작했다. 철모 아래 얼굴이 없는 이 군인들은 미국민이 목숨 바쳐 지키고 있는 것이 과연 무엇인지 의문을 제기하고 있다.

　전쟁 이후의 기념비 중에서 기억할 만한 작품으로, 1986년에 세워진 후 조금씩 가라앉다가 마침내 1993년에 지하로 사라진 〈파시즘에 대항하는 기념비〉가 있다. 독일 함부르크의 이웃인 하르부르크에 세워진 이 기념비는 가로세로 1미터에 높이 12미터의 속이 빈 알루미늄 사각기둥 밖으로 납판을 둘러 낙서를 할수 있게 했다. 사람 손이 닿는 부분에 낙서가 가득 차면 그 높이만큼 가라앉게해서 기념비는 7년 만에 완전히 지면 아래로 내려가고, 그 자리에는 기념비 넓

28. 요헨 게르츠, 에스터 샬레브 게르츠,
〈파시즘에 대항하는 기념비〉, 1986년에 12x1x1m 크기로 세운 후
매년 조금씩 지하로 가라앉게 계획했다.

29. 〈파시즘에 대항하는 기념비〉 1986.
1993년 11월 지표면 아래로 완전히 사라져 지금은 1제곱미터 넓이의 자취만 있고, 그동안의 과정을 설명하는 표지판이 서있다.

30. 〈파시즘에 대항하는 기념비〉 설명문.

이만큼의 자취만 남았다.

　연구자들은 이러한 작품을 가리켜 역逆기념비 혹은 반反기념비라 부른다. 한 민족을 지구 상에서 없애려 했던 대학살 시도가 있은 후, 과연 우리는 무엇을 기념하고 기억해야 할지 고민한 끝에 나온 작품이다. 즉 이것은 '기념할 것을 묻어버린' 기념비라 하겠다. 고대부터 존재했던 기념비의 효용과 가치가 근본적으로 흔들리는 시대를 맞은 것이다.

월남전, 그 이후

월남전은 실시간으로 많은 사진들로 현장이 유포됐던 전쟁이다. 미국은 보도를 통제하려 애썼지만, 그 노력은 수포로 돌아갔다. 시간이 지날수록 국내외에서 반전 여론이 강해졌는데, 그 이유는 월남전 자체가 어떤 이유로도 정당화하기 어려운 전쟁이었기 때문이었다. 미국 국민들은 진보와 보수로 확연히 나뉘었고, 월남전을 반대하는 진보 쪽이 갈수록 우세해졌다. 월남전에 찬성하는 미국 내 여론은 참전 초기 1965년 59퍼센트였다가 1971년에는 28퍼센트까지 떨어졌다.[01]

전통적으로 진보성향이 강한 미술인과 미술단체들은 월남전에 대해서도 다양하고 뜨거운 방법으로 반대표시를 했다. 예술노동자연합은 유명한 〈아기들도?〉를 제작, 유포했고, 한스 하케는 현대미술관에서 투표하는 행위 자체를 자신의 예술에 포함시켰다.

1975년 미국은 월남에서 굴욕적으로 철군했다. 이후 미국은 치밀하게 보도를 통제하기 시작했다. 미국 정부는 월남전과는 달리 이란과 이라크, 아프카니스탄 등의 전쟁에서 거의 완벽한 수준으로 뉴스와 보도를 통제하고 있는 것으로 보인다. 국민들은 이제 정부에

Question

Would the fact that Governor Rockefeller has not denounced President Nixon's Indochina policy be a reason for you not to vote for him in November ?

Answer

If 'yes' please cast ... into the left box; if 'no' into the ri...

31. 한스 하케, 〈미술관 투표〉, 1970.
뉴욕 현대미술관에 설치된 투표함 위에 다음과 같은 글이 있다.
"록펠러 주지사가 닉슨의 인도차이나 정책을 비난하지 않은 사실이 당신이 11월 선거에서 그 주지사를 찍지 않을 이유가 됩니까? 예는 왼쪽 투표함에, 아니오는 오른쪽 투표함에 표를 넣어주세요."

01 위키피디아, http://en.wikipedia.org/wiki/Vietnam_War

서 나눠주는 소식만을 수동
적으로 받을 수밖에 없다. 사
기업인 신문사나 방송사 등
보도매체가 전장에 뛰어들어
스스로 취재할 수 있었던 월
남전과는 달리 이제 정부나
공식적인 담당부서가 건네주
는 경우를 제외하고 별도로
사진과 정보를 획득할 기회
는 현저히 줄어들었다. 정부

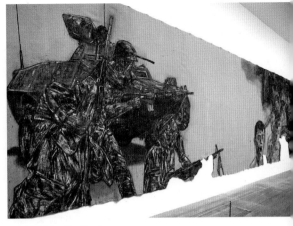

32. 리언 골럽, 〈베트남-II〉

의 일방적인 정보 독점에 대한 대안으로 위키리크스 등이 나타나고 있지만, 현
재까진 영향력이 그리 커 보이진 않는다.

한국미술에 나타난 한국전쟁

해방된 지 5년 후 한국전쟁이 발발했다. 3년 동안 전쟁이 계속되면서 국토의 4
분의 3이 전쟁터가 되었고 우리 민족은 큰 희생을 치렀다. 그리고 그 상처는 쉬
아물지 않았다. 사망자가 남북한 합해서 4백만 명을 넘었고 1천만 명 이상의 이
산가족이 발생했다. 엄청난 희생을 치르고도 남북한 모두 전쟁 전과 크게 다르
지 않은 영토를 유지한 채 휴전이란 어정쩡한 상태로 60여 년을 지나고 있다.

그렇다면 우리의 삶을 송두리째 변화시킨 전쟁을 우리 미술은 어떻게 반영
해왔는가? 그리고 우리의 미술은 이 '쉬고 있는 전쟁' 상태를 어떻게 표현하고
있는가? 안타깝게도 이러한 질문에 자신 있게 대답할 만한 작품을 제시하기는

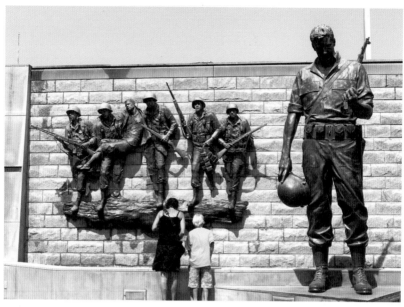

33. 미국 뉴저지의 한국전 참전 기념비, 2000년
사라 멀로니 〈부상당한 동지를 옮기는 군인상〉과 토머스 제이 워런 〈애도에 잠긴 군인상〉.
검은 화강암 벽에는 한국전에서 사망하거나 행방불명된 뉴저지 주 출신의 희생자 890명의 이름이 새겨져있다.

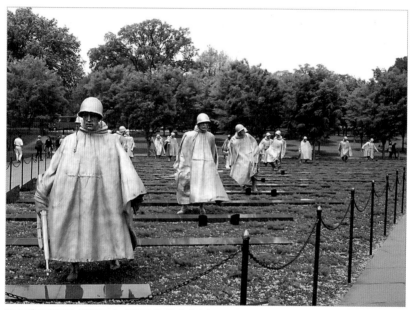

34. 프랭크 게이로드, 워싱턴 D.C., 〈한국전 참전용사 기념비〉, 1995.

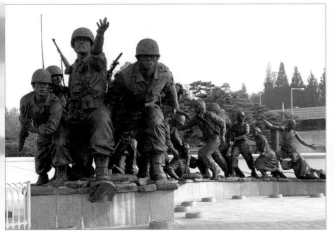

35. 신한철, 강진식, 서울 전쟁기념관, 2003.

36. 전쟁기념관의 〈잃어버린 형제〉, 2003.

쉽지 않다. 시간이 지날수록 새로운 작품들이 발굴되고 있긴 하지만 여전히 그 숫자가 적고 미흡하다. 한국전쟁을 다룬 작품으로는 김환기, 이수억, 이응노, 박득순, 김원, 김성환, 권영우 등의 회화, 임응식 등의 사진을 거론할 수 있다.

1980년대 후반 이후에 새로운 자료들이 나타났고, 특히 북한의 미술을 사진으로나마 접할 기회가 많아졌다. 북한 작가 중에서 이쾌대와 정종여 등의 작품이 가장 괄목할 만한 대상으로 보인다. 1990년대 중반에 한국에 소개된 변월룡의 작품들은 특기할 만하다. 한국계 러시아인으로 레핀 대학의 서양화 교수였던 변월룡은 1953~1954년 북한에서 본 휴전 직전과 직후의 상황을 정통 리얼리즘 기법으로 그렸다. 그는 평양미술대학의 학장을 역임하는 등 북한미술에 직간접으로 큰 영향을 미친 것으로 보인다.

이는 일본을 통해 인상주의를 받아들이며 시작된 남한의 서양화와는 대조된다. 남한의 서양화는 인상파에서 출발하여 야수파를 지나, 전쟁 후 곧바로 앵포르멜 등 추상으로 갔다. 이는 서구의 모더니즘을 어설프게 답습하는 길이었다. 그러나 북한은 변월룡 등으로부터 러시아 리얼리즘을 받아들이며 형상미

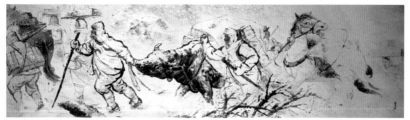

37. 정종여, 〈고성인민들의 전선원호〉, 1961, 145x523cm

39. 이쾌대, 〈군상 1-해방고지〉, 캔버스에 유채, 181x222.5cm, 1940년대

술에 치중했고, 인민을 대상으로 한 선전 계몽 등 메시지 전달에 집중했다.

전쟁을 주제로 한 작품에서 본다면, 남한보다는 북한에서 더 많이 그려졌을 것으로 믿어진다. 북한의 미술을 폭넓게 살펴보진 못했으나 표현기법에 있어 자연주의라고 부르는 것이 더 적절해 보이는 소박한 리얼리즘에 고착되어 있다. 그러나 작품의 내용이 너무나 가식적이고 연출적이어서 작품 감상의 기본이라 할 감동과 설득력을 잃고 있다. 전체적으로 단순한 유형의 홍보와 선전물로 일관하고 있어서 그 미학적 한계가 분명해 보인다.

39. 변월룡, 〈북한에서〉, 캔버스에 유채, 150x250cm, 1951.

전쟁과 미술이라는 주제에서 간과할
수 없는 것 중 하나는 전쟁 당사국에서
제작해 배포하는 선전물이다. 한국전쟁
의 경우 남북한 정부는 수많은 유인물,
이른바 '삐라'를 만들어 유포했다. 유엔
군의 경우 660종, 25억 장을 살포했다
는 기록이 있다. 그것은 각 진영의 일방
적인 목소리를 전하며 그에 걸맞는 그
림과 글을 실었다. 한국전쟁 당시 남한
에는 종군화가단이 선전 목적의 그림을

40. 작가 미상, 한국전쟁 중에 북한군 측에 뿌려
진 남한의 심리 전단

그렸는데 만화 '코주부'로 유명했던 김용환과 '고바우 영감'의 작가 김성환도
유인물 제작에 참여했던 것으로 알려졌다.

한국미술은 왜 전쟁 표현에 소극적인가

전쟁을 주제로 한 우리의 미술작품 전체를 모아도 서양의 어느 한 작가의 작품보다도 그 수가 적어 보인다. 전쟁을 그리고 있는 작품들조차 상황의 현실감과 긴박감이 잘 느껴지지 않는다. 3년에 걸쳐 일어난 민족 최대의 비극적 사건이지만 이 사건을 상징하고 누구나 공감할 수 있는 대표적인 미술작품이 없다. 가요 '단장의 미아리 고개'나 '굳세어라 금순아'만큼의 울림을 주는 미술도 없다는 것이다. 그래서 '우리 미술은 왜 갈등과 전쟁을 다루는 일에 이처럼 소극적인가'라는 질문을 하게 된다. 이 질문의 답을 생각하면 몇 가지 추론이 가능하다.

첫째, 미술은 역사적, 사상적, 교육적 내용을 담거나 전하는 그릇이 아니라는 일반적인 편견과, 미술은 순수하게 시각에만 의존하는 매체라는 믿음이 있

41. 김정헌, 〈잡초와 6.25의 기억〉, 캔버스에 아크릴릭, 30호, 캔버스 6점을 연결. 2003.

42. 맥스 데스포, 〈파괴된 대동강 철교를 건너는 북한 주민들〉, 1951. 퓰리처상 수상

다. 이는 '미술을 위한 미술'을 지향하는 형식주의 미학에 고착되어 있음을 증명한다. 둘째, 미술은 본래 아름다운 부분만을 다루는 것이라는 편협한 생각 때문이다. 그러나 진실은 아름답지 않고 보기 흉하거나 고통스러울 때가 많다. 아름다움만 추구한다면 상당한 부분의 진실이 미술에서 사라질 것이다. 셋째, 관념산수의 전통에서도 알 수 있듯이 미술에 대한 관념적 접근이 강고한 믿음이 되어있고, 리얼리즘(사회학적, 과학적 현실을 보이는 대로 재현함)이 전통적으로 취약하기

43. 신학철, 〈한국근대사-3〉, 캔버스에 유채, 100x128cm, 1981.

때문이다. 넷째, 서정성이 강하고 서사성은 약한 한국 문화의 전반적 현상과 관련이 있다. 이러한 현상은 이성적이거나 논리적인 판단을 약화시키고 감성으로 이끈다. 우리나라에서는 대개 서사적이거나 역사성이 강한 미술품이 서정적 작품에 비해 인기가 없다. 다섯째, 사상적 표현을 피하는 우리 미술의 경향 때문이다. 일제강점기와 한국전쟁을 겪으면서, 예술작품에 뚜렷한 사상이 담기면 어느 한쪽으로부터 배척당하거나 고난을 겪은 역사적 체험이 있었다. 사상적 표현을 배제하는 것이 생존의 지혜가 된 것이다.

한국미술은 우리 삶의 다양함을 포괄하고 있나

—

휴전협정으로부터 60년이 지난 오늘날에도 우리는 전쟁과 그 위협으로부터 자유롭지 못하다. 보수주의자들은 "군사적으로 북한과 대치하고 있는 특수상황"임을 끊임없이 강조하고 있다. 그 사이 세계정세는 쉴 없이 변해왔다. 1978년 중국이 개방정책을 시작했고, 1989년 냉전의 상징이었던 베를린 장벽이 무너지고 다음 해 독일이 통일됐으며, 1991년에는 소련이 해체됐다.

한국은 1996년에 경제협력개발기구OECD 회원국이 됐고, 21세기 들어 경제력 등에서 세계 10위권을 오르내리고 있다. 이제는 경제와 대중문화 분야에서 후기산업사회의 특징적 양상이 고스란히 나타나기도 한다. 오늘날 한국의 정치, 경세, 문화 등의 상황은 국세적 상황과 연동되어 움직이고 있다. 이러한 국제적 상황과는 달리 민족적으로는 여전히 북한과 대치하고 있다. 분단상황과 국제적 보편상황을 함께 껴안고 있는 한국은 언제나 갈등 속에 있다.

그러나 그동안 한국미술은 이러한 뜨거운 현장으로부터 시선을 거두고 전쟁 중에도, 그리고 그 이후에도 남녀의 얼굴과 몸, 길 위의 집과 전신주와 가로수, 산이나 바다를 주로 그렸다. 일부는 추상화를 실험했고 70년대 이후에는 아예 그리기를 거부한 채 붓질과 색채 자체를 갖고 실험하거나, 소위 '평면을 복원'하는 일에 시간을 바쳤다. 그런 실험과 과정이 무의미하다는 것이 아니라

44. 오윤, 〈원귀도〉 부분, 캔버스에 유채, 69x461cm, 1984.

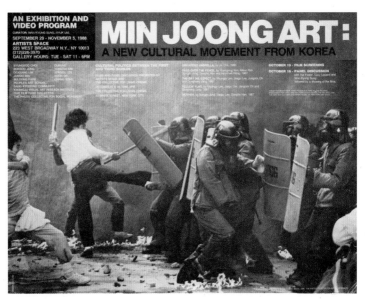

45. 334-뉴욕 아티스츠 스페이스(Artists Space)의 초대로 열린 《민중미술전》 포스터, 1988. 디자인 이기호. 1980년대 한국은 군부 독재로 인한 정치적 갈등이 컸다. 이런 시대를 배경으로 태동한 민중미술은 한국사회의 갈등과 염원을 매우 적극적으로 표현했다.

한국미술 전체가 그런 것밖에 없었다는 데 대한 아쉬움을 토로하는 것이다.

한국전쟁에 대해서도 그렇지만 오늘 우리의 삶을 형성하는 정치·사회·경제·문화·심리적 상황 역시 우리 미술 속에서 충분히 표현되지 않고 있다. 한마디로 우리 미술이 우리 삶의 다양한 국면을 포괄하지 못하고 있는 것이다.

나는 우리 미술이 인생의 모든 희로애락과 함께했으면 한다. 적당한 기쁨과 달콤한 슬픔만 함께 하는 것이 아니라, 인류의 모든 감각과 지성적 판단이 함께 있었으면 한다. 그 표현형식도 동시대의 새로운 감각을 수용하면서 다채로웠으면 한다. 그러기 위해서는 우리 미술이 위에서 열거한 다섯 가지 관행과 관념의 울타리를 부수고 보다 다양하고 활기있는 세계로 나아가야 할 것이다. 어느 정도의 물질적 기반과 재능있는 인재가 받쳐주고 있는 지금이 바로 그 도약을 위한 최적의 기회가 아닐까.

인명색인